梨園偶拾

京崑篇

塵紓——著

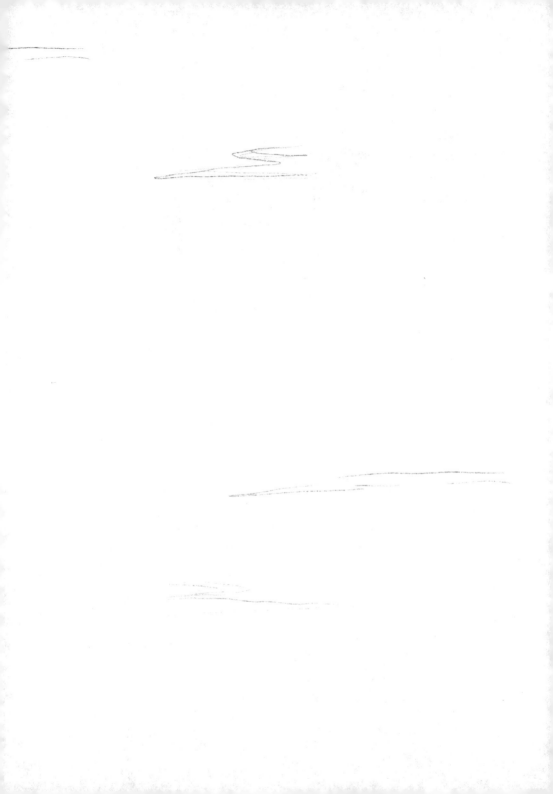

謹以拙作

獻予一九七四年賜我筆名「塵紓」的

台灣仁姐薛妙琴女史

目錄

5

8

崑曲篇

序

粵劇《帝女花》有一名句：「不認不認還須認。」

此刻，面對一疊疊早在多年前見報的戲曲文章，倒也是「不印不印還須印。」

猶記得拙著《學林踽樂》刊行之時，序言載明：「回望三十年硯田樂，以筆名塵紓所撰的戲曲文章，少說也有兩千篇，而以其他筆名寫就的音樂文章，又何止一千？雖然歷年愛看拙作的朋友不斷催促我把已刊文章結集成書，但老是提不起勁。或許，縈繞胸臆的那種闌珊之感，就是對戲曲以至音樂現況的無奈之嘆吧。惟有把疊疊文稿束之高閣，暫且免提。」

輯錄付梓 聊留指爪

詎料此語一出，隨即引起迴響。有些好友良言規勸，切勿打消刊行念頭；有些更進言鼓勵：既然評論文章多如浪疊，何不毅然輯錄付梓，為戲曲界稍留指爪？

三四年前，早已無心弘揚中華文化，轉為著力介紹西洋文史名家。此刻要舊調重彈，頓有再逢舊愛之感。這陣子整理眼前一兩千篇舊文時，不期然回首與戲曲結緣的歷程。

不少戲友都知道，我是曲學名家汪經昌的晚年劣徒。追憶前事，汪師為人極度低調，從不吹擂

11

自己是大師吳梅的得意門生，但親侍有年，深得真傳，倒是事實。

汪師其人其學，以及我當年立雪汪門的點滴，同記於「常念吾師汪經昌」一文，而該文已收入拙著《學林踽樂》，於此不贅。

不過，追隨汪師，做其關門弟子，其實只屬後話。

幼承庭訓 早受薰陶

然則，什麼才是前話？

前話應從少兒說起：我幼承庭訓，早受薰陶。遠在孩提時代，由於父親酷愛粵曲，家中盡是粵曲粵樂世界。記得七十年代中，我以第一筆親自掙得的錢，買第一部唱機時，為投父所好，所買的第一張唱片，是葉紹德《去國歸降》。其實按照自己當時喜好，絕對應該買古典音樂。

先祖母更是超級戲迷。她是前清光緒人，民國初年至九十年代各式傳統表演，多所經歷。她是各大劇團的常客。港島大小戲院，特別是上環「高陞」、西環「太平」，都是她的常駐地。她戲癮極大，各個劇種都啖之有味。莫說是完全聽得懂的粵劇及潮劇，即便聽不懂的京劇，例必趨前觀看。她居然是梅蘭芳訪港演出的座上客。這方面，她猶勝於我。余生也晚，趕不上梅的晚年藝韻，亦無法像她一樣，親睹早年粵劇諸位名家的藝采。

先祖母是我戲曲啟蒙師

當年各個劇種的演出實況及各位大師風範，全靠她娓娓道來。那還不止，名伶羽佳的父親是她好友。可以說，她是看著羽佳長大，而鄧碧雲也是她間接朋友。

我幼年時，長仗她提攜捧負，也因此常常得授各式世俗見聞。戲曲如是，說唱藝術，亦復如是。

例如，她憶述當年中環文武廟前唱八音的實況。又例如，祖孫二人在六十年代乘坐油麻地渡海小輪二等艙時，親睹有賣藝者在船上一手拿著倒轉了的漱口盅，一手拿著牛骨煙嘴，一邊敲盅，一邊歌唱。我當時尚在稚年，於是請教祖母，才得知那位賣藝老人在唱龍舟。

此外，她不時與我分享名伶軼事，例如何非凡的出身，以及敘述戲文，例如蒙正謝灶、賣油郎獨佔花魁，以助我廣增見識。扼要而言，她是我幼年的戲曲啟蒙師。

童年在啟德遊樂場坐科

另一方面，以往演員，大多自童年起坐科，即是在科班受訓，又或進入戲曲學校學習；不然就是拜師學藝。我雖然不是演員，但自童年就開始坐科。不過，我坐的科，不是學演戲，而是學看戲。

事緣我幼年居處，距離黃大仙啟德遊樂場不太遠。徒步前去，也只不過十來分鐘。只要晚上左右無事，家父必定帶我去「啟德」；每星期總有兩三次。每次進場，例必看英語及粵語電影各一齣，而中間的幾十分鐘空檔，就蹲在遊樂場內的粵劇戲棚。

當時的戲棚設計，是前十排左右設有座位，但須另外付費。至於後面的空間，則不另收費。我就是在免費區看蹭戲。

「啟德」是粵劇恆常演出地

六十年代中開始，「啟德」名副其實是粵劇的恆常演出地，而幾乎所有粵劇演員都常在該處登台演出，直至遊樂場結業為止。當中恐怕只有芳艷芬是例外，未見在該處登台。

另一方面，日後我當了劇評人而有感於新秀演員苦無常踏台板機會，於是向政府進言開設粵劇永久場地。我的理念就是借鑑之前「啟德」戲棚長年演出的模式。隨著油麻地戲院變成戲曲表演場地，此願終於得償。由此可見，童年看戲的經驗，總有用得著的一天。

連年見識，長期浸淫，為我的戲曲路途奠下初基。這就是我劇評歷程的前話；至於日後得納汪師門牆，倒是後來的事，而因評論需要（倒不是藝術需要）先後學習京崑粵劇，更屬另一回事。

三十年　劇評路　純偶然

當年跟隨汪師習曲，只不過看作一門學問，稍予涉獵，聊自增益；怎會想過要當劇評？回想三十年前走上劇評路，確是誤打誤撞，純出偶然。

事緣九十年代初《經濟日報》「文化前線」版編輯是我八十年代任教某大專院校時的學生。記

得當年某日，我閱罷「文化前線」所刊登的某篇戲曲評論，馬上向編輯投訴：「乜寫得咁差你都登嘅？」她聽後戲言道：「咁唔抵得，你嚟寫吖？」我一時氣盛，按捺不住，便馬上回答：「好，就等我寫！」如此這般，就踏上藝評的不歸路，一幌就是三十年。

藝評路上，起初幾年，只寫戲曲；隨後順乎己愛，兼寫西樂，甚至偶寫戲劇，而各式評論，皆見於各大報刊。不過，為秉乎藝術原則，任何戲曲評論，絕不刊於本地粵劇雜誌，即使對方誠邀，也斷不破例。

除了硯田為樂，亦不時應邀，為文藝組織及學術機構，評論或講授戲曲及音樂，並為電台評論各式演出，以及主講或主持中西音樂暨文化節目。此外，為弘揚表演藝術，推廣藝術評論，長年擔任國際演藝評論家協會（香港分會）董事。公職方面，則歷任藝術發展局藝術顧問及審批員，期以一己綿力，報效藝林。

當劇評人　苦樂參半

此刻驀然回首，藝評三秩，確實苦樂參半。最苦惱的，當然是自忖發表評論時明明是良言規勸，溫馨提示，但受者看成主觀針對，因而煽情還擊。

最大樂趣者，莫如受者聽罷評議，知所改進，或起碼誠懇交流。另一方面，透過藝評為觀眾解除各種觀賞方面的疑竇，亦是賞心樂事。

單以戲曲而言，可堪記取之事，簡直多若繁星。茲酌選數則載述，聊增談趣。

（一）自己不是演員，卻於某年聯同史濟華老師在文化中心大劇院的舞台上（請注意，是在台上；不是台下）舉行越劇導賞；另於某年應某大學舉行導賞。豈料主辦者忘記事先宣傳，結果錄得「零」上座率。這兩項記錄，敢稱前無古人。

（二）二零零八年為澳門藝術博物館所辦的「清宮戲曲文物展覽」，培訓一班對戲曲本無認識的導賞員，期以短期內把他們變成清宮戲曲文物的專才。其實，莫說是戲曲門外漢，即便是京劇老觀眾，也未必粗懂清代宮廷戲，遑論清宮戲曲文物。畢竟清宮演戲，與民間明顯有別。

要做好這樁差事，必須深諳清宮歷史，也要通曉宮廷演戲模式、規矩，以至內容。當然，極為有用的參考書，例如朱家溍與丁汝芹《清代內廷演劇始末考》、丁汝芹《清代內廷演戲史話》、王芷章《清昇平署志略》、張淑賢《清宮戲曲文物》、萬依等《清代宮廷生活》，以至戴雲《勸善金科研究》，亦須稔熟。由此可見，這個課題，確實專門無比。

這個活兒，要不是藝評盟友周凡夫催請再三，我也不想接。當時我為此先後渡海三次，合共講解了差不多二十小時，才勉強訓練到那班學員權充「導賞員」。不過，整個訓練過程順暢愉快，尤其難得是賺到真摯情誼。

（三）二十一世紀初，專誠前赴杭州拜訪著名戲曲學者洛地老師；一席交談，經緯縱論，竟成莫逆。原來他年輕時追隨賀綠汀學習音樂，而賀是黃自其中一位得意門生。洛老初攻音樂，隨後轉

16

行，由樂入曲，可謂有趣。也因此之故，他的各番見解，從不囿於戲曲框框。

二零零三年年頭，我敦請他來港演講。豈料「沙士」即將肆虐，人心虛怯；洛老竟然不憚疫情，毅然蒞港。甫見面，他高聲說到：「要不是看在老弟你面上，而是其他人邀請，我也不會來呢！」辱蒙長輩錯愛，怎不竊喜？

記得後來另有一回，我前往杭州開會，他風聞我這個老弟現身杭州，居然從上海趕車回杭，特意與我重逢敘舊。仰承眷念，既羞且喜。關於彼此每次相遇相交，我均撰文記敘，而那些拙文，亦已收入本文集。祈請翻閱。

（四）二零零二年，我在港策劃一台「麒派匯演」，以紀念京劇名角麒麟童周信芳。匯演由浙江京崑劇團京劇組承辦，負起班底之責，並由團裏麒派名家趙麟童領導其他劇團的一眾麒派演員蕭潤增、陳少雲、王全熹各演名劇；零五年，繼而策劃「崑丑匯演」，由浙江京崑劇團崑劇組擔任班底，藉此向崑曲「傳」字輩名丑王傳淞致敬；並由該團崑丑名家亦即王傳淞哲嗣王世瑤聯同早已分道揚鑣的師兄弟劉異龍、張銘榮、林繼凡、范繼信各演名劇。

這兩台戲由於選題獨特而且所選劇作頗為少演，公演時贏得業界及觀眾稱許，連著名文學家也斯學長亦向我親置好評。能夠為戲曲界敬效微勞，實感欣慰。

17

心旌搖動　難以掩抑

（五）當年香港康文署舉辦戲曲節，總必邀請我為各式劇種舉行演出前講座。不過，莫說是崑曲，即便是京劇，我根本鮮有機會擔任講員；每年所講的，例必是僻冷劇種，找講員，不算難；冷門劇種，根本找不到人，只得委我重任。對於署方如此「眷顧關照」，除了深表感銘，也沒其他話好說了。

二零一一年戲曲節，湖南祁劇團蒞港演出，而祁劇的演出前講座，由我負責。清楚記得，講座那天晚上，春寒料峭，氣溫很低。講座前自忖：天氣寒冷，復加劇種僻冷，今次來者，恐怕只有三幾位。

說什麼也料不到，當晚居然有大約二十位戲迷前來聽講，實感驚詫。出於好奇，於是趨前求問：

「天氣咁凍，劇種又咁冷，你哋走嚟做乜？」

詎料他們居然如此回答：「就係唔識，先至走嚟聽你講。」

聽罷此言，心旌搖動，難以掩抑。

戲迷反應積極　為我添力增華

這是擔任劇評的最佳回報。此外，每當做完導賞或演後評論，或會有戲迷走到跟前，對我說「好多謝你教識我點樣觀賞呢個劇種。」又或「多謝你幫我講出心底話。我總係覺得呢齣戲唔好睇／好

好睇，但總係講唔出。唔該曬。」

其實，為戲迷代言，怎不是劇評人首要職責？他們經年累月的正面反應，確實帶來無限鼓舞，為我本屬沮喪無奈的劇評工作，添力增華。

很多戲迷雖對戲曲滿有熱忱，但往往流於一知半解，疑寶極多，可又苦無查證求問之門。親睹此狀，實在浩嘆。為求稍盡綿力，何不藉此機會，簡述戲曲美學課題，以及台上演戲，應該如何欣賞？

「四功」說法　誠然不虛

甫進戲曲大觀園，前輩例必告知：戲曲講求「四功五法」。四功者，唱、唸、做、打；如屬文戲，則是唱、唸、做、舞。一看便知，前兩者是嘴巴活動；後兩者是四肢動作。

唱唸做打（舞）的說法，誠然不虛。首先，戲曲最講求唱，唱戲唱戲嘛；如果戲沒有唱，就不是戲了。

居次位者，是唸。唸可分「唸」和「白」兩種；前者屬於朗誦性質，基本上就是音樂的一部分；後者是說白。唸與白的界分方法，其實很易辨別。

唸，是知書識禮的角色常用的語言，聽來有點文縐縐，而語言特色是帶有韻味，講求節奏，重視抑揚。這種唸，京崑裏叫作韻白。此外，但凡唸定場詩、引子，必用韻白。

唸白的白，是指話白。劇裏販夫走卒，奴婢小廝，例必用話白。一般來說，話白不須過於講求

說話有韻味，而只管說得清楚爽脆，就可以了。京劇話白，說京片子；崑曲話白，說蘇州話；不過，

遇有兩位丑角同台，第一位說蘇州話，第二位則說揚州話，而不會重疊。

至於「做」，是指四肢與面部表情的所有動作。所以具體而言，「做」其實包含做與表。蘭花

指、拉山膀、雲手等等，都屬於做，即做手；面部喜怒哀樂的各式表情，則歸入「表」。

說到「打」，可約分為毯子功和把子功兩大類。吊毛、跟斗、下腰、劈叉、蜈蚣彈、跳高台（翻

桌）等等，均屬毯子功；台上揮動各種武器，例如舞刀掄棒、耍劍花槍花、對打、大開打，以至打

出手，都屬把子功。

如果不是指打，而是指舞，就是指演員在台上舞動。此舉可以由耍身段、走台步，至各式舞蹈，

包括有助凸顯劇情，加強戲味的特編舞蹈。

綜觀上述的四功，確實有譜可遵。不過，每當提到五法，問題就泉湧而出。

「五法」須予商権之處極多

「五法」，是傳統所謂的手、眼、身、步、法。可是，這五法須予商権之處極多。此處的手眼身步，

不就是包含在四功的「做」嗎，何必贅言？

「五法」的法，更是離譜難懂。首先，五法的前四者，即手眼身步，全屬技巧範疇，但最後的法，

是指法則，而此乃概念問題，與前四者絕不搭邊。怎可混為一談？

或云：五法的法，應指頭髮的髮，水髮功之謂也。豈不知此說更加離譜。耍水髮這門特殊技巧，並不常見。既然其他更為常見的活兒，都沒有列入五法，試問又怎樣可以隨意把水髮列入呢？

由是觀之，傳統四功五法，根本站不住腳。然而，前人含混存誤的說法，網頁作家居然外行充內行，以訛傳訛，甚至大書特書，硬加演述，簡直可笑。

大家何不捨棄舊說，來一個重新釐定呢？

簡分視覺美與聽覺美

如果想以簡單易明的說法講述戲曲特色，從而協助弘揚戲曲，何不劃分為視覺美與聽覺美？一言蔽之，戲曲就是視覺美與聽覺美的融合。

先說聽覺美。始終戲曲首要是唱，其他為副。聽覺美的觀念，再簡單也沒有了。但凡台上所發出而台下所聽到的，都屬於聽覺美。由是觀之，除了台上的歌唱，聽覺美還包括吟哦、朗讀、說白等聲樂美以及各式各樣的器樂美，而器樂在台上擔當三種職能，其一是伴奏，即是伴著歌者而演奏；其二是演奏序曲及終曲，以示開演及終演；其三是負責演奏過場音樂，說明台上轉場換景，又或承托劇情，營造氣氛。

至於視覺美，望文生義，但凡可以在台上看到的，都屬於視覺美。如此一來，既包括前述的做

21

表、武打、舞蹈，亦包括本身帶有表述功能的穿戴，即是各款服裝衣飾，甚至臉譜，以及布景、道具，以至在閱讀曲本時所鑑賞到的文學美。

大家是否覺得，聽覺美和視覺美的說法，是不是比傳統的「四功五法」更清晰明確，簡單易懂呢？

門類極多　範疇廣闊

上述聽覺美和視覺美，門類極多，範疇廣闊，因而涉及不同的專門學問。由此可見，戲曲的確博大精深，包羅萬象。任何人縱使窮一生之力，也難盡窺堂奧，全盤通曉。莫說是某一劇種，即使是某角某派，抑或穿戴臉譜，恐怕畢生用功，也未必全豹盡窺。

先以「穿」為例。大家都知道，武將出征上陣，例必穿上仿似甲冑的「靠」。單以京劇而言，舞台上的靠，大抵分為「上五色」與「下五色」兩大類；紅、黃、白、綠、黑，屬於「上五色」；「下五色」則有藍、紫、粉紅、古銅、湖水藍。既然有顏色之分，武將穿靠，必有定式，不容任意。

按照傳統，劇中重要武將穿「上五色」，不重要的，用「下五色」。因此，重要武將如項羽，紫黑靠，趙雲白靠，關羽綠靠，黃忠黃靠。這種傳統，必須遵循。

除了男靠 還有女靠

除了男靠，還有女靠。不過，女性上陣殺敵者不多，因此女靠的顏色也不多，只有紅、粉紅和白，而穿白靠的女將，必定是孤女寡婦，戴孝出戰。

武將出征上陣，固然紮靠，但如果不是上陣殺敵呢？總不成穿靠嘛。那麼，須穿什麼呢？「蟒」，既是武將所穿的禮服，也是文武百官的禮服，主要用於上朝，也用於正規場合。如果不是正規場合，則穿「氅」，即是便服。另一方面，一般官吏及其眷屬，以至平民百姓，都穿「褶」作為便服。台上文小生、武小生、文丑、武丑、老生、青衣、花衫以至老旦，皆以褶為便服。

另一方面，窮書生除了腳穿燕尾鞋，身上衣服亦須打補丁，以示窮得連一件完整光鮮衣服都沒有。如果補丁之中有一塊紅布，那是預示，此人日後必定高中，終可吐氣揚眉。

由此可見，單是「穿」這一項，就已經極有表述能力。一言蔽之，演員所穿的，完全有助說明人物的身分、地位、場合、狀態以至情緒。

臉譜美術　所涉浩繁

再以臉譜為例。這種在演員臉上勾畫圖案的手法，是用以凸顯人物性格。戲曲臉譜與西方古希臘悲劇所用的大型木面具各有優劣。比人面還要大的木面具，好處在於體積大，方便遠觀；壞處是掛在臉上的大型木制面具，只是死板板的一塊木，也即是說全劇只有一種表情；反觀臉譜畫在臉

23

上，比較靈活自然，而且顏色鮮明，更具美感。

不過，臉譜斷不是一門簡單學問。首先，不同劇種有不同的譜式。單以京劇而言，臉譜大抵可以分成：

整臉——望文生義，整臉是指整塊臉上只著一色，而且勾得平平正正，不偏不歪。這個譜式用於地位較高，性格中和的正派人物，例如包公、關羽、趙匡胤；

六分臉——又叫做老臉；估計是由整臉衍化而成。這種譜式之所以叫作六分，是因為抹上主色的部位，佔全臉的六成。這種著色簡單的譜式，適用於老成持重的文官武將，例如黃蓋、徐延昭；

三塊瓦——是把臉的眉、眼、鼻以加長加闊方式分成三大區塊，而這是最常見的譜式。勾法是在三塊瓦之上，加畫花紋。這個譜式用於性格急躁之人，例如竇爾敦、典韋；

十字門臉——是指在鼻樑間畫一個十字形，主要用於武將，例如張飛、焦贊；

白奸臉——是指以白粉和水抹在臉上而不著油彩的譜式，用以顯示白臉人物虛偽而失卻了本來面目。趙高、曹操、嚴嵩，就是勾白奸臉；

歪臉——是把面部畫歪，形成五官不正，用以表示人物面目醜陋又或心術不正、行止不端，例如鄭子明、于七；以及

碎臉——這種譜式是由三塊瓦和十字門臉逐漸演化而成。之所謂碎，是因為用色複雜，花紋特

24

多。勾碎臉的人物，多是綠林好漢、江湖異士，例如李逵、單雄信。

順帶一提，戲迷如果對京劇臉譜藝術有興趣，不妨翻閱前輩專家高戈平的《國劇臉譜藝術》。

譜式相同　但著墨可以不同

勾臉另一有趣之處，是儘管同屬某一人物的臉譜，但可以因應不同年紀或人生階段而略有調整。例如曹操，雖然同樣是一張白奸臉，但盛年的臉，與老年的臉，確實稍有差別。年邁時的譜式，須勾得白中帶灰，以示蒼老。

此外，演同一位人物，甲演員與乙演員的勾法往往同中有異。儘管譜式相同，但由於各有詮釋，著墨可以不盡相同。例如，京劇淨角演員侯喜瑞與郝壽臣，雖然同是架子花臉（即重做唸而不重唱的淨角演員），演同一人物時，臉譜勾法顯然有別。又例如，同樣是演猴戲的孫悟空，就有三派不同的譜式。其一是國劇宗師楊小樓所勾的「一口鐘」；其二是武生李萬春的「倒栽桃」；其三是武生李少春的「葫蘆式」。又例如，同樣是演《霸王別姬》的項羽，同樣是勾一張「鋼叉臉」（也稱作無雙譜，以喻其譜式獨一無二，舉世無雙），但額上所書的「壽」字，可以各有不同。有人喜歡以隸書勾之；有人愛以草書或行書勾之。

由此可見，單是臉譜這門美術，所涉浩繁，縱使鑽研十年八載，也未必盡得三昧。

25

馬鞭兵器　內裏學問　也真不少

即使簡單一些的，例如馬鞭，內裏學問也真不少呢！我們常常看戲，可有留意，台上所用馬鞭，原來明顯有別？

馬鞭既分顏色，亦分文武。按照傳統，呂布用紅鞭，因為依據小說所述，呂布騎的是赤兔。既然是匹紅馬，台上當然用紅鞭；唐三藏騎的是白馬，當然用白鞭；項羽騎的是烏騅，既然是匹黑馬，當然用黑鞭。

馬鞭既分顏色，亦分文武。按照傳統，呂布用紅鞭，因為依據小說所述，呂布騎的是赤兔。既然是匹紅馬，台上當然用紅鞭；唐三藏騎的是白馬，當然用白鞭；項羽騎的是烏騅，既然是匹黑馬，當然用黑鞭。

不過，我看過京劇舞台上有演項羽的用黃鞭。記得那次演出完畢，我向該京劇團管衣箱的老師傅請益，演項羽的可用黃鞭而不須用黑鞭嗎？對方坦然回答：「可以的，因為項羽是西楚霸王，既然是皇者，當然可以用黃鞭。」這種道理，有趣嗎？

記得有一次看崑曲《馬前潑水》，演朱買臣的居然拿了一條五綹鞭。我當刻楞住了。須知五綹鞭是武將專用；做文官的要拿三綹鞭。此等規矩，恐怕現今演員大都不知。

台上兵器　大都依循小說

至於兵器，規矩更多。大體而言，如果某劇取材自通俗小說而其內有所述明，梨園子弟當必凜遵。如果沒有小說依循，則跟從傳統。舉例說，猴戲裏孫悟空拿金剛棒、豬八戒拿耙、沙僧拿鏟；《挑滑車》裏高寵拿大槍；《獅子樓》武松拿刀；三國戲呂布拿戟、關羽拿大刀，而且是專用並享

有名堂的青龍偃月刀、張飛拿丈八蛇矛，而劉備則拿雙劍。凡此種種規矩，台上莫不遵循。

提到刀劍，記得有不止一位戲迷曾經提問：「台上人物究竟誰人該拿劍，誰人該拿刀？刀與劍，其實有什麼分別？」我當必以十分肯定的語氣回答：「當然有分別，而且明確有別。」劍，是王者士人的專用武器，限用於有身分有地位的人，包括帝王將領，例如劉備身為王者當然拿雙劍，以至士人儒生，也是拿劍；刀則歸草寇盜賊，衙役粗人所用。

大家有沒有發覺，水滸戲《林沖夜奔》裏林沖拿劍；《獅子樓》裏武松拿刀。箇中當然有其道理。林沖在《夜奔》雖然落難奔逃，但總不失身分。畢竟他是八十萬禁軍教頭。貴為領袖，當然是拿劍。所以崑曲《林沖夜奔》那折戲的第一句就是「按龍泉（即指劍）⋯⋯」；反觀武松，充其量只是打虎英雄而已，地位毫不煊赫。一介莽夫，當然拿刀。從這事例可見，刀與劍確有其表述功能，用以反映身分，顯示孰尊孰卑。

戲曲分曲牌體與板腔體

又有戲迷提問：「戲曲的國度裏，劇種繁多，以目下而言，相信有兩百多種之多，而分布於各省各地。那麼，劇種之間究竟有什麼異同？彼此之間又如何有效界分呢？」

誠然，劇種確實繁多；即便近大半個世紀因種種原因而失傳湮沒者，倒也不少，但起碼還剩下兩百多個。劇種雖然散見於各省各地，但總有相同之處。細究其實，各地劇種大抵可以分成三大體

系，即曲牌體、板腔體，以及曲牌板腔混合體。根據戲曲發展歷程，是先有曲牌體，後有板腔體。

所謂曲牌體，是唱詞按照曲牌填寫。曲牌是因應每支長短不一的歌曲而給予固定名稱，情況猶如詩詞裏詞所用的詞牌。每支曲的體裁可長可短，既可獨立使用（即「小令」），並可連續使用，又可組合起來，成為套曲（即「套數」），更可以把不同曲牌的曲經過剪裁而合成一曲。這種合成曲，曲學裏叫作「帶過曲」或「帶曲」。

從文學角度看，曲可分為散曲和劇曲。前述的小令和套數，屬於散曲；見於元明清雜劇和傳奇者，則屬於劇曲。芸芸劇種之中，崑曲就是按照曲牌唱曲，因此是曲牌體的最佳代表。

板腔體分指「板」和「腔」

一如前說，曲牌體源自元曲的劇曲，而且先於板腔體。那麼，板腔體又是如何形成的呢？扼要而言，板腔體應該蛻變自曲牌體，而以七言詩作為發展基礎。板腔體的句格雖然時有長短，但基本結構是七個字，也就是「七字句」，與文學裏近體詩的七言詩無異。當然，在七字之上，可以酌加襯字，以助凸顯或增強唱情。

板腔體的另一特色，是句格方面分上下句而形成一聯。按照規矩，上句以平聲起，仄聲結；下句則相反，以仄聲起，平聲結。

具體而言，板腔體的板腔，是分指「板」和「腔」。在板腔體的國度裏，「板」是指板式，而

28

常用的有節奏不一的原板、快板、中板、慢板、哭板、滾板、散板、導板、流水板等等。「腔」是指聲腔，是某劇種所使用的腔調。例如，京劇所用的是「西皮」和「二黃」，簡稱「皮黃」，因此之故，京劇班也叫皮黃班。又例如，粵劇所用的是「梆子」和「二黃」，簡稱「梆黃」，亦即行裏所稱的「土工」和「合尺」。

或問：板腔體劇種劇真的不使用曲牌嗎？答案是：有使用的，但不是用於歌唱，而是用於過場換景，又或為台上的做表舞蹈增添情緒。

不過，大家如果在京劇舞台上聽到演員以曲牌唱歌，請不必納罕；他們唱的，應該是崑曲。事實上，京劇吸收了不少崑曲劇目，而且盡多是武戲。京班把崑曲武戲移植過來後，就照演照唱。京劇常演的武戲《挑滑車》就是著名例子。劇中演高寵的武生演員，在嗩吶吹奏下唱崑曲曲牌【石榴花】等。不過，那是演於京劇舞台的崑曲，並不是屬於板腔體的京劇。大家切勿混淆。

語言差異是欣賞戲曲的巨障

從上文可見，板腔體劇種的板式基本上大同小異，而最大分別在於聲腔。因此，我們可以說，板腔體劇種的最大特色在其聲腔。不過，說到底，每個劇種透過聲腔傳達出來的唱詞，礙於語言隔閡，觀眾未必容易聽懂。始終，語言差異是欣賞各地戲曲的最大障礙。

承前說，粵劇既然是唱「梆黃」，理應屬於板腔體。此話誠然不差。可是，粵劇在大約一百年

前發生很大變化。為了解決因只唱「梆黃」而引起單調乏味的問題，戲班逐步而大幅引進各式各樣的樂種，從而增加曲唱種類及韻味。當中既有原屬廣東說唱藝術的南音、龍舟、木魚等，以至各地樂種，更把原屬粵樂的曲調（小曲），甚至時代曲或歐西流行歌曲及各式舞曲，譜成歌曲，而所用的小曲，均有各自不同的曲名與句格。編劇家於是按照個別樂曲的不同句格，填上歌詞。如此一來，粵劇就新增了一個儼如曲牌體的體裁，也就變成上文所指的曲牌板腔混合體了。

再以川劇為例。現今的川劇，其實是見於四川地區內五個不同劇種的合稱。計有：高腔、川崑、胡琴戲、彈戲、燈戲。當中前兩者分別源自弋陽腔和崑腔，因此屬於曲牌體；三四者是板腔體；燈戲則屬曲牌板腔混合體。

戲曲有雅部與花部之分

另一方面，戲曲有雅俗之分，亦即是有雅部與花部之分。崑曲屬於文人曲，而文人所作，謂之雅。因此，崑曲獨領雅部；其他劇種則全屬花部，而花部創作者大多是樂工與伶人。這類作品往往經過歷代積累而成。當然，花部近世也出現很多全職或兼職編劇家，負責編撰新劇。

在此補充說明，由於曲牌體是按照曲牌的句格和聲律填上唱詞，所受到的限制比板腔體大得多；也因如此，曲牌體的藝術要求必然比板腔體高。這亦間接說明，為何屬於曲牌體的崑曲，位居雅部，而屬於板腔體的所有劇種，則位處花部。

時至今日 戲曲哪有專家

從上可見，戲曲是一種涉及眾多範疇的綜合藝術。要懂得欣賞，就必須粗通當中各種體裁及特色。順帶一提，如果有人自稱是戲曲專家，請別輕易相信。對方肯定是吹牛。如果他只說是某劇種或某角某流派的專家，則或可信他幾分。

唉，時至今日，戲曲哪有專家？因此，我無論在任何場合，定必澄清，本身絕非戲曲專家，充其量只是略懂一二，稍有知曉而已。

承傳問題是戲曲死結

既然戲曲如此博大精深，莫說觀眾對於自己所喜愛的劇種根本難以完全看得懂，即便一眾演員，對於自身劇種乃至本工的行當，也不一定摸得透徹。摸得不透徹，主要由於承傳出了問題，而承傳問題始終是戲曲的死結。

回望過去七十年，兩岸四地同樣面對這個難題，只是程度不一而已。但當中以內地最為嚴重。

自五十年代，內地承傳情況，著實叫人擔憂。

難以為繼的成因很多，包括：反封建反迷信運動導致大量劇目失傳；「文革」對文化藝術造成浩劫；社會風尚及娛樂模式轉變以致戲曲失卻原有吸引力；經濟生活好轉，年輕一代未必熬得住學戲的百般苦頭；科班消失，戲曲教育模式轉變；演員演出機會大幅減少，經常出現「戲是學了，但

「實踐無門」的苦況。

上述種種成因，本書不同篇章均有論及。於此不贅。

不少劇種處於「天下第一團」困境

演員承傳固然存在難題；很多劇種的劇團在長期營運方面亦有困難。不少劇種縱使未遭湮沒厄運，但已經出現「天下第一團」的困境，有些甚至連一個團都保不住，而要被迫與同省兄弟劇種的劇團合併。

換言之，某些劇種只剩得一個半個團，而原先存在的眾多劇團所獨有的戲寶，亦隨而消散。如此淒涼光景，著實令人鼻酸。

記得有戲友反詰：「不是吧？你看，近二三十年各地戲曲的演出情況不是比之前興旺蓬勃嗎？」是的，單以演出次數來看，的確比之前好轉。然而，這只是虛胖而已。

大家可曾留意，無論是哪一個劇種，都面臨劇目銳減的窘境。試以京劇為例。梅蘭芳年代，京劇界常演的戲有大約兩千齣，而梅蘭芳謙稱，他只懂得當中兩百齣。請注意，他所謂「懂得」，是指全懂，「懂通盤」，即是除了自己的戲，亦懂得對手以至其他角色的所有唱唸做表；那還不止，甚至舞台調度、各式穿戴，都瞭如指掌。

劇目銳減　能戲不多

根據內地學者調查，大約三十年前，京劇可演的戲，只剩下一百多齣，而那些首演後即絕跡的新戲，當然不算在內。劇目銳減，意味著很多寶貴的唱腔、器樂演奏以至各式技巧均蕩然無存，繼承不了。至於其他劇種，情況也差不了多少。影響所及，戲曲原本深闊如汪洋大海，今天已經萎縮至小河小塘了。

往昔每個「角兒」能戲極多；請問今天這一輩演員懂得了多少齣？能夠演得出二三十齣，已經算很不錯了，甚至可以贏得「表演藝術家」的美號。看來，這款「表演藝術家」之名，倒也輕鬆平常。

記得洛地老師嘗言，對於他認為演得可以的演員，敬稱之為「演員」；對於那些入不得法眼的演員，則稱之為「表演藝術家」。真有意思！

這些年來，我在講座或電台節目常被問及：「戲曲還有未來嗎？」；「今後還有人演戲看戲嗎？」我當必回答：「手上雖然沒有水晶球，但可以斷言，戲曲市場仍有供求。」換言之，戲曲一定還有人學，仍有人演，也肯定有一代一代的觀眾。

問題是，戲是否會一如往昔，演得出色，演得好看嗎？我們固然要竭力扶掖後進，亦須盡法廣揚戲曲，但始終心裏有數——對演員，難以苛求；對劇運，沒有奢望。

寄語後進劇評人

走筆至此，總得談一談老本行。做了劇評三十年，可有什麼寄語奉與後進？

未說劇評，先談範圍更為廣闊的藝評。作為藝評人，必須具備下列條件：

（一）各門藝術，均有其評騭準則，藝評人須以適用的準則品評，切忌罔顧準則而主觀置評。

（二）藝評是因應台上所演而理性品評，並不是觀賞後抒懷遣興，多所聯想。切記，評論與雜文是兩類互不沾邊的寫作。

（三）不論從事哪一門藝評，除須對該門藝術有確切認識外，更宜粗通文化歷史，略懂文學，稍涉美術。文字基礎，亦須穩固。設若文內別字連篇，語句欠通，縱有卓見，亦非佳作。

（四）相關參考書籍要多閱讀，各類表演要多觀賞，不宜囿於一隅，以致見識淺薄。閒來須多向專家誠心求問，多向前輩虛心請益。

（五）藝評人須負言責，因此言必有據，罵必有因，切戒人身攻擊，信口雌黃。

（六）看演出前必須備課。無論對即將觀賞的節目有多熟悉，都應先有準備。例如，去某音樂會前，必先反覆聆聽所選奏的曲目；又或觀賞有曲本可作依據的戲曲時（例如崑曲），一邊觀賞台上所唱，一邊以手執之曲本對照。此舉既可緊貼台上的演出，亦可對照一下，現今所演，與曲本所載，究竟有什麼出入。

劇評人須具備的條件很嚴苛

然則，劇評又如何？藝評人須具備的上述條件，劇評人當然完全適用，而且更為甚之。須知戲曲所演的，盡是中國故事，既有其歷史背景，亦多取材文學作品，而內容大都涉及忠勇節義以及其他傳統核心價值；表演形式則關乎聲樂與器樂、各式形體動作，而穿戴臉譜、布景道具，則每每觸及美術課題，因此劇評人好應通曉或者起碼粗知文史哲、音樂、舞蹈、武術、美術等範疇。

如此說來，劇評人所須具備的條件，豈不是很嚴苛？是的，要求真的很高，然而，不必隨即氣餒，以為終生無望。其實，只要你具備上述範疇之中的一兩門知識，就應該可以作為切入點，然後多看多學，不斷浸淫，多加累積，亦庶近矣。殷切盼望，後進依此努力，從而探驪得珠。

此外，由於戲曲裏劇種繁多，而表演藝術上往往不盡相同，劇評人切勿用錯評論法則。例如，不應以京劇法則評論越劇演出，而應以越劇法則評論越劇演出；又例如，不應以京劇裏梅派唱腔評論荀派唱腔，而應以荀派評論荀派唱腔。如此才算正道。

我親身見過，有劇評人竟然按照自己對某劇種的喜愛而妄評其他劇種。此舉確實要不得。切戒！

寄語如斯，惟望後進記之於心！

累稿成疊　呈遞讀者共鑑

此刻執筆回溯劇評事，真如白頭宮女細訴天寶遺事，唏噓不已，太息不止。

三十年來肩負弘揚戲曲之責，至今雖已自決終結，再不聞問，但年來所學所觀，所感所評，多已見諸筆墨，並已累稿成疊。大體而言，年來拙文可分三大類：導賞、評論、承傳教育。前者是介紹講解；中者是微觀評隲；後者是宏觀廣論。

面對疊疊文稿，思量再三，何不稍留鴻爪，且按劇種劃分成若干篇，例如「京劇篇」、「崑曲篇」、「粵劇篇」，奉與戲迷同溯？

然而，拙文委實多如浪疊，不得不分拆上市。因此，本集先呈「京劇篇」和「崑曲篇」，期與讀者共鑑。其他篇章，容後再奉。情非得已，諸君莫怪。

草草萬言，匆匆成章，聊作序。

二零二四年三月

加拿大愛民頓

36

一輪明月照窗前

京劇篇

中國京劇院今次來港

只賣一個于魁智

看罷今次來港的中國京劇院演員名單，總覺得行當不算太有分量，整個團只賣一個老生于魁智，而且今次的班底與九三年底來港參加「中國地方戲曲巡禮」的「中京」大同小異。

不過，今年只有三十五歲的于魁智，確是文武兼備，勤奮有為，最擅演《打金磚》。這齣戲唱做繁難，演漢光武帝劉秀的老生演員在最後一場既要唱，亦要「摔殭屍」，即是將身體僵直，然後以背部直摔在地上，藉以表達精神失常的狀況。演這齣戲的苦處是唱完要摔，摔完又要唱，而且周而復始，滋味十分難受。難怪老生演員大都視為畏途。

幾十年前著名武生兼老生李少春的《打金磚》極受歡迎，但他經常向朋友訴苦：寧願同一晚連演猴戲《鬧天宮》和武戲《戰太平》，也不願演《打金磚》。李少春的父親「小達子」李桂春，就是因為演這齣戲摔傷了而被迫息影。可想而知這齣戲的確難演。

冒昧拜師

小于的老生唱腔，宗法四、五十年代四大鬚生之一的楊寶森。楊派唱腔的特色，是以余叔岩的

38

余派為基礎，但揚長避短，捨棄余派著重立音與腦後音的唱法，按照本身條件，改為採用擻音和顫音，並且運用喉胸共鳴，創造深沉渾厚、細膩平和的腔調。楊派傳人很多，著名的有李鳴盛以及近年京港兩邊走的親傳弟子馬長禮。小于為了唱好楊派老生，特意在在八七年春天某個晚上，連同彈月琴的陳雲生，登門造訪李鳴盛，而且冒昧拜師。幸好李老平易近人，愛好扶被後進。這位年輕人雖然來得唐突，但老人家毫不介懷。關於他怎樣在寅夜冒昧敲門拜師，可參閱李鳴盛的回憶錄《李鳴盛藝術生涯》（中國戲劇出版社，一九九三年）。小于經過李老悉心教導，學會了《文昭關》、《奇冤報》、《洪羊洞》等楊派精髓。此後小于藝術果見精進，更在九零年贏得梅花獎。

今次小于也演《文昭關》。上次聽過他唱這齣戲的觀眾，想必覺得他極具楊派韻味，而且那段「一輪明月照窗前，愁人心中似箭穿」的「二黃」慢板，完全唱出伍子胥的困苦心情。

跨行當演李派武生

小于似乎很喜歡向高難度挑戰。八九年他在北京的某次演出，竟然在一個晚上連演四齣吃重的折子──《文昭關》、《華容道》以及《打金磚》和《奇冤報》裏各一折。他今次來港亦搬演李少春的李派名劇《野豬林》和《響馬傳》，但前者是一齣箭衣武生戲，且看小于今回怎樣跨越行當，演繹這齣李派名劇。

一九九六年九月

少年京劇演出成功背後的隱憂

劇目減少 影響培訓

少年京劇團為神州藝術節一連演出四天五場，上座率甚佳，其中的折子專場，更全場爆滿。觀眾對於台上熱鬧而規矩的演出，常常報以激烈的喝采聲。能創造理想成績，當然是學員鍛鍊不懈，老師悉心教導之功。看見新苗茁壯成長，大家固然深感欣喜，因為京劇日後的繼承工作，必須全賴新的梯隊肩擔。

然而，在一片掌聲的背後，少年京劇的發展道路，是否真的這麼樂觀平坦？其實只要細心注視少年京劇的培訓工作與演出情況，便發覺當中確實潛藏著不少問題，尤其是上演劇目的數量和戲校培訓程序最令人關切。

訪港演出劇目重複

以來港演出的少年京劇團為例，自九四年至今，較具規模的劇團，記憶中共有四個。首先是九四年三月由北京、天津、上海三間戲校共同組成的京劇團，演了五天六場。北京戲校亦先後於九五年二月為香港藝術節演出四場，並於九七年十月應中國戲曲節邀請，演出三場。

連今次的四天五場在內，計算起來，少年京劇雖然場數不少，但劇目重複，確實的戲碼只有四十多個，而且總離不開武生戲《武松打店》、《戰馬超》，猴戲《鬧天宮》，老生戲《文昭關》、《擊鼓罵曹》，小生戲《八大錘》，青衣戲《荒山淚》、《鎖麟囊》，武旦戲《盜仙草》，花臉戲《赤桑鎮》、《霸王別姬》和丑生戲《小放牛》、《和尚下山》等。至於在內地所演的劇目，亦大致相同。

專業劇團戲碼有限

劇目不多的情況，豈僅發生於少年京劇身上。其實專業京劇團亦面臨這個難以解決的問題。近年來港的京劇團，基本戲碼與少年京劇團大同小異。除折子戲外，大戲亦不外是《紅鬃烈馬》、《群‧借‧華》、《大‧探‧二》和《四郎探母》，恐怕觀眾也看得膩了。例如去年回歸大匯演與幾年前「紀念徽班晉京二百年大匯演」的劇目，不就是很相近嗎？

假如從京劇發展歷程來看，京劇劇目起碼有一、二千齣。到了清末民初，劇團的常演劇目最少有三、四百齣。然而，據學者統計，到了五十年代，在北京上演的京劇劇目，已大幅滑落至二百齣，到了九三年更跌至一百六十多齣。

現代戲校過早專業化

劇目銳減的成因當然很多。必須承認，有一批戲的確逃不過時代考驗而被淘汰，有一批因政治

環境和社會風尚而被停演，亦有一批毀於十年文化浩劫。劇目散佚失傳的問題已經困擾多時，只要我們翻閱京劇典籍或資深演員的藝術回憶錄，便發覺當年曾經演過的不少戲，今天只剩下劇名和簡單情節，再不能搬回舞台上演。這個情況怎不令人心酸！

雖然舊式科班與現代戲校同樣提供正規的京劇教育，但兩者的培訓方法頗有不同。簡單來說，科班比較重視循序漸進，學員坐科的頭半年，必須學習基本功，然後由老師按照學員身體條件進行專門訓練。本功戲雖然是一齣一齣的學，但出台演出時必須由跑龍套、小角色做起，待一切熟習些而且演出水平獲得師長認可後，才准予逐步為其他資深學員配戲，以至擔演較為吃重的角色，最後才主演本功戲。

然而，現代戲校的毛病似乎是過早專業化，學員入學一兩年，就學會主演三、四齣戲。這種學習程序有點揠苗助長，反而令學員失卻較全面的舞台培育和薰陶，以致學員畢業離校時，除了大概十幾齣本功戲外，其他所知者不多。其實今天的中青年專業演員，如果肚裏有幾十齣戲，已經算極其難得。縱使有幸進入研究所深造的演員，也只不過再多學幾齣本功戲而已。反觀昔日科班演員，能演能配的戲，一般有一、二百齣。

劇藝視野有所局限

戲曲除了正規訓練外，亦講求舞台薰陶，假如台上來來去去只有幾十齣戲，學員的視野如何擴

42

大，見識如何增進？當年四大名旦、四大鬚生能夠開宗創派，其中一個因素是他們腹笥淵博，藝術視野廣闊。以今天的局面來說，繼承已經力有不逮，開創流派更屬奢談。

文化部在九十年代初把少年京劇列為部裏的工作計劃。當時高占祥副部長亦提出「發展少兒京劇十點意見」，包括加強建設培育基地、加強建設教材，增設培養人才的「園丁獎」。不過，劇目日少及培養程序問題應該注意改善。如此，少年京劇的未來道路，才有更大發展。

一九九八年六月

于魁智訪港演《野豬林》及《打金磚》

文武兼備　殊不容易

由著名楊派老生于魁智率領的中國京劇院在六月底前往台灣演出八天十場，演畢回國時應臨時區域市政局邀請，順道在港演出兩天。七月四日由于魁智主演全本《野豬林》，翌日由張威主演《小宴》，李勝素演《廉錦楓》，並由于魁智演《打金磚》。

客觀來說，這四齣都是觀眾極為熟悉的，最近幾年先後在港演過。記憶中，九三年十一月于魁智在荃灣大會堂演《打金磚》；九六年九月他在新光戲院演《野豬林》，至於《小宴》，亦在該檔期內，同樣由張威主演；而梅派戲寶《廉錦楓》，則是第二屆神州藝術節的京劇劇目之一，當時亦同樣由李勝素擔演。

京劇團戲碼時見重複

前陣子筆者在本欄談論少年京劇時，指出專業京劇團在港所演的劇目只有幾十齣，以至時有重複。今次「中京」所選演的劇目，不單凸顯這個不健康的情況，亦反映臨區局在商定劇目時對京劇近年的演出狀況缺乏深入瞭解，否則必定要求劇團選演近年較為少見的劇目。展望未來，假如情況

不再改善，京劇的演出前景實在令人憂慮。

從主觀來說，姑勿論這幾齣戲是否在港演過，本身確有可觀之處。限於篇幅，今回只談《野豬林》和《打金磚》。前者本來是國劇宗師楊小樓與著名花臉郝壽臣的戲寶。後來李少春與郝的徒弟袁世海在五十年前左右重排此劇，銳意加強戲裏的表演內容，既有林冲在白虎堂的唱段，亦有草料場的火爆開打，充分凸出李少春文武兼備的優勢。初演時極為哄動，而今林冲在發配路上的唱段，應不應該採用當時視為「海派」的「高撥子」，以及為凸出魯智深祖胸凸肚的形相，袁世海遵照乃師郝壽臣提示，把鸞帶繫在小肚下，藉此把肚子托起成為一個實實在在的大肚漢子，都一點一滴記載於袁世海的藝術回憶錄裏。讀者如有興趣，不妨細讀。此外，這齣戲在六二年拍成電影，同樣由李演林冲，袁演魯達，並由著名戲曲導演崔嵬、陳懷鎧執導。這卷電影錄像，坊間仍然有售。

至於李、袁二人排演此劇的經過，例如林冲在配路上的唱段，應不應該採用當時視為「海派」[以及凸出李少春文武兼備的優勢。] 亦有草料場的火爆開打，充分凸出李少春文武兼備的優勢。初演時極為哄動，而今亦已成為一齣經典名作。

李少春跨越文武行當

熟悉京劇的老戲迷，定必知道李少春是近代京劇界一位獨特的藝術家。一般演員的練功次序是先調嗓子，後打把子；他卻另闢蹊徑，先打把子，再調嗓子。京劇歷來行當分明，因此有「隔行如隔山」的說法。一般唱老生的，演不了武生戲；演武生的，也唱不了老生戲，可是李少春的老生戲和武生戲同樣出色。

原來他在未出道前，一邊跟陳秀華學余派老生，一邊跟丁永利學楊派武生戲，後來更拜入余門，成為余叔岩親傳弟子。雖然後來礙於某些原因，未能從乃師身上著實學到太多戲，但所唱的始終是正宗余派。出道後挑班演戲，大多是貼雙齣，而且是先武後文，例如先演武生戲《戰馬超》或猴戲《鬧天宮》，然後再唱老生戲《擊鼓罵曹》等。能夠同時擅演兩個行當，李少春可謂獨步梨園。

于魁智積極學武生戲

然則于魁智又如何？他無疑是九十年代一位年青有為的老生演員，出身於中國戲曲學院，專門鑽研楊派（楊寶森）唱腔。後來為求業藝更上層樓，特意拜訪著名老生李鳴盛，請教楊派唱腔的精髓，並在李師悉心指導下勤練不懈，終於成為現今一輩楊派老生的佼佼者。

然而，于魁智並未因此而滿足，他雄心勃勃，銳意仿效文武兼備的李少春，近年積極學演武生戲，而《野豬林》就是最明顯的例子。可惜他的學習背景和鍛煉過程與李少春不同，因此演《野豬林》時，雖然落力認真，但亮相、台步、身段以至開打，始終擺脫不了老生形格，欠缺武生的矯健敏捷，即行內所指的「漂」、「率」、「脆」，亦缺乏武生特有的爆炸力。這個問題並非多費幾個寒暑之功就可以解決，于魁智想做「李少春第二」，看來毫不容易。

今次所演的另一齣戲《打金磚》，當年亦是李少春繼承父親李桂春的老生戲寶，這齣戲極不好演，飾演漢光武帝的演員，要在尾場「摔殭屍」，而且唱完又摔，摔完又唱。「摔殭屍」的要訣是

46

摔之前必須憋氣，使身體僵硬，然後迅速倒地，但其間不能鬆氣，否則很易摔傷。據云李桂春就是演此劇時摔傷而終於息影。難怪李少春私下向友人透露，寧願演猴戲以及文武老生戲《戰太平》，也不願演《打金磚》，生怕收場與乃父相同。可是人家訂戲時偏偏要出雙倍戲金點演此劇，足證其受歡迎的程度。

現在這齣戲已經成為于魁智的常演劇目，他唱得悅耳，摔得漂亮，其他現役演員縱然敢演，相信亦勝不過他。

一九九八年七月

動作火爆　打鬥熾熱

十月中東北京劇武戲大匯演

大約半年前從臨時市政局方面得悉一個來自東北的京劇團將於十月中旬在港舉行武戲匯演。由於當時缺乏進一步資料，因此無從知曉究竟有哪些演員和劇目。月前當表演計劃完全商定後，才知悉即將來港的是遼寧京劇藝術團。該團是以瀋陽京劇院為骨幹，錦州市京劇團為副，另外特邀其他劇團的幾位演員助陣。

不同流派　各有特色

香港觀眾對瀋陽京劇院應該不會陌生，因為劇院兩年半前在新界演出三日四場。今次來港的武旦李靜文，文武老生汪慶元，武生丁震春、黃少鵬、丁元，小生丁震山都曾訪港，而今次有五個劇目：《虹橋贈珠》、《鐵公雞》、《十八羅漢鬥悟空》、《火燒裴元慶》、《青石山》，與上次相同。嚴格來說，這個武戲群英會算不上十分新鮮。

儘管戲碼並非新鮮，但必須指出，今次一系列的武戲實在可觀。東北的京劇團與京滬的劇團相比，一般是武優於文，武戲極具特色。

48

如果按流派劃分，京劇可粗分為京派、海派和關外派。京派以京津為首，追求嚴謹法度，著重程式規範，講究氣派，以不溫不火為準則。海派則以上海為主，不愛死守規章，主張靈活變通，尋求奇特新穎的玩藝，愛以花巧俏頭取悅觀眾。關外一帶基本上以瀋陽為核心，當地觀眾渴望欣賞新戲，不要重複地看某行當某流派或某系列劇目。

東北的京劇在當地民風影響下，比較崇尚熾熱火爆的武戲，武打難度較高，劇目方面不斷創新。觀眾要求看戲要看得「過癮、解氣」。從流派來看，關外派可列為外江派的支流，比較接近海派，與京派距離較遠。

百花爭妍　更為可觀

由於地域與風尚不同，京劇產生流派實屬自然。我們好應持著百花爭妍的態度欣賞不同流派，可惜京劇界一直存在正統與非正統的問題，有些人堅持京津一帶的京劇才是正統，其他如上海與東北地區，均屬外江派。六十年前著名花臉金少山、武生兼老生李少春先後在北京首次挑班演出，由於金的寶爾敦臉譜與李的富貴衣被視為外江派，得不到部分觀眾認可。當年過嚴的正統觀念，可見一斑。

然而，幾十年後的今天，這問題似乎仍然存在，試看九十年代各款大型戲劇雜誌，例如《中國京劇》，以至《中國戲劇》及《戲曲藝術》，都甚少報道關外京劇狀況或評論當地劇團演出。這現

49

象令人擔憂，假如關外京劇得不到應有的重視、支持，對於京劇未來的整體發展，有損無益。

關外唐派　影響深遠

提起關外派，令人立刻想起京劇奇才唐韵笙。他自三十年代馳譽關外、及後與周信芳、馬連良鼎足而三，對關外京劇影響至深。

一般演員只專攻一個行當，能兼攻兩個行當或「一專多能」的演員實屬少數，但唐韵笙似乎不受行當規限。

他初演的行當是文武老生，但他多才多藝、戲路極廣，堪稱「文武崑亂不擋」——武生戲如《長坂坡》、《艷陽樓》、《金錢豹》、《鐵籠山》；老生戲如《追韓信》、《徐策跑城》、《鬧朝撲犬》、《未央宮》；花臉戲如《紅逼宮》、《鍘美案》；老旦戲如《目蓮僧救母》；紅生戲如《古城會》、《灞橋挑袍》、《夜走麥城》，都是他擅演而風格別樹一幟的劇目。而且不論他演哪個行當，唱做唸打同樣出色。

唐韵笙不單行行皆精，而且擅於編劇。他根據《封神演義》自編《十二真人鬥太子》、《十二真人戰玄壇》等，又根據《左傳》自編《驅車戰將》、《好鶴失政》、《二子乘舟》、《鄭伯克段》、《唇亡齒寒》等劇目，可惜這些戲恐怕已絕跡舞台。瀋陽京劇院雖然自稱是唐派藝術的繼承者，但兩次來港所演的戲，沒有一齣是唐氏當年自編自演的名劇，這現象令人費解。

此外，該團演員只有汪慶元是唐氏的再傳弟子，但觀乎汪氏前年在《青石山》所演的關帝，缺乏演紅生的嗓音，恐怕談不上繼承了多少唐派藝術；同團的其他演員，似乎與唐氏沾不上關係。這情況令戲迷無法確切瞭解唐派藝術的承傳工作。

其實今次上演的十多齣武戲中，有不少是唐韵笙擅演的劇目。究竟遼寧京劇藝術團能夠展現多少唐派藝術，還須拭目以待。

一九九八年九月

動作悅目 體態優美

京劇武戲可吸引新觀眾

遼寧京劇藝術團究竟能夠展現多少唐派藝術，雖然仍屬未知之數，但該團帶來的劇目，卻是京劇裏極具欣賞價值的武戲。限於篇幅，只能簡介其中幾齣。

《拿高登》亦名《艷陽樓》，描述宋朝高俅子高登仗勢橫行，強搶徐世英之妹。世英連同花逢春、秦仁、呼延豹在艷陽樓合力殺死高登。這齣戲本來是由武淨擔演高登，由武生演花逢春。到了俞菊生才改由武生勾臉演高登，而原屬武生演的花逢春，則改由二路武生演。此後高登一角就成為武淨、武生「兩門抱」（即兩個行當均可擔演）。

武生楊小樓、尚和玉演高登各有特色。尚派演法著重墩實，「跺泥」功夫穩若泰山；楊派演法是利用做表把高登的惡霸神態盡顯無遺，據說楊小樓在趙馬下場時，所穿的一件花白褶子居然可以飛揚起來，像一隻飛舞的大蝴蝶。開打方面，高登與秦仁的大刀對單刀、與呼延豹的單刀對槍，是以比較緩慢的鑼鼓經【一封書】進行；到了與花逢春的大刀對雙刀，才用節奏快速的鑼鼓經【急急風】。

52

唐派武戲表演獨特

楊、尚之後，關外的唐韻笙亦擅演此劇。他演高登的獨特之處，是在「絲鞭」的鑼鼓中，把槍從背後捅出，然後用右手在前面接槍，再扔「釣魚」，左右「騙腿接槍」，再來「反釣魚」，整套動作一氣呵成，連後來擅演高登的厲慧良，亦深表折服。（厲慧良晚年的《艷陽樓》錄像，坊間仍有售。）

《目蓮僧救母》是唐韻笙四十年代在滬上演的劇目。他在此劇以老旦行當演劉氏青提。據悉在十鬼捉劉氏時，他穿著老斗衣，跳到桌子上，演大鬼的隨即拋叉，朝著劉氏背後飛去。劉氏從桌子跳起，雙手接飛叉，然後摔鑼子，身體平直而下。這套既難練亦難演的動作，當年連武生泰斗蓋叫天亦甚少使用。今天絕大多數演員恐怕亦繼承不了。

《鐵公雞》 真刀真槍

筆者年幼時，常常從報章體育版看到記者以「鐵公雞」形容球場內的打鬥甚至群毆事件。當時猜不透「鐵公雞」是什麼。及至稍長，有機會接觸戲曲後，才知道這是京劇及河北梆子的常演劇目。它的前身是晚清時代所演的《洪楊傳》，講述洪秀全、楊秀清的太平天國起義。後來為了逃避慈禧審查，故事的主題改為鎮壓太平軍，劇名亦改為《鐵公雞》。

此劇以清裝演出，最大特色是以真刀真槍對打，亦即行裏所說的「打真軍」（「軍」是指武器），

甚至使用砍刀、藤牌、九節鞭等器械。台上所打的全屬武術套數，打鬥火爆狠猛，與一般講求動作優美的京劇武打迥異。

另一齣與傳統戲迥異的戲是《雁蕩山》。這齣戲是五二年由遼寧戲曲劇院徐蘭華、李春元等創作的，描述隋朝曹州孟海公起義，大敗隋將賀天龍。此劇最大特色是棄用慣有的唱白，全劇只有舞蹈、武打和音樂。雖然嚴格來說，此劇是京劇的異體，但其武打程式及音樂沒有超逾京劇範疇。

武戲可吸引新觀眾

有些京劇迷存有偏見，認為武戲的藝術要求比不上以唱唸做為主的文戲。其實武戲裏的基本毯子功、各式把子功以及不同形相的「打出手」，都是把武術、體操、舞蹈糅合而加以美化，因此充滿動感而極具視覺美。客觀來說，如果京劇要跨越二十一世紀，除了搞好繼承工作，訓練下一代演員之外，亦須擴大觀眾基礎，京劇武戲既然充滿動感，或可作為一個有效的門檻，引導一批新朋友走進豐富多姿的京劇園地。

記得今年五月底四川省川劇院來港演出新劇《變臉》及傳統戲。可惜礙於多種原因，上座率未如理想。筆者其後在分析票房欠佳時指出，臨市局宣傳工作未臻完善，沒有採取互動式宣傳，例如在演出前三、四周邀請劇團派兩、三名主要演員組成的先遣部隊來港舉行座談會，提高觀眾購票意欲。

今次遼寧京劇藝術團訪港，筆者月前提議臨市局負責單位，盡量進行互動式宣傳。喜見該局為推廣京劇及加強宣傳效果，特別舉辦四次免費示範活動，由該團演員及本港同道例如元家班一些成員參與示範，並邀得票友洪朝豐擔任主持。盼望這類活動可以吸引一大批平常絕少接觸京劇的朋友。

一九九八年九月

遼寧京劇藝術團表演觀後感

遼寧京劇藝術團在港演出四場，觀眾反應不一，有些認為開打熱鬧、賞心悅目，確實看得「過癮、解氣」；有些卻認為劇團唱功欠佳，唸和做的水平亦不高，儘管武打熾熱出色，但亦非完美無瑕；此外，武打套數雖算繁多，但如果一連看上幾晚，亦略嫌雷同。

以上兩種完全不同的觀感，各有客觀理據，在認真評論今次京劇表演的成敗得失之前，必須先弄清楚：究竟以什麼準則評定這個武戲群英會。假如我們以嚴謹的藝術水準評審這台戲，難免覺得台上的唱唸做打，確有一些需要改善的地方。不過，如果我們從另一層面看，先認定今次表演的主要目的，是以一系列充滿動感的武戲，向一大群從未或絕少接觸京劇的觀眾展示傳統戲曲美，這台戲確實達到這個預期目標。熾熱火爆的開打，動力強勁的翻騰，確令一批新觀眾嘆為觀止。

宣傳收效　票房理想

在評論劇團的整體質素及個別演員或劇目的表演水平之前，先談一談票房及宣傳成績。據悉四晚的平均上座率是七成多；以人數計算，約有五千人次。文化中心大劇院一樓和二樓的座位，基本

上是場場爆滿的‥；至於設有五百多個座位的三樓，由於距離舞台太遠，加上有些座位的視線可能局部受阻，以至其戲票少人問津。如果扣除三樓的客觀環境因素，這台戲的售票情況，實屬理想。

取得理想票房成績絕非僥倖。臨時市政局的文化節目辦事處在宣傳方面顯然有較佳部署，演出前除了進行常規宣傳，又在文化中心大堂放映精選片段外，更在大堂舉辦幾次示範表演。這種互動式宣傳，不但可以刺激票房，對推廣戲曲亦有一定助力。臨市局在總結宣傳經驗時，不妨認真考慮盡可能為以後的戲曲表演進行這類配套宣傳。

劇目選擇　範圍較窄

宣傳策略雖然收效，選劇方面卻要商榷。今次京劇表演既然以「武戲群英會」為題，而武戲範疇按理包括武生、武旦、武丑、武小生及武老生的戲，但為什麼在十九個劇目之中，武生和武旦戲竟佔絕大多數，武小生戲只有一齣半？刁光馳的《八大錘》當然是正牌武小生戲，但丁晨元的《小商河》、趙勇的《周瑜歸天》，由於以武生應工，不能算作武小生戲。《虹霓關》的王伯黨雖由武小生應工，但這齣戲畢竟以旦為主，因此充其量只能算作半齣武小生戲。至於武老生和武丑戲，更一齣也欠奉，可見選劇範圍實在狹窄。

其實武小生的劇目，豈僅有《八大錘》？常演的長靠或短打劇目應該包括：講述早期趙雲的《磐河戰》和《借趙雲》、敘述高思繼投降代戰公主的《銀空山》、屬於水滸故事的《石秀探莊》、取

材自《殘唐五代演義》的《雅觀樓》以及描述羅成被李元吉陷害的《羅成叫關》。只演《八大錘》，簡直扼殺武小生的戲。

缺少武老生及武丑戲

按行當劃分，京劇武老生之下更可細分為靠把老生和箭衣老生。《定軍山》的黃忠、《戰太平》的花雲、《鎮潭州》的岳飛、《打登州》的秦瓊、《別母亂箭》的周遇吉，例由武老生應工。這類戲唱做並重，文武兼備，既講究工架優美、武功嫻熟，亦要求邊唱邊做，與一般武打戲不同。

每當提及武丑，一般觀眾必定想到《三岔口》。其實武丑戲又何止這齣？《三盜九龍杯》、《時遷偷雞》、《時遷盜甲》、《擋馬》、《酒丐》，都是常見的武丑劇目。武丑除了武功精湛外，亦著重跳躍，動作講求輕靈敏捷，唸白爽脆悅耳，表情諧趣惹笑。

以今次這個規模龐大的武劇匯演而言，台上缺少了表演內容各具特色的武老生戲和武丑戲，而武小生戲少之又少，不但顯得失色，亦有點名不符實。究竟是劇團本身因繼承問題而缺乏這幾類劇目，抑或是臨市局沒有主動要求，則不得知了。

一九九八年十月

（一）

58

遼寧京劇藝術團武優於文

從遼寧京劇藝術團所演的不同劇目可以看到，全團演員的基本功，包括毯子功和把子功，都很紮實，這當然是長期辛苦練習的結果。

先談一談演員的毯子功。其實毯子功可粗分為小筋斗功、長筋斗功、軟筋斗功和高台筋斗功。

從十多齣劇目所表現的毯子功看來，不論是《雁蕩山》水戰時的單小翻及用以躍入城內的虎跳前撲、《虹橋贈珠》水戲時的小翻倒撲虎，《戰冀州》的虎跳劈叉和前倒殭屍、《挑滑車》的錁子、《盜仙草》的下高倒撲虎，以及散見於各個劇目的單提、加官、烏龍絞柱、跨肩等，都有頗高的質素，絕少出現失誤，時間配合亦大致理想。

筋斗功所講求的是姿勢正確、體態輕盈、動作美妙、快速利落，當然騰空時要有一定的高度。

劇團的毯子功能夠大體上達到「高、準、輕、飄、溜」的基本要求，實在值得讚賞。

劇團的把子功亦不遜於毯子功。簡單的舉槍、搭槍、抱刀、扛刀、提劍、護劍等架式，固然符合規範，而較為繁複的，例如《拿高登》裏為表現高登機智靈巧的下背槍、《雁蕩山》裏孟海公向敵方戰旗射箭時為表達威武神態的掛槍、《火燒裴元慶》裏為流露主角擊敗敵人後心情興奮的肘架

錘及凸顯錘技嫻熟的腕顛錘和下撐錘，以及常見的單槍迎面花、釣魚背後接槍、大刀花轉身，一一顯得熟練穩健而未見失誤，達到可觀的水平。至於徒手的武打招式，例如壓頂、串捶、踢襠，以及簡單的兵器開打招式，例如剁頭、滾肚、剪腰等，團員大都表現得純熟利落。

「打出手」刺激出色

一般愛看熱鬧的觀眾，最喜歡欣賞「打出手」。這顯然因為「打出手」最能刺激感官功能，容易牽起觀眾的興奮情緒。其實「打出手」的要點在於演員運用拋、拍、踢、繞、挑、頂、耍等方法，舞動手中的兵器，以兵器拋出收回的方式進行格鬥。今次《十八羅漢鬥悟空》的頂刀、劍入鞘，以及幾齣武旦戲的各式踢槍動作，例如托舉射雁、烏龍絞柱、托飛腳、虎跳，甚至靠旗打出手，都有賴負責拋槍的「下手」演員，在時間、力度和準繩予以配合。必須明白，踢槍動作能否一氣呵成、完美無瑕，除了視乎武旦的個人功力外，更要依穩定的演出。

整體而言，劇團的毯子功和把子功都有上佳的質素，反映他們多年的勤修苦練。其實戲曲界近年面對的其中一個承繼問題，是年輕學員畏難，在練功時不肯吃苦，而師長輩亦不能像舊社會時代，常加斥責打罵，以致演員基本功漸有下滑跡象。

演員唱唸有待改善

筆者在該團演出前提過，東北的京劇團一般武優於文。縱觀今次十多齣戲，確實是武打勝於唱唸。武功傲視坤伶的李靜文，其實有一條不錯的嗓子，只可惜略嫌技巧不足。雖說武旦重打不重唱，但以她的嗓音條件，應可在唱功方面有所提升。據悉上海武旦皇后史敏，知不足而後學，去年向崑劇名家習唱，努力改善唱功。李靜文已屆中年，武戲恐怕亦演不了多少年，今後不妨考慮在唱功方面多下苦功。另一位武旦黃樺，雖然系出名門，身手不弱，但演《扈家莊》時所唱的幾個曲牌【醉花陰】、【喜遷鶯】、【刮地風】、【水仙子】，確有改善必要。她起初邊做邊唱時已有粗濁喘氣現象，後來更因力有不逮而只演不唱。武生戲《挑滑車》亦有同樣情況，幾段的【石榴花】唱得並不理想。雖然京劇界容許武戲演員在吃力困難時只演不唱，但戲曲始終是綜合藝術，假如連嘴巴也動不了，確實有點遺憾。此外，劇團唯一小生丁震山在《虹霓關》的唱功，亦有待改善。他的小嗓不夠寬亮，大小嗓的結合未夠自然，嗓音似有倒跡象。

縱觀全團的唸白，韻白方面需要略為改善。個別演員的唸白亦稍嫌生硬，例如《拿高登》裏演花逢春的二路武生，可能由於怯場，唸白不夠自然，而演秦仁的武丑，唸白亦未夠爽脆。

假如劇團的武打與唱唸水平相差太遠，難免影響整體演出效果，亦會削弱本身在戲曲市場的競爭能力，盼望劇團注意以上問題。

一九九八年十月

（二）

演繹人物須注意內涵

上回提到遼寧京劇藝術團的演員基本功紮實，開打精彩，但尚未論及演員演戲時的內涵問題。

扼要而言，內涵是指演員如何運用四功五法，把劇中人物的背景、身分、性格、所處環境、矛盾衝突、心理狀態顯露出來。往昔觀眾常常稱讚某些演員「身上有戲」，其實這是指他們演戲有內涵，不流於表演甚至賣弄技巧程式。今回不妨以劇團所演的兩齣熱鬧劇目為例，探討上述問題。

《八大錘》原屬武小生戲，雖說後來亦有武生兼演，但按劇中人物陸文龍的年紀性格來說，較適宜由武小生演，因為演員既要表現陸文龍的驍勇善戰，亦要顯露他的天真活潑。

陸文龍性格驍勇又天真

此劇可由陸文龍打敗宋四將演至王佐斷臂說書，文龍知悉身世後，協助宋軍打敗兀朮。現今劇團大都只演前面的一小節。姑勿論劇幅是長是短，飾演陸文龍的演員必須充分運用朝天蹬、搬腿等腰腿功、翎子功以及把子功裏的雙槍表演程式，表達陸文龍的性格和心理轉變。演員通過一系列繁難的雙槍動作，例如抱槍、肘托雙槍、雙槍倒花、倒花轉身、翻花、掖花、釣魚背後接槍，從而凸出人物英俊瀟灑、驕傲自負、本領高強、英勇無敵的種種情態。

今次飾演陸文龍的是一位只有十五歲的少年學員刁光馳。他基本功很好，動作規矩，雙槍技術不俗，這都是長期鍛煉不懈的成果。不過，限於經驗和信心，他過於專注把一式式動作表演出來，人物勾畫稍欠深度。假如他的動作能夠配以適當的面部表情，整齣戲便更有內涵，效果更佳。

起霸要配合角色特點

武生戲《挑滑車》是長靠武生必學必演的戲。這齣戲連唱帶做，既要耍槍花，亦有大槍開打，不但極耗體力，更要發揮武生唱做唸打的功力。今次劇團安排「三演」，由三位武生輪流演高寵。

這種演法，從正面看，可讓三位武生各展所長，使觀眾看得過癮，但從負面看，就令人覺得可能是為演員藏拙。三位武生當中以丁震春資歷最深，由他演頭段，即由起霸演至撤帳，透過這套特殊程式，凸出高王爺的尊貴身分和驕傲鹵莽性格，亦須在岳飛升帳派將時把高寵的心理轉變，一層層呈現出來，為以後高寵因自負輕敵而陷入圈套做好鋪墊。簡單來說，起霸是一套由基本功裏多款身段技巧所組成的特殊程式，包括亮相、抬腿、亮靴底、雲手、踢腿、跨腿、整袖、正冠、緊甲、紮帶、騎馬跨襠、亮相轉身、雙手提甲、歸位按拳亮式等，用作表達武將出征前的一系列準備動作，藉此顯示大將的威武氣概。不過，演員演不同武將時雖然都要起霸，但所起的霸應配合人物的性格及特質。舉例說，《挑滑車》高寵的起霸應與《鐵籠山》姜維的起霸不同。前者剽悍威猛，但驕傲無謀，為凸

出這種性格，霸要起得勇猛而帶有傲氣；後者則文韜武略，因此起霸時要沉實穩重，甚至略帶儒氣。

演員必須確切掌握人物，然後運用技巧程式展現不同的人物，觀眾才可以有所分辨。

從今次丁震春所演的高寵，可以看到他的基本功很好，動作規範，只是略嫌凸顯不出人物的性格特質，觀眾較難從起霸中明顯感覺到台上就是高寵。丁震春不妨進一步琢磨高寵的身分性格。

高寵心理變化分層次

高寵在岳飛升帳派將時有一段心理遞變的戲。他滿以為岳飛必定派他一個重要職位，怎料一個一個的派下來，都沒有他的份兒。他最後沉不住氣，一邊走半圓場，一邊說「且慢！」演員演這段戲時須層次分明，岳飛開始點派湯懷、鄭懷時，高寵毫不在乎，因為他自信岳飛不會分派閒職給他；至派王貴、施全為左右總先鋒時，他雖然略不耐煩，但仍挺有把握；及至派呼延慶接殺後隊，他就顯得煩燥不安；到了派岳雲、張憲押解糧草時，他更詫異疑惑；最後當岳飛唸到「傳令已畢」，高寵簡直按捺不住，隨即衝出來質問岳飛。這種心理遞變，演員必須一層一層演出來，戲才會好看。

丁震春在整段派將過程中，雖然演得尚有層次，但仍略嫌未夠分明。

舉出以上例子，無非要說明，演戲有沒有內涵，除了視乎演員悟性高不高，是否勤練功之外，更端視能否掌握人物特色，然後運用技巧程式展現出來。

一九九八年十月

曲終人散後的反思

一連幾次談及遼寧京劇藝術團的選劇、演員的基本功、唱唸及內涵問題，在結束這個系列前，倒想談論劇團的唐派藝術繼承問題，以及從個別表演反映現今戲曲行業令人神傷的一面。

筆者在該團訪港演出前指出，這個劇團雖然來自唐韻笙在半世紀前稱雄的東北老家，但今次選演的十九個劇目之中，竟然沒有一齣是「唐老將」當年自編自演的戲。雖然《拿高登》、《青石山》、《目蓮僧救母》，都是「唐老將」擅演而別具特色的戲，但該團的個別演員能否在這齣戲裏繼承唐派藝術，要留待觀賞後才有結論。今回不妨逐一探討。

唐派藝術有待繼承

先談武生戲《拿高登》。這齣戲的唐派特色，在於高登在「絲鞭」鑼鼓中，把槍從背後捅出，然後用右手在前面接槍，再扔「釣魚」，左右「騙腿接槍」，再來「反釣魚」。在完成這套一氣呵成的動作後，黑紮（鬍子）絲毫不亂。今次黃幼鵬所演的高登，基本上是依循唐派的路子，每一式都有中上的質素。整套動作完成後，黑紮亦不算凌亂。不過，這齣戲的瑕疵是黃幼鵬嗓音欠佳，亦不擅演，劇裏的幾個唱段略嫌唱得馬虎。此外，出台前在內場所唸的「閃開了」，亦弱不可聞，無

法營造先聲奪人的惡霸威勢。

「唐老將」當年以老旦行當演《目蓮僧救母》時，有一套驚險動作——從桌子跳起，雙手接飛叉，然後摔錁子，身體平直而下。今次郭瑤瑤所演的《目》劇，只是純賣嗓子，看不到什麼唐派特色。這齣戲假如沒有這套動作，恐怕稱不上一齣武戲，把它放在「武戲群英會」，似乎「文不對題」。

唐派的紅生戲《青石山》，汪慶元兩年多前亦在港演過，可惜那次演出效果欠佳。今次這位唐派再傳弟子捲土重來，唱腔明顯勝過前次，架式頗為穩重，確有一點「老爺」氣派。不過，據當年經常觀賞「唐老將」粉墨登場的資深劇評家穆凡中先生評稱，汪慶元的功力比師祖還有一段距離，主要是欠缺「唐老將」淵渟嶽峙但舉重若輕的意態。

演出機會少更易受傷

記得十月十八日的演出，《周瑜歸天》中飾演周瑜的演員趙勇在翻完高台後，台上竟然匆匆落幕。當時筆者心裏很納罕，因為以劇情而論，戲並未演完，下面還有一段張飛在蘆花蕩截擊周瑜的戲。莫非演員受傷，抑或發生什麼特別事故？後來從主事的文化經理獲得證實，趙勇在戲裏劈叉時拉傷韌帶，勉強翻完高台後痛楚難支，戲亦只好中斷。

演員在演出或練習時受傷，尤其是武戲演員弄傷筋骨，可說是司空見慣。其實戲曲演員有哪個不是在藝術路途上流下無數血汗和眼淚？不過，倒想在此向讀者提出：演員必須有頻密的演出，才

可以維持最佳狀態，受傷的機會反而因此大減。其實只要每天或隔一兩天都有演出，四肢百骸便可保持高度靈活，力度的運用亦更有把握。假如兩三個月都沒有演出，力度便不能從心所欲，控制自如。心裏一旦失了把握，便自然會刻意加強力度，殊不知這反而更易受傷。

練功與表演感覺迥異

或許有人會問，難道日常練功不就是可以保持最佳狀態嗎？必須明白，從演員心態來說，練功與演出是兩碼子的事。假如演員不經常演出，縱然自己願意打疊心情，默默勤練不懈，但由於兩者的舞台感覺迥異，長時間下來，狀態及質素只會有降無升。

再舉武旦李靜文為例，據筆者從頭到尾的觀察，她首場《虹橋贈珠》與尾場《青石山》（尤其是首場前半段及尾場後半段）演出不及中間兩場可人。箇中原因絕非是年紀問題，而極大程度上，亦是缺少演出機會所致。

縱使我們從以上分析瞭解到問題癥結，但當前最難解決的困境，是戲曲業務仍處於普遍不景的情況，演員如何爭取更多演出機會？每念及此，不禁為一班為求藝業精進而耗費多個寒暑勤練苦修的演員嗟嘆！

（四，全文完）

一九九八年十一月

67

談阮兆輝裴艷玲合作表演

年前當香港粵劇演員阮兆輝透露有意與河北梆子演員裴艷玲舉行合演時，本地戲曲界出現兩類不同的反應：有些人積極樂觀、甚至大為雀躍，認為這種別開生面的「兩下鍋」，與以前常見的梆黃「兩下鍋」頗為不同，演出效果是否理想倒不打緊，反正能促進劇藝交流。不過，另有一些人對這種合作模式表示懷疑，認為缺乏實用功能，甚至擔心出現格格不入，非驢非馬的局面。

據戲曲史料所載，遠在清朝光緒年間，著名河北梆子演員响九霄（田際雲）邀請一批京劇演員加入他自組的玉成班，實行皮黃（京劇）、梆子合演。由於當時觀眾反應熱烈，其他戲班紛紛仿效。這種合演形式蔚然成風，盛行了約半個世紀，對劇藝交流融合起了極大作用。

清末出現「兩下鍋」

必須指出，京梆「兩下鍋」不過是一個統稱，因為合演的性質可細分為四類：第一類是在同一天內各演各的戲，即幾齣京劇，幾齣梆子；第二類是京梆合演同一個大劇目，其中半齣唱皮黃，半齣唱梆子，最常見的例子是《翠屏山》，該劇前半部唱皮黃，到了後半部「殺山」一折石秀上場時

則改唱梆子。以上兩類「兩下鍋」的表演，京梆各自維持本身的原狀，互不混合。至於第三類，則是互相混合，在同一齣戲裏，時而唱皮黃，時而唱梆子，例如舊本京劇《大保國》的李良，《大登殿》的魏虎，都是唱梆子。第四類就是二人對唱時，一唱皮黃，一唱梆子。這種演法，時人稱為「風攪雪」，亦可列入廣義的「兩下鍋」範圍內。

在進一步探討「兩下鍋」的意義及影響之前，先看看今次京粵「兩下鍋」究竟採取哪類形式。以阮、裴合作模式而論，頭三天所演的《龍鳳呈祥‧三氣周瑜》是前京後粵，性質上屬於前文第二類的「兩下鍋」。不過，裴艷玲在後半部《蘆花蕩》演張飛時加插一段崑曲的演唱，而這種演法則屬於前文第三類的「兩下鍋」。至於劇團第四晚所演的是四齣折子戲，演法上完全屬於前文第一類的「兩下鍋」。最後一晚的《鍾馗》原屬裴艷玲的梆子戲寶，現改以京劇演出，劇裏杜平一角，由阮兆輝串演，至於他的京曲唱得好不好，純屬個人的串演能力問題，與「兩下鍋」的題旨無關。

京梆兩劇種各有所得

從上述戲碼可以看到，今次的合演模式，主要屬於前文頭兩類的「兩下鍋」，按理不會做成任何混合問題，反之應該可以帶動劇藝交流，當年的京梆「兩下鍋」，就是一個極為成功的交流例證。

兩個劇種的藝人，透過長時間觀摩、薰陶以及實際的混合演出，在演員修為、劇目移植、音樂伴奏、服飾化妝、唱腔技巧、表演內容等方面取得極大成就。

今天京劇有不少的常演劇目，尤其是旦角及生、旦劇目，其實是透過當年「兩下鍋」從梆子戲移植過來。後來成為荀派戲寶的《辛安驛》、梅派名劇《汾河灣》、關肅霜得意名作《鐵弓緣》，就是幾個明顯例子；京劇亦由此大量吸取梆子戲的表演技巧，令京劇花旦行當變得壯大完備。另一方面，河北梆子的武戲本來不甚發達，短打戲尤甚，因此武戲只屬兼演性質，後來從京劇吸收了《八大錘》、《虹蠟廟》、《收關勝》等武戲，武生亦因此變成一個獨立專演的行當。

多位名演員京梆兼演

由於京梆兩劇長時間爭妍競秀，而京劇在社會及政治方面取得較大優勢，不少梆子演員亦兼演甚至改演京劇，這個情況以旦行最常見，例如京劇四大名旦之一的荀慧生，起初是以白牡丹的藝名演梆子戲；其他改演京劇的梆子演員，包括極負盛名的筱翠花（于連泉）、芙蓉草（趙桐珊）、七盞燈（毛韵珂）。這批跨劇種的演員由於腹笥淵博，在啟導及教授京劇後輩方面，帶來極大貢獻。

阮、裴的京粵「兩下鍋」只不過是首次演出，當然不能奢求達到京梆那般深入的融合，但對一同參與演出的演員以及平常只看某一劇種的觀眾而言，起碼產生一點觀摩交流作用。

一九九八年十一月

70

從「遼京」訪港劇目談程派藝術

京劇觀眾對即將來港的遼寧京劇藝術團，應該絕不陌生，因為去年十月「遼京」曾在文化中心連演四場。這個團體主要由瀋陽京劇院及錦州京劇團組成，並按需要特邀其他演員助陣，而「潘京」亦曾在九六年來港演出三天。因此今次隨團的武旦李靜文、文武老生兼花臉汪慶元、武生黃少鵬及張宏偉、旦角李玉棠、武丑兼花臉張英超，都曾在近幾年內兩度甚至三度來港演出。

這個由上述演員作為骨幹的藝術團，每次訪港演出，都有不同的主題和特色，九六年以梅派戲寶作為號召，另加一些武戲。去年是武戲匯演，幾乎全是武旦或武生戲。今次則文武兼備，除常演的武戲外，還有幾齣程派旦角戲，配合觀眾不同口味。

記得「遼京」去年來港演出前後，筆者一共寫了六篇文章，簡介武戲特色及幾齣武戲的表演內容，並就個別及整體演出方面，提出一些改善建議。由於筆者當時已對「遼京」的武戲有較詳盡的評論，現在倒想集中簡介今次演出的另一特色——程派藝術。

程硯秋自創獨特唱腔

程派藝術始創人程硯秋早在一九二七年憑驚人藝業，躋身於「四大名旦」之列，而當時他只有

二十三歲。到了三一年，北京《戲劇月刊》另外舉行旦角選舉，結果程再上層樓，名列第二，僅次於梅蘭芳，由此可見，程派藝術必定具有超卓特色。

要探討程派藝術，恐怕寫一本長達十多萬字的專書，亦未必可以詳細論及，更斷非這篇短文所能盡蔽。不過，扼要而言，程硯秋在「倒嗆」（變聲）後雖然嗓音條件欠佳，但沒有因此灰心，反而奮發上進，另闢蹊徑，以獨特的腦後音及顫音發展新腔，使自己的音色更感淒厲；他深懂揚長避短之道，唱曲時運用氣口和音量的控制能力，營造強烈的收放及吞吐對比。

據他親述，他創腔必定緊遵四大原則：符合劇情，瞭解字音，適當地吸收及運用各種唱腔，唱腔須與音樂的布局互相配合。他打破「二黃」慢板十字句的舊有格式，以及為「西皮」原板加「垛句」的唱法，都是成功創腔的例證。

程硯秋的唸白特色是重起輕收，並且在開口唸白前往往先墊一個輕微的「呃」聲。他十分講究字音聲韻，因此唸白可以達到聲調鏗鏘，快而不急的境界。由於他幼功極佳，各式各樣的做功，例如水袖功、跑圓場、坐子，都很出色，甚至能夠以刀馬旦演武戲。

對程硯秋一生藝業影響最深的起碼有三個人——王瑤卿、梅蘭芳、羅癭公。王瑤卿是「通天教主」，桃李遍天下，他洞悉每個學生的長短處，擅於因材施教；他發覺程的嗓子不佳，便鼓勵並引導他按照自己獨特的立音（鬼音）開創新腔。梅蘭芳與程硯秋的關係是亦師亦友，程誠然正式拜梅為師，但實際上梅對程的實授並不多，而梅對程的重要性，在於程視梅為一生追求的理想目標，梅

的存在給予程自我提升的動力。羅癭公是位俠骨丹心的文人，他是賞識程硯秋的伯樂，不辭勞苦，處處為程請託、奔走以及親撰劇本。幫助程的人，當然還有許多，但假如沒有上述三位，程硯秋的成就肯定沒有那麼大。

遲小秋繼承程派特色

程既然是創派宗師，立雪程門的人，當然很多，其中有正式拜師的，也有私淑的。像王吟秋、趙榮琛、李世濟、侯玉蘭，均得程派真傳，在劇壇亦能穩佔席位。今次「遼京」擔演程派劇目《竇娥冤》、《鎖麟囊》、《孔雀東南飛》的遲小秋，是王吟秋的弟子，大家不妨觀賞她掌握了多少程派真髓。

一九九九年十一月

73

武旦表演勇猛又嫵媚

十月中旬中國京劇院青年團來港演出前，筆者在本欄簡介老旦藝術時，提到旦行自從王瑤卿、梅蘭芳致力擴大青衣領域，在青衣範疇外兼取花衫特色後，這個二合為一的新行當在旦行中獨領風騷，致使其他本該具有一定重要性的老旦和武旦黯然失色。

武旦其實是個卓然獨立而值得大力發展的行當，因為它本身有另一套與別不同的藝術要求。假如我們把旦角劇目粗分為文戲與武戲，青衣、花衫、貼旦、彩旦均專演文戲，只有刀馬旦與武旦主攻武戲。雖然同樣是演武戲，刀馬旦與武旦的藝術要求與表演特色卻有明確劃分。一般來說，刀馬旦偏重做工、說白和功架，正因如此，一些武功條件較佳的青衣或花衫演員，可以兼演刀馬旦。

武旦則不須著意做工，而只注重武打，並且以「打出手」作為主要表演內容，而刀馬旦與武旦最顯著的分別，就是前者毋須「打出手」。所謂「打出手」，是指演員在武打時用拋、抱、踢、磕、頂、挑、耍等方法，把手上的兵器拋離及收回，從而凸顯劇中人物機警靈敏，更可藉此刺激觀眾的感官功能，增強武打的激烈效果。最常見的「打出手」，是各式各樣的踢槍動作。有些武旦演員甚至運用靠旗打出手，以旗尖繞刀、繞槍及磕槍。由此可見，武旦所需求的武功訓練，比刀馬旦嚴格得多，而武旦學員的艱苦之處，實在不言而喻。

74

若論近百年對武旦藝術影響最深及貢獻最大的人物，應該是清末民初的「九陣風」閻嵐秋。閻氏不但繼承了岳父朱文英迅疾勇猛但亦輕盈敏捷的武旦絕技，更兼集花衫的嫵媚及刀馬旦的豪邁於一身，達到「動時剛健、靜時婀娜」的境界。他的開打恍似流星趕月，「亮住」（停頓）時卻絲紋不動，他的「下場」動作亦經過精思——先稍作停頓，凝立片刻，再輕微晃動，然後隨著微晃之勢，飄然下場。光是這個下場就遠勝同儕。

能夠繼承閻派武旦藝術的演員，公認有三位，其中兩位是中華戲校「德」字輩的宋德珠（亦即後來的四小名旦）及「金」字輩的李金鴻，另外一位是閻的親侄亦即「富連成」科班「世」字輩的閻世善。遼寧京劇團的李靜文，師承李金鴻和閻世善，因此繼承了不少閻派絕學，她常演的《青石山》、《扈家莊》、《取金陵》，均屬閻派戲寶。據筆者多次觀察，她的武打的確達到快、穩、準的要求，甚至蘊含幾分飄、俏、媚的韻味。

長期以來，京劇台上台下對武旦的期許，只限於武打出色，對做唸要求不高，唱功更不須講究。

不過，既然青衣可以把花衫融合為一，甚至兼演刀馬旦戲，大大增加自己的表演內容，武旦何嘗不能擴大範疇，多些鑽研做唸，使所演武戲更有內涵？

一九九九年十一月

從「遼京」演出談唐派藝術

京劇界以往有「南麒北馬關外唐」的說法。這句話是指幾十年前享負盛名的三位老生——南方（上海一帶）的麒麟童周信芳，北方（京津一帶）的馬連良以及關外（東北三省）的唐韻笙。這三位老生本無任何淵源，他們所演的劇目雖然有一部分相同，但表演風格各異。當時京劇界把他們的名字掛在一起，無非是對這三位各具特色的演員給予相同程度的讚譽。

這三位演員中，「麒老牌」周信芳公認是一專多能，除老生本工戲外，可兼演紅黑二淨，即關公和包拯，亦可演大嗓小生，甚至一些武生和丑生戲；至於人稱「唐老將」的唐韻笙（一九零二至一九七一），更加多才多藝。嚴格來說，文武老生是他的本工，但台上各大小行當，不論是唱工老生、做工老生、長靠武生、短打武生、銅鎚花臉、架子花臉、紅淨、老旦或彩旦，他都應付裕如；相較之下，馬連良則獨沽一味，只演老生。不過，必須強調，馬連良雖然不是兼具多個行當於一身的「雜拌兒」，但他瀟灑飄逸、動靜恰宜、做唸精細的老生藝術，足令他成為殿堂級的大師。這亦正好說明戲曲界貴專不貴雜，貴精不貴多的準則。

這三位既然是創派級的藝術家，執弟子禮及私淑者固然不少。言少朋、周嘯天、遲金聲、張學津、馮志孝，都是著名的馬派傳人；而頗得麒派真傳者，則有高百歲、陳鶴峰、蕭潤增、李和曾、

唐派藝術不易繼承

不過，必須承認，這些年來，唐派藝術的繼承遠遜麒、馬兩派。外在環境（例如京朝派沒有給予唐派藝術應得的認可）固然是原因，但另一原因是唐韻笙確實是位別人難以學習的奇才。他功底深、嗓子亮、戲路寬、能戲多，文武崑亂無一不精，甚至六場通透，連「場面」（樂隊）的各種伴奏樂器，他都動得了；加上他好學不倦，熟讀《列國》、《三國》，親自編劇。這些優越條件反而為唐派的繼承增添很大困難，畢竟像唐韻笙這種奇才，確實鳳毛麟角。

東北既然是唐韻笙的老家，也順理成章是唐派藝術的根據地。去年十月及今年十一月兩度來港的遼寧京劇藝術團，亦以擅演唐派劇目作為號召。不過，客觀而論，「遼京」在繼承唐派藝術的質和量方面，都未算理想。

「遼京」演唐派戲須改善

先說量，「遼京」兩度來港（假如把九六年訪港的瀋陽京劇院亦算在內，前後實共三次），所演的唐派劇目，僅有《青石山》、《目蓮救母》、《艷陽樓》和《驅車戰將》。至於唐老將的自編

趙麟童、小麟童（楊建忠）。唐派也有不少傳人，例如解放前的李剛毅、曹藝斌、李鐵英，解放後的焦麟昆、汪玉林，而瀋陽京劇院前任院長李麟童，亦深受唐派教益。

77

劇目，例如《十二真人鬥太子》、《十二真人戰玄壇》、《好鶴失政》、《二子乘舟》、《鄭伯克段》、《鬧朝撲犬》，以及別樹一幟的老戲如武生戲《鐵籠山》、紅生戲《走麥城》及老生戲《未央宮》等等，都沒有獻演。其中有些戲亦恐怕已經失傳。

質方面，《青石山》是由唐派再傳弟子汪慶元擔演。汪慶元的本工是文武老生兼紅淨，嗓音條件不差，但若論演繹關老爺的氣派和法度，與「唐老將」相去頗遠。另外，去年郭瑤瑤以老旦演《目蓮救母》，連劇裏唐老將從桌子跳起，雙手接飛叉，然後摔錁子的驚險動作都刪卻了，根本算不上有什麼唐派特色。去年黃幼鵬所演的《艷陽樓》，雖然動作上是依循唐派，例如在「絲鞭」鑼鼓中，高登把槍從背後捅出，然後用右手在前面接槍，再扔「釣魚」，左右「騙腿接槍」，再來「反釣魚」；但他的嗓音欠佳，唱功較差，使整齣戲的唐派特色打了折扣。從以上例子可見，唐派藝術的確不易繼承。

本月「遼京」訪港所演的唐派劇目中，以《驅車戰將》最為矚目。簡單來說，這齣戲唱做唸打，一應俱全，充分凸顯「唐老將」的多面才華。例如唱方面，主角南宮長萬要唱「垛板」：「驅車爭戰要立功勞，對兒郎，你們抖擻威風把陣討。」一般演員唱「垛板」，都以拉腔作為收結，但「唐老將」的唱法是突然收住，然後接唱「誰勝誰敗論英豪」。打方面，當年唐老將所揮舞的是雙頭大戟，武器雖然笨重，但他舉重若輕，運戟如飛，令人讚歎不已。這齣戲最難得的，是當主角帶著母親衝出重圍時，要邊打邊唱，難度極高。

常東有力再上層樓

原版《驅車戰將》有很多折，包括「會戰」、「被擒」、「勸降」、「回朝」、「見母」、「弒君」等，但本月「遼京」所演的，只是縮本，減短劇幅是為了方便把戲列入星期日下午的武戲專場，因此頓然變成一齣武戲。擔演南宮長萬是年輕演員常東。看年紀，他應該是唐派的再傳弟子。他的本工是武生和文武老生，嗓音不錯，是位可造之材，對於戲裏邊打邊唱的要求，他亦算稱職，此外，他那個反側身跳上桌面的高難度動作，亦達到可觀水平。

然而，美中不足的，是他在戲裏所用的兵器，不是雙頭戟而是槍，這或許是因為雙頭戟的舞法已經失傳；同時，他「腳底下」的功夫略嫌不穩。這個毛病在他演的另一齣戲《孫悟空三打白骨精》裏更為明顯。這是武生的大忌，盼望他加倍用功，改善毛病，以便在繼承唐派藝術這條極度難走的道路上，貢獻更大。

一九九九年十一月

79

程派藝術資料概覽

本月初「遼京」訪港前，筆者簡介了程派旦角藝術。及後有朋友問：程硯秋（一九零四至一九五八）「倒嗆」（變聲）後嗓音不佳才另闢蹊徑，按照自己獨特的「立音」開創新腔，但嗓子好的後輩難道要緊隨程硯秋的路？

必須明白，嗓音條件上佳的學員，固然可以學梅（蘭芳），亦可以學張（君秋），但如果學程，斷不是硬生生把嗓音收窄，而是學程硯秋如何運用氣口，以氣口制造柔和、纖巧、跌宕、若斷若續的效果。除唱腔外，亦須學程的細膩表情，學他吐字清楚而多帶悲涼的唸白，學他的特長，例如做手、水袖、腰腿和「腳底下」的功夫。

限於篇幅，程派藝術特色不能在此一一縷述。幸好坊間有關程派藝術及程門弟子學藝心得的資料，頗為豐富。筆者倒想在此稍作介紹：

（一）涂沛《程硯秋傳》，陳培仲、胡世均《程硯秋傳》，對程硯秋童年學藝，開創程派、藝業發展、教導後學等，均有詳盡記載。

（二）蕭晴《程硯秋唱腔選集》載有程派劇目裏幾十個著名唱段。書內附載程親撰「創腔經驗隨談」，是研究程腔的必讀材料。

80

（三）中國戲劇出版社《程硯秋舞台藝術》載有二十多篇分別由同行及弟子撰寫程氏其人其藝的文章。

（四）丁秉鐩《青衣花臉小丑》內有一篇以程硯秋為題的文章，丁是解放前活躍於京津的劇評家。他這篇文章對程的劇藝特色、革新作風甚至個性為人，有精闢分析。

（五）程門弟子趙榮琛在自傳《翰林之後寄梨園》憶述立雪程門的經過及學習程派藝術的心得。

（六）翁偶虹「我與程硯秋」及劉迎秋「我的老師程硯秋」兩文，均收錄在北京出版社《京劇談往錄》中。

除上述書籍外，坊間尚有一些影音資料，例如電影《荒山淚》的錄像及一些唱帶，至於曲本如《鎖麟囊》，則載於《京劇曲譜集成》。對程派藝術有興趣的讀者，必可從以上資料得到助益。

一九九九年十一月

戲曲現代化的成功嘗試

評新派京劇《大鐘樓》

據《大鐘樓》的靈魂人物楊柳青憶述，制作此劇的契機，源自他與鄧宛霞在九八年初，觀賞了中國京劇院為香港藝術節獻演的古希臘悲劇《巴凱》。他倆從該劇的嶄新舞台意念得到啟迪，於是動員內地編、導、演的力量，以法國大文豪雨果的名著《鐘樓駝俠》作為藍本，聯合制作這齣新戲。

不過，必須指出，從本質上看，《巴凱》與《大鐘樓》有顯著的分別。儘管兩者同樣來自西方，但去年「中京」所演的《巴凱》，是一齣「西體中用」的古希臘悲劇，雖然劇裏摻雜著一些常見於中國戲曲的形體動作，但該劇的演員人數及合唱隊編制均恪守古希臘的規格，而曲唱亦以古希臘語進行。反觀《大鐘樓》，儘管戲裏加入了西方現代元素，但仍以京劇為基本格調。因此，不管它是新編京劇，抑或是新派京劇，都始終姓「京」。

提出這一點，無非是要為這齣戲找一個恰當的定性，否則一切的評論，便會漫無旨歸。扼要而言，《大鐘樓》為京劇開拓了一個新路向，因此應該視之為成功的嘗試。我們可從主題、舞台、音樂三大方面探討這齣戲所作的嘗試。

82

京劇為主體融西方元素

以主題而言，《大鐘樓》顯然是通過女主角艾思梅與身邊三位男人的關係，呈現人類善與惡、真與偽、美與醜的對照。原來獲得御賜「道德楷模」的德公公，竟然是位假太監；原來這位道貌岸然的太監，心裏竟然燃燒著無法自控的愛慾與妒火，並且因嫉妒而做出惡行。原來外貌英俊的校尉帥虎，竟然金玉其外、敗絮其中，是活脫脫的情場騙子。原來外貌醜陋、肢體殘障的阿丑，內心竟然這麼美麗、情操竟然這麼高潔。觀眾從中體會到人類美醜、善惡、真偽的判定，斷不能依靠外表。

除上述人性的對照外，此劇亦同時呈現了另一個常見於西洋文學的主題──從「無知」到「有知」。艾思梅本來是個天真爛漫的小姑娘。她眼裏的世界，一切原屬美好，可是從帥虎與德公公身上，經歷了人性的虛偽、詭詐、險惡。世界不再是她先前所想像的這般美好，而從「無知」到「有知」的代價，居然是死亡。這種 character development（人物性格發展）是典型的西洋文學特色；中國古典文學以至傳統戲曲的人物多屬平面，甚少講求人物性格發展。（現代文學雖然有這類作品，例如朱西寧的《破曉時分》，但這是西潮東漸後的產品。）《大鐘樓》的其中一項成功嘗試，是以戲曲舞台呈現上述兩項的西洋主題。

不過，假如戲裏的情節選取能夠進一步豐富，人物的勾畫再予深化，唱詞及唸白更有效地配合劇情的縱向或橫向發展，則此劇在呈現善惡、美醜、真偽對照，以及從「無知」到「有知」的意念時，效果定必更為理想。

圓形旋轉台有利有弊

舞台方面，制作班子顯然花了不少心思。高高低低的圓形旋轉舞台，是全劇活動核心，涵蓋了鐘樓以內地方及鐘樓外的其他場區。初看時這個舞台的確頗為奪目，因為可以隨即營造一座鐘樓的感覺。然而，這種設計導致全劇不論任何情節、任何場景，都必須在這個高低不一的圓形台上進行。

雖說舞台轉動有助表明場區的轉換，但觀眾未必可以清晰理解，容易造成觀感混亂。這種舞台設計倒須再次斟酌。

再者，演員必須不時在旋轉台上走上走下。如此一來，這個台不但對演員的演出沒有助益，反而帶來很大障礙；到了開打時，演員的動作更見窒礙，以致失卻應有的利落。至此，舞台反而成為演員的包袱。須知戲曲是以演員為本體，台上的一切是協助演員制造演出效果，而不是演員受制於台上的任何物事，甚至淪為奴僕。豈不知戲曲的舞台意念正正與「要以我轉物，勿以物役我」的哲理脗合？

現代元素須為劇情服務

這些年來，在戲曲現代化的進程中，不少工作者走了歪路，滿以為奇巧的布景、新穎的服裝、時強時弱的燈光，必定可以為戲曲加添姿采。他們卻往往忽略了最重要的準則——但凡無助於劇情推演或人物勾畫的元素，只會造成反效果。筆者個人認為，近年取得佳績的現代化戲曲，首推川劇

《變臉》，其次是越劇《孔乙己》及粵劇《英雄叛國》。關於這三齣戲成功之處，筆者以往曾有專文論及，在此不贅。只想強調，這三齣戲的現代化元素，在極大程度上是為人物及劇情服務，亦即是說，這些元素的作用，是協助劇情的推演，讓演員如魚得水，而絕非令演員受到牽制區限。

以《大鐘樓》的燈光而言，當中仍有可予改進之處。例如當德公公初遇艾思梅時，驚為天人；為了加強效果，燈光閃動了幾次。不過，當時燈光的閃動，是否真的可以增強效果，這問題值得商榷。其實演德公公的李崇善已有明確的臉部表情，更有身段及動作相配；既然演員在這個情節上有充裕而合乎尺寸的發揮，便不需依賴其他外在物，否則只會造成反效果。

至於服裝，有些觀眾認為《大鐘樓》的服裝有點不倫不類。這個看法在某程度上說，是言之成理的。戲裏的服裝固然不是傳統明服，更沒有水袖、翎子、包頭，亦非西洋戲服，反而稍近民族服裝。不過，從另一層面看，這種不中不西，非古非今的服裝，或許有助於凸顯全劇的主題──善惡、美醜、真偽是人類的共相，古今中外皆然，而絕不受時空限制。

這亦再次說明，在現代化進程中，服裝不能單求奇巧奪目，而須肩負協助呈現主題及加強張力的功能。近年令筆者最難忘的現代化戲曲服裝，是粵劇《英雄叛國》，當麥克白兩夫妻弒君篡位的奸計得逞後，演員在台上所穿的，是兩套有異於傳統而且極為誇張的服裝，藉此凸顯他們權慾薰心的程度，已到了極至。

戲曲音樂全盤交響化

音樂方面，《大鐘樓》的最大特色，是一改傳統京劇以京胡作為主奏器樂的場面，變為全盤交響化，甚至設有指揮一職；戲裏的曲唱亦從講求行腔、吐字的傳統著眼處，轉為講求旋律美，為觀眾帶來新趣。

其實，為京劇音樂開拓新局面，一直是楊柳青的宏願。他是著名琴師李慕良、何順信的弟子。何是張君秋的琴師，對張腔瞭若指掌；李是馬連良的琴師，不但對京劇各種曲調極有研究，更擅於設計新腔，為京劇的唱腔、伴奏、曲牌音樂帶來多種改革。楊深受李的教益，與同儕相比，是位腹笥淵博，創造力強、勇於立新的戲曲音樂家。

《大鐘樓》音樂的新穎處理，未必贏得老觀眾的認同，因為他們看不到演員與伴奏者在台上緊密配合、水乳交融的關係。以往琴師坐在台邊，以胡琴領導其他伴奏者與演員配合。對觀眾來說，這是無比的視聽享受。然而，《大鐘樓》的樂隊位置，是與歌劇一樣，坐在樂池。指揮也站在樂池，令觀眾失卻有關的視覺享受。此外，以京胡領導樂隊的傳統職責，亦幾乎完全交予指揮。

不過，筆者對該劇的音樂處理絕無貶抑。必須明白，這是齣新派京劇，主要不是演給老觀眾看，而是盡量吸引平素愛看現代舞台演出的觀眾，邀請他們進入京劇的門檻。只要這類觀眾接受，這齣戲就已經算是成功了。

綜觀《大鐘樓》的演出，委實是一次難得的成功嘗試。只要制作班子在燈光、情節、唱詞方面再予推敲，下次重演時，效果定必更佳。

一九九九年十二月

評新編京劇《風雨同仁堂》

有些觀眾愛把近期上演的兩齣京劇《大鐘樓》和《風雨同仁堂》相提並論。這種做法當然可以理解。《大鐘樓》剛演罷，《風雨同仁堂》接踵而來，兩劇在港的上演時間十分貼近；再說，兩者都是新編（甚至可以說是新派）京劇，在舞台及表演方面糅合了很多現代元素，彼此都努力為京劇開拓新領域。

不過，只要稍加分析，便發覺兩劇的形與神（外貌與內涵）迥然不同。記得筆者日前在評論《大鐘樓》時指出，該劇嘗試凸顯美醜、善惡、真偽的對照，並展現人物從「無知」到「有知」的歷程，以上兩者都是典型的西洋主題。

劇中人具忠勇節義品格

《風雨同仁堂》卻是典型的中國主題，劇裏透過一家百年藥店的動盪困厄，揭櫫中華民族忠、勇、節、義的崇高品格。我們從這家藥店的掙扎裏，看到「貧賤不能移、威武不能屈」的大丈夫精神。

藥店雖然毀於兵燹，但全店上下仍殫精竭慮，設法制藥以解蒼生倒懸之急。這是大忠，是忠於

國，忠於民；「大查櫃」不怕威逼，不受利誘，不肯透露釀制「如意長生酒」的配方，這是小忠，是忠於店東，忠於本職。藥店中人無懼外界衝擊，敢於得罪權貴，堅持制藥，明知不可為而為之，這是大勇；其中一個角色宏亭為拯救秋菊，激於義憤，殺死洋兵，這是小勇。藥店堅持釀酒原則，不自賤百年美名，不卑屈於皇爺淫威，這是節；四大藥行最後拋卻一己私利，願意向樂徐氏施以援手，這是小義；宏亭為免牽連藥店，拒絕逃命，寧願自我犧牲，這是大義。

除了上述的忠勇節義，貫穿整齣戲的還有情——叔嫂相扶之情、母子相依之情、主僕忠厚之情、祖孫溫馨之情、宏亭與秋菊含蓄的男女之情。

從主題來說，整齣戲無疑揭示了中華民族道德操守的規範。這種大丈夫精神可以由個人開始，伸展到小組織（例如家庭、機構），再伸延至整個民族。如此，《大學》的「八條目」便可充分體現。在今天利字當頭、世衰道微的社會裏，這齣戲著實提醒我們「富與貴，人之所欲也；如其不以正道得之，不取也」的處世準則。

全劇宣傳意味較濃

不過，必須指出，此劇主題雖然明確，但可能基於商業因素，全劇的宣傳味道較濃，令觀眾覺得有點自我標榜的意味，「咱們同仁堂……」這句話確實在全劇不絕於耳。筆者建議按情況把它改成「咱們中國人……」觀眾說不定聽得較為舒服，從而加強此劇的認受程度。

89

舞台方面，《風》劇不像《大》劇採用圓形旋轉舞台，而是採用現代話劇舞台，場景按照情節轉換。布景、道具放棄了傳統的「守舊」（底幕）及一桌兩椅，而完全仿照話劇。換言之，是棄寫意而重寫實。此外，兩劇的樂隊位置亦不相同，《大》劇樂隊位於樂池；《風》劇則如舊制，坐於台側。

音樂方面，《風》劇的處理手法與《大》劇顯然不同。後者是全盤交響化，著重京曲的旋律美，以至幾乎連哪一段是「西皮」也難以識別。前者在頗大程度上保留傳統的文場與武場伴奏法則，讓京胡及鼓發揮領導職能。曲唱方面，強調行腔、吐字的傳統韻味，因此，劇裏哪一段是「西皮」，完全清晰可辨。扼要而言，制作班子務求在唱腔方面盡量保留傳統特色，確保這齣戲仍然「姓京」。

唸白方面，《大》劇基本上是用韻白，但《風》劇則棄用韻白而全部改用京白。既然是新派京劇，這種做法並無對錯可言。大家不妨想一想，以《大鐘樓》的格調，假如不唸韻白，似乎不自然，但以《風》劇的格調，假如堅持唸韻白，反而有點不切合場景。

唱唸與唱做互不諧協

《風》劇唱與唸的處理手法，完全是依循現代戲的慣例。不過，唱與唸出現不諧協，便很容易令觀眾聯想起樣板戲；此外，唱與做亦有明顯不諧調的地方。這個問題以劉建元所演的八爺為最，他的動作含有丑生的誇張成分，但一轉到唱時，他的銅錘花臉唱腔頓然產生嚴肅認真的感覺，令觀

眾難以適從。

再者，戲裏演員所穿的是晚清服裝，不是傳統的明服。在沒有水袖，沒有大靠，沒有翎子，沒有披風等「行頭」的輔助下，演員的形體動作失去固有的配合，因而變得誇張突兀。這是現代戲常見的毛病。何況整齣戲不停宣揚道德，以至說教味道過濃，觀眾更傾向於把此劇與樣板戲掛鈎。

或可考慮把形體動作及唸白收斂一些，放自然一點，不求誇張，只求點到即止。此劇說不定會令觀眾更易接受。

一九九九年十二月

幾齣京劇折子戲的點點滴滴

北京京劇院本月中旬除在沙田大會堂上演新劇《風雨同仁堂》外，還在屯門大會堂演出了一晚傳統折子戲。當中《赤桑鎮》、《女起解》、《野豬林》、《坐宮》，都是常演劇目，只有《小商河》是現今較少演出的戲。

綜觀這幾齣戲，基本上都演得中規中矩，具有一定的觀賞水平，但筆者想提出一些地方與讀者斟酌。

以《小商河》為例，演楊再興的年輕演員劉濤，演得固然落力，但嫌太僵，不夠放，也欠缺大武生的爆炸力。這可能是他運用腰力未臻完善所致。他只要努力改善，必可更上層樓。

演《女起解》崇公道的白其麟是位資深演員，演來確實火候十足，只稍嫌浮躁一點。須知崇公道是個世故練達、古道熱腸的老解差。他厚道好義，但難免帶有幾分官差衙役的習性。要演得有內涵，絕不能死背台詞，而必須以情貫穿；他對蘇三的憐惜完全是出於真情摯誠。沒有了情，崇公道便變成只有軀殼的死人物。

演《野豬林》魯智深的劉大昌，據云是侯（喜瑞）派花臉傳人，但《野豬林》是李少春和袁世海在楊小樓、郝壽臣的基礎上重排的戲。劉大昌的魯智深演法，幾乎完全是袁世海「架子花臉銅錘

唱」的路子，因此大家無法從中看到侯老的遺風。

《赤桑鎮》是一齣著名的花臉、老旦戲。相對其他「黑頭」（包公）戲，這是一齣六十年代初從梆子戲改編成的新劇，由裘派花臉創始人裘盛戎與李派老旦創始人李多奎擔演。戲裏最精彩的地方，是有很多「對唱」（你一句，我一句）的唱詞。例如當吳氏舉杖欲打包拯時唱「西皮」「見包拯，怒火滿胸膛……」，而包拯答唱：「嫂娘年邁如霜降……」接著是「對唱」高潮，吳唱：「你昧了天良，國法今在你手掌，從輕發落又何妨？」包唱：「自幼兒，蒙嫂娘訓教撫養，金石言，永不忘……弟若徇私，上欺君，下壓民，敗壞紀綱，我難對嫂娘。」這一段唱來確實賺人熱淚。其實只要老旦與花臉功力悉敵，以上的唱段，必然贏得觀眾不絕采聲。京劇《赤桑鎮》美妙之處，不單是戲的主題情理兼備，更在於唱段裏把「西皮」激越、「二黃」抒情的韻味發揮得淋漓盡致。

今次老旦演員趙葆秀唱來嗓音宏亮，聲情並茂，響遏行雲，不愧是李派翹楚李金泉的傑出傳人；劉建元的花臉，完全是裘派唱腔，展現了裘派頭腔、鼻腔共鳴。他抑揚頓挫的對比亦十分鮮明。

唯一美中不足，是吐字不夠清晰，字音送出時稍嫌虛而不實，令觀眾難以清楚聽到他唱的是什麼字。

讀者如對《赤桑鎮》有興趣，可在坊間購買山東京劇團方榮翔的錄像。單以天賦嗓音而論，方榮翔絕非最佳，但他公認最得裘派神髓。這卷錄像為這齣京劇珍品留下寶貴版本。

一九九九年十二月

93

京劇《失空斬》管窺

中國京劇院為二零零零年香港藝術節獻演的京劇，除新編劇目《彈劍記》外，另一齣值得注意的是《失空斬》。

這個乍看來來頗為怪異的劇名，其實是《失街亭》、《空城計》、《斬馬謖》的合稱。這齣大戲講述三國時代馬謖不聽號令，大意失掉街亭，諸葛亮眼見敵軍即將掩至，而自己援兵未到，只好擺下空城計，強作鎮定。當危難過後，諸葛亮向馬謖問罪。他雖然對馬謖無限憐愛，但不能因私忘公，於是被迫執行軍紀，揮淚斬馬謖。這個故事取材自《三國演義》，大家想必耳熟能詳，不必在此細表。

若單以京劇而論，《失空斬》大體上可分成三個段落。頭段是架子花臉與武老生的對手戲。演主將馬謖的架子花臉必須流露驕矜武斷的神態，演副將王平的武老生，亦須表露能知兵但又不卑不亢的神態，而兩者在山頭的一場戲，表情與身段必須緊密配合，才會絲絲入扣。

另外，之前第一幕蜀國四名將領──趙雲、馬岱、王平、馬謖──依次起霸兼唸引子：「二十年前掛鐵衣，文韜武略蓋世奇，斬將擒王扶社稷，協力同心保華夷」，只要四名演員落力，已經贏得滿堂采。

94

《失空斬》的中段雖說是老生與銅錘花臉的戲，但以演諸葛亮的老生為重，戲裏的一段「西皮」慢板：「我本是臥龍崗散淡的人。論陰陽，如反掌，保定乾坤。先帝爺，下南陽，御駕三請，算就了漢家的業，足鼎三分……」，以及稍後的「西皮」二六：「我正在城樓觀山景，耳聽得城外亂紛紛……」，是京劇裏幾乎無人不曉的老生唱段，一般老觀眾，聽得多了，準能唱上幾句。

其實這段戲不光是賣唱腔，演諸葛亮的老生，若要演得傳神，必須細膩到連先後三次吩咐探子，三次喊「再探」時，已經有點失卻丞相固有的氣定神閒。

「再探」的道白，均能呈現三層不同的心理狀態。第一次是知道馬謖失守街亭，雖然有點突然，但以他對馬謖性格的瞭解，街亭失守亦不算是太意外；當聽到司馬懿領兵奪取西城，心裏固然不安，但以戰略而論，亦屬合理之舉；因此第二次的「再探」，不會太驚慌；然而，當他得悉司馬懿大兵離城不遠，他實在料不到敵兵來得這麼快，眼看援兵無法趕及，自己無從抵敵，心裏著實驚惶。第三次喊「再探」時，已經有點失卻丞相固有的氣定神閒。

戲的後段當然以諸葛亮揮淚斬馬謖為重點。同樣道理，戲要演得好，就必須從細微處著眼，例如當馬謖跪在地上，諸葛亮扶起他時，後者喚聲「馬謖」，前者接喚「丞相」，後者隨即再喚「幼常」，前者接喚「武鄉侯」。這兩種不同的叫喚，既反映雙方在公在私的兩重關係，亦是情理衝突下兩者難以共存的無奈悲鳴。假如演員對這些細節拿捏失準，這段戲可說是白唱了。

二零零零年一月

上海京劇院訪港演出六日七場

文武兼備 新舊共存

上海京劇院將於本月下旬來港演出六日七場。今次陣容頗為強盛，生旦淨丑行當齊全。武旦方小亞、花臉尚長榮、武生奚中路，都是觀眾熟悉的，而所選劇目有文有武，新舊兼備。本文限於篇幅，只能摭談其中幾齣值得注意的戲。

先談兩齣奪獎劇目《曹操與楊修》和《盤絲洞》。《曹》劇的創作可追溯至一九八七年。此劇原作者是湖南編劇家陳亞先。起初他發表的只是一個案頭劇本，但一經發表，就獲得戲劇界稱許。「上京」導演馬科在尚長榮大力推薦下決意把此劇搬上京劇舞台。為了加強張力與內涵，他與陳亞先多次修改劇本。

《曹操與楊修》 衝破傳統

《曹》劇首演後為戲曲界帶來極大迴響。這主要因為劇中人物的勾畫與劇情的鋪排，都採用了現代舞台劇手法。戲曲舞台常見的曹操，以外形論，總被塑造成一代奸雄，所勾的臉譜是白奸臉，眼眉畫成「一」字橫眉，即行內所謂「本眉」。以性格論，不管是《捉放曹》、《白門樓》、《戰

《宛城》的曹操，都是一貫「寧我負人，人勿負我」的個性，處處流露著陰險、狠毒、偏狹、猜忌的性格。以戲劇術語來說，他只是個平面人物。然而，新編《曹》劇卻運用現代創作思維，著重凸出曹、楊二人的關係及衝突——由曹初遇楊而惺惺相惜，至錯殺孔文岱及被迫佯作夢裏殺妻，至最後藉雞肋事件殺楊修，漸次加劇曹、楊的矛盾。劇裏最成功的地方，是透過曹操渴才、愛才、用才、忌才、恨才、害才、殺才的層層演變，把曹操勾畫成有血有肉而極具立體感的人物。

演員方面，曹操向由尚長榮演。尚是四大名旦尚小雲哲嗣，他自幼習藝登台，既可唱銅錘，亦擅演架子花。他在一代名淨侯喜瑞身上學了不少演花臉的要訣，他的曹操確有幾分侯派味道。至於演楊修的老生，倒也不少，例如首演者言興朋，以及關懷、何澍。關懷是關正明哲嗣，集余（叔岩）、楊（寶森）、馬（連良）的唱腔特色，韻味醇厚，唸白清晰，寬緊有度。有劇評家認為他演楊修最對工。今次《曹》劇的楊修，正好由他飾演，大家倒可一睹他的功力。

《盤絲洞》 採用現代手法

「上京」另一齣奪獎劇目是《盤絲洞》。這本來是四大名旦荀慧生的拿手武戲。「上京」在十年前把原劇大幅增刪，甚至大膽運用常見於現代話劇、默劇的表演手段及舞台調度，令燈光、布景、道具、動作、配樂方面煥然一新。例如在畫裏走出一個真人、蜘蛛精上了女王身時的種種近似默劇動作及配樂，以光度的強弱對照及激光營造奇幻詭異的效果。

97

由於《盤》劇是齣武戲，「上京」亦挖空心思，設計了兩場精彩熾烈的武打。其一是孫悟空與群妖的開打，演悟空的武生須表演以劍入鞘、棍黏鎚、棍繞刀等近乎雜耍的「打出手」；另一幕更火爆的武打是蜘蛛精大戰群猴，演蜘蛛精的武旦須表演各式各樣的踢槍技巧，例如直又前後踢、橫又左右踢、托舉射雁踢，充分凸出海派特色。這場開打亦借用了關蕭霜的「靠旗打出手」，表演以靠旗側身繞刀、繞槍，甚至以靠旗磕槍的精彩技巧。九七年香港舉行中國戲曲節時，「上京」演過《盤》劇，由方小亞、趙國華分演蜘蛛精及孫悟空。今次主角不變。記得方小亞在戲裏有八句模仿四大名旦的唱詞，這種唱法與諧趣戲《盜魂鈴》相同。難得方的四種唱腔維肖維妙，充分發揮梅的典雅端莊、程的哀怨悲慟、尚的剛勁挺健、荀的嬌柔婉媚，為整齣戲增添藝趣。

香港觀眾對於「上京」今次上演《鍾馗嫁妹》一定不會陌生，因為這些年來裴艷玲多次來港演出，《鍾馗》是必備劇目。不過，關於這齣戲的淵源與演變，觀眾未必詳悉。原來《鍾馗嫁妹》是一齣崑曲，屬於《天下樂》其中一折。據云是清初張大復所撰，但全本已經散佚。

侯玉山演鍾馗成典範

往昔擅演鍾馗的是崑曲名淨侯玉山。據他在《優孟衣冠八十年》憶述，他積累了大半世紀的演出經驗，在鍾馗的裝扮、臉譜以至表演，都有獨特的處理方法。他按照戲裏的不同情節，把鍾馗的心理狀態細分為幾個階段。出場唸定場詩：「驅馳萬里到神州……」時，著重表現他懷才自負，胸

98

有積怨的神態，當唸到：「多蒙杜大郎將我屍體埋葬……」，便流露感激與悲苦之情，及至唸到：「又蒙聖恩，封俺終南山進士，又追賜狀元及第……」，心情隨即轉為滿意自得，當唱曲牌【粉蝶兒】：「擺列著破傘孤燈，對著這平安吉慶，光燦爛，劍吐寒星……」時，必須展現前呼後擁的威風面貌，興高采烈之情。及至抵達門庭，唱曲牌【石榴花】：「趁著這月色微明……繞遍荒蕪徑，又只見門庭冷落倍傷情」時，內心悲酸傾瀉而出，他與胞妹重逢纔述別後巨變時所唱的一段【黃龍滾】，必須凸顯鍾馗的憤恨。最後撮合胞妹與恩人杜平的婚事時，一邊唱著「怎把那車輪馬足……舞旌旗掩映，燒絳燭，引紗燈，聽鸞鳳和鳴……」，一邊洋溢著夙願得償的喜樂意態。

侯玉山成功之處，是適當運用不同的身段、舞蹈、眼神、做手、表情、台步，表達鍾馗的心理遞變。侯的精彩演法，成為後學的楷模。

厲慧良演鍾馗別出機抒

至於京劇武生，擅演鍾馗者，首推厲慧良。他大幅度汲取侯的特色，以及觀摩尚長春等演員甚至川劇的演法，再按照自己的獨特條件和創意予以增刪，以致卓然成家。舉例說，當鍾馗下場更衣時，傳統的過場演法是鬼卒撐旋子或「滾雞蛋」，但厲慧良覺得這些動作偏離劇情，流於雜耍，於是改為「鬼打架」，以鬼卒騎馬加插滑稽動作。此外，他獨創「鍾馗十八劍」的耍劍動作，與眾鬼卒組成一幅端莊流麗、剛健婀娜的舞台畫面。

厲慧良的臉譜與穿戴亦見破舊立新。鍾馗傳統譜式變自判官臉譜，但厲前額塗紅，表示撞柱死後額上並無留有血色，而額上的蝙蝠圖形隱含著「恨福來遲」的意思。然而，厲的臉譜摒棄傳統譜式，額上並無留紅。穿戴方面，厲雖然同樣把肩和臀楦起來，但放棄了霸王盔、黑蟒、紅彩褲、厚底靴，改穿判兒盔、紅官衣、黃褲、黃腰帶，以及一雙比厚底更長更寬而且前高後低的厚靴。

裴艷玲的鍾馗雖然學自厲慧良，但她按照自己的優越條件，另闢蹊徑。例如鍾馗過橋時，厲的演法是「劈橫叉」，但裴改為從「兩張半」凌空翻下來，然後「劈叉」六次。其實，厲與裴在唱詞、唸白、動作各方面大有不同，簡單來說，厲著重人物的飄逸與鬼氣，裴則凸顯人物的嫵媚及人情，但兩者同樣強調醜中美。

除裴艷玲外，能演鍾馗的現役京崑演員倒也不少。北崑侯永奎有一條好嗓子，這齣戲唱得滿宮滿調。另一方面，據云崑劇武生林為林月前在內地按自己路子演鍾馗，可惜筆者因事緣慳，未能親睹風采。今次「上京」演鍾馗的是著名老生奚嘯伯之孫奚中路。他是年輕一輩武生的佼佼者，功夫很深，路子正宗，曾問藝於厲慧良。觀眾可細意欣賞他演鍾馗有何特色。

二零零零年八月

100

摭談「上京」武生戲花臉戲

本欄上次提到上海京劇院八月下旬來港演出，但限於篇幅，只談及《曹操與楊修》、《盤絲洞》及《鍾馗嫁妹》三劇。今次進而討論武生戲《洗浮山》（即《探浮山》）與花臉戲《將相和》及《牧虎關》。

奚中路擅演《洗浮山》

《洗浮山》的故事見於通俗小說《施公案》，屬於黃天霸系列的其中一折。故事大意是說于六、于七在浮山結寨，主角賀天保協助施世綸攻打浮山，但不幸在打鬥中被于六的飛爪擊斃。賀死後託夢黃天霸。黃立刻血洗浮山，為賀報仇。今次為「上京」擔演《洗》劇的是武生奚中路。不過，嚴格來說，這不是一齣武生戲，而是武老生戲，也即是文武老生必學必演的箭衣戲，因為劇裏既有重要唱段，亦有開打場面。往昔老生余叔岩擅演此劇。不過，嗓音條件很好的武生，亦喜歡演《洗浮山》。著名武生兼老生李少春就是最明顯的例子。李拜余叔岩為師後，余除了親手教他武老生戲《戰太平》外，亦教了《洗浮山》，但主要指導他「趟馬」與「託夢」兩場的唱功。至於劇裏的武打，據云是由教授楊派武生戲的權威丁永利點撥。賀天保被于六飛爪擊傷後的「倒仆虎」、「搶背」、

101

「烏龍絞柱」等動作，就是丁永利按照李的武功條件設計的。

礙於繼承乏力，今天擅演《洗》劇的演員，恐怕寥若晨星，以至此劇甚少有機會演出。奚中路武功磁實，嗓音又好，曾經憑此劇奪獎，確是演賀天保的難得人才。九四年他隨「上京」首次訪問台灣時，亦演過《洗》劇，以正宮調唱：「追風黃鏢快似箭⋯⋯」，加上展現上乘的腰腿功，例如踢腿、下腰、單腿轉身，處處乾淨利落，深受當地評論家稱許。

五十年代首演《將相和》

《將相和》是一齣銅錘、架子花「兩門抱」（即兩個行當均可演）的戲。編劇家翁偶虹連同王頡竹在五零年代根據傳統戲《完璧歸趙》、《澠池會》、《廉頗負荊》編綴成一齣新戲，取名《將相和》。首演時原定袁世海演廉頗，譚富英演藺相如，但譚因有隱衷而臨時辭演，改由李少春承之。

《將》劇初演後深受歡迎，未幾譚富英與裘盛戎的太平京劇團亦排演此劇，與李、袁互相輝映。

此舉促進了劇藝上的良性競爭，大家努力汲取對方長處。例如當廉頗痛恨前非，愧疚萬分時，譚、袁的演法是拔劍自刎，但裘認為動作過火，捨棄不用。袁得悉後隨即景從；又例如負荊請罪的一場，譚、裘是跪地對唱一大段；李、袁只精簡地唱幾句，把重點放在情感交流。大家後來覺得後者效果更佳，於是一致採用。此外，袁、裘的臉譜設計同屬首創，而且各有特色。廉頗的傳統譜式不一而足，可於是一致採用。此外，袁、裘的臉譜設計同屬首創，而且各有特色。廉頗的傳統譜式不一而足，可勾紫色「六分臉」，亦可勾粉紅「三塊瓦」，但袁改為黃色「三塊瓦」，裘則勾油白「十字門」。

102

兩者均能刻畫人物的老邁與驕傲，令臉譜藝術更添姿采。

銅錘唱功戲《牧虎關》

與《將相和》相比，「上京」的另一齣花臉戲《牧虎關》歷史更悠久。此劇又名《黑風帕》，是一齣唱做並重的銅錘戲。故事大意是說楊家將高旺奉佘太君命，征討天堂六州，途經牧虎關，守將張保夫婦向高挑戰，但被高擊敗。張妻使用黑風帕秘技，怎料高卻精於此術，及至張母登城門觀戰，方知高乃失散多時的丈夫，於是夫妻相認，一家團圓。

根據傳統穿戴，演高旺的花臉頭戴寶藍或黑色員外巾，身穿黑箭衣，外加寶藍或黑色開氅，手執銅鞭。臉譜方面，勾的是「十字門老臉」。名淨郝壽臣認為高旺在陣前童心未泯，出言調戲媳婦，為凸出其「老有少心」，因此沒有勾老眼窩。對高旺臉譜有興趣的讀者，可翻閱《郝壽臣臉譜集》，內有兩張高旺臉譜照片，另有勾法詳解。

往昔擅演高旺的花臉還有金少山。可惜有關金少山唱腔藝術的資料不多；筆者年前在內地某書城覓得一卷金少山的錄音帶，內有《牧虎關》兩個選段，可說是難得的珍品。裴盛戎也有這齣戲，而《裴盛戎唱腔選集》亦有《牧》劇兩個唱段。「上京」今次訪港，演廉頗與高旺的是尚長榮，他唱做俱佳，這兩齣戲他一直演得很有水平。

二零零零年八月

103

戰友京劇團兩齣武戲各有特色

香港一般京劇觀眾可能對九月上旬來港演出的北京軍區戰友京劇團感到較陌生，但其實參與演出的人如葉少蘭、袁小海、王玉蘭，都是著名演員。葉是葉派小生始創人葉盛蘭哲嗣、袁是架子花臉袁世海哲嗣，同屬名門之後，而王則是梅派名旦魏蓮芳徒弟，也是「梅花獎」得獎者。至於其他比較年輕的演員如架子花臉劉金泉、銅錘花臉楊燕毅、老旦劉莉莉都是在內地積極演出的演員。記憶中他們三位曾經參與影視光碟《傳統京劇名段》（一套七張）的制作。

綜觀該團三晚演出，上座率很理想，比八月底上海京劇院訪港演出還要熱鬧。不過，據筆者觀察，去捧場的大都是粵劇觀眾，而不是慣常的京劇觀眾。能夠把粵劇觀眾拉進京劇劇場，除了有賴主辦機構的有效宣傳外，亦歸功於擔任策劃的鄧拱璧。經她大力推動，京劇在港的觀眾基礎得以擴闊。

「戰友」一連三晚獻上兩齣大戲及四個折子，其中一齣大戲是《穆桂英大戰洪州》。以穆桂英為核心人物的楊家將劇目，主要有《穆桂英掛帥》及《穆桂英大戰洪州》。前者是梅蘭芳逝世前最後一齣新編劇，後者則是一齣傳統戲。不過，著名導演崔嵬把這齣戲改編，並連同另一導演陳懷皚在一九六三年把它拍成彩色電影。當年的電影改編本是由劉秀榮飾演穆桂英。「戰友」的演法，亦

完全按照崔嵬的改編本，而王玉蘭的穆桂英，亦獲得劉秀榮親授。

《戰洪州》 劇情平淡

《戰洪州》最大特色是雖然以穆桂英為中心，但並沒有一面倒地把戲份集中在這角色上，而能夠讓老生、老旦、小生幾個主要行當各有發揮。不過，這齣戲最大的毛病是縱然唱做唸打，式式俱備，但由於全劇缺乏足以引起衝突矛盾的情節，以至劇情全無起伏，因而平淡乏味。全劇只靠演員的表演能力作為賣點，難免造成「人保戲」的局面。

至於個別演員在戲裏的表現水平，旦角王玉蘭的唱唸有幾分梅派端莊大方的韻味；她的刀馬旦扮相俏麗而頗具英氣，紮靠亮相亦算討好。不過，順帶一提，單以穆桂英紮靠亮相而言，她並不是筆者近年所看到最好的。記得幾年前豫劇馬金鳳來港演《穆桂英掛帥》，她出台亮相時英姿颯颯，雙目炯炯有神，未開口唱已經立刻贏得滿堂采。這亦說明「台上一分鐘，台下十年功」的道理。

《穆》劇裏演楊宗保的是小生李昖。他的祖父是著名老旦李多奎。李昖演小生很落力認真，但大小嗓的結合未夠自然，唱功仍有待改善。他的小生是宗茹（富蘭）派，而葉派小生創始人葉盛蘭，早年深受茹富蘭的教益，據云李昖去年拜入葉盛蘭哲嗣葉少蘭門下，盼望他的藝業更見精進。

另外值得一提的，是老生朱寶光演寇準中規中矩。他師從王和霖，演法上確有幾分馬派的飄逸。

演佘太君的老旦劉莉莉，單論嗓音條件，她恐怕沒有一般老旦那麼堅實鏗鏘、高亢洪亮。劉的演法

顯然是揚長避短，不求挺拔嘹亮，而轉求行腔韻味。她的老旦唱腔具有老生的蒼涼味道。其實，以老旦的行當發展歷程看，在龔雲甫、李多奎之前，老旦並非一個專門行當，而主要是由老生（有時是丑生）兼任。劉的唱法，嚴格來說只不過是返璞歸真。

王東華演猴戲討好

至於「戰友」的另一齣大戲《孫悟空三打白骨精》，據云今次是劇團經過多次排練後的首演。

王東華的悟空頗為討好。當今很多武生演員演猴戲時總是傾向表演武技，以至往往淪為雜耍，而達不到形神兼備的境界。須知悟空固然有猴的活潑調皮，但亦有人的忠心英勇以及神的超凡能力。這三種成分必須因應外在情況及心理狀態而有增減。例如在力勸師傅切勿是非不分時，處處流露人的忠耿護主之情；面對白骨精時便須顯出務須剪除奸邪的神格，至於與小妖打鬥而明知必勝無疑時，便自然流露猴的頑皮習性。

整體來說，王東華的猴戲能夠做到猴、人、神三者俱備的境界。打出手時基本上做到從容不迫。整齣戲的唱唸與形體動作結合得很自然。如果真的要挑剔，他在花果山所表演的椅子功，稍嫌未夠順溜，相信這主要是因為演員對這段戲未有十足的信心。

演白骨精的武旦楊姐一，功底不錯，出手打得頗快。不過，她的出手比不上武旦皇后李靜文打得迅疾勇猛、輕盈敏捷。此外，據悉劇團特意增加楊的唱段，藉此加強白骨精的狡詐本性。可惜，

據筆者觀察，楊的唱功欠佳，以至弄巧成拙。雖說武旦重打不重唱，但如果唱得不好，始終影響整體效果。

劉金泉演八戒添戲味

　　值得一讚的，是演豬八戒的劉金泉。他把八戒這個人物演得維肖維妙。其實八戒在戲裏既是矛盾的制造者（唐僧與悟空兩師徒的嫌隙因他而起），也是衝突的解決者（他親自去花果山求師兄救師傅）。此外，他亦通過與師兄的對立而發揮烘托對照的功能。劉金泉演來十分稱職，為整個演出增添很多戲味。

二零零零年十月

從奚中路王東華的演出談《挑滑車》

這些年來筆者在內地及香港看了多少次京劇《挑滑車》，恐怕一時間也算不清楚，但當中能夠把高寵演得淋漓盡致而令筆者印象深刻的武生演員，委實寥寥可數。即如今年八月底上海京劇院奚中路及九月初戰友京劇團王東華亦先後在港演了《挑滑車》，兩人的演出效果頗有分別。

在評騭演員的優劣前，必須先瞭解這齣戲的背景以及主角高寵的性格與心理狀態。《挑滑車》的故事源自通俗小說《說岳全傳》第三十九回「挑滑車勇士遭殃」。不過，必須指出，小說比較平鋪簡單，遠不及戲曲這般人物鮮明，枝葉豐富。第一，小說只敘述高寵是開平王後裔，但當高寵加入岳家軍後，李綱建議封他為統制，而「待太平之日，再襲祖職」。換言之，小說裏的高寵並非王爺，但戲曲裏高寵卻是眾人敬仰的王爺，連岳飛在派將時亦尊稱他為高王爺。因此演法上亦須有王爺的氣派。第二，小說只敘述岳飛命令高寵掌管三軍司令的大旗，但戲曲為強調高寵不受重用，特別增加「鬧帳」一節，讓觀眾明白到高寵雖然躊躇滿志，但岳飛沒有派給他任何要職，及至與岳飛理論後，才獲指派看守大纛旗的閒職，以至撤帳後表達了「大才竟然小用」的輕蔑之情。

從上述差異可見，戲曲裏的高寵早已被塑造成一位有尊貴氣派但驕勇自負的王爺。因此演員必須掌握高寵這個身分與性格，作為全劇的指導思想。例如高寵出場時的起霸，演員必須通過這套程

式流露人物的勇猛驕傲特質，否則觀眾根本無從分辨演員所演的是高寵、趙雲、馬超、抑或是姜維。

今次奚中路的起霸稍嫌平淡未夠凸出，觀感上欠缺了幾分王爺氣派及勇傲。王東華的起霸則較為討好，充分展現威武的氣概；至於「鬧帳」一節，兩位演員都掌握到高寵的心理變化，把開始派將時滿不在乎（他認為岳飛必定委以重任），至岳飛派將完畢後驚噩不已的中間多層變化顯示出來。兩位演員的「鬧帳」，以王東華較為鮮明，而奚中路在該段戲的唸白確有幾分厲良的味道。至於後來的開打及耍大槍，兩者演來不錯。不過，據筆者觀察，奚中路的「腳底下」功夫似乎有點兒不穩，但不至嚴重；而王東華雖然打得漂亮，但稍嫌靠旗紊亂。

最後，有兩個小處須予提出矯正。其一是岳飛麾下有位將領名叫鄭懷，但目下很多劇團的演員把他唸成鄭環。其二是「下手」演員（即飾演金兵者）手持車旗作推鐵車狀時，一般都目無表情，即行裏所說的「死臉」。他們臉上全無推車下山意圖輾死高寵的表情，與那邊廂高寵勉力挑車的表情毫不配合，實在有點怪異。

二零零零年十月

陳永玲暢談戲曲藝術

京劇界向有「四大名旦」與「四小名旦」之說。「四大」是指梅蘭芳、程硯秋、尚小雲、荀慧生；「四小」則有兩種說法。三十年代北平《立言報》選舉「童伶主席」，結果由出身於「富連成」科班「世」字輩的李世芳以高票數當選。該報其後徇戲迷要求，舉辦《白蛇傳》的演出，邀請李世芳、張君秋、毛世來、宋德珠各演一折。此後「四小名旦」之名不脛而走。

可惜深受梅蘭芳愛護的李世芳，不幸在一九四七年遭遇空難，英年早逝。北平《紀事報》為使「四小名旦」的空缺得以填補，舉辦另一次選舉，結果由張君秋、毛世來、陳永玲、許翰英當選。

在先後兩批「小名旦」之中，以李世芳最具潛質，公認深得梅派精髓，無奈天不假年，無法成為梅派接班人；張君秋則天資聰穎，創造力強，因此佳腔迭出，而他是各「小名旦」中唯一的創派大師；毛世來與宋德珠有段時間分別以花旦及武旦挑班，各自擁有一批觀眾，可惜他倆在舞台上的光輝歲月，為時不長；許翰英更屬曇花一現，很快便淡出梨園，而相對之下陳永玲的藝術生命可說是最長的。

110

卅年代出身中華戲校

這些「小名旦」的出身各有不同，張君秋並非科班出身，而是李凌楓的「手把」徒弟，成名後更不斷向師爺爺王瑤卿請教；李世芳與毛世來都出身於「富連成」科班；而宋德珠與陳永玲並非科班出身，而是當時新辦戲曲學校的高材生。

對二十世紀京劇發展影響深遠的教學機構有兩所，其一是科班「富連成」，另一是中華戲曲專科學校。前者是傳統科班，主張「不打不成戲」，為學員提供了全面的戲曲訓練；後者則提倡文明教學，注重啟發誘導學生，不實行體罰，兼授各項文化科目，以培育學生的文化修養，據悉連英文也列入課程之內。

中華戲校創立於一九三零年，但開辦十年後，礙於戰亂及政治原因，四零年便被迫停辦。在這短短十年間，一共培育了「德、和、金、玉、永」五屆學生，對京劇以至我國戲曲的承傳，貢獻極大。當中的武生傅德威、武旦宋德珠、老生王和霖、李和曾、武生王金璐、武旦李金鴻、老旦李金泉、人稱「四塊玉」的李玉茹、侯玉蘭、白玉薇與李玉芝、花臉夏永龍、花旦陳永玲都是戲迷熟悉的傑出人物。

時光遞嬗，這批京劇大師不是先後辭世，便是頤養天年；至今仍然活躍於戲曲界的，相信只有寥寥兩三人，而陳永玲要算是海人最勤的一個。他的藝術兼修並蓄，除了戲校的正規訓練外，他拜「筱翠花」（或稱「小翠花」）于連泉為師。小翠花是花旦的一代宗師。他雖然嗓子不佳，並不擅

111

唱，但精於唸白做表與身段台步，蹺功尤稱一絕。陳永玲在他身上學會了《小上墳》、《戰宛城》、《坐樓殺惜》、《借茶活捉》等筱派劇目的表演精髓。

集筱荀梅尚四派大成

陳永玲絕不以筱派傳人而自滿。他為求藝業更臻精進，另拜荀慧生為師。他其後所演的《鐵弓緣》、《紅樓二尤》、《紅娘》、《霍小玉》，都走荀派的路子。他後來更向梅蘭芳、尚小雲執弟子禮，不斷向這兩位大師問藝。當今能夠暢曉筱、荀、梅、尚四派要領的人物，恐怕只有陳永玲一人。

已經過了「從心所欲，不踰矩」之年的陳永玲，近年定居台灣。周內應邀來港演講，暢談戲曲作為一門綜合藝術的規律與美學問題，以及演藝心得，實屬難得。相信憑他對戲曲舞台的廣博見識與豐富閱歷，必定可以為一班晚輩後學帶來一些受用不淺的提點與啟示。

二零零一年一月

漫談京粵紅生戲

最近有些朋友問，紅生是個怎麼樣的行當，而紅生戲是不是指關公戲？在回答這兩個問題之前，必須申明，由於京劇紅生戲的劇作數目及發展規模遠勝崑劇與粵劇，下文的簡介是以京劇為主，崑劇及粵劇為副。

紅生有關公趙匡胤姜維

望文生義，紅生當然是指用紅油勾畫臉譜的演員。在清末民初之前的京劇紅生，大都是由花臉應工，因此亦叫紅淨，是一個專門行當。除紅淨外，紅生戲有時亦由老生兼演。到了楊小樓一代，更由武生勾臉演紅生。自此之後，不少武生亦兼演紅生，當中李萬春、高盛麟更卓然成家。不過，回顧最近幾十年的紅生發展，由於紅生多由武生或文武老生兼任，專演紅生的紅淨行當反而沒落。

提起紅生，必然想起關公。以紅生演關公當然有其傳統依據。《三國演義》第一回以「身長九尺，髯長二尺；面如重棗，唇若塗脂；丹鳳眼，臥蠶眉」形容關羽的外形。儘管各個劇種的關公扮相略有不同，但總離不開美髯、蠶眉、丹鳳眼的形相。不過，必須指出，除關公外，紅生戲亦包括另外兩位同樣是個性獨特的人物——趙匡胤與三國人物姜維。

演趙匡胤的紅生雖然也是勾紅臉、丹鳳眼，但這個譜式與關公有別，主要在於趙匡胤是宋朝開國皇帝，為了顯示他「龍額日角」的天子扮相，特別在左眉至左額留白之處勾一條紅龍，另在右額勾一顆狀似太陽的紅痣。以往京劇紅生戲裏有一批關於趙匡胤的劇目，例如《斬黃袍》、《送京娘》、《打鋼刀》、《困曹府》、《飛龍傳》等，可惜在缺乏繼承下，這些劇目已經差不多變成歷史名詞。

崑劇還有一齣十分完整的《送京娘》，恐怕是現今戲曲界以趙匡胤為主角的唯一常演紅生劇目。不過，必須說明，並非每個劇種都以紅生演趙匡胤，粵劇《打洞結拜》的趙匡胤就是以小武應工，並沒有勾紅臉。

另一位紅生人物姜維的扮相亦與前述兩者不同。京劇姜維的臉譜雖屬紅臉，以顯示他對蜀漢的赤膽忠心，但額前畫上一個太極圈，以喻示他通曉陰陽八卦。按照譜式，姜維臉譜屬於「三塊瓦」。當年楊小樓以武生勾紅臉演《鐵籠山》的姜維，把鼻窩勾成尖形，眼窩斜長向而稍為上翹；但名淨郝壽臣的姜維，是把鼻窩勾成圓形，眼窩較為平直。由於《鐵籠山》自楊小樓一代由武生兼演，今天京劇不少武生仍可演《鐵籠山》。因此，這齣以姜維作主角的紅生戲總算保得住，可惜另一齣《白水關》恐怕已經後繼無人。

王鴻壽演關公戲奠楷模

鑑於趙匡胤與姜維的紅生戲寥寥可數，反觀關公戲極多，因此關公戲幾乎可以與紅生戲畫上等

號。要討論戲，必須從清末民初的「三麻子」王鴻壽說起。王可說是京劇「老爺戲的鼻祖」。他對關羽的扮相、服飾、武打、身段、台步、唱腔、唸白增加了很多新元素。例如他為關羽設計了獨特的夫子盔、軟靠、護心甲，甚至特製了青龍偃月刀。他更參考廟宇關帝像的外形，設計了很多優美的造型以及特殊的趟馬與刀花亮相。他把文武老生、武生、架子花臉的演法融為一體，藉此凸顯關公威武、沉穩、莊重、勇猛的特質。

為了維持關公的神格以及營造淵渟岳峙的氣勢，王鴻壽在舞台演關公時盡量避免動作過大，甚至在開打時亦往往點到即止，絕不像高寵、馬超的武生開打這般繁難。王鴻壽匠心獨運，特別創設了一個馬童的角色，透過馬童翻騰跳躍，與關羽形成快慢繁簡的強烈對照。除演法上，「三麻子」的關公還有兩項驕人成就。其一是大量編演新劇，從《斬熊虎》關羽出世，至《三結義》、《斬華雄》、《斬顏良》、《灞橋挑袍》、《古城會》、《水淹七軍》，至《走麥城》止，共三十多齣。

其二是提攜了一批「老爺戲」的演員。「麒麟童」周信芳、「文老爺」林樹森、「武老爺」李洪春、劉奎官都是卓然成家的關戲大師。

「武老爺」李洪春影響大

「三麻子」的徒弟中，以李洪春的承傳及開拓最為出色。除了繼承師傅的關戲外，更另編新劇。據他親述，他所演的關戲，超過四十齣。他大量借鑑圖畫神像的關羽形態，為關公設計了四十多式

的亮相，並汲取武術的大刀法，在舞台創設了「關公十三刀」的刀式。此外，他亦誨人不倦，武生李萬春與王金璐的「老爺戲」，是他親傳，而武生高盛麟、傅德威、茹元俊，亦深受他的教澤。關於李洪春「老爺戲」的演藝心得，詳載於他親述的《京劇長談》。對京劇尤其是「老爺戲」有興趣的戲迷來說，這是一本十分珍貴的書。

今年藝術節所獻演的「老爺戲」，由武生葉金援主演。葉的「老爺戲」，承自出身於中華戲校的王金璐，而當年王金璐是得到李洪春親授的。不過，嚴格來說，自從李洪春、林樹森、關外唐（韵笙）、周信芳、劉奎宮、程永龍、李萬春、高盛麟這批大師級的紅生演員相繼故世後，京劇界再沒有任何獨立成家的紅生演員。筆者認為，只要現役演員能夠達到這批老師五六成的水平，已經足堪告慰，不奢望他們強爺勝祖。

《送京娘》、《單刀會》屬佳作

正如前述，崑劇紅生戲並不多。現役崑劇紅生演員中，以侯少奎名氣最大。他的《單刀會》與《千里送京娘》堪稱獨步劇壇。《單刀會》是一齣保存得很完整的古老戲曲，由元朝著名劇作家關漢卿所作，經歷數百年仍然傳唱不衰。劇裏的過場曲牌【傍妝台】、【大開門】、【小開門】十分悅耳動聽，而關羽所唱的【新水令】：「大江東去浪千迭，趁西風駕著這小舟一葉。才離了九重龍鳳闕，早來到丈虎狼穴。……」，以及【駐馬聽】：「依舊的水湧山迭……好一個年少的周郎恁在

116

何處也？不覺的灰飛煙滅……」，都是旋律優美、詞雅境高的唱段。除詞曲外，《單刀會》在舞台上充分展現了人物的形態美。透過周倉與關公在服飾臉譜及形態動作上的互相配合，台上呈現了無數優美的畫幅和雕塑。

侯少奎嗓音上佳，他所唱的《單刀會》極具欣賞價值。一九九四年他來港時唱過這齣戲，在觀眾心中留下深刻印象。這齣戲的錄像坊間有售，有興趣的觀眾不妨細意飽覽全劇的藝術特色。此外，侯少奎今次為藝術節所唱的另一齣戲《送京娘》，他在九四年來港時也唱過。當年他與旦角洪雪飛搭檔，彼此配合自然，眼神、做手、台步、身段樣樣接榫，達到「點滴不漏」的境界。可惜年前洪雪飛因車禍身故，往後的搭檔始終無法達到原有配搭的水平，加上侯少奎年事漸高，演出有下滑跡象，以至這齣戲無法恢復當年水平，實在十分惋惜。

現今無粵劇人擅演關公

有些朋友問，粵劇有沒有好的關公演員。答案是：以前有。其一是新珠；其二，新靚就（即關德興）；其三，新馬師曾。新靚就身材魁梧，外在形相十分討好，加上本身真有南派功底，造型與架式比其他演員優勝，老一輩的觀眾定必記得他所演的《關公月下釋貂蟬》及《關公守華容》；新馬師曾雖然個子矮瘦，外在形相十分吃虧，似覺不是演關公的合適人選，但他勝在氣度不凡，以唱唸補外形之不足。不過，必須指出，他的關公，是學自京劇「文老爺」林樹森，所以嚴格來說，他

演的是京劇關公，不是粵劇關公。

關德興與新馬師曾之後，粵劇界再沒有任何勉強勝任的關公演員。今次藝術節演粵劇關公的是羅家英。他近年偶爾串演關公，也只不過是仿效京劇「老爺」演法，平情而論，無法呈現粵劇紅生風貌。

縱觀藝術節的紅生匯演，單從演員的藝術魅力來說，較為平淡，但假如從介紹及推廣紅生戲作為出發點，盡力做好承傳工作，這台戲當然值得支持。

二零零一年二月

118

管窺京劇《神鵰》的優勢與限制

兼談「鄂京」幾齣折子戲

本港京崑演員鄧宛霞繼一九九九年底聯同京劇武生周龍及北京京劇院獻上改編自法國名著的新派京劇《大鐘樓》後，今年五月再接再厲，與湖北省京劇院合作，推出新編京劇《神鵰俠侶》。

把金庸武俠名著搬上京劇舞台，確實是一項大膽艱鉅卻又新穎有趣的嘗試。不過，這類改編的嘗試有一種便利與優勢，就是金庸小說的文學特色，與傳統戲曲的藝術功能，基本上極為脗合。兩者儘管手法未必相同，但同樣宣揚忠勇節義，而且最重要的，兩者都是以情作為核心。這個情字可以理解作涵蓋三綱五倫的廣義之情，亦可單指男女間的狹義之情。試想，假如傳統戲曲搬上戲曲舞台或金庸小說不是以情貫串，必定變得味同嚼蠟。正因兩者都是以情為主體，把金庸小說搬上戲曲舞台，確有一個共同而穩妥的基礎。其實，這亦解釋了為什麼以戲曲手法演繹希臘悲劇《伊底匹斯王》與《巴凱》，總是在認受程度方面遭遇一定困難。

改編武俠小說有限制

不過，儘管金庸小說與傳統戲曲具有互通的特質，但要把小說裏的想像世界演化成舞台上的具

119

體動作，確實難若登天。大家從電影與電視劇的無數失敗經驗便可以得到總結。這主要是因為讀者可以在武俠小說裏享受一個由作者以文字賦予的廣闊無垠的想像世界，而舞台上的形體動作，始終有一個限制。因此，視覺效果是否理想，實在是個很大的疑問。

《神鵰》還未公演，很難推斷成敗。不過，盼望制作班子能夠加倍注意故事情節的取捨、人物的勾畫、形體動作（包括武打）的設計，否則很難創作一個流暢、深刻、悅目的戲曲版本。

湖北省京劇團除了參演《神鵰》外，亦為香港觀眾帶來《界牌關》、《探陰山》、《法門寺》幾齣傳統名劇。大家倒可通過這幾齣戲，檢視劇團生旦淨丑的實力。

《界牌關》考驗武生技藝

《界牌關》描述唐太宗時代勇將羅通痛擊敵酋蘇寶童與敵將王伯超時，不慎被槍刺穿肚腹，以致腸臟外流，羅忍痛把腸盤纏於腰，繼續奮戰至死。此劇因此亦名《盤腸大戰》。按行當劃分，這是一齣長靠武生戲。觀眾既可在此劇看到武生慣有的起霸，亦可欣賞武生與摔打花臉（「武二花」）火爆繁難的開打。這齣戲在在考驗武生的技藝。

擔演此劇的現役武生演員，首推浙江京崑劇院的林為林。這是他勇奪第三屆梅花獎的劇目。至於今次擔演羅通的，是「鄂京」武生張曉波。張曉波曾得名家張世麟親授，而享譽東北的丁震香，以及今年六月來港參與京劇演出的資深武生演員錢浩梁，都是張曉波的老師。觀眾可從此劇武生的

120

起霸、上馬、開打等動作，檢視張曉波的造詣。

《探陰山》展現裘派唱腔

「鄂京」所獻演的另一齣戲《探陰山》，是一齣包公戲。內容描述包公為追查柳金蟬的冤案，親下陰曹。按照行當劃分，包公一角例由銅錘花臉（即唱功花臉）應工，而京劇界因應包公的扮相而慣把包公戲稱作「黑頭戲」。從臉譜的譜式而論，包公是勾黑臉。這種勾法不單是依循通俗小說的描述，亦凸顯包公其人鐵面無私。這個黑臉譜式的最大特點是額上的月牙，這是表徵包公能夠斷陰斷陽。裝扮方面，包公以龍圖閣大學士身分而穿黑蟒。在《探陰山》裏，當包公親下陰曹時，官帽上加罩一層黑紗，以示他身處陰間，這也是京劇視覺美的一個特色。

往昔擅唱《探陰山》的花臉演員，當然是「金霸王」金少山，以及裘派花臉始創人裘盛戎。劇裏的「二黃」導板轉「回龍」再接原板的唱段：「扶大宋，錦華夷，赤心肝膽；為黎民無一日心不愁煩……」，包拯我今要入虎穴龍潭，叫王朝和馬漢忙催前趨」，是老觀眾極為熟悉的唱段。今天在「十淨九裘」的局面下，裘派唱法已經成為圭臬。「鄂京」的銅錘花臉江峰，走的也是裘派路子。觀眾倒可從他的唱腔領略裘派頭腔、鼻腔、胸腔共鳴的演唱特色。

《法門寺》以架子花為主

「鄂京」獻演的另一齣戲《法門寺》，故事大意是說宋巧姣與傅朋訂有婚約，但因傅蒙冤下獄，宋乘太監劉瑾侍候太后往法門寺降香，冒死告狀。劉瑾得悉冤情後，責令知縣趙廉覆查此案。《法門寺》雖然是一齣生旦淨丑四者皆全的傳統戲，但嚴格來說，是以演劉瑾的淨角為主，青衣宋巧姣、老生趙廉、文丑賈桂則次之。據悉「鄂京」今次只演《法門寺》裏「廟堂」一折。這折戲的重點是淨丑有一大段夾有唸白與動作的對手戲。此外，值得注意的，是淨角劉瑾的臉譜。以譜式而論，太監例必勾油白臉，例如《黃金台》的伊立，《三門街》的劉瑾。不過，由於劉瑾在《法門寺》奉太后懿旨審查冤案，為表其忠心，特改勾紅臉，但臉上仍不脫太監專橫奸惡之色。

由於劇裏的花臉不以唱功而以做唸為主，因此劉瑾一角例由架子花臉應工。往昔侯喜瑞、郝壽臣以至袁世海均擅演此劇，都能把劉瑾的宦官性格與形貌刻畫入微。「鄂京」的架子花臉舒建礎，曾拜入袁世海門下。大家或可從他所演的劉瑾，體味袁世海的神髓。

二零零一年四月

122

陳永玲、孫洪勳、吳鈺璋、胡學禮合演《戰宛城》

難得的演員 難見的劇目

六月份的「梨園壓卷——京劇篇」是一個意義重大而不容錯過的巨型演出。翻開戲單，發覺當中有不少演員及劇目是香港觀眾絕少甚至從來沒有看過。限於篇幅，筆者只能在本欄扼要介紹一齣香港觀眾較為陌生的劇目——《戰宛城》及劇中一些演員。

《戰宛城》取材自《三國演義》第十六回：曹操攻打宛城，守將張繡不敵而降，但曹操竟強佔張之孀母鄒氏。張雖忿怒，但懼於曹將典韋力大善戰，不敢莽動，後使計灌醉典韋，盜其雙戟，然後夜襲曹營，刺死鄒氏。曹操落荒而逃，典韋亦因失卻稱手武器，終於戰死。

大師楊小樓擅演張繡

這齣戲是以張繡為主角，以行當而論，是武生與靠把老生「兩門抱」的戲。曹操與鄒氏則分別由架子花臉與花旦應工。往昔擅演張繡的武生是「國劇宗師」楊小樓；余叔岩則按靠把老生的路子演張繡。兩位都是得到老生泰斗譚鑫培點撥而各有千秋。據云楊、余二人曾經在義務戲裏合演此劇，楊把張繡讓給余，自己勾臉改演典韋。

123

楊小樓雖以武生演《戰宛城》，但整齣戲的重點不在武而在文。例如張繡起初與賈詡商量抗曹大計時，自恃武力了得，不接納只守不攻之策。及至兵敗，才悔恨不聽賈詡之言，愧對賈詡。後來討論是降是戰時，張繡接納賈詡建議，投降曹操。張對賈在態度上由冷漠至禮待的轉變過程，楊小樓透過唸白動作，演來分寸恰宜。另一段戲是曹操受降進城後，在校場觀操，張繡面對曹將典韋與許褚時表現得既凝重亦謙遜。楊小樓演這段戲時不火不溫，恰到好處。

「見曹」是全劇高潮

「見曹」一場，更是高潮所在。張繡起初對家院回報謂嬸母鄒氏被曹兵搶走，將信將疑，於是藉辭向曹操請安而探究實情。當聽到曹操還未起床，頗感不妙，及至見曹之後，以探聽口脗向曹問安：「丞相連日勞倦，睡臥安否？」到了丫環春梅奉茶時，見到張繡，面上一驚，回身就跑。張繡一望二望，曹操卻故意以身遮攔。那時張繡明白鄒氏確實被曹搶走。偏偏曹操逼他以叔侄相稱，藉此試探張繡。據云楊小樓演這段戲時，把張繡由驚憤至一再強忍的心情演得絲絲入扣。當年為楊小樓配演曹操的必是郝壽臣或侯喜瑞，鄒氏則由小翠花（于連泉）配演。楊小樓逝世前最後所演的一齣戲，就是《戰宛城》。

按照此劇的傳統演法，張繡是紮靠、掛髯口。演曹操的則頭戴相貂，身穿紅蟒、腰圍玉帶、嘴掛黑滿。臉上所勾的是「粉白奸臉」。由於《戰宛城》的曹操處於中年，演員勾臉時應把眉子勾得

124

較黑，額中的紅點亦應較紅，不像老年的曹操，眉子變成糝色，額中的紅點亦轉淡。

臨時換角或有隱憂

對京劇臉譜有興趣的觀眾可注意典韋的譜式。為了凸顯他威猛殘暴，但有勇無謀的性格，演員例必勾上「黃色花三塊瓦」的臉譜。眉心的戟形表徵他慣用的兵器雙戟。穿戴方面，演員一般是頭戴虎頭盔，加翎子及狐狸尾，身紮黃靠。

本來今次訪港演張綉的是資深武生錢浩樑，鄒氏則由錢的妻子曲素英飾演，可惜這個夫妻檔因事未能來港演出。張綉一角，改由孫洪勳擔演，而鄒氏一角，則由「四小名旦」陳永玲替代。陳永玲曾受業於小翠花，演鄒氏很對工，只擔心他年事過高，演得吃力。孫洪勳的張綉應該是以文武老生應工。張綉的「活兒」，他是應付裕如，只擔心他與陳永玲在殺鄒一段戲裏能否演到點滴不漏。至於曹操一角，則由吳鈺璋飾演。吳本工銅錘，嗓音極佳，亦兼擅架子，而他的架子花是先後深得侯喜瑞與袁世海的教益。另一位花臉演員胡學禮，則配演典韋。

《戰宛城》本屬京劇精品，可惜到了今天，動得了這齣戲的演員，恐怕不多。最遺憾的，是一般戲曲志、京劇大全等書籍，竟然沒有載錄這齣戲。香港的戲曲觀眾，實應抓緊這個機會，觀賞這齣難得一見的劇目。

二零零一年六月

與吳鈺璋、孫洪勳、胡學禮等同窗之誼

五月二十一日香港中國藝術推廣中心藝術總監王韋民與筆者結伴往北角觀賞梨園戲。曲終人散後，大家還沒有倦意，於是跑進附近一家小餐廳聊天。一杯在手，除了交流梨園戲的觀後感之外，話題自然拉到六月舉行的「梨園壓卷——京劇篇」。

提起錢浩樑、吳鈺璋、孫洪勳、胡學禮、蕭潤增、蕭潤德、張春孝等資深演員，王韋民喜形於色。原來他與這幾位演員在五十年代有同窗之誼，在戲校一起學習，一同生活。雖然至今已事隔半世紀，但那段愉快的同窗歲月，總叫人緬懷不已。

他說：「我的專業是從事新歌劇，但為了承繼傳統，豐富自己的表演手段，決心去戲校學戲曲。我在中國戲曲學校學習其間，認識了錢浩樑、孫洪勳、吳鈺璋、胡學禮等人。

「我第一天進中國戲曲學校，就對錢浩樑印象很深。他身形魁梧，的確是個武生的好材料。我認識他時，他已經畢業，留在校裏的實驗劇團當大武生。浩樑身兼楊派（楊小樓）、尚派（尚和玉）、蓋派（蓋叫天）三派的武生特色。他起初只演武生戲，後來潛心苦練，連靠把老生戲都動得來。

「說來有趣，他與我最親密的關係不是在台上，而是在籃球場上。他是校隊的主將，擅打中鋒，

我則打翼鋒。我們的球藝完全達到當時的專業水平。由於我倆合作無間，極有默契。假如在球場上少了對方的配合，自己就打得沒精打采。有次我臥病在床，但因為有球賽，他們管不得我死活，硬要拉我到球場與浩樑並肩作戰。由於我們在球場上好不威風，人家只記著我們的球衣號碼，連真正姓名也懶得記。我穿的是三號球衣，人們只管叫我三號。到了十年前劉洵與我在香港重逢，他衝口而出就叫我『三號』。我記得他當年是戲校實驗劇團的二路武生，長得一表堂堂，很結人緣，也常常在場邊為我們吶喊助威。

「本來這次我引領以待，期盼在香港重睹浩樑在台上的風采，可惜聽說他有事來不了。他的張繡，交由孫洪勳替代。洪勳是個很稱職的文武老生。我記得他在學校時得到出身於富連成科班的老前輩王連平、茹富蘭等老師悉心指導。年輕時的洪勳，令我印象最深的，是他那種不喜多言，處事冷靜的性格。

「吳鈺璋天生一條好嗓子，所以他唱銅錘花臉可以宗金（金少山）派。雖然他從裘盛戎得到不少教益，但條件上他不需要一味追求裘派的韻味。他從宋富亭、孫盛文甚至侯喜瑞身上學到很多玩藝兒，因此他連架子花也動得來。

「別看他演戲時是個大花臉，在校時他十分害羞靦腆，性格上絕不像他所演的豪傑奇俠。我由於身分較為特殊，在學戲其間工資照發，而其他學員只得到戲校的食宿照顧，但沒有工資。因此我每次收到工資，總與哥兒們結伴大吃餃子一頓。偏偏鈺章搖頭擺手，不肯同去。我起初以為他不賞

127

光，後來才知道餃子有豬肉作餡，他是虔誠的回教徒，所以堅決拒絕。

「胡學禮起初是學武生，是王連平給他開蒙。所以他後來雖然改演花臉，但他的武功底子好，可以演武淨。當時他年紀較少，家中排行老三，大家都叫他胡三。課餘時間，我們常相往來，親如兄弟。其實他年幼時已經嶄露頭角，曾經參與程硯秋的電影《荒山淚》。

「時光飛逝，一幌就是幾十年。今次有幸看見當年的好友在台上相聚，為劇壇續放異彩，實在叫人興奮。」

二零零一年六月

128

摭談京劇《狀元譜》之「打侄」與《黃鶴樓》

裏有一連三天的折子戲演出，當中有些是常演劇目，例如《連環套》之「拜山」、《打焦贊》、《草橋關》、《扈家莊》、《趙氏孤兒》之「打嬰」、《黃鶴樓》、《望兒樓》、《一捧雪》之「審頭」等，但也有一些比較少演，例如《狀元譜》之「打侄」與《黃鶴樓》，都是值得推介的劇目。

《狀元譜》的故事大意是說陳大官雙親早喪，由叔父陳伯愚撫養成人。豈料大官不思進取，利慾薰心，竟與叔父分家；後因耽溺酒色，床頭金盡，淪為乞丐。某年天旱成災，伯愚放糧，大官前來領糧。伯愚眼見親侄淪落如斯，不禁悲戚忿怒，責打大官至半死。陳夫人憐惜大官，贈以銀兩，囑他離去。大官深悔己過，於是藉清明時節，上墳哭祭雙親。伯愚後來在墳前發現一些燒過的紙灰，知道大官孝心未泯，於是饒恕大官，准他歸家。大官以後潛心苦讀，終於高中狀元，故此劇名為《狀元譜》。

冷門老生戲《狀元譜》

按行當來說，這是一齣老生戲。往昔擅演這齣老生戲的計有余叔岩、周信芳與李少春。嚴格來

129

說，這是一齣冷門戲，既沒有動人心魄的情節，亦沒有繞樑三日的唱段，更沒有慷慨激昂的唸白或令人難忘的形體動作。

整齣戲倒可以用「平淡」二字概括。不過，這齣戲的精妙之處，就是從平淡中露出情采。

今次擔演陳伯愚的是老生蕭潤增。為他配演大官的，是潤增的親弟潤德。潤增是麒派名家，他演這齣戲當然是走周信芳的路子。他的演法主要在「打侄」的「打」字下功夫。他在打侄時身段優美，舉起家法時滿臉悲淒，大有「打在侄身，痛在己心」的意態。

「打侄」打出人間親情

對麒派藝術頗有研究的吳石堅在《京劇曲譜集成》第九集裏的《打侄上墳》前言寫道：「周信芳在打侄二字上苦用心思，他的身段優美，動作遲緩，情緒多變，動中出情⋯⋯出於內而表於外，打出人間親情，打出創業人的失落感，打得自己神志不清，周身麻木，打出熱心的觀眾一把情淚。打不出人情味，『上墳』就沒有收成了。打成功了，陳大官上墳祭掃，重振家業，他們兩個人擺平了，觀眾也滿足了，觀眾在這齣戲上，要的就是這個平字。」短短兩百字，說出了整齣戲的演法門竅，更指明了戲曲觀眾對這齣戲的最終訴求。

蕭潤增、潤德昆仲既是名家之後，演出經驗極豐，合演這齣戲應該可以達到點滴不漏的境界。

香港戲迷更可從蕭潤增身上欣賞麒派風格。

130

雉尾生戲《黃鶴樓》

今天小生行當裏較常演的雉尾生戲是《群英會》、《臨江會》，以及《貂蟬》、《白門樓》的呂布，反觀另一齣以周瑜為主角的《黃鶴樓》，已經甚少在舞台看到。這齣戲的大意是說周瑜在黃鶴樓擺下筵席，誆哄劉備渡江，其實他暗伏兵馬於黃鶴樓，企圖迫令劉備退還荊州。

可惜周瑜的計策被諸葛亮識破。諸葛亮把以前借東風時暗中帶走的東吳令箭預先裝入竹節中，然後把竹節交予趙雲，囑咐他在危險關頭時破竹取出令箭，騙倒東吳守將放行，劉備就在趙雲保護下得以脫險。此劇因此又名《竹中藏令》。

今次演周瑜的是著名小生張春孝。他先後從姜妙香、茹富蘭、葉盛蘭幾位名家身上得益很多。他雖然嗓音欠佳而不以唱功見長，但他的做表唸白頗有乃師風範。本來今次他準備為香港觀眾獻演兩齣雉尾生戲——《戰濮陽》及《黃鶴樓》，可惜因劇目有所改動，只剩下一齣《黃鶴樓》。觀眾更應抓緊機會，在他身上欣賞京劇雉尾生的表演特色。

二零零一年六月

131

與蕭潤增、蕭潤德、張春孝同窗之誼

王韋民憶述戲校歲月

五月秒香港中國藝術推廣中心藝術總監王韋民與筆者午飯時，話題再次拉到即將公演的「梨園壓卷──京劇篇」。席間他對於五十年代的中國戲校，以及與蕭潤增、潤德兩兄弟及張春孝共度的戲校歲月，有以下的回憶：

潤增潤德來自梨園世家

「中國戲校素以師資優良著稱。我記得當時校裏老師都是享負盛名的演員或者是資深的京劇導師。戲校與當年科班富連成的淵源特別深，因為校裏有不少教師出身於富連成，例如『喜』字輩的雷喜福、侯喜瑞、『連』字輩的于連泉（小翠花）、王連平、『富』字輩的茹富蘭、宋富亭、『盛』字輩的孫盛文等。不過，戲校畢竟與科班不同，我們在戲校是接受文明教育，學戲雖然是挺嚴格艱苦，但沒有科班那種『不打不成戲』的風氣。」

「我進了中國戲校不久，就認識了蕭潤增、潤德兩兄弟。他們是名門之後，曾祖父是名丑蕭鎮奎。祖父蕭長華更是丑角的一代宗師，腹笥淵博，忠厚謙遜，深得同行尊重，更得後輩景仰。我在

132

校時他擔任第一副校長之職，我記得每天都回到學校辦公，我們碰到他，總會趨前問好，他待學生親切和靄，教戲時他必定悉心指導。」

「我記得有一年過新年，同學們大夥兒去蕭老很熱情的接待我們，一人一碗糖水。當我正在品嘗那碗甜甜的糖水時，旁邊的同學打趣的耳語：『說不定你今天運氣好，可以吃到光緒年代的糖呢！』起初我不明所指，後來經解釋後才明白，蕭家的糖罐是不許露底而總是添得滿滿的。所以光緒年代買的糖很有可能仍然留在罐底。」

「蕭老是個『戲包袱』，生旦淨丑的戲他都能教。其實他當年是富連成科班的總教習，為班主葉春善效股肱之力，親得他教益的後輩何止千人，對科班甚至整個京劇界的貢獻極大。他的兒子盛萱（即潤增、潤德的父親）也出身於富連成『盛』字輩。他克紹箕裘，也是工丑。雖然沒有亮音，但『玩藝兒』很規矩。我在戲校其間，他在校內擔任中層領導。」

「潤增、潤德由於是梨園世家，所以他們的行為談吐都是梨園子弟的典型，比較沉默寡言，言行有禮但略覺拘謹，不像其他小夥子那麼活潑好動。」

「潤增在戲校時是學老生。他深受雷喜福、邢威明與茹富蘭的教益。不過他學老生的路徑與一般在北方學老生的學員不同。在北方，學老生的都宗譚（鑫培）、余（叔岩）、馬（連良）或楊（寶森），要不然就是學言（菊朋）或奚（嘯伯）。由於潤增嗓音條件不算很好，假如走以上幾派，很難在同輩中脫穎而出，於是改學周信芳的麒派。他的《烏龍院》、《四進士》、《徐策跑城》、《蕭

133

何月下追韓信》等劇，頗得麒派的精髓，後來成為麒派在北方的代表人物。」

「潤德學的不是老生、而是小生。在校其間，得到蕭連芳、姜妙香、陳盛泰的指導。此外，蕭長華與潤德的舅父葉盛蘭亦悉心栽培他。潤德文武兼備，擅演的武小生戲計有《群英會》、《臨江會》（均飾周瑜）、《借趙雲》、文小生戲則有《打侄上墳》、《得意緣》、《奇雙會》。」

張春孝出台得「碰頭好」

「張春孝給我的第一個印象很深刻。我記得進校的第二天，晚上有本校實驗劇團的演出，其中一齣是《白蛇傳》之「斷橋」。我在此之前也演過豫劇（河南梆子）《斷橋》的許仙，因此對台上演許仙的都很注意。那天晚上演許仙的同學，扮相實在漂亮俊美，一出台就得到『碰頭好』，我跟旁邊的同學打聽，知道他是張春孝。」

「春孝可說是允文允武。他從茹富蘭身上得到不少教益。據知他畢業後更拜入葉盛蘭門下，而且向崑劇名家俞振飛學崑劇。由於嗓音條件所限，他不擅唱，但長於做功、唸白。在台下，他令我印象最深的，是他的交際與組織能力。」

「今次他為觀眾帶來的兩齣戲《香羅帕》與《黃鶴樓》，一文一武，都很對工。大家不妨看看他身上有多少葉盛蘭的神髓。」

二零零一年六月

134

「中國傳奇」獻演三齣京劇精品

「中國傳奇」藝術節將會帶給香港觀眾兩大一小的京劇——新編《貞觀盛事》、大戲《楊門女將》及小劇場形式的新派京劇《馬前潑水》。

《貞觀盛事》是上海京劇院年前推出的新編巨制。大家都知道，貞觀年間是我國歷史上罕有的盛世，而唐太宗與漢武帝、清康熙是史家公認鮮有的明君。以貞觀盛世作為戲曲題材，絕對是挺有意義的嘗試。

據史書《貞觀政要》所載，唐高祖（李淵）武德晚年，黃河下游「人煙斷絕，雞犬不聞」，而全國人口達不到隋朝的三分一。唐朝自武德七年，實施均田制及租庸調法，藉此紓解民困、刺激生產、增強國力。武德九年，李世民經過玄武門事變後，繼位為帝。貞觀初年，太宗勵精圖治、輕徭搖薄賦、知人善任、整飭吏治，並且精簡全國官吏人數，收緊開支，為其後的貞觀盛世奠下基礎。據《新唐書》「食貨志」所載，至貞觀四年，「米斗四五錢；外戶不閉者數月，馬牛被野，人行數千里不齎糧；民物蕃息，四夷降附者百二十萬人；是歲天下斷獄，死罪者二十九人；號稱太平。」

《貞觀盛事》啟迪社會

太宗能夠開拓初唐盛世，其中一個因素是他深知「以古為鏡，可知興替；以人為鏡，可明得失」的道理，因此他在極大程度上是位察納雅言，聽取勸諫的開明之主。敢於諫議的大臣，當然首推魏徵。據史書記載，貞觀五年底，太宗表示：「治國如治病，病雖愈，猶宜將護，偏遠自按縱，病復作，則不可救矣。今中國幸安，三夷俱服，誠自古所希，然朕日慎一日，唯懼不終，故欲數聞卿輩諍爭也。」而魏徵則說：「一可外治安，臣不以為喜，唯喜陛下居安思危耳。」（見《資治通鑑》之「唐紀九」）。由此可見，魏徵期待太宗作為明君，抱有嚴格要求。此外，《舊唐書》「魏徵傳」收錄了這位一代賢臣上達太宗的四篇奏疏，其中一篇是後世傳誦的「諫太宗十思疏」。所謂十思，是指「見可欲，則思知足以自戒；將有所作，則思知止以安人；念高危，則思謙沖而自牧；懼滿溢，則思江海下百川；樂磐遊，則思三驅以為度；恐懈怠，則思慎始而敬終；慮壅蔽，則思虛心以納下；想讒邪，則思正身以黜惡；恩所加，則思無因喜以謬賞；罰所及，則思無因怒而濫刑。」太宗大部分時間都能夠勇於反思，敢於改過，但他畢竟是人，有時難免擺脫不了人性軟弱的桎梏。史書也記載了當魏徵有一次勸諫他時，他覺得君嚴受損，怒不可遏，幾乎把這位忠臣殺掉。京劇《貞觀盛事》就是著墨君臣的對立，私怨與大義的衝突。作為新編京劇，《貞》劇當然摻雜了很多現代舞台（甚至近似歌劇或音樂劇）的元素。姑勿論這齣戲的舞台效果是否贏得觀眾稱許，它具有極大的藝術意義。

136

京劇裏有不少劇目是詳述李淵與世民等父子幾人一起打天下，世民與建成、元吉、元霸四兄弟鬩牆爭位，以及太宗遣將出征的故事，例如《四平山》、《望兒樓》、《斷密澗》、《御果園》、《宮門帶》、《千秋嶺》、《羅成叫關》、《三江越虎城》等。這些劇目大多取材自《隋唐演義》、《說唐》、《大唐秦王詞話》等書。不過，記憶中，京劇從沒有一個劇目是描寫太宗登位後的君臣矛盾。《貞觀盛事》其中一項藝術意義，是填補了京劇這方面的空白。

太宗與魏徵的君臣衝突，凸顯了明君應有的胸襟以及賢臣應有的勸諫，這套理念可謂放諸四海皆準，足為後世所用，亦是當今政治領袖所應記取。筆者個人認為《貞觀盛事》與近年的越劇《孔乙己》、川劇《目連之母》、京劇《駱駝祥子》，同具有以古喻今、啟迪社會的藝術功能。

尚長榮與關懷有默契

主演這齣京劇的是著名老生關懷及享有「十全大淨」美譽的尚長榮。關懷是老生關正明哲嗣，唱腔具有余、馬兩派韻味。「上京」多年前的《曹操與楊修》，就是由他首演楊修。「上京」來港上演的《曹》劇，以及今次的《貞》劇，他都義不容辭，努力擔演。據云他近年已經棄商從商，但去年「上京」來港上演的《曹》劇，他義不容辭，努力擔演。

尚長榮是筆者認為最優秀的現役花臉演員。他銅錘、架子兼擅。他在《曹》劇裏所演的曹操，足可傲視同儕。今次他與老拍檔關懷合演《貞》劇，當然得心應手。其他參與《貞》劇的著名演員，包括老生陳少雲與武生奚中路。陳是麒派老生，師承麒派名宿趙麟童。筆者若干年前看過他的演出，

覺得他也頗具麒派神韻。奚中路是現今中青年武生當中的優秀演員，去年亦隨「上京」來港演過幾場武戲。筆者當時亦有介紹及評論，因此不必再贅。

「上京」獻上的另一齣大戲是《楊門女將》。這齣戲是六十年代改編自揚劇《百歲掛帥》。故事描述楊家一門女將如何報仇殲敵。戲台上《楊》劇是一齣群戲，但以老旦、刀馬旦、老生為主。六十年代擅演這個劇目的是刀馬旦楊秋玲、老旦王晶華及老生馮志孝。此外，他們所主演的電影版本，是由著名導演陳懷皚執導。

《楊門女將》唱做俱美

《楊》劇裏有不少動聽的唱段，例如演佘太君的老旦在壽堂裏所唱的「西皮」搖板：「桂英兒平日裏頗有酒量，為什麼一杯酒，醉倒在廳堂？郡主她支支吾吾，精神迷惘……焦、孟將，吞吞吐吐，神態失常……」，以及與主張議和的大臣王輝爭辯時唱：「一句話惱得我火燃雙鬢，王大人且慎言，莫亂我忠良之心。自楊家火塘寨把大宋歸順，為江山得起忠烈一門。……」又例如由刀馬旦飾演的穆桂英，在「探谷」一折裏，亦有一個優美的「高撥子」唱段：「風蕭蕭，霧漫漫，星光慘淡。人吶喊，胡笳喧、山鳴谷動，殺聲震天……」《楊》劇除了唱段精彩外，亦展現刀馬旦的優美功架。刀馬旦這個行當的主要特色，在於演員紮靠之後的種種架式表現，例如紮了靠的出台亮相，以及與番邦的開打。今次在《楊》劇裏演穆桂英的是史敏。她本

《楊》劇裏的穆桂英，例由刀馬旦擔演。

138

工武旦，擅打出手。她的出手雖然沒有東北的武旦皇后李靜文那麼狠、準、穩，但已算得上是當今優秀武旦人才。按照規矩，武旦與刀馬旦的主要分別是前者要打出手，但不重唱；後者須講究唱，但毋須打出手。據悉史敏幾年前向崑名家習唱，努力改善唱功。盼望她今次演穆桂英，能夠更上層樓。

《馬前潑水》舊中求新

「中國傳奇」的京劇系列還包括北京京劇院一齣小劇場製作——《馬前潑水》。小劇場製作可說是戲曲洪流裏的一條支流。顧名思義，小劇場京劇是放棄慣有的大劇院演出，而改在舞台面積細小的小劇場表演，其中一個用意是拉近與觀眾的距離。為了配合小劇場的演出環境，所上演的京劇必須予以適度改變及調整。小劇場的特色是演員人數大幅縮減，往往只有兩三位演員參與演出，當然沒有大規模的舞台調度。台上的設計、置景、道具、燈光等方面，比較貼近西方小劇場模式，而較為遠離戲曲舞台的模式。不過，戲裏的唱唸以及伴奏音樂，在頗大程度上仍然維持京劇特色，所不同者，只是舊中求新而已。因此，這種小劇場製作，大體上仍然姓「京」。

明代傳奇《爛柯山》就是以馬前潑水作為題材，當中「痴夢」一折，是崑劇團的常演劇目。此外，京劇前輩汪笑儂曾經編演過《馬前潑水》。今次的小劇場製作，當然增添了現代元素及思維，

成為一種新演繹。這個制作的主要目的，是重新詮釋主人翁朱買臣與崔氏的內心世界，為這個故事重新定位。這齣戲對於喜愛小劇場制作的觀眾來說，必定有所牽動。

二零零一年十月

《貞觀盛事》與《馬前潑水》的反思

當《貞觀盛事》上演第一幕時，老觀眾可能摸不著頭腦——台上所演的究竟是哪門子的京劇？富麗堂皇的布景、熱鬧的打球場面、交響化的音樂、現代舞台調度、華美的仿唐戲服，著實與傳統京劇相去極遠。台上唯一姓「京」的東西，恐怕只有偶爾出現的鑼鼓經以及丑生的「矮子功」。

因此，與其說這齣戲是京劇，倒不如說是百老匯表演。儘管往下幾幕的格調與第一幕不同，但總不是地地道道的傳統京劇，而只不過是一齣間或唱京曲的舞台劇而已。

撇開《貞》劇是否姓「京」的問題，這齣戲的最大成就就是向廣大觀眾呈示一個認受程度極高的主題——做領袖的必須虛懷若谷，察納雅言；做賢臣的則須溫言勸諫，不得欺蒙。其實這個哲理放諸四海皆準，不一定限於政治；商界以至其他生活範疇，亦應奉為圭臬。

《貞》劇缺乏矛盾衝突

《貞》劇的主題固然受歡迎，但若論戲劇元素，則稍嫌貧乏薄弱。縱觀全劇，情節上沒有多少是嚴重矛盾或尖端衝突所在，致令劇情平淡無味。編劇倒可嘗試把魏徵與太宗及其他大臣（尤其是長孫無忌）的矛盾對立深化。雖然《貞》劇的基調是要凸顯魏徵在談笑間運用巧妙方法達致勸諫目

的，但據史書記載，太宗確曾因魏徵言詞逼人而羞羞成怒，聲言要殺死對方。這個衝突面其實可以在台上表現出來，而只消點到即止，便能夠把劇情拉得緊湊一些。此外，《貞》劇的演員行當倒得有點與魏徵的對立（特別是前者對後者的不滿）方面多加著墨。此外，《貞》劇的演員行當倒得有點莫名其妙。這齣戲顯然是專誠為老生關懷及花臉尚長榮「度身訂造」。不過，關懷的本工雖然是老生，劇裏所唱的也是老生唱腔，但竟然「俊扮」。或許此劇的制作班子認為應該給予唐太宗這個人物多點青春氣色而省卻「髯口」，但關懷的俊扮並不算很討好，倒不如按照京劇原有的行當劃分，用老生行當底下的一個專門分行「王帽」去演唐太宗，反而會令觀眾看得更舒服。

演長孫無忌的奚中路亦出現行當顛倒的問題。他在某些劇目裏雖然偶爾演靠把老生，但他的本工是大武生，讓他在《貞》劇裏掛鬍子演長孫無忌，未免不倫不類，何況這個人物在整齣戲的職能是「小花臉」（丑角），變成以武生行當，作老生扮相，去演小花臉，實在有點張冠李戴。

再者，魏徵以花臉行當應工，亦頗值得商榷。須知花臉本質上是表現那些性格獨特甚至偏激，以及氣質不凡（包括粗豪、陰險、剛烈、耿直、魯莽等）的人物。但綜觀魏徵在全劇的性格行為，並沒有多少花臉的元素，因此他不像《將相和》的廉頗、《二進宮》的徐延昭、《趙氏孤兒》的魏絳，不一定要以花臉演員應工，才可以凸顯人物的性格。話說回來，以尚長榮勾臉演魏徵固無不可，但起碼的要把人的性格勾畫得更深刻。或許《貞》劇作為新穎的舞台演出，主要是以混合藝術形式，吸引平素不看傳統戲曲的觀眾踏足戲曲的門檻。這種做法當然值得鼓勵。其實戲曲界最近二十年在

142

不斷求新求變的途程上，可以說是各師各法，五花八門。不過，若以新穎演出作為吸引力而言，另一齣「中國傳奇」的參演劇作《馬前潑水》，反而更具效力。

《馬》劇能拓展新領域

儘管《馬》劇比傳統京劇舞台有明顯的改變，例如減省演員人數及刪除龍套場面，而加添了現代戲劇元素。不過，骨架上它仍然姓「京」，因為它的基調是舊中求新——在保留舊有曲唱唸白及表演程式的基礎上，為京劇找尋新的藝術領域。在人物勾畫方面，《馬》劇著重深入探索兩位主角尤其是崔氏的心理狀態，把常見於戲曲舞台的平面人物，變得很有立體感。這個做法宏觀上其實沒有脫離戲曲規律。大家都知道，戲曲的功能之一是「明事非」、「辨忠奸」，只不過《馬》劇所呈現的是非忠奸，不再是絕對而是相對的是非忠奸。《馬》劇令觀眾耳目一新之處，是它成功地把傳統元素賦以新功能、新意義，例如仿效古希臘悲劇，讓樂隊擔任與演員應對的職能，傳統京劇裏，演員、樂隊與觀眾是多線交流，《馬》劇的樂隊功能，也只不過是「舊中求新」而已。又例如劇裏透過帔的運用，把戲曲服飾的表述功能擴大了，此舉亦符合戲曲的虛擬與寫意。

小劇場京劇自上世紀八十年代開展至今，已經有不少別具意義的嘗試。筆者認為這條京劇新支線的發展，值得繼續鼓勵。

二零零一年十一月

143

藝術節京劇節目值得商榷

半年前當得悉二零零二年藝術節的京劇戲碼後，心裏不禁納罕，為什麼來港演出的又是中國京劇院？為什麼又是于魁智？「中京」和這位老生演員不是曾在二零零年來港為藝術節演出嗎？

去年八月香港藝術節舉行記者會時，筆者親向主事者提出上述疑問。然而，所得答覆是：「于魁智是個很紅的老生演員。」

聽到這個答覆，委實啼笑皆非。于魁智是個很紅而且很有實力的演員，這一點當然毋容置疑。但這並不等如藝術節一定要在短短三年內兩度邀請他擔演京劇。難道當今京劇界就只有一位出色的演員嗎？在選擇于魁智的時候，有沒有考慮到他最近八、九年在香港演出過多少次？

劇種劇團演員要多元化

劇團方面，「中京」無疑是行當整齊，水平極高的國家級京劇團，但同樣道理，內地並不是只有一個京劇團，因此沒有必要在三年內兩度邀請「中京」為藝術節演出。當然，這種做法有兩個原因，第一是連帶關係，邀請于魁智，就必須邀請他所隸屬的「中京」；第二，「中京」也有不少好戲可演。不過，為免觀眾缺乏選擇，藝術節今後應積極擴大擬邀的劇團及演員名單。

再者，歷屆藝術節的戲曲節目，除了本地的粵劇外，其他劇種不是京劇，就是崑劇。無疑京崑是殿堂級的劇種，也是花部與雅部的代表，但必須明白，我國戲曲藝術並非只有京崑，富有特色的其他劇種，實在不勝枚舉。藝術節如果真的有心推廣戲曲藝術，好應積極放眼其他劇種，為香港觀眾提供多些選擇，否則只會淪為非崑即京甚至不是「中京」（北京）（京劇院）的局面。

三齣大戲有欣賞價值

姑且撇開上述問題不談，單以今屆藝術節的《將相和》、《楊家將》、《九江口》這三齣大戲而論，都很有欣賞價值。當中的《將相和》，上海京劇院二零零零年來港時演過，當時筆者也在本版談及此劇的特色。為省篇幅，在此不贅。至於《楊家將》，其實是由幾齣傳統戲——《金沙灘》、《托兆碰碑》及《清官冊》——串合而成，由潘洪私通遼主，楊家父子同赴雙龍會，後被困兩狼山，楊繼業碰死於李陵碑，一直演到寇準夜審潘洪。

這齣大戲裏的《托兆碰碑》，是著名的老生劇目，往昔老生泰斗譚鑫培最擅此劇。譚派下開余派、楊派，都以此為拿手劇目。戲裏的一大段「反二黃」：「嘆楊家，秉忠心，大宋扶保；到如今，只落得，兵敗荒郊⋯⋯看過了，青銅刀前把路找，尋一個避風所，再作計較。」是老戲迷百聽不厭的唱段。于魁智頗得楊派精髓，這個唱段他準會贏得不少采聲。

「中京」所演的另一齣戲《九江口》，是一九五九年該院為慶祝建國十周年而呈獻的劇目。劇

院裏的范鈞宏根據火燒陳友諒的故事，把舊戲翻新。經改編的《九江口》，在行當藝術上有很大的突破。本來這是一齣武老生與武二花「兩門抱」（即兩個行當都可擔演）的戲，但范鈞宏在改編時把它變成一齣架子花的戲。架子花素以做、唸為主，不注重唱，但在這齣戲裏，有很重要的唱段，以至唱、唸、做、打，式式俱備。

這齣戲當年首演時，是由著名架子花袁世海擔演，他在戲裏充分體現了「架子花臉銅錘唱」的藝術理念。「中京」以後但凡演《九江口》，基本上都是按照袁的路子。大家可從花臉演員楊赤身上，細味袁世海的神韻。

二零零二年二月

146

「中京」三齣大戲引起反思

一連三天看了中國京劇院演的三齣大戲，整體觀感只是不過不失而已。雖不至平淡乏味，但始終算不上精彩絕倫。

其實在今次演出之前，筆者已經在本欄的導賞內提及，香港藝術節在選擇劇種、劇團、演員等方面有很多值得商榷之處。為省篇幅，不必在此重複。只想另外說明，今次的演出，凸顯了一些值得反思的藝術問題。

「中京」是一個實力雄厚，行當硬整的國家級劇團，這是不爭的事實。不過，必須明白，「中京」底下分成好幾個團，單以于魁智為首的「二團」而論，恐怕不是場刊裏的介紹文字所說的人才濟濟。

「二團」其實主體上是以中青年演員為骨幹，另以鄭岩等幾位老一輩演員作配。環顧這一批中青年演員，旦角李勝素（今次沒有參演）與小生江其虎算是藝業較精、名氣較大的演員，但他們海內外的聲望，遠不及于魁智。至於其他演員如花旦管波、武生李磊、老旦張嵐、小生張威，在藝業與名氣上，更不能與于魁智相提並論。因此，長期以來，于魁智便成為「二團」最大（甚至是唯一）的號召力。記得幾年前，當這個劇團來港時，筆者在某個場合感慨地指出，該團唯一可賣的，只是于魁智。

「中京」二團人才匱乏

提出這個話題，絕不是存心挑剔，而是希望大家正視這個不健康的狀況。必須明白，單靠于魁智擔起整個劇團，對于魁智本人，其他演員，甚至廣大觀眾，都不是好事。以「二團」今次所演的三齣大戲而論，《將相和》的廉頗與秦王，《九江口》的張定邊與胡蘭，《楊家將》的楊延嗣與潘洪，都是由不屬「二團」而是以「特邀」身分的演員參演。

雖說楊赤、鄧沐瑋、奚中路這批「特邀」演員的確有助提高聲勢及演出水平，但這亦同時顯露了「二團」本身人才匱乏、捉襟見肘的現象。

再者，根據藝術節提供的數字，由于魁智擔演的《將相和》與《楊家將》，上座率分別是九成及滿座；反觀由楊赤與江其虎擔演的《九江口》，只有六成三。上座率相形見絀，是進一步證明上述的說法：于魁智須獨力肩擔整個劇團。

單捧于魁智有害無益

試想一想，假如絕大部分觀眾入場主要是捧于魁智，這對整個團的藝術發展只會有害無益。須知這不但徒添于魁智在演出時的心理壓力，亦令致同台演出的其他演員因為覺得「觀眾入場不是看我」而自然產生一種不受重視、可有可無的心態，甚至明明理應有較好的發揮也不敢與于魁智爭采。

這個情況以《楊家將》最為明顯。鄧沐瑋本身是個不錯的花臉演員，但他所演的潘洪，發揮得

148

未夠淋漓盡致，有很多本該可以「叫好」的地方，他都失諸交臂。主要原因不是他力有不逮，而是他心態上似乎謙讓了于魁智，不敢與他「對唱」。演對手戲如果雙方不是功力悉敵，試問如何達到點滴不漏的效果？主角尚且如此，其他配戲的演員，更不敢搶戲，只能陳陳相因。假如長期如此，他們的藝術怎可能有所提升？以上問題，劇團實須正視。

劇目方面，《楊家將》是由傳統戲《金沙灘》、《托兆碰碑》、《審潘洪》等折子戲串連而成，但當這幾折戲拼在一起後，便發覺情節的交代方面有很多重疊，因而覺得拖沓累贅。假如有專人重新編整，效果定必更佳。

至於《將相和》與《九江口》，說得率直一點，「二團」的演出仍然是吃著袁世海、李少春、葉盛蘭的老本。單以主角楊赤而論，他的表演不錯，很多地方都顯露了袁世海的神髓。他的水平甚或足以睥睨袁世海的其他徒子徒孫。不過，倒想提出，以楊赤今天的條件，宜應在袁世海的基礎上，開拓自己的花臉道路，不須一味恪守袁的演法。

二零零二年三月

149

《蝴蝶夢》未符「兩下鍋」標準

北京京劇院與廣東漢劇院日前訪港，公演聯合制作的新劇《蝴蝶夢》。縱觀全劇的本體內涵（尤其是音樂與唱腔）、劇情的縱橫發展、表演手段及現代舞台元素的運用，都有不少問題。

先談全劇的本體內涵。制作班子一直以「兩下鍋」作為這齣戲的主要賣點，甚至把中國戲曲學院院長周育德親撰的「京漢『兩下鍋』——為皮黃腔的『認親』歡呼」，放在場刊的卷頭。周育德這篇文章，主要簡述皮黃腔的流變，確認京劇與廣東漢劇的血緣關係，並指出兩個劇種「儘管舞台語言、角色行當、伴奏樂隊等方面都有差異，但唱腔的共同特點仍是十分明顯的」，從而確立京漢「兩下鍋」的藝術意義及學術價值。

「兩下鍋」劇種不相融

不過，筆者必須澄清，傳統上「兩下鍋」是指兩個劇種同台演出，但實體上並無融合。以清末民初京劇與梆子「兩下鍋」為例，一般的演法有以下幾種：第一種是同一場合演出，但各演各的劇目；第二種是合演同一劇目，例如前半部演京劇，後半部演梆子；第三種是在合演同一劇目時，以交錯方法演出，即某位演員唱京劇，另一位演員唱梆子，這種演法亦稱為「風攪雪」。根據以上三

種的「兩下鍋」演法，兩個劇種在唱腔與音樂方面都沒有彼此混合，其獨立性仍清晰可辨。換言之，哪句是京劇，哪段是梆子，觀眾完全知悉。這才是真正的「兩下鍋」。

反觀《蝴蝶夢》的京漢「兩下鍋」，完全缺乏「兩下鍋」不相混合的本質。首先，目下的廣東漢劇，不再以一百幾十年前的「中州官話」作為舞台語言，而是早在十多二十年前已經與京劇接軌。樂器方面，筆者似乎聽不到極具廣東漢劇特色的「吊規子」（即「頭弦」），其結構及功能與徽戲早年所用的「徽胡」相仿）、大蘇鑼及號頭等器樂。至於演員在台上所唱的京劇或漢劇，在唱腔上亦聽不到有什麼分別。如此，「兩下鍋」的說法，根本名不副實。

一九九八年十二月裴艷玲與阮兆輝在港合演一折《蘆花蕩》。演張飛的裴艷玲，唱的是崑曲；演周瑜的阮兆輝，唱的是古腔粵曲。他倆各有自己的樂隊伴奏，不相混合。這才是名實相符的「兩下鍋」。

全劇發展受情節局限

再談全劇的縱橫發展。《蝴蝶夢》的前身是幾十年前仍常見於舞台的《大劈棺》。今次的版本有兩點不同：其一是結局，其二是格調。結局方面，舊作是以莊周責罵田氏，田氏羞愧自殺，莊周棄家而走作結；新作則以「莊周始知，情緣勝姻緣，天地造化，順其自然」作結（引自場刊的解說文字）。這亦是這齣新劇的主題。格調方面，新劇當然捨離了舊劇那種渲染迷信甚至色情的格調。

151

雖然主題與格調明顯改變了，但全劇的發展始終受到情節的局限，以致縱向發展方面只有一條主線——前半部是莊周與田氏的戲，後半部是楚王孫與田氏的戲，而缺乏其他副線。任何一齣戲，假如縱向發展不夠多元化，尚可借助豐富的橫向發展作為補助。可惜《蝴蝶夢》的橫向發展亦嫌單調。這主要因為表演手段不夠豐富，全劇幾乎只是一味的唱，而且是一大堆無助於劇情推演的唱，形體動作十分貧乏。第四場楚王孫與田氏一折汲水戲，可說是上半場唯一的例外。這折戲起碼是以有效的形體動作，表達劇情及人物的心理狀態。

台階與燈光要商榷

《蝴蝶夢》與其他現代化戲曲一樣，都用現代舞台設計。筆者在本欄屢次強調，對於戲曲舞台現代化，絕無成見，但一切的現代化元素，必須為劇情及人物服務。《蝴》劇在台上設置了一個台階。但筆者想問：這台階有何用途？是用來劃分時空？難道戲曲要借助台階才可以劃分時空嗎？難道演員的台步甚至樂隊的過場音樂或鑼鼓點，不就是最有效的劃分時空方法嗎？此外，戲裏燈光的光暗轉變以及射燈的運用，是增強抑或減弱了演員的表演能力，都值得商榷。

演員方面，李宏圖在劇裏分飾莊周與楚王孫，而李仙花則分飾寡婦及田氏。這都是傳統戲曲「一趕二」的演法。必須說明，台上不論是「一趕二」、「一趕三」甚至「一趕四」，該演員一定要有足夠的演藝能力，分飾不同角色時，起碼達到基本要求。以李宏圖按老生行當演莊周而論，他尚未

達到老生唱腔的基本要求，更談不上老生應有的曲唱韻味。因此，他的「一趨二」欠理想。

對於全劇的觀感，筆者以小瑜難掩大瑕作為總結。不過，必須強調，筆者提出以上評論，不是要抹煞京劇與廣東漢劇日後合作的機遇，而是希望制作班子記取今次經驗，為兩個劇種探索一條更成功的合作道路。

二零零二年六月

153

麒派匯演難能可貴

名家薈蔚　珠玉紛陳

回顧過去十年，在香港上演的京劇麒派劇目，委實不多。記憶中較有規模的演出，是一九四年十一月上海京劇院為紀念周信芳誕辰一百周年所舉行的匯演。參演者除「上京」的陳少雲外，還有來自其他劇團的麒派演員，包括王全熹及「小麟童」楊建忠。他們分別獻演《徐策跑城》、《坐樓殺惜》、《四進士》等麒派名劇。

除上述匯演外，過去十年「上京」每次來港，總帶一兩齣麒派劇目，而去年北方麒派名家蕭潤增來港參演時，也獻演了《打侄》這齣麒派名劇，但這些演出只屬聊備一格而已。

本月中旬由康樂及文化事務署主辦的「麒派名家名劇精品展演」，可說是近年最具規模的麒派匯演。所演劇目例如大戲《明末遺恨》、《走麥城》，折子戲《斬經堂》、《未央宮》等，均富有麒派特色，極具欣賞價值，而參演者趙麟童、蕭潤增、王全熹、陳少雲，全屬當今麒派佼佼者。觀眾必定可以透過這些名劇及名家，較豐富地欣賞麒派藝萃。

麒派藝術自麒麟童周信芳開創後，對京劇界以至整個戲曲界產生深遠的影響。以往幾十年，京劇界對麒派藝術的評價大抵可歸納為下列幾方面：

周信芳博採前輩長處

周信芳博採前輩老生譚鑫培、汪桂芬、孫菊仙的各種長處，融匯貫通。此外，他從花旦與花臉演員身上借鑑其他行當的表演特色，豐富自己的表演手段。在幾十年的演藝生涯裏，他總是持著博採眾長的態度，不論任何人物或藝種，甚至話劇、電影，只要他認為對自己的藝業有所助益，必定積極學習。

周信芳本工老生，在老生範疇裏，不論是唱功老生、做功老生、靠把老生、箭衣武老生的劇目，他固然應付裕如，甚至跨越本行，兼演其他行當的戲，例如武生戲、大嗓小生戲、花臉戲、紅生戲等，而且演得十分出色，因此絕對稱得上多才多藝。此外，他亦擅於擔任配角，為主角配戲，廣收牡丹綠葉之效。他為了扶掖後進，常常樂意為他們配戲。

周信芳深受「五四」文藝思潮影響，勇於運用戲曲藝術，反映時代。在其演藝生涯裏，直接針對時弊或者借古諷今的劇目，多不勝數。例如他所演的《宋教仁》與《學拳打金剛》，就是批評袁世凱等人。；他的《史可法》、《文天祥》、《徽欽二帝》，都是激勵愛國情緒的劇作。他編演《明末遺恨》，就是要藉著崇禎亡國的史實，嚴正申斥那些只顧私利、罔顧國家危難的當權者。

改革開拓　整修劇目

周信芳在遵守傳統戲曲規律的大前提下，不斷努力開拓，改革創新。他為大量傳統劇目進行合

理的整修增刪，去蕪存菁。他在唱詞、唸白、做功、開打、服裝、扮相等方面，均有很多能夠體現個人風格的設計。

根據專家統計，周信芳的能戲多達六百齣以上。他不僅能演，能編，亦能說（教導）。他見多識廣，長期以來對同行與後輩發揮極大的啟導作用。因此，他是京劇界一位難得的「戲包袱」。他唸扼要而言，周信芳藝術的最大特色，是功底精湛，擅於靈活運用程式，而絕不囿於程式。他唸白蒼勁有力，情感豐富自然；唱腔方面，他著重以情帶腔，跌宕有致。至於他所唱的高撥子與漢調，韻味尤為獨特。

他擅於運用優美而強烈的形體動作，勾畫人物的性格及心理轉變。他所用的水袖、身段、靠旗、髯口、甩髮、紗帽翅、吊毛、搶背等功夫，無不恰到好處。他所演的人物既具真實感，亦富藝術美感。

麒派藝術影響深遠

周信芳自上世紀二十年代初便在舞台上奠定了獨特風格。他的藝術風範，深受同輩及後學景仰。歷年來拜師學藝或「私淑」者頗多，早期的著名傳人包括高百歲與陳鶴峰。

此外，有些老生演員本宗其他流派，亦兼學麒派，當中成就較為顯著的例子包括達子紅與李和曾。達子紅是一位博採眾長的演員，他唱腔上宗汪笑儂，做工則宗麒派；李和曾師承高（慶奎）派，中年又拜周信芳為師，兼集兩派特色。

156

其實麒派藝術的影響層面不限於老生，其他行當的不少演員亦積極學習麒派特色。武生高盛麟固然是楊派武生的典範，其表演亦富有麒派風貌。他的關公戲，更是由麒派關公演化而成。另一位武生王金璐的表演亦具有麒派特色。李少春的老生戲雖宗余（叔岩）派，但亦兼取麒派長處。架子花臉袁世海在他的演藝回憶錄裏，更縷述他如何運用麒派表演特色，豐富自己的花臉戲。他們在弘揚麒派藝術方面，產生了頗大作用。

麒派藝術博大精深，絕非這短文所能盡述。喜歡進一步探索麒藝精髓的朋友，可翻閱沈鴻鑫《周信芳評傳》（上海文藝出版社，一九九六年）、《談麒派藝術》（中國戲劇出版社，一九六一年）、《周信芳藝術評論集》（中國戲劇出版社，一九八二年）、《麒藝叢編》（學林出版社，一九九八年）。以上書籍對周信芳演藝歷程、麒藝賞析、麒門弟子學藝感想等方面，各有詳細記敘。

盼加強麒藝承傳工作

目前仍然活躍於京劇界的麒派演員，大抵有趙麟童、蕭潤增、王全熹、楊建忠、陳少雲、裴永杰等。這批老中青演員在不同層面、不同範疇努力繼承及弘揚麒派藝術。不過，麒派傳人有日見凋零的趨勢。因此，麒藝承傳工作必須盡快加強。

七月中旬麒派匯演的最大意義，是盡量匯集麒派名家，分別擔演麒派裏不同範疇的劇目。例如

關公戲《走麥城》，一般劇團只演頭本，即演至關羽被殺為止，但今次是以全套四本方式獻演。麒派演員的演法是前關公，後劉備，集紅生、老生於一身。又例如，著名折子戲《斬經堂》、《未央宮》、《坐樓殺惜》及《追韓信》，分別展現麒派的唱念做表。更難得的，是四演（即是由四位演員先後擔演同一角色）《明末遺恨》。這齣主題鮮明，感染力極強的戲，莫說是香港從未上演，甚至在內地亦難得一見。

這次匯演的每一齣戲，處處展現麒派精妙所在，值得細意欣賞。

二零零二年七月

158

題旨鮮明 勾畫深刻

麒派名劇《明末遺恨》具震撼力

今年五月中旬筆者前往杭州參加文化部振興京劇指導委員會與浙江省文化廳主辦的「麒派名家名劇展演暨趙麟童舞台生涯六十周年」慶典活動。五月十五日晚上戲院公演麒派名劇《明末遺恨》，有些觀眾看到「夜訪」、「撞鐘」兩折戲時，不期然扼腕動容，甚至有個別觀眾潸然落淚。

未看過《明末遺恨》的觀眾可能會問：這齣戲究竟有什麼巨大的感染力？扼要而言，《明》劇清晰揭示一個重要題旨——當國勢危如累卵時，君臣（或者是國家領袖與各級官員）如何協德同心，共同禦敵救國，而群臣不應只顧私利，罔顧國家危難。《明》劇揭示人類自私貪婪的共相，大家很易產生共鳴。

其實，我們可以從這齣戲充分體味周信芳作為藝術家的時代使命感，以及借古諷今的創作能力。他通過劇作，全面發揮戲曲的教化功能，鞭撻無能的當權者與無恥的貪官。鮮明的題旨、流暢的情節推演、深刻的人物勾畫、強烈的忠奸對照，都是這齣戲的成功要素。

認識周信芳的戲迷定必知道，他雖然自幼失學，但終其一生，從不放棄學習及提升的機會，總是勤修苦讀，將一切所思所學，盡用於藝業上。他愛讀史書，《史記》、《三國誌》、《漢書》、

159

《宋史》、《明史》等，都是他經常翻閱的史籍。他親自編撰的歷史名劇，都是從這些史籍得到感興及素材，而《明末遺恨》與《澶淵之盟》，都是著名例子。

周信芳令人佩服的地方，是他具有敏銳的藝術觸覺。以《明末遺恨》為例，他雖然以明末這段史實作為素材，但沒有把史實硬生生地搬上舞台。他沒有正面評騭崇禎治國的功過得失。雖然他交代了崇禎因誤託佞臣，以致一大筆募捐而得的軍餉付諸東流，以及由於用人不當，導致潼關失守，軍事失利；但整齣戲著重勾畫崇禎縱然有心匡國救民，但著實無力正乾坤。他以這位末代皇帝的悲鳴作為著墨點，以勸捐軍餉及夜訪兩折戲凸顯大臣貪圖私欲的醜態，以李國珍這位唯一的忠臣作為全體貪官佞臣的鮮明對照。

在「撞鐘」一折戲裏，崇禎幾次撞鐘召集文武官員勤王，但每次只有李國珍應召，崇禎孤立無援的困境，實在令人鼻酸。到了最後一次撞鐘，君臣二人深知大勢已去。君臣執手訣別時，觀眾完全感受到君愛臣、臣忠君、君臣兩心知的悲壯意境。這是全劇最具震撼力的一折，也是最有力的斥控，最有效的喚醒。

「撞鐘」這折戲處處體現麒派藝術的精妙。悲涼蒼勁的唸白、細膩而不誇張的做表、配合劇情的伴奏音樂與鑼鼓經，共同營造了整場戲的悲壯意境。所有藝術手段都是平實有力而絕無花俏。這麼優秀的藝術，怎不叫觀眾著迷！

二零零二年七月

麒派藝術精神值得學習

七月份一連三天的京劇麒派匯演，帶給筆者很大的啟迪。重點絕對不在於品評趙麟童、蕭潤增、陳少雲、王全熹四位麒派名家的唱腔、唸白、做表、身段、台步等究竟與「麒老牌」周信芳有多神似。重點反而在於他們的表演同時指向一個課題——麒派藝術精神肯定值得所有戲曲演員以至任何類別的藝術家努力學習。

演員基本功必須紮實

然則麒派藝術精神有哪些具體的地方值得學習？簡單來說，我們可從以下幾方面理解。首先，周信芳基本功紮實，一般及特殊程式他都揮灑自如。試想假如他不是自幼長期苦練勤修，打下優良的基礎，他的吊毛、水袖、圓場、身段、鬚功等表演，便不會達至極高水平。其實，這說明一個十分簡單道理，戲曲演員必須具備優良基本功，否則藝業難有寸進。以陳少雲的《追韓信》為例，他儘管過了耳順之年，但他在戲裏的吊毛，還是那麼清脆漂亮，在在說明他的基本功十分紮實。

可是，目前不少演員貪圖便捷，忽視基本功的重要性。甚至企圖借助外物，例如燈光效果，加強自己的表演能力。豈不知戲曲的本質就是以演員為本體，演員才是台上最重要的表演媒體，絕不

是台上的布景、燈光或道具。換言之，假如演員怕吃苦，不練好基本功，就是不重視戲曲的本質。

麒派藝術精神的另一特色是多學多演。據統計，周信芳演過的戲超過六百齣，他的確腹笥淵博。

此外，大家都知道，周信芳的學習態度極為認真。影響所及，他的親傳弟子蕭潤增，當年向乃師學習時，亦秉承了認真的態度。蕭潤增在《殺惜》等戲的高水平演出，在在說明了認真學習的重要性。

再者，上一兩輩的演員，學戲時是學通盤，即是學全齣戲。現代演員學戲，只著重本身的角色，其他角色的演法不大注意。如此一來，演員之間的默契，演法的接榫問題，都受到一定的影響，這個課題必須正視。

另一方面，演員必須不斷演戲，才有機會提升自己。須知舞台實踐才是最佳的提升途徑。不論台下怎樣努力練習，總不及台上表演來得實際。其實，只要演出經驗豐富，台上出亂子的機會自然減少。以趙麟童演《劉備哭靈》這折戲為例，他出台時不知是哪方面的疏忽，竟然沒有帶話筒（擴音器）。不過，他居然不慌不忙，把整個唱段完完整整地唱出來。假如沒有豐富的舞台經驗，他這齣戲一定唱「砸」了。

可惜目下演員學戲與演戲的機會遠遜從前。京劇目前只留下一百多齣戲，當中常演的只有幾十齣。換言之，演員學習的空間大打折扣。難怪今天很多表演藝術家，只懂得十幾齣戲，就已經算是

162

很了不起。假如演員不再主動爭取學戲與演戲機會，別說是開創流派，即算是繼承流派，亦難以辦到。

創新而不忘恪守規律

周信芳令人景仰的另一個地方，是他積極開拓創新。他從不抱殘守缺，反而勇於吐舊納新。不過，他在開創甚至進行現代化的歷程中，從沒有脫離戲曲的本體，亦沒有違背戲曲的美學。

可惜，目下不少戲曲工作者，滿以為自己在戲曲現代化的進程中，為戲曲開闢新路徑；但殊不知，他們很多做法根本是違反戲曲的規律，與戲曲的美學背道而馳。

通過今次的麒派匯演，大家可以進一步明白到，周信芳不愧是藝術家的楷模，而麒派藝術精神，正正是我們應該努力揭櫫，積極弘揚的藝術精神。

二零零二年八月

《偶人記》演出漫談

《偶人記》宣傳資料裏有這麼一句的開場白：「繼去年反應熱烈的小型實驗京劇《馬前潑水》，《偶人記》將提供另一次驚喜。」

先不談《偶》劇能否帶來驚喜，但假如真的可以帶來驚喜，也不應該說是「另一次」驚喜；更貼切的說法，是「另一類」驚喜，畢竟《馬》劇在藝術本質及形相方面，與《偶》劇明顯有別。

去年《馬》劇來港參加「中國傳奇節」演出後，筆者在本版提出了一些評論，為省篇幅，在此不贅。只想指出，《馬》劇雖然與傳統京劇頗有不同，但本體上只是把傳統京劇賦以新生命，開拓了京劇的領域。因此，嚴格來說，該劇大致上沒有脫離戲曲規律。

反觀《偶》劇，由於在本質上已經與其他藝術混合。參演者除了戲曲演員、笛師、鼓師外，還有木偶，亦有西方音樂裏的弦樂四重奏及鋼琴。由此可見，這是一個跨藝種制作，在藝種上不能與《馬》劇混為一談。因此，在觀賞及評論時，不宜採用相同的藝術準則。

《偶》劇的其中一項特色，是不把重點放在情節的推演，而是藉著一個很簡單的故事，用神、人、偶三者，表達宇宙觀、生命觀。該劇導演李六乙在「偶人前後記」一文內表示：「《偶人記》自然一切始於『偶』的扮演⋯⋯從單純的『偶形』發展為具有典型性、象徵性的『偶化』群體的無

意識狀態。隨之，出現的是由木偶表演師『演出的偶』與演員『扮演的偶』的交相呼應；偶的偶性，偶的人性，人的偶性，偶的神性，人的神性相互旁觀，相互衝突等等……。」這段文字概括了導演的制作意念。

李六乙在同一文章內更為戲曲另立目標：「戲曲要現代化，戲曲更要科學化。《偶人記》要實現戲曲真實的科學性必須依賴於整個演出過程『四化』的構建：（一）生活化：語言、形體、表演的生活化；（二）戲曲化：唱唸做打、四功五法的戲曲化──堅持崑曲母體的把握；（三）現代化：觀眾關係，心靈展現、時空觀，視覺聽覺的多元自由；（四）個性化：充分表現演員獨特個性魅力的綜合。」

先不辯論上述的「四化」在戲曲觀念上是否存有謬誤偏差，也不談人、偶、神的哲理問題，只想請觀眾注意，《偶》劇能否把所選的不同藝術元素有機地糅合一起，成為有效的手段，表達全劇的題旨。

假如斧鑿太深，糅合欠順、接榫不佳，則一切的努力，只會付諸東流，一切的崇高理念，只屬空談。

二零零二年十月

165

人才捉襟見肘 選劇值得商榷

「京劇武旦群英會」瑜難掩瑕

一連四天五場的「京劇武旦群英會」帶給筆者頗大的反思。

從宏觀來說，這種以京劇某個行當為主題的大規模匯演，當然是意義重大，絕對值得支持。假如只是邀請某一個京劇團演幾齣武旦戲，雖然同樣具有欣賞價值，但畢竟意義不太大。假如有幾個劇團一起參與匯演，就必可廣收同台較技，各展所能的效用。

基於上述理念，這類的大規模匯演，今後必須勤辦不懈。何況，康樂及文化事務署有意大事推廣戲曲藝術，甚至希望香港日後可以變成欣賞戲曲表演的中心，以行當為主題的京劇匯演，肯定是一個有助達標的方法。

然而，有利必有弊。匯演的弊點是由於參演劇團不止一個，劇團之間以至個別演員之間在合作上易出問題。以今次匯演為例，參演劇團計有上海、瀋陽與貴陽三個京劇團。由於班底不同，排演時間亦難望充裕，因此在各場的表演裏，主角與主角以及主角與「下手」演員之間經常出現默契不足，接榫欠佳的情況，以致達不到「點滴不漏」的境界。須知武打往往講求間不容髮，尺寸或時間差了一點，演出的效果就大打折扣。如果以觀賞價值來說，光是瀋陽京劇團一個獨立團所演的

武戲，準令觀眾看得「解氣」、過癮。不過，正如前述，如果舉行匯演，這種問題根本難以解決。

正宗武旦鳳毛麟角

另一方面，今次匯演亦是顯露了武旦專才與選劇的兩個問題。先談武旦演員，今次匯演雖然以四位旦角演員為號召，但假如以嚴格的戲曲準則來看，這四位演員只有李靜文是正宗的武旦。她完全達到傳統武旦的藝術要求。由於筆者以往在本欄曾有專文談論武旦藝術，為省篇幅，不想在此多贅。扼要而言，武旦既須在武打上講求迅疾勇猛，輕盈敏捷，亦須兼集花衫的嫵媚及刀馬旦的豪邁，以「靜時婀娜，動時剛勁」為表演綱領。此外，武旦的武打必須快、穩、準、手上要疾如流星、腳下要迅而不亂。

假如以上述條件作為評定準則，李靜文可說是武旦的正宗。史依弘最多只算「四分三個」。侯丹梅雖然動得了武戲，也打得幾下子，但手上與腳下，都沒有武旦的風韻。至於年輕的崑旦演員谷好好，武功根底不錯，可惜唱功有待改善。須知《扈家莊》等崑劇武戲，是邊唱邊打，假如打得好但唱得不好，亦屬徒然。只要谷好好積極改善唱功，尤其是改善呼吸及運氣，他日藝業必然大進。

提出以上觀點，絕非存心抨擊，只是想帶出一個話題——武旦專才已經到了捉襟見肘的地步。沒有參加今次匯演而屬於正宗武旦的演員，亦寥若晨星，印象中還有一兩位，例如北崑的楊鳳一。假如武旦傳承工作了無起色，武旦藝術很快便會萎縮不堪。

真正武旦戲比重小

另一個值得商榷的問題是選劇。顧名思義，武旦群英會當然以武旦戲為主幹。基於技術問題，武旦戲之間墊一兩齣其他行當的戲，絕對正常，但比重不能太大，否則便失去武旦匯演的本意。今次匯演的選劇令筆者失望。《宏碧緣》傳統上是一齣連台戲，自上世紀三十年代起便常有演出，演法是一本一本續演，可演十六本。全劇是一齣群戲，生旦淨丑各有表演空間。縱然女主角花碧蓮可用武旦應工，但這齣戲絕對不能歸入武旦戲。

《白蛇傳》一般有兩種演法，其一是由青衣與武旦分演白素貞；另一是一旦到底，換言之，劇裏的文戲武戲，悉由一名旦角演員負責。今次的匯演是由史依弘一旦到底，而由李靜文串演小青。可惜史依弘沒有在「盜仙草」裏打出手，反而由演小青的李靜文在「金山寺」裏打出手。這種演法固然為史依弘省了不少氣力，但明顯失卻了武旦演員同台較技的匯演美意。

此外，折子戲《昭君出塞》、《探谷》都不是武旦戲而是刀馬旦戲。再者，《大溪皇莊》只是一齣封台戲，作用是賣熱鬧而已，與武旦戲根本沾不上邊兒。雖然這齣戲絕對是難得一見，但根本不能列入武旦戲。從上述分析可見，匯演裏真正屬於武旦戲，實在為數不多，以「武旦群英會」作為號召，恐怕名不符實。

二零零三年二月

168

由未有程式至程式新用

從南戲談到《李爾在此》

去年二、三月香港藝術節獻上中國京劇院三個劇目的前後，筆者在本欄寫了兩篇文章，指出主辦機構在選購戲曲節目方面，頗有商榷之處。回顧過去幾年，藝術節的外省戲曲節目，不是京劇，就是崑劇——二零零零年由于魁智領導的中國京劇院《彈劍記》，二零零一年北京京劇院與北方崑劇院的紅生匯演，以及二零零二年以于魁智為首的「中京」三場表演。

筆者當時在上述的拙文裏質疑，我國戲曲是否只剩下京崑可演。再者，內地是否只剩下「中京」這個劇團可以應邀來港演出。難道沒有其他劇種及其他劇團可予選取？藝術節協會轄下的節目小組委員會，在選擇戲曲節目時究竟基於什麼理念，這方面委實令人百思莫解。其實環顧該小組委員會的所有成員，除了譚榮邦是位資深的戲曲愛好者之外，其他人恐怕對戲曲沒有什麼認識。委員會在這種情況下運作，是否有利於戲曲發展，著實值得反省。

不知是藝術節聽取了外界的評論，從善如流，抑或是純屬巧合，二零零三年轉而上演南戲。《殺狗記》與《張協狀元》這兩齣戲，嚴格來說，其實並不屬於同一劇種，前者是屬於亂彈系統的甌劇，後者是崑劇的旁支——永嘉崑曲，即是流行於浙江溫州一帶的「永崑」。

習慣上，戲曲界稱流行於蘇州的「蘇崑」為「正崑」，至於其他旁支，例如流行於寧波的「甬崑」、金華崑劇、湖南的「湘崑」以及上述的「永崑」，統稱為「草崑」。望文生義，「草崑」當然是指那些已與其他劇種相混而變得駁雜不純的崑劇。

南戲表演獨特的背後

不管《殺》劇與《張》劇是否屬於同一系統，觀眾大致上認為這兩齣戲表演獨特，值得一看。由於藝評界的朋友已經為南戲的演出寫了不少觀後感，筆者無意在此多贅。只想提出一個大家似乎沒有提及的課題。

一般觀眾可能感到奇怪，為什麼南戲的表演與常見的戲曲表演，頗有不同。例如兩位演員這一刻的角色關係是兩父子，但下一刻一改裝扮後，變成了另一種關係；又例如兩位演員以身體扮作兩扇門，或者一人以身體扮棧子，另一人則坐於其上。

這些演法，當然可以馬上令到觀眾忍俊不禁，但大家會否隨即追問，為什麼有這麼獨特的演法。

其實，這是戲曲表演發展上處於雛形而未臻完善的現象。當戲曲表演的行當（或家門）制度尚未完全成熟時，演員須分演不同年紀與身分的人物。及至當制度已經到了完善階段（例如清末民初時的京劇），各有專工，演員分工精細，而每個行當有其獨特的表演方式。演員「一趕二」或「一趕三」（即一人先後飾演兩、三個人物），已經不再是通例。

170

程式凸顯行為與內心

程式是戲曲表演的結晶，是歷代演員千錘百鍊的成果。戲曲表演高度程式化後，台上很多物事便可省卻。演員可以透過一套既定動作，表達外在行為或內心狀態。例如演員可以運用開門與關門動作，表達門的存在。有了這些既定而觀眾自必理解與接受的動作，演員無須再以身體扮門。

一桌兩椅的創設，是戲曲藝術的偉大成就。台上有了一桌兩椅，演員就可以通過動作，引導觀眾進入極度虛擬的世界。那時候，還需要以人扮椅嗎？變化多端的一桌兩椅，加上豐富成熟的程式，戲曲藝術已經攀上高峰。

換言之，南戲裏的表演方式，還處於程式尚未發展的階段。這些「原始」的演法，在高度程式化的舞台上，還有多少發揮空間？沒有發揮空間，就沒有生存空間。因此，笑聲背後，南戲的前景實叫人擔憂。

吳興國大量運用程式

前文提到程式，令筆者不期然想起今屆藝術節的另一個戲劇演出──吳興國的《李爾在此》。

撇開劇本的創作理念、主題發揮等問題不談，單論台上的表演，一言蔽之，假如大家認為這齣戲好看，那只不過是吳興國擅於吃戲曲的老本。

必須注意，《李》劇的本體不是戲曲，而是現代傳奇劇場。吳興國憑藉豐富的戲曲手段加以調

171

整，大幅運用於現代舞台上。他一人分飾十人，也當然是蛻變自「一趕二」、「一趕三」的既有演法。不過，正如前述，《李》劇不是戲曲，因此不應以戲曲的準則批評吳的分演能力。

吳在劇裏的形體動作，幾乎完全取自豐富的程式，但為了配合全劇的格調而須予適度調整。他的吊毛、鬚功、台步、舞棒等，都是程式的新用。由此可見，程式的確是偌大寶庫，任君採擷，只要演化或調整得宜，賦以另一種生命，就可以為其他舞台表演倍添姿采。

本文限於篇幅，未能探索《李》劇的創作理念、表演方式、啟示意義等問題。如有機遇，或可另文討論。

二零零三年六月

172

吳興國「一趕十」陷死胡同

日前筆者在本欄以二零零三年香港藝術節兩個節目《南戲》及《李爾在此》為例，探討戲曲程式的創設及新用。可惜當時篇幅有限，無法提及另一個相關的議題──台灣著名演員吳興國《李》劇裏的藝術意念，能否為現代劇場開拓新路向？

記得數月前，筆者應邀擔任某電台文化節目的嘉賓評論時，有聽眾致電表示，吳興國把許多戲曲表演元素放進《李》劇，是一個很好的嘗試，今後這條路向應該多加探索。上述觀感，筆者只同意一半，不能完全苟同。

單從《李》劇的表演內容而言，吳興國把大量戲曲表演手段放進此劇，當然大大提升了此劇的舞台可觀程度。試想，假如把舞台上所見到的吊毛、鬚功、台步等豐富程式一一拿走，此劇的可觀性必定大減，甚至變得味同嚼蠟。從這層面看，吳興國的程式新用，確實是成功的嘗試（當然這些年來不少藝術工作者亦有類似的嘗試），只是程度不一而已。

不過，從另一個層面看，吳興國在《李》劇「一趕十」（即由一人分飾十個人物）的演法，並沒有什麼空間可予開拓。

表面上，吳興國「一趕十」的演法，只是仿效戲曲舊有的「一趕二」、「一趕三」樣式，再加以擴展至一人分演十角而已。其實，只要細心分析，便發覺兩者大異其趣。

往昔戲曲演員的「一趕二」，例如前半部以武生行當演某角，後半部則以老生行當演另一角色，其間除了按照劇情需要而有的獨腳戲外，定必有旦、淨、末、丑等演員穿插其中，共同鋪演劇情。

換言之，全劇既有橫向發展（例如劇中人物的情緒深化），亦有縱向發展（即劇情的演變）。以元雜劇為例，雖然每折只准一人獨唱，但總有其他演員以科白協助牽引劇情。

然而，觀眾有沒有發覺，《李》劇的演出時間雖然接近兩小時，但綜觀全劇的演出，完全沒有縱向發展，亦即是說，全劇沒有劇情的鋪演，只有橫向發展。吳興國不論演哪一個人物，只是透過舞台技巧，凸顯該位人物的心理狀態或內心世界。幸虧莎劇《李爾王》的故事，絕大部分觀眾耳熟能詳。因此，當劇中不同人物先後上場，各自表述時，大家不至於茫然若失。但試想，假如吳興國同樣以「一趕十」的思維，選演另一齣戲，便很難取得縱橫兼備的戲劇效果。

筆者當然明白，吳興國把《李》劇的藝術本體定為當代傳奇劇場，想必是借助戲曲的豐富手段，為當代劇場作出多向性的嘗試。不過，很想在此提出，除非大家樂意撇開縱向發展不管，否則以吳興國這種「一趕十」演法鋪演劇情，絕對是一個吃力不討好甚或是愚拙的做法。

盼望吳興國今後不論為戲曲抑或現代劇場探索新路向時，切勿走進《李》劇之類的死胡同。

二零零三年七月

174

上海戲曲學校演十一齣京劇

十月上旬，上海戲曲學校的京劇學員將會來港演出三晚，獻上一齣大戲及十一齣折子戲。這個演出最引起筆者關注的，倒不是學員的履歷，也不是劇目的內容與特色，而是宣傳單張上的七字標題——「菊壇新花代代春」。

我們作為戲曲愛好者，當然希望戲曲這個瑰麗無比的大花園，群芳競秀，新花代代吐芬香。可惜，最近幾十年戲曲的情況有退無進。由於受到多種衝擊，例如社會娛樂習慣以及藝術口味有所改變，「文革」所造成的繼承斷層，承傳工作一直面對著沉重的壓力。

從科班演變至戲校

隨著社會轉變，戲曲承傳制度起了很大變化。在舊社會，以京劇為例，承傳工作主要由兩方面肩負，其一是集體式的科班，其二是個體式的師徒傳授。單以科班而言，清末民初亦即京劇最昌盛的時期，京津一帶科班很多，例如富連成、稽古社、鳴春社、三樂科班、斌慶社、小榮椿科班、榮春社等先後出現，當中以富連成歷史最長、規模最大，造就的人才最多，而這些人才是京劇發展史

上承先啟後的骨幹分子。儘管我們作為現代人，未必完全認同科班的教戲方法，尤其是「不打不成戲」的做法，但必須承認，科班對京劇的承傳，貢獻極大。

在上世紀三十年代成立的中華戲曲專科學校，為京劇教育史掀開新一頁。中華戲校與科班的最大分別，是提倡文明教學，廢除體罰，並且為學員提供文化課，包括國文、歷史、地理、數學甚至日文、英文，務求提升學員的文化質素。中華戲校雖只是開辦了短短十年而因為戰亂被迫停辦，但成為了日後戲曲學校的濫觴，具有重大的歷史意義。

新戲校頗能與時並進

新中國成立後，南北各地紛紛開辦戲曲學校，例如北京的中國戲曲學校，南方的上海戲曲學校。

這些規模龐大的戲曲學校，匯集了戲曲耆宿與精英，除教授京劇，亦有崑曲以及其他地方劇種。以上海戲曲學校為例，京、崑、越、滬等劇種，都有訓練課程。

「改革開放」後的二十多年來，戲曲學校大體上做到與時並進，在教學方面，有較大的改善，例如有較理想的教學場地及師生比例，有較多的輔助設施。此外，高級的戲曲學校都設有研究生部，為專業演員及大專部學員提供深造空間。不少地方劇種的尖子演員，亦會進入這些戲校學習本劇種以外的戲曲藝術。扼要而言，目前戲校所提供的學習環境及進修機會，遠勝當年。此外，戲校亦積極編寫教材及制作視像，並鼓勵學員參加各種匯演及比賽。

承傳工作有很大困難

雖然目前的戲校有較佳的規模與環境，但承傳工作遇到不少無法克服的困難。外在方面，社會上喜歡戲曲的人越來越少，在缺乏藝術市場需求的情況下，很難吸引新梯隊的學員，亦很難促使學員認同「藝術有價」這個信念。藝術前景不明，社會上缺乏知音，試問學員怎能矢志不渝，苦心孤詣？

內在方面，劇目銳減令致學員的藝術接觸面亦相應銳減。清末民初時京劇的常演劇目超過一千齣，而科班出身的學員，「肚子裏有」（懂得）一、二百齣戲，是理所當然的。目下，京劇的劇目，只有一百多齣。一般學員甚至地位崇高的專業演員，肚子裏有二、三十齣戲，已經算是很了不起。以往京劇界常以「肚子寬」、「戲包袱」、「腹笥淵博」稱讚演員見多識廣。可惜，目前的情況是「小池養不活大魚」，接觸面銳減，大大影響從業員的視野、見識、修為。

為學員爭取實踐機會

再者，以往科班教戲，著重教「通盤」。即是說，學員既須學曉本工，亦須注意台上其他角色（甚至龍套）的戲，務求做到「一顆菜」（完整一致）。然而，今天的戲校，較為注重本工的學習，以致學員未必對所學的戲有通盤的認識。更重要的，是科班的學員每天都演出，台上實踐機會極多。

相對之下，今天戲校的學員，要爭取實踐機會，也不容易。須知，實踐才是最佳的學習，要藝業精

177

進，就必須時刻實踐。

難得上海戲曲學校的一班學員，有機會來港實踐，實在值得支持。縱觀三天的戲碼，生、旦、淨、丑的戲，都有頗為平均的分配。武生戲有《挑滑車》、《乾元山》，武老生戲有《一箭仇》、老生戲有《搜孤救孤》、《四郎探母》之「坐宮」，以及另一齣近年絕少在港上演的《臥龍弔孝》、老旦戲有《望兒樓》，青衣戲有《宇宙鋒》之「修本」，武旦戲有《百鳥朝鳳》，銅錘花臉戲有《探陰山》、丑生戲有《小上墳》。至於全本《雙嬌奇緣》，內裏的五折戲，小生、花旦、架子花臉、文丑、婆子丑、老生、老旦等行當，都各有戲份。換言之，各位學員都有實踐的機會。

作為京劇愛好者，我們應該以支持的態度，迎接這個新梯隊。

二零零三年九月

德藝雙馨程硯秋

寫在「程派藝術一百年」演出之前

今年是京劇名旦程硯秋誕辰一百年，香港藝術節特意舉辦「程派藝術一百年」京劇匯演，向這位戲曲界的先賢致敬，實在意義重大。

記得一九九九年十一月遼寧京劇藝術團來港演出，當中有程硯秋的再傳弟子遲小秋擔演一兩齣程派劇目。公演前筆者亦在本欄介紹程硯秋的身世遭遇，例如他與榮蝶仙、羅癭公、梅蘭芳及王瑤卿的關係，他在唱功、表演、選取劇目等方面的藝術特色，程派的承傳情況，以及程派對戲曲的影響。此外，筆者亦以「程派藝術資料概覽」為題，列述有關程派藝術的影音資料、書籍、曲譜等，為有興趣認識程派藝術的朋友，提供一些門路。

揚長避短　另闢蹊徑

為省篇幅，筆者不擬在此重複當年的介紹，只想扼要指出程派的精粹，以及探討今次所演劇目的題旨及表演特色。

簡單來說，程硯秋鑑於自己倒嗆（變聲）後，嗓音條件不佳，於是另闢蹊徑，揚長避短，開創

179

一種著重腦後音的唱歌特色，並使用獨特的吐字與潤腔技巧，以及善於控制氣口與音量，凸顯唱唸時的強弱對照。因此，他的歌唱，特別令人覺得曲折深邃，似斷非斷，迂迴哀怨，精於塑造性格外柔內剛或者遭遇淒慘的婦女。

新劇時代意識強烈

程硯秋除了擅演傳統戲並按照自己條件把很多傳統戲加工提煉之外，亦積極編演新劇。作為創派級演員，這是必需的，因為一則可以維持高度的競爭能力，二則不斷自我提升。程硯秋連同他的好友翁偶虹等有識之士，一起創作大批新劇，而這批新劇大都具有強烈的時代意識。這主要是因為他敢於以戲曲鞭撻政治的腐敗及社會的不平，為當中受害的婦女申訴。以今屆藝術節選演的《鎖麟囊》、《荒山淚》及《春閨夢》為例，這三齣程派劇作都在不同層面，不同程度處於內憂外患，極渴上世紀三十年代初。當時政局混亂、百姓處於內憂外患，極渴望和平安定。程硯秋眼見時弊，於是根據唐朝詩人陳陶（嵩伯）的著名反戰詩：「誓掃匈奴不顧身，五千貂錦喪胡塵。可憐無定河邊骨，猶是春閨夢裏人。」作為主題，編寫了《春閨夢》。據程派傳人李薔華指，這齣戲有三美：唱詞與唱腔美、舞蹈身段美、意境美。全劇當然以劉氏夢裏與夫婿王恢相會為核心，這段對手戲的唱做唸舞，極具舞台視聽美，而劇終的一段「西皮」散板：「今日等來明日等，那堪消息更沉沉。明知夢境無憑準，無聊還向夢中尋。」充分表達了春閨夢裏人的心聲。

另一齣較早期的劇作《荒山淚》，同樣具有強烈的時代色彩。故事描述明朝末年，官吏催逼稅餉，農民高良敏、高忠父子入山採藥，以便賣藥後有錢繳納糧餉。可憐父子二人慘遭猛虎吞噬，而媳婦張慧珠抵不住衙役追逼，逃入深山，憤然自刎。程硯秋假借此事，痛斥時弊，而劇裏張氏所唱的一段「二黃」：「我不怪二公差奉行命令，卻因何縣大爺暴斂橫徵。恨只恨狗朝廷肆行苛政，眾蒼生盡作了這亂世之民⋯⋯」，道盡了百姓對「苛政猛於虎」的悲憤情緒。

程硯秋知行合一

程硯秋的較後期作品《鎖麟囊》，雖然不是正面批評時弊、痛斥腐敗，但是藉著富家小姐薛湘靈出嫁途中慨贈鎖麟囊予窮家女的故事，傳達一項強烈的社會信息——做人必須同舟共濟，互相幫助。其實，在現實生活裏，程硯秋就是這麼義潔風高、勇於助人。抗日期間，他在北京西郊務農隱居，賙濟毗鄰。他的確是一位懷抱社會、知行合一的藝術家。

我們慣以「德藝雙馨」稱頌既有修養又有道德的藝術家。綜觀程硯秋其人其藝，絕對稱得上「德藝雙馨」。難得程派再傳弟子張火丁、郭偉，聯同其他演員，獻演幾齣程派戲寶，向程硯秋致敬，實在值得支持。

二零零四年二月

向譚派藝術致敬

寫在「生行七代話譚門」之前

數月前有位戲曲朋友知悉今屆香港藝術節將會舉辦「生行七代話譚門」京劇匯演後，立刻向筆者直言，這個匯演，無甚足觀，因為譚元壽垂垂老矣，譚孝增藝業不精，譚正岩火候未夠。這種說法客觀上言之有理，但筆者亦想說明，演員的藝術造詣與表演水平，並不是評定戲曲演出的唯一標準。我們亦須從宏觀出發，瞭解每個演出背後的藝術意義與精神。

假如我們單憑演員造詣與表演水平，斷定演出的價值，那麼很多戲根本就不用演。以今屆藝術節另一個京劇匯演「程派藝術一百年」為例，擔綱主演程派劇目的演員張火丁的老師是趙榮琛、郭偉是李文敏的學生，對於程派的全盤藝術（不光是唱腔，也包括做表、台步、水袖、武功，甚至創作），張火丁與郭偉能夠承繼多少成？這個問題，老觀眾應該心裏有數。不過，我們必須明白，觀看張、郭所演的程派劇目，重點不在於她們身上展現了多少程派的東西，而是從觀看這種演出，重演或認識某個流派的藝術特質與精神。

182

藉匯演緬念前賢

再者，中國人素重人情。慎終追遠，緬念前賢是我們的傳統美德。譚門七代獻身菊壇，早已成為佳話。何況譚門第二代譚鑫培在大約一百年前，兼收並蓄，博取眾長，奠定了京劇老生的藝術面貌。京劇其後的老生流派，例如余、馬、楊、言、高、奚諸派，不是衍生自譚派，就是深受譚派影響。簡單來說，近百年的京劇老生，藝術上根本走不出譚派的美學要求。

譚元壽、孝增與正岩這三代，在最近十年亦分別來過香港演出。不過，今次難得譚元壽以耄耋之年，率領兒孫，三代同台演出，筆者當然本著這種情，向譚門七代以及譚派藝術致敬。

選演幾齣譚派名劇

今次匯演的劇目，都是傳統老戲，當中的《定軍山》連《陽平關》、《桑園寄子》，都是著名的譚派劇目。《定軍山》是靠把老生必學必演的重要劇目，也是譚元壽多年來的拿手好戲。全劇唱做繁難，兼有開打，劇裏的「西皮」唱段：「師爺說話言太差，不由黃忠怒氣發，一十三歲習弓馬，威名鎮守在長沙⋯⋯」，以及「這封書信來得巧，天助黃忠成功勞，站在營門三軍叫，大小兒郎聽根苗⋯⋯」，都是老戲迷耳熟能詳的唱詞。此外，譚元壽邀得花臉翹楚尚長榮擔演《天霸拜山》的竇爾敦以及《陽平關》的曹操，更屬難得。

關於譚門七代的掌故與變遷，以及譚派藝術的闡釋，坊間有大量資料可供探索。影音資料方面，

譚鑫培，以至小培、富英、元壽，都有唱片錄音，而譚富英所演的電影《群英會》、《借東風》，現在隨時可以買到。

譚派參考資料推介

　　書籍方面，更是多不勝數。筆者暫且介紹以下三項。第一是由譚元壽親述的《譚門藝語》。這是以第一身縷述譚門的稿件，先後散見於不同書刊，《京劇談往錄續編》（北京出版社，一九八八年）亦有收錄。第二項是戲曲名家吳小如撰寫的《京劇老生流派綜說》。這是一本研究老生流派的必讀書籍。這本書既有單行本（中華書局，一九八六年），亦有收錄於《吳小如戲曲文錄》（北京大學出版社，一九九五年）。第三項是丁秉鐩的專文《譚富英其人其事》，此文收錄於《孟小冬與言高譚馬》（台灣大地出版社，一九八九年）一書內。丁秉鐩是解放前活躍於京津的劇評家。他的評論既持平中肯，亦詳實精闢。他對譚富英的分析，極有參考價值。

二零零四年二月

184

重慶京劇團首次來港

由晚清至建國初期，京劇班社林立，活動頻繁，對劇藝的承傳、推廣、發展，產生極大作用。

「班社」一詞頗為籠統，其實包括科班、會社以及家班。大家所熟悉的富連成科班（或簡稱富社）、小榮椿科班、斌慶社、榮春社、鳴春社，以及厲家班，都是性質相近的班社。

顧名思義，家班當然是以某個家庭作為班牌及骨幹，然後招募其他成員，組成一個班子。儘管組織方面稍有不同，家班與科班、會社的運作模式極為相近。

但凡班社，都是邊學邊演。換言之，是學習與營業（舞台實踐）並行。班社以演出收益作為發展經費，繼續培育新梯隊。另一方面，不少班社都是以班帶班，由早入科的大師兄教導新入科的小師弟。此舉不單有助於節省資源，亦頗有教學相長的效用。

由上海輾轉至西南

厲家班是厲彥芝在上世紀三十年代創立的班社。起初，厲彥芝帶領上海更新大舞台的藝人子弟，組成「更新童伶班」。由於他的子女慧良、慧敏等人，雖然年紀小小，但技藝不凡，觀眾喜稱

他們為厲家班。彥芝後來以更新童伶班作為基礎，然後延師收徒，正式成立厲家班。

厲家班成立初期，在上海、南京、長沙、武昌一帶跑碼頭。抗戰期間，輾轉到了西南，在川、滇、黔地區演出。及後雖然數度易名改制，由私營變為民營公助，再變為國營，由厲家班改稱為斌良社，重慶市一川大劇院、重慶市京劇院，但厲家班的風貌仍然得到頗大程度的保留。由於陣容鼎盛，行當齊全，厲家班的「三國戲」等大戲，特別精彩。

培育不少優秀人才

經由厲家班培育的優秀人才，確實不少。除了彥芝的子女慧良（武生、靠把老生、紅生）、慧斌（花臉）、慧敏（旦）、慧蘭（老生、老旦）、慧森（丑）之外，亦有陳慧山（武生）、陳慧君（老生）、邢慧山（武淨）、趙福慶、溫福棠、韓福俊（武生）、朱福俠（小生）、沈福存、劉福薇（旦）等「慧」、「福」兩輩的演員，都是戲精藝熟的佼佼者。當中的乾旦（由男人演女性）沈福存，仍可在舞台演出。

不過，大家想必同意，在芸芸的「慧」、「福」兩輩演員之中，最有分量而且影響最深的，是慧良。他藝業精進，角色掌握恰當，舞台魅力無與倫比，也是筆者眼中近五、六十年來極優秀的武生演員。在性格方面，他是一條鐵錚錚的漢子，待人處事極有原則。在劇藝方面，他所演的高登、趙雲、鍾馗等人物，刻畫入微，法度嚴謹，處處叫好。同輩或相近輩分的武生演員，根本很難與他

186

相提並論。在劇藝上，除高盛麟之外，厲慧良是筆者最敬仰欣賞的武生演員。

厲慧良叫人驚嘆不已

可惜，厲慧良已於九年半前逝世，戲迷只能從思念中緬懷他的舞台風采。幸好坊間有他的《艷陽樓》（即《拿高登》）與《長坂坡》錄像，而他的《鍾馗嫁妹》亦偶爾在電視播映。這些都是他晚年的演出實錄。雖然嗓子已經「塌中」，身手不及當年，但從這位大師的斜暉夕照，仍然看到法度嚴謹如昔，魅力未遜當年。每個身段、台步、出手，都讓觀眾有「真虧他」的驚嘆。

九月初重慶京劇團的香港首演，是以「厲家班風雨七十載」，延綿五代，承傳絕藝，再顯輝煌作為號召。然而，縱觀一連三晚的十齣戲，以演員實力與戲碼而論，恐怕未必符合宣傳單張內所言：「率厲家五代精英藝員六十之眾……陣容之整齊、戲碼之講究、流派之精典，均為海內菊壇未曾見聞，功在當代、義薄千秋！」

宣傳單張稍嫌誇張

演員當中，最叫人注目的，當然是厲慧森與沈福存。難得這兩位老先生粉墨登台，合演《春秋配》，我們絕應以崇敬的態度觀賞。不過，除此以外，演員陣容並非整齊。為劇團擔演三齣花臉戲的，是從天津特邀的「銅錘」康萬生，並以他領銜演出。筆者對此絕非心存不敬，但老戲迷一定可

187

以從康萬生近年來港的演出，看到他擅唱不擅演。他唱功一流，裘味頗濃，但礙於其他表演條件有限，因此只宜清唱，不宜彩唱。宣傳單張分別以「金腔裘韻鐵嗓對鋼喉」及「師徒再造金少山，裘盛戎同台絕響」，作為由康萬生、史豐沙兩師徒合演的《專諸刺王僚》與《白良關》這兩齣戲的介紹文字。未知老戲迷看來，是否有點浮誇。

同樣，宣傳單張分別以「高台飛叉……厲派正宗真傳出世也」及「厲派絕版真傳，崔護重來」，作為《鍾馗嫁妹》與《挑滑車》的介紹文字，但稍覺誇張。須知高台飛叉固然是厲慧良在《鍾馗》的特技，但單憑一個飛叉，並不表示演出者有厲派的正宗真傳。厲老能夠把鍾馗演活，斷非僅靠飛叉一招，而是在於把這個人物的人情與鬼氣拿捏得妙到毫巔。如果光靠一招飛叉，裴艷玲的翻「兩張半」，肯定比厲老的飛叉更悅目，但難道我們就可以憑此推論，裴的鍾馗，勝厲一籌？

總括而言，假如扣除宣傳單張的誇張之詞，改以平常心觀賞，重慶京劇團的三晚演出，仍然有可觀之處。

順帶一提，戲迷如果喜歡瞭解厲家班的發展與變遷，除了翻閱《中國戲曲志》的「四川卷」與「雲南卷」外，亦可細讀劉滬生、張力、任耀翔合著的《京劇厲家班》（北京圖書館出版社，一九九九年）。此外，由厲慧森憶撰的《厲家班創業錄》一文，收錄於《京劇談往錄四編》（北京出版社，一九九七年），亦有很多第一身的資料，值得捧讀。

二零零四年九月

188

名家匯萃 流派紛呈

「京劇群英會」名劇饗觀眾

今晚起在本港上演的「京劇群英會」，雖然參演者來自不同單位，但細究其實，是以北京京劇院作為「班底」，並由院內的幾位資深演員作為骨幹，再廣邀其他劇團的「星級」演員擔綱主演。

今次匯演為香港觀眾帶來《龍鳳呈祥》與《秦香蓮》兩齣大戲，以及四齣折子，計為：武旦戲《虹橋贈珠》、生旦戲《斷橋》、花臉老生戲《將相和》及青衣戲《三娘教子》。以劇目而論，這兩齣大戲與四齣折子都是常演的劇作，一點也不冷門。不過，這次匯演的最大特色反而是可以看到很多「星級」演員。再者，他們大都是當年名家大師的親傳弟子，例如程派青衣李世濟、家學淵源的譚派老生譚元壽、馬派老生張學津、葉派小生嫡傳葉少蘭、以及集梅、程、張三派青衣於一身的李維康，當中的程派名家李世濟，也許更是香港劇迷最渴望再睹丰采的演員。

除上述演員外，參與匯演的武生王立軍、張派青衣王蓉蓉、花臉安平、老生張建國、老旦袁慧琴等，都是現今舞台獨當一面的優秀中青年演員，而其中的王立軍，更是現役武生當中炙手可熱的一員。由他們配合上述「星級」演員，可謂相得益彰。

《龍鳳呈祥》與《秦香蓮》這兩齣大戲要演得好，就必須行當硬整。以《龍鳳呈祥》為例，這

189

齣大戲其實是由幾齣不同的折子合成，當中的「甘露寺」、「回荊州」、「蘆花蕩」，既可演單齣，亦可合演，而合演時則稱《龍鳳呈祥》。由於這齣大戲涉及很多主要人物，每位人物必須由有分量的演員擔演，才可以演得功力悉敵，點滴不漏。

劇裏需要由生、旦、淨、末、丑擔演不同人物，包括由青衣飾演的孫尚香、老生的喬玄、劉備、魯肅，老旦的吳國太、銅錘花臉的孫權、架子花臉的張飛、翎子生的周瑜、長靠武生的趙雲，以及文丑的喬福。這些重要人物如果由名家擔演，必定可以產生眾星爭輝、珠聯璧合的效果。因此，這齣大戲最適宜由名家匯演。一九五五年梅蘭芳、馬連良、李和曾、李多奎、裘盛戎、袁世海、姜妙香、馬富祿等名家確曾同台匯演，而這個半世紀前的盛況，肯定是絕唱。

另一齣大戲《秦香蓮》是半個世紀前張君秋與裘盛戎的戲寶之一。這齣戲雖然歸類為「包公戲」，但正旦秦香蓮的戲份很重。相比之下，老生的陳世美與王延齡，戲份較少。這齣戲是根據老戲《鍘美案》增補而成，由第一場「送別」一直演至第九場「鍘美」。當中旦、淨、生都有很多優美的唱段。這齣戲雖然不及《龍鳳呈祥》熱鬧，但很有戲味，絕對值得欣賞。

以上兩齣大戲的曲本，分別收錄於《京劇曲譜集成》第七與第十集（上海文藝出版社，一九九二及九八年）。書內記載詳實，是探索這兩齣戲箇中特色的必備讀物。此外，坊間亦有影音資料，可以隨時買到。不過，難得李世濟、李維康等名家粉墨登台，當然不應錯過。

二零零五年四月

190

少年京劇來港匯演

甘霖喜澤桃李 幼苗盼成棟樑

這一陣子京劇在香港的演出頗為熱鬧。先是四月下旬由眾多「星級」演員擔演的「京劇群英會」，繼而是五月上旬由一班尚在哺育的少年學員獻上「少年京劇薈萃」。這兩個匯演加起來正好是老、中、青、少四代演員的巡禮。觀眾倒可從中瞭解京劇整個梯隊內不同班輩的演藝情況。

五月上旬來港的少年京劇藝術團，其實是由中國戲曲學院附屬中學戲校、北京戲曲藝術職業學院、天津市藝校與瀋陽師範大學附屬藝校組成。歷來少年京劇匯演都是由不同藝術訓練單位組成。站在觀眾立場，這種匯演有一個大好處，可以一口氣綜覽幾個單位的藝訓成績。

生旦淨丑文武兼備

少年京劇藝術團將會在三天四場的演出裏獻上兩齣著名大戲，即《春草闖堂》及《楊門女將》，以及多齣折子，當中生旦淨丑文武兼備，例如武戲《金錢豹》、《乾元山》、《女殺四門》、《鋸大缸》，老生戲《李陵碑》與《打金磚》、武生花臉戲《野豬林》、花臉老旦戲《赤桑鎮》、旦戲《天女散花》及生旦戲《小上墳》等。

191

在上述各式各樣的劇作中，大戲《春草闖堂》並不屬於京劇的傳統劇目，而是移植自福建蒲仙戲的新劇。一九五七年陳仁鑑、柯如寬、江幼宋把莆仙戲傳統劇目《鄒雷霆》大幅增刪，改成《春草闖堂》。透過相府千金的丫環春草智救薛玫庭這個故事，揭示卑微人物的崇高品格及聰明機智，並且諷刺官場阿諛奉承、攀龍附鳳的醜態。這齣戲自上世紀六十年代便廣受歡迎，甚至有人將之繪成連環圖及年畫，而當年的香港鳳凰影業公司亦將之改編，拍成電影《假婿乘龍》。

《春草闖堂》 輕鬆惹笑

蒲仙戲《春草闖堂》由於主題鮮明，人物凸出，情節惹笑，手法輕鬆，不少劇種包括京劇、粵劇爭相移植。另一方面：劇裏的一折「春草坐轎」本來是一齣過場戲，但由於演得很有特色，居然成為全劇的一大賣點。以往，京劇的劇目來源，不是直接從崑劇搬演，就是移植自漢劇、徽劇以及梆子戲，改編自南方劇種的，根本少之又少。《春草闖堂》是一個無視畛域的成功例子，而這種「他山之石，可以攻玉」的態度，絕對值得鼓勵。

談到劇目移植，當然不能不轉談另一齣移植的劇目《赤桑鎮》。其實這齣戲與秦腔極有淵源。《赤桑鎮》是《鍘包勉》的延續，而京劇的《鍘包勉》是早年移植自秦腔。到了一九六一年，老旦李多奎與花臉裘盛戎等人把秦腔的《赤桑鎮》整理改編，成為京劇版的《赤桑鎮》。這齣新戲可與舊戲《鍘包勉》連演，亦可單演。不過，近年京劇團一般只演《赤桑鎮》。

192

《赤桑鎮》 花臉老旦對唱

《赤桑鎮》是一齣銅錘花臉與老旦對唱的好戲。劇裏老旦起唱「西皮」：「見包拯怒火滿胸膛，罵聲忘恩負義郎！我命包勉長亭往，與你餞行表衷腸。誰知道你把良心喪，害死我兒在異鄉……」，然後花臉接唱「西皮」：「嫂娘年邁如霜降，遠路奔波到赤桑。包勉初任蕭山縣，貪贓賣法似虎狼……」，稍後再轉唱「二黃」：「自幼兒，蒙嫂娘訓教撫養，金石言，銘記心旁……到如今，我坐開封，國法執掌。殺贓官，除惡霸，伸雪冤枉。未正人，先正己，人己一樣。責己寬，責人嚴，怎算得國家棟樑？……」這一大段的對唱敢稱情理兼備，聲容並茂，字字有味，句句有采，是京劇其中一個水平極高的對唱。

當年裘盛戎與李多奎的對手戲肯定是絕唱，而裘派名家方榮翔與山東京劇團合攝的錄像，也是珍貴的資料，坊間隨時有售。另一方面，這齣名劇亦收錄於《京劇曲譜集成第六集》（上海文藝出版社，一九九二年），當然值得翻閱。

這齣戲也是歷來少年京劇團的常演劇目，小演員的演出亦有規有矩。盼望今次的《赤桑鎮》以至其他劇目都有滿意的演出。

二零零五年五月

周龍聯同戲曲學院師生演京劇

著名京劇武生周龍將會聯同中國戲曲學院的師生，在香港中文大學演出兩天，作為該學院的訪校活動。對於我們戲迷來說，當然是一則喜訊。

周龍是當今中年武生的佼佼者。他武功磁實，長靠短打兼擅。他的《八大鎚》等劇目，深得行內認可。他在繼承傳統京劇武戲之餘，更努力開拓戲曲空間，近年更積極參與其他藝種及跨媒體的演出制作，藝術上堪稱「多面手」。

曾參與其他藝種演出

第一次與周龍面談，是一九九八年初。當時他應香港藝術節邀請，與中國京劇院合演希臘悲劇《巴凱》。在演出之前，他在香港接受本報記者的訪問，而筆者亦獲邀叨陪。在某個下午我們從《巴凱》的制作理念與演出特色，一直講到京劇以至整體戲曲的種種問題，甚至跨媒體制作的可行性與可觀性。筆者從中感受到周龍對藝術的偌大抱負，他對戲曲承傳與開拓的獨特看法，對表演藝術兼收並蓄的理念。筆者覺得這位大武生有心胸、有見地，藝術視野很廣闊。

一九九八年他演完《巴凱》，筆者在本欄寫了兩篇評論，對這齣新劇，包括周龍的演出，給予

肯定。

零二年三月，周龍聯同女高音李秀英與男低音赫欣索菲德合演室內歌劇《文姬——胡笳十八拍》。他在歌劇內「一趕四」，分別飾演說書人、漢使、蔡邕、漢將，即是包攬了全劇男女主角以外的所有戲份。他運用很多戲曲與曲藝技巧，使每個角色的演出更有內涵，更有張力。不過，他所運用的戲曲技巧，絕無喧賓奪主的感覺，而是經過有機的調整，使演出內容更豐富，最重要的，是沒有把原劇變種。換言之，沒有把歌劇變成戲曲。歌劇《文姬》成為跨媒體制作的典範，周龍居功不淺。

今次獻演六齣名劇

周龍今次來港，是匯同戲曲學院的師生，獻演六齣名劇，計為武戲《盜仙草》、旦戲《秋江》、紅生（老爺）戲《古城會》、旦淨戲《霸王別姬》、猴戲《鬧天宮》及青衣老生對啃戲《坐宮》。當中，周龍將會擔演《古城會》與《鬧天宮》。

《古城會》是一齣老爺戲。老爺是指關老爺，即關公。由於戲行十分尊敬關公，在稱謂上也盡量不點名道姓，而乾脆稱之「老爺」。往昔，但凡關公的戲，一概由紅生擔演，而紅生以往是一個專職的行當。不過，自從京劇宗師楊小樓以武生行當「動」（擔演）關公，其後的武生幾乎無不景從，以致今天的紅生戲大都由武生兼演。然而，演關公戲必須講究法度與氣度，要有淵渟岳峙的感

195

覺，因此一般武生起碼要等到中年，經過長時期的演出經驗積累，才「動」得了關公戲。儘管如此，中年或以上的武生，亦未必一定勝任。

《古城會》描述桃園三傑敗於曹操後，關羽寄住於曹營。當他查悉劉備下落，便與兩位嫂嫂去找劉備。他得知三弟張飛在古城，於是趕去相會。可是張飛懷疑關羽已變節降曹，拒而不納。及至關羽斬殺追兵蔡陽，兄弟二人才盡釋前嫌。因此，這齣戲亦名《斬蔡陽》，往昔可與《灞橋挑袍》、《過五關》連演，合稱《千里走單騎》。

除了唸與做，《古城會》的關羽也有好幾個重要唱段，例如「西皮」：「離卻曹營奔陽關，日行夜宿哪得安……」及「勒馬停繮珠淚掉，青龍刀斜拷在馬鞍鞽……」，以及「吹腔」：「南來雁不住的當頭叫，只叫得關雲長英雄心內好焦……」往昔享有「武老爺」稱譽的李洪春，最擅演此劇，而隨後的李萬春與高盛麟，亦是箇中能手。且看周龍如何拿捏。

演猴戲須形神俱備

《鬧天宮》是周龍準備獻給香港觀眾的另一齣戲（宣傳單張上寫了《鬧龍宮》，實誤。確實的劇目是《鬧天宮》）。《鬧天宮》與其他猴戲是武生必學必演的戲。因此，任何武生都懂得演猴戲。

不過，問題是並非每個武生都可以演得形神兼備。

猴戲最難演的地方，斷不是戲裏所表現的武功技巧，而是如何恰如其份地把孫悟空的「猴」、

196

「人」、「神」三方面的特性凸顯。演員必須顧及這位美猴王的靈動敏銳，又要顯露他超乎世俗的神性，更要注意他濃厚的人性。武生演員演《鬧天宮》必須在開打裏，不論是與計都、羅猴、巨靈神或其他兵將的開打，處處展現孫悟空武藝超群，因而瀟灑超脫，滿不在乎。假如演員演不出箇中的靈趣，整齣戲演了也是白演。

筆者個人已經很久沒有看過一齣高水平的猴戲。盼望周龍可以演一齣足為後學典範的猴戲。

二零零六年一月

少年京劇團訪港同慶回歸

行當齊全 文武俱備

由京滬兩地戲校組成的中國少年京劇藝術團，在著名京劇表演藝術家劉長瑜領導下，於本周來港演出七天，與本地戲迷一同慶祝香港回歸十周年。

生旦淨丑　各展其藝

從戲單可見，今次的少年京劇團行當齊全，生、旦、淨、丑，各有表演機會，而且文武俱備。

除了《龍鳳呈祥》、《紅鬃烈馬》與《瀟湘夜雨》三齣大戲外，折子戲當中包括武生戲《林沖夜奔》、《雁蕩山》、《蜈蚣嶺》；小生戲《小宴》、旦角戲《掛畫》，生旦戲《遊園驚夢》；武旦、刀馬旦戲《虹橋贈珠》、《扈家莊》、《穆桂英大破天門陣》；淨角戲《遇皇后》、《白良關》；武丑戲《時遷盜甲》等。

本文限於篇幅，未能逐一介紹所有劇目。整體而言，雖然一如上文所述，今次匯演行當齊全，但稍覺老生戲這一環比較弱，當然，大戲《龍鳳呈祥》的劉備、喬玄，《紅鬃烈馬》之「武家坡」，都是由老生擔演，而且《二進宮》是一齣老生、花臉、青衣三者並重的戲，但似乎缺乏一兩齣像《文

198

《昭關》的唱工老生戲。愛看老生戲的觀眾，可能未必覺得盡興。

演出習慣　京粵迥異

另一方面，很想藉此機會向有興趣認識京劇的讀者，簡約介紹京劇的一些演出習慣。首先，京劇的演出，與我們在香港所熟悉的粵劇不同，粵劇一般是每晚只演一齣戲，而不是演幾齣戲。粵籍人士慣稱粵劇為「大戲」，原因有二：一是因為粵劇在廣東省內各個劇種當中，流布最廣，影響最大，稱之為「大戲」，實屬恰當；二是粵劇絕少演折子戲，故稱之為「大戲」。

京劇則迥然有別，一般是演折子，而演「大戲」或「足本連台戲」較少。京劇裏的大戲，是指把同一個故事的先後不同部分，拼成一齣演足一晚的戲。事實上，這只是把原本可以分演的折子集在一起而已。以今次上演的大戲《龍鳳呈祥》為例，這齣戲實由《甘露寺》與《回荊州》（亦稱《美人計》）合成，既可分演，亦可連演。

《紅鬃烈馬》　八個折子

再以大戲《紅鬃烈馬》為例，這齣戲講述王寶釧與薛平貴兩夫妻由貧轉貴故事。按照傳統，這齣大戲實由八個折子戲組成，而男主角因應劇情演變而由不同行當「應工」。當中的八折戲包括：由小生與旦角合演拾繡球娶親的《彩樓配》、老生與旦角合演父女決裂的《三擊掌》、武生與青衣

199

合演貧寒夫妻痛分袂的《平貴別窰》、老旦與青衣合演夫妻久別重逢的《武家坡》，以及由「黃帽」老生演平貴自立為帝的《大登殿》。除上述六折外，另有兩個放在《大登殿》之前而劇幅較短的《算軍糧》與《銀空山》。不過，很多劇團因時間關係，大都把這兩折刪卻不演。此外，另有一齣講及平貴與西涼代戰公主的《趕三關》，但傳統上，此折戲並不納入《紅鬃烈馬》這齣大戲內。另一方面，這齣大戲裏的旦角戲，雖然是青衣必學必演，但以程硯秋「程派」最有特色。未知今次匯演是否也遵程派路子。

功力悉敵　方屬上乘

又以《二進宮》為例，這折戲上承《大保國》與《探皇陵》，而全套戲是講述明朝穆宗皇帝駕崩後，李艷妃垂簾聽政，但其父李良國丈心懷不軌，圖謀篡位，而李妃亦欲退位。忠臣徐延昭與楊波嚴加阻諫，可惜李妃拒諫，徐延昭乃謁皇陵，訴於先帝，而隨後楊波與徐延昭再度進宮規諫，李妃始悟其非，最後由楊波率兵誅滅李良。

上述《大保國》、《探皇陵》與《二進宮》，既可分開只演單齣，亦可合演，而京劇界慣將之簡稱為《大探二》。按劇幅而言，這三折戲合共可演大半個晚上。這幾折戲的劇中人物，例由著重唱工的銅錘花臉演徐延昭，老生演楊波，青衣演李艷妃。由於全套戲以唱功為主，生、旦、淨三角必須功力悉敵，方屬上乘。記得零四年十月，中國京劇院二團由于魁智聯同李勝素與楊燕毅演全了

200

這三折戲。看過該次演出的觀眾，應該頗有回味。

今次匯演雖然只演《二進宮》一折，但戲內的不少唱段，都能夠使人聽之不厭。例如楊波唱「二黃」慢板：「千歲爺進寒宮，休要慌忙；站宮門，聽學生細說比方……」、徐延昭唱「二黃」原板：「說什麼，學韓信命喪未央；站宮門，聽老夫細說比方……」以及李艷妃其後與徐、楊三者接唱對唱，充分展現京劇的曲唱美。

《雁蕩山》屬破格之作

最後，值得一提的，是一齣創作於建國後不久的新戲《雁蕩山》。說它是新戲，不是因為它在一九五二年由遼寧戲曲劇院編創，而是因為它是一齣破格的京劇。這齣戲以隋朝末年為背景，講述曹州的孟海公起義，隋將賀天龍力戰不敵，兵退雁蕩山，孟率義軍追擊，隋軍不敵，再退至湖裏，孟又在水戰中潰擊隋軍。隋軍最後退守雁翎關，孟再率軍飛越雁翎關，盡殲隋軍。

從上述故事，大家當然無法看出此劇有何破格之處。原來全劇絕無曲唱唸白，只有音樂伴奏。換言之，全劇演員毋須張開嘴巴唱唸，而以武技、舞蹈、體操匯集而成的形體動作搬演故事。由於劇裏涉及山中戰、水戰、水中戰，以及越關戰，每個情節都有獨特的動作設計，而且流暢無阻，煞是好看。

盡量爭取實踐空間

不過，話說回來，這種破格的劇作，偶一為之，倒可一新耳目，但不能作為京劇進程裏一條長遠可行的路徑。畢竟，戲曲必需有曲唱與唸白。脫離了這個核心範疇，就算不上是戲曲了。

筆者以往常在本欄指出，要戲曲承傳不衰，就必須重視演員與觀眾的培育，而培育演員的一項決不可少的條件，就是為演員盡量提供實踐空間。少年京劇匯演正正是為演員開創實踐空間。因此，筆者對這類匯演滿有期待，並盼望小演員在學藝歷程上有更多參演機會。

二零零七年六月

202

掫談有關參考書

欣聞康文署將於月底舉辦「南麒北馬關外唐」匯演，由麒派傳人陳少雲、裴永杰，馬派傳人張學津、朱強、高彤，唐派傳人常東等，分別展現三派藝術，並且邀得「十全大淨」尚長榮、葉派小生嫡傳葉少蘭，以及王金璐高足葉金援等名家助陣。對香港京劇迷來說，這次匯演當然是美事一樁。

過去十年，不少馬派與麒派的名家都來過香港表演。馬派中的張學津、安雲武、朱強、朱寶光等，而麒派的蕭潤增、趙麟童、王全熹、陳少雲，更在零二年一起參與「麒派名家名劇精品展演」。香港觀眾對於這兩派的藝術特色，應該有一定的瞭解。至於唐派（唐韻笙）的藝術，礙於承傳問題，香港觀眾實在難以知悉，僅能從唐派再傳弟子汪慶元所演的《青石山》以及常東的《驅車戰將》探索一二。

要在這篇短文講述麒、馬、唐三派特色，根本絕無可能，而且由於筆者亦曾在本欄先後簡介這三派的特色以及流傳和代表劇目，因此想改變做法，為戲迷介紹一些有關的參考書籍。不過，由於書籍繁多而本欄篇幅有限，只能推薦一些最著名而且容易購得者。

獨樹一幟馬連良

關於馬連良的書籍,倒也不少,大家可參閱:

(一)《馬連良傳》(河北教育出版社,一九九六年)——此書由編劇家張永和編著,是「京劇泰斗傳記書叢」的其中一冊。全書共有五大章,由「艱難的童年」直至「說不盡的話題」,資料頗為詳盡。

(二)《我的祖父馬連良》(團結出版社,二零零七年)——這是一本新近出版的書,最大賣點是由馬連良的孫馬龍以後人身分執筆親著。不過,書內的資料並非馬龍的憶述,而是由他走訪前輩專家以及跑到京、滬、港的圖書館訂正資料。

(三)《馬連良藝術評論集》(中國戲劇出版社,一九九零年)——這本書收錄了幾十篇關於馬連良劇藝的文章,書中更附馬連良親撰的多篇演戲觀感。

(四)「馬連良承先啟後的藝術道路」——這是一篇由戲曲名家許姬傳撰寫的文章,收錄於《許姬傳藝壇漫錄》(中華書局,一九九四年)。文章雖然不算很長,但勝在精闢透徹。

(五)「馬連良獨樹一幟」、「馬連良挑班二十年」和「馬連良劇藝評介」——這三篇文章均由民國時代馳譽京津的劇評家丁秉鐩撰寫。他評論公正,分析獨到,記載詳實,見識豐富,斷非我輩所能企及。以上三篇文章收入《孟小冬與言高譚馬》(大地出版社,一九八九年)。此書其後連同作者的另外兩書在內地合編為《菊壇舊聞錄》(中國戲劇出版社,一九九五年)。

（六）《京劇老生流派綜說》——此書由文壇耆宿兼戲曲名家吳小如撰寫，內載各派老生的特色，當然包括馬派與麒派。此書既有單行本印發，亦收錄於《吳小如戲曲文錄》（北京大學出版社，一九九五年）。

一 專多能周信芳

關於周信芳，筆者亦同樣推介六本書以饗劇迷：

（一）《周信芳傳》——此書由沈鴻鑫、何國棟合著，與上述《馬連良傳》同屬「京劇泰斗傳記書叢」（河北教育出版社，一九九六年）。全書共分十一章，由「從七齡童到麒麟童」至「『文革』前後」。此書主要記人記事，但評論少之又少。

（二）《周信芳評傳》（上海文藝出版社，一九九六年）——此書是沈鴻鑫在合著《周信芳傳》之餘，另外寫成，書內論及麒派的流布、傳承與影響、周信芳戲劇觀、麒派的審美品格等，是一本很有用的綜論。他亦寫了《梅蘭芳周信芳和京劇世界》（漢語大詞典出版社，二零零四年），書內彙集了他幾十篇關於周信芳其人其藝的文章。

（三）《周信芳藝術評論集》（中國戲劇出版社，一九八二年）——全書共有八、九十篇短文，分別由專家同業、後輩友好撰寫，既有麒派藝術闡析，亦有劇目評論。

（四）《麒藝叢編》（學林出版社，一九九八年）。此書由劉厚生領導「周信芳藝術研究會」出版，

205

書內除了刊載畫家吳冠中及專家吳石堅的文章外，亦收錄了周信芳親撰的「談譚劇」與「怎樣理解和學習譚派」。

多才多藝唐韻笙

（一）《唐韻笙評傳》（遼寧大學出版社，一九九零年）——此書由寧殿弼經過幾年跑遍大江南北，走訪唐韻笙親友同業後精心匯編而成，是唐派藝術第一本論著。書內既有傳，亦有藝術論。

（二）「回憶我的老師唐韻笙」、「我的父親唐韻笙和唐派藝術」——這兩篇文章收入《京劇談往錄四編》（北京出版社，一九九七年），前者是唐門弟子李麟童（曾任瀋陽京劇院院長）的回憶，言簡意賅；後者是女兒唐玉薇對父親其人其藝的憶述，頗為詳盡。是一篇重要資料。

（三）「梨園才子唐韻笙」——這是一篇由京劇專家劉嵩崑撰寫的短文，收錄於《梨園軼聞》（北

相比之下，關於唐韻笙的書籍，就貧乏得多。筆者僅能提供坊間可以買到的以下三款：

（六）「憶京劇表演藝術家、麒派創始人周信芳」——這篇文章是麒派專家吳石堅撰寫，篇幅不長，收錄於《京劇談往錄三編》（北京出版社，一九九零年），頗值得一讀。

（五）《憶江南》（中國戲劇出版社，一九九六年）——此書由戲曲名家兼導演李紫貴口述，文壇健將蔣健蘭整理，書內收錄了幾篇關於周信芳藝業的文章，例如「歌台深處築心防」、「周信芳的大嗓兒小生」、「麒德麒藝永垂青」等，為南派京劇提供珍貴資料。

京燕山出版社，一九九八年）。不過，文內資料多由唐門後人提供。

看了這麼多年戲，筆者深有體會：要真正懂得看戲，就必須多看書。多看戲曲書籍，可以增進戲曲修養，而這也是筆者寫此文的用意。

二零零七年十二月

北京京劇院演文丑戲紀念蕭長華

在介紹今屆藝術節京劇節目之前，先回顧香港藝術節過去幾年的戲曲節目編排。

藝術節為了照顧本地觀眾的戲曲喜好，近年每屆都邀請香港粵劇界演出，而重點在於創新或復古；此外，藝術節亦邀約內地劇團來港公演。可惜，所演的不是京劇，就是崑劇，以致造成藝術節「獨沽京崑」的局面。

多年以來　非京即崑

如果以二零零零年起計，除了零三年從浙江請來甌劇劇團與永嘉崑劇團上演南戲之外，其餘每年都是京崑天下，計為：二零零零年于魁智聯同中國京劇院二團演出新戲《彈劍記》與老戲《失空斬》及《奇冤報》（即《烏盆記》），零一年北京京劇院、北方崑曲劇院與香港粵劇紅伶舉行「京崑粵紅伶薈萃」，演出幾套紅生戲，零二年于魁智再次率領「中京」二團上演老戲《將相和》與《楊家將》，零四年「北京」舉行「生行七代話譚門」，並聯同「中京」合辦「程派藝術一百年」，零五年蘇州崑劇院上演經復排的《長生殿》，零六年又輪到演京劇，由天津京劇院擔任「班底」舉行以女老生王珮瑜及男旦劉錚作為號召的「女生男旦」匯演，去年則是江蘇省崑劇院的《桃花扇》。

208

其實，在二零零零年之前，藝術節的戲曲節目何嘗不是京崑天下？例如，一九九八年「中京」的古希臘悲劇《巴凱》，九七年由三個崑劇團合力呈獻的崑劇匯演，九六年的少年京劇匯演，而九九年原定公演陳士爭新版崑劇《牡丹亭》，但礙於某些原因，該劇未能來港公演，而該年的外省戲曲節目只得從缺。

不是「中京」就是「北京」

由此可見，長久以來，藝術節所選演的劇種，除零三年之外，離不開京崑，而單以京劇而論，所選擇的劇團，除零六年之外，總離不開中國京劇院與北京京劇院。誠然，崑劇位屬「諸劇之母」，京劇素有「國劇」之稱，兩者足為我國戲曲典範，但這並不表示其他劇種缺乏代表性而不值得由藝術節主辦演出。再者，「中京」與「北京」誠然是全國京劇團當中的翹楚分子，實力雄厚，但這並不表示其他省市的京劇團缺乏可觀性而不值得由藝術節邀約演出。如果藝術節在功能上有推廣戲曲之責，好應審慎考慮改改劇種、換換劇團。

兩齣皆非文丑正工戲

然而，今屆的戲曲節目，依舊是京劇，而劇團亦是北京京劇院，只不過是掛一個叫劇迷蕭然起敬的名堂而已——「蕭長華先生誕辰一百三十周年紀念」。細究其實，這個紀念系列只不過是演出

兩齣常見的文丑戲罷了，其他劇目概與丑戲無涉。

首先聲明，筆者只是以戲論戲，對蕭老絕無不敬；反之，他是筆者最崇敬的大師、最景仰的前輩。（關於蕭老其人其藝，下文自有簡介。）以戲碼論，只拿《審頭刺湯》與《烏盆記》兩齣戲作為紀念演出，實在太少，而且這兩齣戲一點也不冷門，用作紀念蕭老，算不上很適切。蕭老演《審頭刺湯》的湯勤，當然公認一絕，但這齣戲始終是丑角配老生的戲，而《烏盆記》裏的張別古，雖然由丑角扮演，但始終是以老生與花臉為主的戲，兩齣都不是文丑的正工戲。

然則，哪些戲才算是文丑的正工戲？往昔，文丑戲著實不少！例如《連陞三級》的店家、《老黃請醫》的醫生、《一疋本》的張古董、《蕩湖船》的李君甫、《小過年》的王小，還有《絨花計》、《荷珠配》、《變羊記》等等。不過，筆者心裏嘀咕，以往這些蕭老擅演的文丑正工戲，今天有誰可演，甚至演得有法有門？

鄭岩配譚孝增非上佳

北京京劇院為了演好《烏盆記》與《審頭刺湯》，特別從中國京劇院請來名丑鄭岩助陣。鄭岩是蕭長華、盛萱父子的親傳弟子，在當今文丑之中，輩分高、資歷深、功底厚、口碑佳，最近十幾年，他多次來港演出，而絕大部分時間都是為老生于魁智配戲。香港京劇迷對他當然認識很深。然而，他今次配的，是譚門第六代譚孝增。論藝業，譚孝增適宜唱「二路」老生，而且鄭岩為他配戲，

默契上未必那麼純熟。

雖然「北京」獻演的兩齣文丑戲不一定極有看頭，但藉著演出表揚蕭老的苦心，確實值得欣慰。

其實，如果只准選一位在京劇發展史上最偉大、最有貢獻的人物，筆者不會選譚鑫培、楊小樓、梅蘭芳，而選蕭長華。

蕭老對京劇貢獻最大

何故？譚鑫培是老生泰斗，不單創造「無腔不學譚」的局面，而且下開譚派余派，更衍生楊、言、奚諸派，但影響的範疇，僅限於老生行當。楊小樓是國劇宗師，為武生奠立典範，以致後世武生難出其右，但影響的範疇，亦只限於武生行當。梅蘭芳打破青衣的表演形式，為旦角開拓新局面，甚至把以京崑作為代表的中國戲曲，走出中國，帶至世界。

如果說，梅蘭芳德藝雙馨、貢獻深遠，蕭長華比他更勝一籌。蕭老雖然只演文丑，但腹笥淵博，會戲極多。他不單能演，亦能教、能編。他教的，不光是文丑戲，而是生、旦、淨、丑戲都能教。他對京劇發展的最大貢獻，是長期擔任富連成科班的總教習。京劇裏的樑柱人物，很多來自富社，而富社的數百學員，無一不直接或間接受教於蕭老。多年下來，京劇界恐怕難以找到一位演員是與蕭老毫無傳承關係的。再者，蕭老獨具慧眼，可以向入錯行的學員，著令其改行，使人才得到最適切的訓練，不至於錯被埋沒。袁世海就是其中一個熟悉的例子。要不是蕭老著他從老生改學架子花

臉，恐怕他一生無成。

至於蕭老的品格為人，更深得同業崇敬。他敦厚樸實、謙遜溫文、仁義待人，富而不驕，貴而不淫，尊師重道，愛護後輩。戲迷如果有興趣進一步瞭解蕭老如何德藝雙馨，筆者提議翻閱：鈕驃編的《蕭長華藝術評論集》（中國戲劇出版社，一九九零年）；何時希「蕭長華先生生平」（筆者按：僅蕭老前半生）連後記及附錄「蕭長華先生誓言兩篇」，上述文章收入《京劇談往錄三編》（北京出版社，一九九零年）；吳小如《緬懷蕭老》，此篇文章收入《吳小如戲曲文錄》（北京大學出版社，一九九五年）。此外，擔任蕭老秘書多年並且公認為蕭老專家的鈕驃前輩，今次將會隨團來港，就蕭老其人其藝發表演講。這是一個由專家前輩親自憶述蕭老德藝的難得機會。

《龍潭巴駱》難得一演

最後一提，「北京」今次的戲碼，真正令筆者大感興趣的，不是上述兩齣文丑戲，而是幾齣統稱為《龍潭巴駱》的武打戲，當中的「嘉興府」、「刺巴傑」、「四傑村」、「巴駱和」，都取材自《宏碧緣》。往昔，這些都是短打武生常演的戲。可惜今天絕少有機會見於舞台。難得「北京」重排這幾齣戲，豈可失諸交臂？

二零零八年二月

京劇現代戲管窺

香港有些戲曲觀眾以為「樣板戲」就等於現代戲，而這兩個詞語可以更替互用。然而，嚴格來說，「樣板戲」並不等於現代戲，兩者所包含的劇目，也不完全相同。

六四年有現代戲匯演

回顧京劇近百年發展，現代化的路程已經走了一大段。由梅蘭芳時代的「時裝戲」，以至建國後的「現代戲」，京劇界不斷尋探新路。一九六四年六、七月間，北京舉行了全國京劇現代戲觀摩大會，參演的「現代戲」共三十五齣，包括歌頌現代革命鬥爭的《杜鵑山》、《洪湖赤衛隊》、《紅色娘子軍》，描寫農民革命的《紅燈記》（又名《革命自有後人來》）、《沙家浜》（又名《蘆蕩火種》）、《六號門》，敘述抗日活動的《智取威虎山》（又名《林海雪原》），以及反映革命與現代生活的《黛諾》等等。

至於「樣板戲」一詞，最早見於一九六五年四月江青就現代戲《智取威虎山》的評語中的一句話──「三塊樣板」。翌年，各報刊在提及京劇革命現代戲時，陸續使用「樣板」一詞。六六年十一月康生在「首都文藝界無產階級文化革命大會」上，宣布京劇《智取威虎山》、《紅燈記》、

《海港》、《沙家浜》、《奇襲白虎團》，芭蕾舞劇《白毛女》、《紅色娘子軍》、交響樂《沙家浜》這幾部文藝作品為「樣板戲」。經此，「樣板戲」一詞正式定名。從上可見，「現代戲」與「樣板戲」確有明顯的分別。

撇開政治、歷史、社會等因素，單以藝術而論，京劇現代戲的表演手段在傳統基礎上進行了大幅度的改動與增刪，以致另具特色，甚至可以說是京劇的變種。

每個藝種都有其核心元素與周邊元素。前者是賴以識別該藝種的元素，不可動輒增刪；後者則可因應時代環境添減。以京劇為例，皮黃、京胡、鑼鼓、做表均屬核心元素。

現代戲是京劇的變種

簡單來說，京劇可以在皮黃之外，加入其他唱腔，但不能捨卻皮黃。樂隊伴奏可以在樂器上予以酌量添減，但不能不用京胡，亦不得不以京胡作為文場主奏樂器。鑼鼓掌管全劇節奏，在戲裏營造情緒，以及為行當與人物作出區分。沒有鑼鼓，就恍似人體失去脊柱，動彈不得。台步、做手以及其他表演程式，均負責表達人物身分性格與心理狀態。沒有做表，演員就平白失卻很多表達手段，恍似人體自斷一臂。這些元素絕不可缺。

214

核心元素大幅刪減

現代戲在建立自己的特色時，刪除或大幅改動京劇的核心元素。例如，一：把器樂作為輔助聲樂的傳統功能，提升至與聲樂平起平坐甚至主導的地位。此舉使觀眾失去觀賞樂隊如何為演員烘托鋪墊的機會。二：舞台上不須講求台步，因此「起霸」等極具表述功能的程式全皆省卻。三：說白全用京白，捨棄「上口字」，以致舞台上再無「京白」、「韻白」之分。四：服飾方面失卻了傳統服飾所賦予的表述功能，以致演員不能再憑藉翎子功、水袖功、扇子功等增加表述能力。五：全劇節奏，亦不再掌握於鑼鼓經。

以上簡述的要點，觀眾可從上海京劇院七月初來港所演的幾齣現代戲，有更確切的理解。至於現代戲作為京劇的變種，應否獲得藝術上的肯定，實在見仁見智。如果讀者有意探索現代戲特色，可翻閱汪人元《京劇「樣板戲」音樂論綱》（人民音樂出版社，一九九九年）、劉雲燕《現代京劇「樣板戲」旦角唱腔音樂研究》（中央音樂學院出版社，二零零六年）。至於演員童祥苓親述的《楊子榮》與童祥苓》（中國文聯出版社，二零零零年），亦值得一讀。

二零零八年六月

215

承華傳芳 揚風弘藝

「梅劇團」與名家香江匯演

梅蘭芳劇團是京劇發展史上一個重要標記。這個劇團名稱可追溯至上世紀二十年代的承華社。

當年梅劇團盡是俊彥

一九二二年夏天，二十九歲的梅蘭芳終止了搭班唱戲以及合組戲班的階段，自組戲班，開始了獨自挑班唱戲的生涯。班名起初是承華社。自從一九二九年赴美訪問演出半年的該段期間，梅蘭芳把承華社改稱梅蘭芳劇團，而時人多稱之為「梅劇團」。（關於梅蘭芳赴美演出的前前後後，可參閱京劇專家齊如山親撰的《梅蘭芳遊美記》。）

承華社初創時期，梅蘭芳所用的主要演員，都是當時的名角，例如老生王鳳卿、張春彥，小生姜妙香、朱素雲，旦角姚玉芙（兼梅蘭芳代理人），武旦朱桂芳，老旦龔雲甫，花臉郝壽臣，丑生蕭長華、慈瑞泉等，可謂名角如林，甚至連樂隊包括二胡的王少卿以及京胡的徐蘭沅與後台人員，都是劇界的能手。簡單來說，承華社以至後來的「梅劇團」，對京劇貢獻良多。

目下梅劇團陣容不差

時光遞嬗，今天的「梅劇團」，當然人面全非，與幾十年前截然不同。「梅劇團」現隸屬北京劇院，由梅蘭芳哲嗣梅葆玖擔任團長，另由葉派小生李宏圖擔任常務團長。著名武生葉金援（富連成科班班主葉春善之孫）、馬派老生朱強、裘派花臉陳俊杰、武丑年金鵬、文丑黃柏雲、花臉黃彥忠等，都是「梅劇團」主要演員。以目前京劇界來說，這個陣容已經挺不差了。

零七年一月上旬，「梅劇團」來港演出三日四場。當時葉派小生嫡傳葉少蘭以特邀身分參與演出，而曾經淡出舞台的董圓圓亦擔演《遊龍戲鳳》及《鳳還巢》的前半。兩年後的零九年一月初，「梅劇團」再度來港公演三天。他的戲由醉酒》及《宇宙鋒》與《鳳還巢》的後半。團長梅葆玖也露了《貴妃不過，今次梅葆玖不領團擔演，而原定以特邀身分來港的張學津，卻因事未能隨團來港。

缺少了梅葆玖和張學津，劇團今次的叫座力，當然受到影響。「梅劇團」的老生朱強承乏。

梅派弟子三演穆桂英

戲碼方面，今次演的是一晚大戲和兩晚折子。這齣大戲就是梅蘭芳生前在一九五九年所排的最後一齣新戲《穆桂英掛帥》。今次由三位梅派親傳及再傳弟子尚偉、李玉芙及董圓圓三演穆桂英，另由李鳴岩、朱強分飾佘太君與寇準。

這齣戲雖然以穆桂英為核心，但嚴格來說，是一齣群戲。老生演的寇準以及老旦演的太君，都

217

有吃重的戲份。全劇唱做繁重，頗為熱鬧。例如寇準唱的「西皮」原板：「休忘楊家干城將，精忠報國血濺沙場，汗馬功勞他人享，余太君這才辭朝返故鄉……」，余太君唱「西皮」導板：「見帥印，一陣陣心酸難忍，（轉流水板）是悲是喜兩難分。只道是，楊家與你緣已盡，卻不想，君在朝堂我歸林，二十年後又逢君……」，穆桂英發兵時唱「西皮」導板：「大炮三聲如雷震，（轉原板）披繡甲，跨征鞍，整頓乾坤。轅門外，層層甲士列成陣。虎帳前，片片魚鱗耀眼明。見夫君，氣軒昂，軍前站定，（轉「南梆子」）全不減，少年時，勇冠三軍。……」。

《穆桂英》京豫相輝映

《穆桂英掛帥》本是河南梆子（即今天的豫劇）的鎮山之寶。當年梅蘭芳看過這齣精彩的梆子戲，心念一動，以這個兄弟本作為藍本，編寫成一個京劇版本。此後，京梆兩個版本的《掛帥》，成為互相輝映的兩顆明珠。

「梅劇團」今次除了演上述大戲《穆桂英掛帥》，亦於另一日演出楊家將故事的其中一折戲《探谷》，也是由董圓圓擔演穆桂英。按照以往派戲的規矩，假如前一天演完一齣楊家將的大戲、第二天斷不會再派一齣楊家將的小戲。不過，目下的劇團，都不會恪守這種派戲規矩。

218

兩晚折子 戲碼一般

在兩天的折子戲當中，「梅劇團」帶來了紅生戲《漢津口》、老生與花臉戲《打嬰》（《趙氏孤兒》裏很精彩的一折）、講述十三太保李存孝的小生戲《飛虎山》、老生與文丑戲《失印救火》（即余派與馬派老生的戲寶之一，如果在前加演一齣《遇龍封官》，則合稱《胭脂寶褶》）、箭衣武生戲《洗浮山》（取材自《施公案》而屬於黃天霸戲的其中一齣）、講述薛平貴回朝斬魏虎的「黃帽戲」《大登殿》（「黃帽」原屬老生的一種，專演帝王角色，目下已由唱功老生兼演。）以及兩齣梅派名劇《宇宙鋒》之「修本」及《廉錦楓》。

上述戲碼，算不上吸引，僅屬不過不失。例如武生戲只有一齣箭衣戲《洗浮山》，而沒有長靠武生戲。武生葉金援以紅生演一齣關公戲《漢津口》。幾年前香港藝術節舉辦了一個紅生大匯演，葉金援當時演了一系列的關公戲。他今次來，倒寧願他演一齣長靠武生戲。以往武生演這段三國戲，大都是演《長坂坡》帶《漢津口》，前一齣以長靠武生演趙雲，後一齣由武生勾紅臉演關公。兩戲連演，就成為一齣大戲。單演《漢津口》，看頭就減弱很多。

《飛虎山》 幾乎絕跡舞台

「梅劇團」演的《飛虎山》，本來是一齣常演的小生戲，講述十三太保李存孝遇到李克用的故事，是小生與花臉對啃的戲。可惜近年幾乎絕跡舞台。其實，這齣戲光是曲唱，就已經很豐富，而且是

219

前段唱「二黃」，後段唱「西皮」。

李克用夜夢飛虎入帳，自忖是招得良將的徵兆，於是唱「二黃」：「孤王正在睡矇矓，只見飛虎入帳中。手執寶劍將虎斬，一陣清風影無蹤。適才帳中得一夢，不知此兆吉和凶？」及後遇到壯士安敬思，考較其武藝後，收為十三太保，並賜名李存孝。李在校場時有以下一個唱段：「校場來了李存孝，爭名奪利在今朝。開弓便把箭放了，射中紅心箭三條。休道孩兒年紀小，比箭哪放某心梢？」此劇難得一演，戲迷不應錯過。

老旦名宿唱《打龍袍》

最後介紹的一齣戲，是以老旦為主的《打龍袍》。這是一齣與狸貓換太子有關的戲，而《打龍袍》只是整齣戲的後半，必須把前半的《遇皇后》並演，才算演全。不過，無論是前半或後半，都是老旦（演皇后）與花臉（演包公）的戲。零六年五月，北京京劇院在港舉行「京劇群英會」時，演過《遇皇后》連《打龍袍》，由年輕的老旦演員袁慧琴演皇后。「梅劇團」今次只演《打龍袍》，由著名老旦名宿李鳴岩演皇后，她師承老旦翹楚李多奎，深得老旦唱功真髓。

劇裏當宋仁宗脫下龍袍讓包拯棒打龍袍以象徵打皇帝時，由老旦演的李后有一段著名的「西皮」唱段：「好一個聰明小包拯，打龍袍如同臣打君。包拯近前聽封贈，我封你太子太保在朝門……。」

老旦劇目有萎縮之勢

回望京劇百年發展，老旦是一個較為容易受到忽略的行當，但其實京劇裏也有不少老旦戲，而且承傳尚算穩健，從龔雲甫、李多奎、李金泉、王玉敏、高玉倩、李鳴岩、王夢雲、王晶華、王曉臨、王樹芳、趙葆秀，以至鄭子茹、袁慧琴，老旦藝術得到很好的保留。可惜近年舞台上常演的老旦劇目頗有萎縮之勢。希望今後可以在舞台上常看到《望兒樓》、《徐母罵曹》、《洪母罵疇》、《三進士》等戲，而不是《赤桑鎮》、《遇皇后》、《打龍袍》、《釣金龜》。

二零零九年一月

221

梅劇團三天匯演瑕瑜互現

一月初梅蘭芳京劇團暨京劇名家來港匯演三場，觀眾反應頗為熱烈，不單上座率不俗，而且場場采聲不絕，情況叫人鼓舞。然而，如果按照嚴正持平的劇評準則來看，仍有不少可予改善之處。

《漢津口》短得無戲可演

三場演出瑕瑜互現，可從劇目挑選與演員表現這兩大方面理解。先談選劇，第一晚前半場連演三個折子，先演關公戲《漢津口》，繼而演《打嬰》，隨後演《飛虎山》。一如筆者日前在本欄所言，關公戲《漢津口》劇幅很短，如果前面連《長坂坡》由武生前趙雲、後關公，就成為一齣很精彩的大戲。可是如果只演後面的《漢津口》，就因為劇短而缺乏看頭。打個比喻，就等如吃西餐只吃餐後甜品而沒有吃大盆。好一個大武生葉金援，只需要勾個老爺臉，唱兩句，走走台步，灑幾下刀花，就算是演了《漢津口》。看的人固然看得吊味，相信演的人也覺得有戲無處演。

筆者身為劇評者，而且曾經數次擔任戲曲演出的藝術統籌，當然深知「派戲」是一樁極為頭疼的事，在選派演員演劇時，必須生、旦、淨、丑，方方面面都要顧及，才可協調團裏各個演員的需求。

筆者很想進一步指出，但凡主辦機構買劇，必定因應市場狀況、觀眾口味以及劇團的特長，然

222

後與劇團商談擬演劇目。劇團當然盡可能配合買方的訴求，但亦須顧及團裏的能力以及每位主要演員的戲份是否均衡恰宜。劇團最容易碰到的兩大難題，其一是演員戲份不均，個人利益無法擺平，以致釀成內部矛盾；另一是無法把一齣大戲（特別是需要動用大量演員的武戲）緊貼另一齣大戲上演，而需要中間墊一齣小戲。

可改演花臉武生戲

其實，最後確定的劇目，未必完全貼合買方的心意。因此，劇目的編排，是必須經過雙方退讓妥協，才可以商定。如果大家不瞭解劇目的實務運作，便不明白劇目為何如此編定。

以「梅劇團」首晚上半場為例。選演《漢津口》明顯是以葉金援作為考量，須知三晚當中，除了這齣短短的關公戲，只有一齣放在第三晚的箭衣武生戲《洗浮山》。緊貼《漢津口》的《趙氏孤兒之打鴈》，顯然是為花臉名宿李長春而設的，因為他除了此劇，只有在第二晚的《穆桂英掛帥》演王強。其實，可考慮取消《漢津口》與《打鴈》，改演一齣由葉金援與李長春擔演的武生、花臉戲，反正在《漢津口》演曹操的黃彥忠在劇內的戲份不多，而且同晚下半場他有一個更重要的「活兒」，就是在《宇宙鋒之修本》演趙高。再者，由於張學津缺陣，他的「活兒」全由弟子朱強承乏，取消《打鴈》而不須由朱強演程鴈，反而是好事。以上建議，主辦機構或可參考。

223

《飛虎山》應該多演

此外，選劇方面值得一讚的，是把現今難得在舞台一睹的《飛虎山》，介紹給香港觀眾。往昔，十三太保的故事，經常見於京劇舞台。再者，三十多年前，精通京劇的香港電影導演張徹也拍過一齣《十三太保》，筆者年少時也看過，而最近某電視台在電影回顧系列中，亦選映過這齣戲。衷心盼望《飛虎山》不但可以承傳不衰，更可以把演出內涵進一步豐富。

另一齣選得恰宜的折子戲，是《洗浮山》。雖然這齣戲得到令人安慰的承傳，但未必可以在舞台常見。其實，除了《洗浮山》，往昔有好幾齣齣天霸戲是常演的，例如《連環套》、《惡虎村》、《殷家堡》、《駱馬湖》。可惜，近年很多劇團頂多只演《連環套》，其他幾齣甚少公演。至於同屬「八大拿」的其餘幾齣，即《鄭州廟》、《八蜡廟》、《獨虎營》、《東昌府》、《霸王莊》等，則更加罕見。其實，見於小說《施公案》與《彭公案》的眾多故事，都是由黃月山等人編成京劇折子戲。希望各大劇團努力搶救，盡量公演。

缺少張學津影響不大

演員方面，整個匯演缺少了老生張學津，不少戲迷當然感到遺憾。不過，筆者卻不太介懷，因為張學津與朱強雖然份屬師徒，但彼此的演戲能力差距不大。觀乎朱強的整體演出，亦屬中規中矩。

小生李宏圖今次來港只演兩齣戲，其一是頭一晚擔演上文提及的《飛虎山》，其二是第二晚參

224

演《穆桂英掛帥》。兩齣戲的戲份雖然大為不同，前者是主角，後者是配角，但都是武小生的戲。換言之，李宏圖今次沒有帶文小生戲給觀眾。平情而論，李宏圖的武小生戲，比文小生戲弱很多。他礙於武功底子，演十三太保不算稱職。

不過，如果選最叫筆者失望的演員，應該是董圓圓。雖然她的確頗有觀眾緣，無論演大戲《穆桂英掛帥》的穆桂英，抑或演折子《探谷》的穆桂英，都同樣得到歡眾頗多采聲，但細究其實，她沒有進入「演人物」的境界。

當晚的大戲《穆桂英掛帥》，由三人分演。梅派年輕的再傳弟子尚偉演頭部，而中部接帥印一大段戲由梅派親傳弟子李玉芙演。最後「掛帥」的一段由董圓圓接演。綜觀全劇，在董圓圓未上場前，李玉芙已經把「接印」戲演得圓圓滿滿，為接下來的「掛帥」戲營造了一切該有的氣氛。換言之，前面的李玉芙已經為後面的董圓圓鋪好了成功的路。

可惜，董圓圓的出場亮相很不濟事。觀眾雖然例必報以掌聲，但筆者看不到一個應有的穆桂英。董圓圓只消看看豫劇馬金鳳演掛帥的穆桂英，就該明白什麼是雄風凜凜，英氣逼人了！其實，董圓圓從頭到尾都是嬌柔有餘，剛氣不足。此外，她的《探谷》亦屬一般。我們可以在這兩齣演同一人物的刀馬旦戲得到一個結論——不是每位青衣甚或花衫演員，都「應」得起刀馬旦的功。

董的穆桂英，嬌艷有餘，英氣卻乏。試想，掛帥當刻的穆桂英，豈可全無英氣。

李玉芙與李鳴岩精彩

整個匯演最叫筆者稱揚的演員，是「雙李」——李玉芙與李鳴岩。看了那麼多年梅派戲，看過不少梅派弟子，筆者僅從李玉芙看到幾分梅蘭芳的味道。李玉芙不論演《修本》的趙艷容，抑或《穆桂英掛帥》的穆桂英，都十分內斂。她以一個「穩」字拿捏演戲的尺寸。不重矜誇、不多外露，她演的角色讓人看得很舒服。她不是頂級優秀的演員，但起碼如果按照梅蘭芳的經典說法：「學我者生，似我者死」，李玉芙「學」得算不錯。

李鳴岩的老旦藝術，肯定稱得上登峰造極。她不單會唱，而且唱功一流，更難得的，是她以情馭聲，與一些老旦演員只管瞎唱，截然不同。此外，她著重表情，而很多老旦演員都壞在一副「死臉」（臉上沒有表情）。她的表情卻來得自然恰當。

年邁的李鳴岩，嗓子當然比不上年輕的老旦演員這般「衝」，但她勝在擅唱，骨節裏都是韻味，比一般賣嗓子的要耐聽。可惜，她沒有把《打龍袍》之前的一齣《遇皇后》帶來。如果賣一個「雙齣」，準叫觀眾聽得如痴如醉。

最後，很想指出，今次匯演如果缺了「雙李」，肯定大打折扣。

二零零九年二月

226

父業子承 兩岸弘藝

李寶春京劇老戲新唱

欣悉京劇名家李寶春將會聯同丑角耆宿孫正陽在六月上旬來港演出兩晚，相信戲迷定必與筆者一樣引領以待。

為什麼對這次京劇演出滿有期待？原因可從外在與內在兩方面說明。

李寶春是李少春哲嗣

先談外在原因。今年三月，香港藝術節推出「京劇名家匯演」，雖然宣傳做得到位，而且名角如林，但結果只落得「演員蜻蜓點水，觀眾走馬看花」的收場。

事後，筆者從戲友當中聽到不少怨言投訴。基於心理補償，觀眾對即將上演的「京劇老戲新唱」，抱有更大的期望。

至於內在原因，主要是與李寶春有關。今次的兩天匯演，資歷最深的演員，當然是享有「江南第一名丑」美譽的孫正陽。不過，筆者最渴望看到的是家學淵源，近年更穿梭兩岸的老生兼武生演員李寶春。李寶春來自梨園世家，父親就是身兼楊派（楊小樓）武生與余派（余叔岩）老生的一代

名家李少春，而祖父就是曾經紅透上海的「小達子」李桂春。

李桂春本來是梆子老生演員，但京、梆兼擅，光是一套足本連台戲《狸貓換太子》，就已經唱紅上海。他息影以後搬到天津，在租界區還購置一幢五層的大樓，專心栽培他的兒子少春。

李桂春雖然名利雙收，但由於演了一輩好戲而最後仍是落得「海派」的評價，於是立誓要把兒子捧成京朝派名角。他除了親自嚴屬課子之外，還請了擅說余派的陳秀華教老生戲，更敦請公認是楊派武生的權威教師丁永利教武生戲。兒子成名後他更透過多方的人面，讓兒子拜入余叔岩門下，得余親授。少春終其一生，重唱功或重做表的老生戲、靠把老生（即文武老生）戲、短打與長靠武生戲、猴戲、甚至老爺戲，他都演得絲絲入扣，嘆為觀止。

李寶春（原名李寶寶）是李少春與中華戲校「四塊玉」之一侯玉蘭的幼子，生於一九五零年。按年齡計算，他今年還未到花甲之年。由於他的兄姊各自從事電影、音樂、話劇等藝術，而沒有一人繼承父親的戲曲藝術（李少春與另一妻子王氏所生的兒子李浩天，雖然是戲校武生出身，且演過不少戲，但後來轉職於電視台的戲曲頻道），子承父業的重擔，便自然落在李寶春身上。

穿梭兩岸　弘藝傳薪

李寶春是北京市戲曲學校的畢業生，在校其間主習武生及文武老生，畢業後編入北京劇院，後來移居美國。八十年代末，他由美國遷居台灣，並接受台灣辜公亮（即辜振甫）文教基金會邀請，

演出《野豬林》、《打金磚》等戲。隨後在九一年搬演上海京劇院的得獎新劇《曹操與楊修》，贏得了台灣觀眾的稱許，亦為兩岸京劇交流走出成功的一步。

李寶春在台的過去十多年，不論是繼承老戲、搬演內地的新劇以及創制新劇，都取得很大成就。

他不但繼承父親的戲寶，例如老生戲《打金磚》、《擊鼓罵曹》、《將相和》、《戰太平》，武生戲《連環套》、《洗浮山》，關公戲《灞橋挑袍》，猴戲《鬧天宮》，以及大量傳統戲，亦致力創制了《孫臏與龐涓》，將崑劇《十五貫》改為京劇，把《孫安動本》改為《孫安進京》，把《白毛女》改為《仙姑廟傳奇》。此外，他把內地的新戲搬到台灣舞台，包括前述的《曹操與楊修》，以及《三打祝家莊》、《寶蓮神燈》等。

李寶春在六月來港之前，先在五月秒聯同內地花臉楊燕毅、丑角常貴祥，以及台灣旦角黃宇琳等在新舞台演出三天。不過選演的劇目與來港的無一相同，而他們三位，亦會隨團來港。

李寶春所率領的台北新劇團，來港演出兩場，合共選演五齣戲，計為：首天的折子戲《掛畫》與長劇《奇冤報》，以及次天的折子戲《陰陽擊鼓罵曹》、《櫃中緣》及大戲《大鬧天宮》。當中由於李寶春擔演《奇冤報》、《罵曹》及《大鬧天宮》，其餘兩齣難免有點「墊戲」的味道。

《奇冤報》又名《烏盆記》，是香港戲迷熟悉的故事，也即是粵劇常見的《包公審烏盆》，不必在此介紹；但據瞭解，李寶春將會在劇裏加添他特有的形體動作，包括耍水袖，而這套水袖不是一般老生水袖，而是五尺長水袖。戲裏當然應該少不了鬼步、吊毛、搶背等動作，藉此營造氣氛。

229

李派猴臉譜自有特色

猴戲《大鬧天宮》固然是乃父李少春的戲寶，但要承傳得形神俱備，可真不容易。須知前半的「偷桃盜丹」一定要展現猴兒的靈趣；後半的「鬧天宮」與天將天兵的開打，準要凸顯猴兒武技與意態的超逸。拿捏不準，台上只落得一場武技的展演而已。

戲迷在觀賞《大鬧天宮》時，倒可細心注視美猴王所勾的臉譜。京劇猴王臉譜大概可以分為三大主流譜式，即楊小樓的《一口鐘》、李萬春的《倒栽桃》，以及李少春的「葫蘆形」。其實，三種臉譜基本上相同，而李少春的「葫蘆形」，只是把猴嘴勾成葫蘆形狀而已。

如果要從上述兩天五齣戲中首選一齣，筆者不加思索，即選《陰陽擊鼓罵曹》。《擊鼓罵曹》是京劇老生的常演劇目，特點是襧衡一邊打鼓，一邊罵曹，不過，崑劇裏有一齣瀕臨失傳的《陰罵曹》。據悉，李寶春幾年前蒙崑劇「傳」字輩碩果僅存的老藝人倪傳鉞親授此劇，使他得以把京、崑的演法串在一起，使全劇更見豐富飽滿。

李寶春不單為京劇增益，更為崑劇承傳盡了一分力，實在值得欣賞。

二零零九年六月

趙玉華率石家莊京劇團訪港

河北省石家莊市京劇團定於九月下旬來港演出三場。論級別，「石家莊」雖然是市級劇團，不比國家級和省級，但論實力，由於底子頗厚，而名家奚嘯伯、楊玉娟、李寶奎、華世麗等都與這個劇團很有淵源，因此說得上是市級京劇團中較為優秀凸出的一個。

「石家莊」今次來港演出三場當中，由於第二場是聯同天津青年京劇團、上海京劇院及香港振興票房演出，而且屬於包場性質，一般觀眾無從購票觀賞，筆者因此不予簡介，只選談首尾兩晚的劇目。

趙玉華是劉長瑜首徒

首晚的劇目是大戲《鐵弓緣》，而第三晚則演幾個折子，計有短打武生戲《獅子樓》、旦角戲《賣水》、老生戲《上天台》以及武旦戲《虹橋贈珠》。

「石家莊」這次演出，是由中年名旦趙玉華擔班。她是名家劉長瑜的得意弟子，而劉長瑜是一位深得小翠花（于連泉）、芙蓉草（趙桐珊）及荀慧生親傳的旦角藝術家。資深戲迷一定對她所演的《紅樓二尤》、《坐樓殺惜》、《十三妹》、《秋江》以至現代戲《紅燈記》、《平原作戰》等

231

印象深刻。今次她的弟子趙玉華擔演的《鐵弓緣》，屬於荀慧生的戲寶，而《賣水》是劉長瑜自己的戲寶。

《鐵弓緣》又名《英傑烈》或《豪傑店》，取材自明傳奇《鐵弓緣》。這齣戲很多劇種都有，包括秦腔、晉劇、河北梆子、川劇、湘劇、徽劇、評劇等。京版《鐵弓緣》應該是從秦腔經過河北梆子移植過來。故事大概是說明朝太原守備之女陳秀英與母親開設茶館為生，父親離世前遺下鐵弓一張，並指明誰能拉開此弓，即以秀英許之，由此引起諸多周折。

《鐵弓緣》 重做表顯唱功

此劇旦角既講求做表，亦須展示唱功，更須在劇中反串生角。劇裏的一段「二六」：「老爹爹，為國操勞早年亡。父在世，教愛女發奮向上，讀詩書，勤練武扶弱禦強，臨終囑咐耳邊響，家傳之寶弓一張⋯⋯」，以及隨後的「流水板」：「自幼兒習練棍和棒，崑崙刀法斷魂槍⋯⋯」，以至「南梆子」：「借寶弓訂良緣喜出望外，藏不住心頭事笑口常開⋯⋯」，都是旦角的唱段。

順帶一提，這齣戲有兩種演法。如果演全，則算大戲一齣，演一個晚上；如果只演「開茶館」一折，則算作一齣折子戲。此外，京劇除了這齣《鐵弓緣》之外，還有一齣《大英傑烈》，劇情相同，但唱詞與演法多有不同，而這齣戲則屬於趙燕俠及關肅霜的戲寶。香港京崑演員鄧宛霞亦演過此劇，當年並且憑此得到梅花獎。

《賣水》 屬丫環與小姐戲

除《鐵弓緣》外，趙玉華擔演的另一齣戲是《賣水》。故事大概敘述尚書黃璋嫌未來女婿李彥貴遭逢塞厄，決意悔婚，但女兒黃桂英堅守信約，不肯退婚，並與父親多番爭執。某日丫環梅英侍候桂英在花園玩耍，忽聞門外有人高喊賣水。原來賣水之人竟然是落難嬌婿李彥貴，於是相約花園贈金。

《賣水》這折戲的主角，並不是小姐桂英，而是丫環梅英。戲裏有一個頗長的「南梆子」唱段，就是由演丫環的花旦唱：「行行走，走行行。信步來在鳳凰亭……」據悉這齣戲是中國戲曲學校在上世紀六十年代初從蒲州梆子移植過來的。往昔擅演此劇的女演員，就是劉長瑜，今次由弟子趙玉華擔演，可說是在承傳方面做了一些讓人鼓舞的工作。

至於趙玉華擔演的另一齣戲《虹橋贈珠》，是當年中國京劇院聯同上海京劇院根據《泗州城》改編的，把原劇的水母改為泗州水陣，而原劇的若干情節亦有所更易。此劇後來雖然易名為《紅衣公主》，但目下京劇仍慣稱之為《虹橋贈珠》。

按照傳統，《虹》劇屬於武旦戲，而且屬於武旦必學必練的戲。不過，有些本攻刀馬旦的演員，也會拿來演。過去十年左右，堪稱武旦皇后的李靜文，以至史敏（後易名史依弘）、李紅艷等，都在香港演過此劇。盼望趙玉華在戲裏面的開打既清脆利落，又講究法度。

最後簡介一齣不是趙玉華擔演的戲，而是老生與花臉對唱的戲——《上天台》。故事敘述姚剛

233

一時盛怒，打死當朝郭太師，並慰留姚期。可惜劉秀後來醉酒，在酗醉其間斬了姚期。漢光武帝劉秀姑念姚期父子有功於國，只將姚剛發配，並慰留姚期。可惜劉秀後來醉酒，在酗醉其間斬了姚期。這齣戲分為頭本和二本，但一般都是頭、二兩本合演，並由銅鍾花臉與老生分演姚期與劉秀。

《上天台》有異於《草橋關》

必須說明，《上天台》與另一齣常演的頭、二本《草橋關》，都是講述姚期父子與劉秀的故事，雖然同樣有姚剛打死郭太師的情節，但後來的劇情發展截然不同，因此兩戲不可相混。

此外，京劇界對傳統戲《上天台》再有延伸。當劉秀酒醉時，下旨立斬姚期，並順勢盡誅鄧禹等二十多位功臣。馬武闖宮進諫，可惜不予照准。馬武於是在金殿以磚頭打死自己。馬武的魂魄隨後活捉劉秀。這齣延伸的戲就是李桂春、李少春父子擅演的《打金磚》。此劇亦名《二十八宿歸天》。

從內涵看，這齣戲刻畫人做錯事後精神恍惚，疑神疑鬼，似幻似真，與心理學上的精神紊亂相近。目下擅演此劇的演員，當然是于魁智。

從表演看，這齣戲最大的賣點是老生演員「摔殭屍」。

不過，按照規矩，演《上天台》當然沒有後來《打金磚》的情節。此劇主要賣的是老生與淨角的「二黃」對唱：「姚皇兄，休得要告職還鄉。龍書案，聽寡人細說端詳……」。只要生、淨雙方對唱精彩，也不失為一齣耐聽的戲。

二零零九年九月

兼談《鎖麟囊》成功要素

記得二零零四年香港藝術節為了紀念京劇一代名旦程硯秋誕辰一百周年，舉行「程派藝術一百年」的演出，並由程派傳人張火丁擔綱演出《鎖麟囊》、《荒山淚》及《春閨夢》，並由另一位程派傳人郭偉擔演《玉堂春》及《賀后罵殿》，讓香港戲迷認識多一些程派藝術。

五位傳人　各演戲寶

今年的中國戲曲節，主辦機構康文署為了再展程派風韻，特意安排三日四場的程派匯演作為打炮節目，並由著名程派傳人遲小秋擔演《鎖麟囊》、《荒山淚》及《文姬歸漢》裏的「行路祭墳」，另由郭偉、楊磊、周婧、呂洋等程派傳人分別主演《王堂春之會審》、《賀后罵殿》、《武家坡》、《英台抗婚之看嫁妝》、《春閨夢》及《六月雪》。

論聲勢、論劇目及傳人多寡，今年戲曲節比零四年藝術節猶勝一籌。張火丁是程硯秋得意門生趙榮琛的親傳弟子，遲小秋是程硯秋大弟子王吟秋的嫡傳，而郭偉、周婧、楊磊，都是趙榮琛的再傳弟子，當中的楊磊亦是當今罕見而有待發展的乾旦（男旦）；呂洋則先後學藝於王吟秋、趙榮琛

及李世濟。上述演員全是現今程派藝術的支柱人物了。

另闢蹊徑　創設新腔

零四年筆者在本欄介紹了程硯秋其人其藝，以及探索程派藝術的各款書籍及影音資料，在此不擬再贅。不過，很想特別提出，但凡開創流派，必須具備三項核心元素。其一是表演極具特色而且廣為風行；其二是後繼有人，使這門藝術長傳不絕，其三是有大量新戲作為獨有的戲寶。

程硯秋「倒嗆」（男孩變聲）後，嗓音條件欠佳，但他毫不氣餒認命，反而痛下苦功，在「通天教主」王瑤卿巧妙指導下，另闢蹊徑，創立一種聽起來似斷非斷，時而剛勁時而婉轉並且多用顫音與腦後音的特別唱腔。

程硯秋不單開創了獨特的唱腔，亦擅於演繹遭逢塞厄的苦命婦女。他擁有上佳的腰腿功，「腳底下」既快且穩，水袖功更出神入化，充分凸顯「文戲武唱」的特色。據趙榮琛在他的從藝回憶錄《翰林之後寄梨園》所述，他求問乃師，為什麼他在《武家坡》下場時所投的水袖，總得不到師傅的效果。程硯秋告訴他箇中秘訣，原來他的水袖摻入了耍大刀花的手法。由此可見，作為創派人，不單要藝術精進，更要懂得為自己添姿增華。

作為創派的名旦，程硯秋推出了很多新戲。可惜，早期的《龍馬姻緣》、《梨花計》、《花舫緣》、《鴛鴦塚》、《風流棒》、《孔雀屏》、《費宮人》等，不是散佚，就是後繼無人。今天仍

236

然常演的程派創作劇計有：《文姬歸漢》、《梅妃》、《紅拂傳》、《春閨夢》、《鎖麟囊》。程派劇目很多都是針砭時弊，狠批苛政，為孤苦弱小者悲鳴喊冤。扼要而言，他所演的新戲，政治與社會色彩極濃，而《鎖麟囊》是比較少見的例外。

不找彩頭　戲易唱溫

《鎖麟囊》算是一齣氣氛輕鬆的程派新劇，描述千金小姐薛湘靈出嫁時獲娘家送贈一個用以存放珠寶的鎖麟囊，祝其早生貴子。湘靈出嫁當天，中途在春秋亭避雨時，巧遇窮家女趙守貞。在對方協助下得與家人團圓。

《鎖麟囊》宣揚「好人有好報」的思想。全劇既沒有強烈的政治與社會色彩，又沒有懾人心魄的情節或尖銳的人物對立關係，演薛湘靈的演員，如果無法在唱腔及做表方面找彩頭，很容易就會把這齣戲唱溫。

此劇唱段算不上很多，但如果唱得到家，總會叫人回味不已。例如春秋亭兩位出嫁姑娘相遇的一段：「春秋亭外風雨暴，何處悲聲破寂寥。隔簾只見一花轎，想必是新婚渡鵲橋。……」又例如後來的一段「二黃」慢板：「一霎時把七情俱已昧盡，參透了酸辛處，淚濕衣襟……」。這一段的程派腔韻，更勝「春秋亭」的一段。

程硯秋哲嗣程永江在他的《我的父親程硯秋》（時代文藝出版社，二零一零年）一書的附錄：

「《鎖麟囊》祭」內提出，此劇能夠取得「一飛沖天」的成功，是因為（一）彰顯美好人性；（二）在唱唸做舞各方面都有符合大眾審美心理的創新；（三）處處體現程硯秋在戲曲表演基本功方面的雄厚實力。

戲迷在觀賞《鎖麟囊》時，不妨印證程永江的說法。

二零一零年五月

新編京劇《金鎖記》不姓「京」

台灣國光劇團《金鎖記》是今屆新視野藝術節閉幕節目之一。十一月十九及二十日在沙田大會堂共演兩場。

這齣《金鎖記》取材自張愛玲的同名小說。其實,這本小說近年來頗受文藝界熱捧,而根據原作改編的各種版本,先後在兩岸三地演出。當中包括二零零二年長安影視公司的同名電視劇、零四年上海話劇中心的同名舞台劇、同年台東劇團的音樂劇《曹七巧》、零六年台灣國光劇團的同名「新編京劇」,以及過去兩年香港焦媛的同名舞台劇。

王安祈是靈魂人物

「國光」的《金鎖記》,由王安祈與趙雪君合編。並特意寫給梅派名家魏海敏擔演。雖然說是合編,但兩位編劇應以身兼此劇藝術總監的王安祈為主,趙雪君為副。或許,說得更確切一點,王安祈是此劇的靈魂人物。

關心台灣戲曲發展的朋友,對於王安祈必有認識。她既是知名學者,亦醉心編劇。她在零二年出版的《台灣京劇五十年》,為寶島過去半世紀的京劇進程做了大量的編採輯錄,成為台灣歷來最

239

有系統的京劇史專著。全書分上、下兩冊，上冊既有縱向敘述，亦有橫向分論；下冊則載列各方圖照以及名家訪錄。在創作方面，王安祈亦先後寫了《孟小冬》、《王有道休妻》《青塚前的對話》、《三個人兒兩盞燈》等。王安祈對台灣戲曲事業用功之深、貢獻之大，實應深得推許。不過，由她主導改編的《金鎖記》，又應如何評價？

大幅增改人物與情節

制作班子把這齣戲標示為新派京劇；王安祈更在場刊撰文「張愛玲‧曹七巧‧魏海敏」，明言此劇的處理手法：「首先在敘事架構上採取虛實交錯、時空疊映，掌握的不僅是傳統戲曲時空流轉自如的特色，更是現代京劇對區塊切割做出和主題相應的有意設定，因而，蒙太奇貫串全局。」編劇既然有上述這種手法的意念，必然對原作進行大幅度的再創造。藝術再創造是必須的，但問題是這種再創造能否為原作錦上添花，進一步凸顯原作的藝術本意，抑或適得其反，令致原作更形蒼白貧乏？這正是我們要探索的。由於此劇標明是新編京劇，我們可從「新編」與「京劇」這兩大方面分析。

加添人物的烘托對照

但凡看過張愛玲小說的讀者，總覺得大體上她十分擅於刻畫人物、描摹情境，在敘述男女情愛

時尤精於剖示女性的心理狀態；但在鋪演故事情節方面，卻非她所擅長。換言之，她的小說特色不在於情節豐富，而在於運筆奇巧，遣詞精絕，常令讀者驚嘆不已。或許基於這個原因，王安祈把原作的人物與情節進行頗大程度的增改，嘗試加強原作的故事性。

首先，原作的開端是以兩個婢僕的對話，概括交代故事的背景。然而，新編京劇版（下稱「京版」）卻以曹七巧與兒女對話作序幕，然後倒回兄嫂來訪的情節。例如大爺、大奶奶、七巧、雲澤、三爺季澤打麻將的情節。又例如三爺要求七巧為他挑選妻子，並且馬上接受七巧所隨意挑出的人選。其後，「京版」更增添了一幕七巧穿插於季澤洞房之夜，在台上來一個時空配置。以上這兩節戲，不但不見於原作，更是倒逆了原作的故事性。

其二，「京版」增添了原作並沒有的情節（即原作第十二頁左右）。

其三，二爺（即七巧的患病丈夫）在原作只是一個被描述的人物，由在世至離世，都沒有半句詞兒，亦沒有行為動作；但「京版」裏既有詞兒，又有動作，目的是凸顯七巧所受的淫辱。

其四，原作的情節發展比較單一，人物的勾畫主要集中於七巧的心理狀態。「京版」則加添了很多烘托對照，例如透過大爺與大奶奶的說白，加強七巧與姜家的對立面，以及表達大爺作為長房對三爺浪蕩行為的不滿。

其五，「京版」以露骨手法呈現三爺與七巧的曖昧關係。這種手法與原作的意趣大相逕庭。

情節增改優少劣多

凡此種種，難以枚舉。不過，我們面對這些多不勝數的增改時，所須秉持的準則，是一切改動能不能加強原作的藝術本意，抑或是肆意扭曲，以致敗壞原作？

儘管觀感各有不同，立論見仁見智，但筆者認為，概括而言，「京版」的增改，劣多於優，特別是時空轉移太多，致令沒有看過原作的觀眾，根本難以跟從劇情。至於人物與情節的改寫，則過於窮形盡相，反有蛇足之嫌。

京劇曲唱少之又少

關於「京劇」方面，縱觀全劇，歌曲並不算多，而且嚴格來說，可予歸入京劇曲唱範疇的歌曲，根本少之又少。劇裏正式唱「西皮」「二黃」的，找不上幾處，而又往往是板腔難分，旋律莫辨。

必須強調，即便是現代京劇，曲唱上也不宜與傳統相去太遠。

與其說「國光」的《金鎖記》是京劇，倒不如說是一齣略帶曲唱的現代舞台劇罷了！因此，名旦魏海敏所演的曹七巧，以至老生唐文華所演的三爺，也無需按傳統京劇的唱做評騭了。

二零一零年十二月

馬派名劇　復耀香江

過去十多年，香港藝術節的外省戲曲節目，除了二零零三年的南戲以及二零零九年的越劇之外，總離不開京崑的範疇。筆者亦曾在本欄不下一次指出，劇種編排狹窄，毫不健康，有違戲曲推廣之道。可惜，藝術節當局充耳不聞，年年如是，演的盡是京崑，實在無奈！

宣傳文字　粗疏籠統

今年的外省戲曲節目，又是京劇。鑑於筆者對於這種有欠健康的現象，早有評論，因此不擬在此再贅。然而，當翻開藝術節的《節目及訂票指南》，看罷有關京劇「馬連良系列」的介紹，發覺當中以「扶風儒韻，復耀香江」為題的兩段短文，不單粗疏籠統，毫不精確，而且可議之處頗多。

為方便評論，現將該段短文摘錄如下：

「京劇大師馬連良自 1916 年在《借東風》演諸葛亮成名後，盛名不衰半個世紀，採各家之長，大膽創作，創立極具魅力的『馬派藝術』，並編排出眾多不朽名劇。馬連良自上世紀二十年代即位列『四大鬚生』，如果說梅蘭芳是京劇旦行的代表，那生行的代表就是他。適逢馬連良誕辰 111 周年……特邀……梅蘭芳京劇團與馬派傳人、馬家後人合作……呈現馬派藝術豐富多變的面相。」

標題與內文不符

首先，文章的標題既然提及「扶風」，為何短文內竟無半句解釋「扶風」的淵源？莫說是一般觀眾，即便是京劇觀眾，亦未必理解「扶風」與馬連良的關係。原來「扶風社」是馬連良親手創立的班社名稱。馬連良自一九二七年開始挑大樑，掛頭牌，唱大軸。之後，他在扶春社及扶榮社挑班。到了一九三零年，他自己斥資組成新班扶風社。由於馬連良以扶風社這個班牌演出最為長久，到四七年左右才停頓，扶風儼然成為馬連良藝術生命的別稱。

為藝術節執筆撰寫短文的人士，居然出現如此嚴重的錯漏，連「扶風」也忘記解釋。須知文字工作者切忌標題與內文缺乏呼應。套用時下流行的足球術語，這種「低級錯誤」根本不可接受，亦難以原諒。

其二，文內劈頭第一句說道「馬連良自一九一六年在《借東風》演諸葛亮成名後，盛名不衰半個世紀。」這個說法不能算錯，但未及確切，而且所謂「成名」、「盛名」的概念，須予釐清。

馬連良生於一九零一年的農曆正月，零九年進入由葉春善掌管的「喜連成」科班、坐科（受訓）期間，「喜連成」易名「富連成」。論資排輩，他是「連」字輩，屬第二科，僅次於第一科「喜」字輩。他入科初期，原習小生，後來改為老生，在科班演出期間，雖然多演唱工戲，但亦可演做工戲和靠把老生（即文武老生）戲。在這段日子，他很受歡迎，觀眾覺得這個孩子不錯，因此可算是「科裏紅」，不過，按照當時的準則，即使是「科裏紅」，亦不等於真正的成名，更講不上享有盛名。

244

自挑班開始真正成名

馬連良真正成名，要等到一九二七年挑班開始。及至他在一九三零年自組扶風社，才確實達到「馬派新聲動梨園」。

至於藝術節宣傳文字提到馬連良在《借東風》演諸葛亮成名，筆者必須為喜愛京劇的觀眾釐清有關老生行當的一些觀念。無疑，在芸芸老生當中，最擅演諸葛亮的，當然是馬連良。他在劇裏所展現的智珠在握、飄逸瀟灑，簡直無人能及，而這是梨園以至一般觀眾都公認的。不過，很多人似乎忽略了，按照京劇老生行當的劃分，在《群、借、華》戲裏的諸葛亮，屬於「裏子老生」（即二路老生）的活兒，並不歸於正工老生（第一老生）。須知正工老生按例演魯肅。如果我們只管推崇馬連良演諸葛亮演得絕妙，但沒有同時就他的正工老生戲給予更高度的表揚，這是對馬連良其人其藝，反而存有不敬。這個概念必須搞得清楚，否則有誤導之虞。

其三，文內提及馬連良「採各家之長，大膽創新」；但這九個字失於籠統，基本上放在任何創派級的演員都用得著。以最扼要的文字描述，馬連良在繼承老戲方面盡顯自身特色，並且進行大量的老戲新編，以及創作很多新劇。

錯列馬氏為生行代表

其四，文內說道：「如果說梅蘭芳是京劇旦行的代表，那生行的代表就是他（指馬連良）」。

寫這一句評語的人，對京劇根本認識膚淺，甚或毫無認識。將馬連良與梅蘭芳並列生旦代表，是觀念上的嚴重錯誤。必須明白，梅蘭芳能夠成為旦行的最佳代表，除了德藝雙馨，最重要的是他改革了故有的青衣表演，使之豐富壯大。換言之，梅蘭芳之後，旦行煥然一新，並且成為典範。馬連良縱使唱功了得，做功細膩，也脫不開譚派的偌大範疇。京劇老生自「老三鼎甲」（即張二奎、余三勝、程長庚鼎足而立）及「新三鼎甲」（即汪桂芬、孫菊仙、譚鑫培）先後出現，譚鑫培集諸家大成而演變成譚腔，並且蔚然成風，為生行奠立楷模。及後不論是余叔岩，抑或是馬連良、言菊朋、奚嘯伯、楊寶森等，雖然各顯專長、自有特色，但嚴格來說，總離不開譚派所開拓的範疇。如果要選生行代表，絕對是譚鑫培，豈會是馬連良？確信連馬派的最忠實支持者，也不至如斯疏狂，把馬連良說成生行代表。

誰是後人　誰是傳人

其五，文內第二段提及「梅蘭芳劇團與馬派傳人、馬家後人合作」；可是究竟誰是馬派傳人、誰是馬家後人，卻無述及。試問一般觀眾怎可從節目單分辨得到呢？筆者只好在此代為補述。參與今次演出的馬派傳人有三位，計為：朱強、高彤、穆雨。三位當中以朱強功力較深。馬家後人是演今次演出的馬派傳人有三位，計為：朱強、高彤、穆雨。三位當中以朱強功力較深。馬家後人是演旦角的馬小曼。她是馬連良幼女，早年在中國戲曲學校修業，夫君是琴師燕守平。

今次梅劇團獻演的馬派名劇共有五個，計有大戲《趙氏孤兒》及《十老安劉》，以及從《胭脂

寶褶》、《春秋筆》、《寶蓮燈》裏各選一折。這些三都是馬派戲寶，唯一美中不足的，是當下馬派傳人，很少露（演）馬連良亦屬擅長的文武老生戲，例如《定軍山》、《戰宛城》、《珠簾寨》。

短了文武老生戲，確實有點失落。

紀念節目　周五開鑼

要在這篇短文縷述馬連良藝術成就，當然沒有可能。筆者只好舉出兩則事例，說明他的認真態度以及聰明之處。其一，他對台上的一切視覺美與聽覺美，都有嚴謹要求。他扮戲時既注重扮相美，亦講求「護領白」、「水袖白」、「靴底白」，並且規定全社上下凜遵。為此，社裏有專人負責刮臉及刷靴底。其二，遇有義務戲（即籌款戲）匯演而與譚富英同台演《群英會》，他總是把應由正工老生擔演的魯肅，謙讓給低他一輩的譚富英（電影版《群英會》亦是如此安排），自己甘作二路老生，改演諸葛亮。這個調動既贏得口碑，亦證明馬連良聰明，懂得為自己及對方揚長避短。試想，如果楚才晉用，馬演魯肅，譚演孔明，效果肯定大打折扣。

今次來港獻演馬派名劇的是梅劇團。戲迷當然不會覺得陌生，這個劇團先後在二零零七及零九年來港，而其間朱強亦演過《趙氏孤兒》的「打嬰」。至於今次的演出，待看罷才置評。

二零一二年二月

247

戲曲《趙氏孤兒》京粵談

月前看罷香港藝術節京劇《趙氏孤兒》的當晚，來自澳門的某位劇評新進向筆者表示，這齣戲的上半部不俗；下半部則不過爾爾，並詢問筆者，怎樣給此劇打分。筆者坦然回答：頂多八十分。

七十五分亦屬中肯。

為什麼這齣脫胎自傳統京劇《搜孤救孤》的《趙氏孤兒》而且這份屬馬連良晚年巨作，竟然得分不高？究竟是演的問題，還是編的問題？要研究這個課題，須從這個敘述程嬰捨子成仁的故事的源頭說起。

《左傳》、《史記》載述不同

關於春秋時代晉靈公欲殺趙盾一事，最早見於《左傳》。然而，必須說明，《左傳》並沒有記載趙盾一家被誅之事。原來搜孤救孤這個故事最早源於《史記》。司馬遷在書內的「晉世家」描述趙盾之子趙朔及趙氏全家被奸臣屠岸賈誅殺，趙氏門客公孫杵臼與程嬰商議合力救出趙家遺腹子，並以他人之嬰（註：並非程嬰親生嬰兒）代死。《史記》的載述，與《左傳》相去極遠，想必取自稗史，可信程度很低。與其看作史實，倒不如視之為文學作品。

京劇舞台的《搜孤救孤》，以《史記》作為濫觴，並以元代紀君祥的雜劇《趙氏孤兒大報仇》為藍本。紀君祥的雜劇版本，對原有情節改動很多。最顯著的是程嬰以親生嬰兒（並非《史記》所載的他人之嬰）代死，充分凸顯程嬰風高義潔。

由小戲改編至大戲

京劇《搜孤救孤》屬於折子戲，只演到趙家孤兒因程嬰捨己子而獲救。至於後來長大成人，為趙家報仇一折，則沒有編寫。按照傳統，《搜孤救孤》是老生必學必演的戲。往昔余叔岩公認最擅於演這齣戲，而他的親傳弟子「冬皇」孟小冬所唱的程嬰，亦屬一絕。

一九六零年，北京京劇團在《搜孤救孤》的基礎上，編寫了一齣大戲，由奸臣屠岸賈誅殺趙氏全家，一直演至二十年後趙氏孤兒擒殺屠岸賈為止，並名為《趙氏孤兒》。此劇由王雁編寫，首演時由馬連良飾程嬰、譚富英飾趙盾、裘盛戎飾魏絳、張君秋飾莊姬。演員陣容無與匹敵，而這齣戲亦是馬連良晚年舞台上的代表作。

戲裏有一大一小敗筆

這齣戲首演時哄動整個北京城。據京胡名家楊柳青十多年前向筆者親自憶述：當年此劇首演時，台後台下擠得水泄不通，根本一票難求。他由於忝為馬連良白四十年代起專用的琴師李慕良的

249

門生，因此可以憑藉這種師徒關係鑽進後台看熱鬧。當時李慕良與演魏絳的裴盛戎共同創設「漢調二黃」，為花臉增添新腔。

這齣戲既然是精英盡出、名家薈萃，一唱一做，都為觀眾留下極為深刻的印象，為何筆者竟然打一個七十多至八十分的不高分數呢？筆者記得第一次觀賞此劇的舞台公演，是一九九六年鄧宛霞邀約北京京劇院二團來港聯合演出。當時由馬派名家安雲武演程嬰，王文祉演魏絳，鄧宛霞演莊姬。

然而，看罷全劇，發覺有一大一小的敗筆。

韓厥就義　著墨太少

先談小問題。當程嬰受莊姬託付，把趙家孤兒藏於藥箱裏而碰上韓厥盤查時，不幸因嬰兒哭啼而引致事情敗露。程嬰當然哀求韓厥放他一馬。然而，由於韓厥職責所在，豈可將緝捕中的孤兒放行？若然徇私，定必問罪處斬。這是韓厥生命的一大抉擇。可是舞台上只見程嬰說了幾句大仁大義的話，韓厥便毅然放行，而隨即自刎避責。這段戲處理上失於過速，骨節處應宜應多予深化，透過雙方的唱唸做表，以至台步身段，詳細勾畫韓厥忠義兩難全的極端困境。何況，韓厥這個角色例由大武生扮演，台上的活兒只有寥寥幾句而無處可予發揮，豈不是一大浪費？

相比於韓厥捨身取義的一節戲，程嬰捐棄親生兒子而成就大義的一大段戲，處理上更見粗疏而跡近近違背情理。須知如果要決定忍心以自己的嬰兒代趙家的孤兒送死，必須在唱做念白中凸顯忠大

於情、捨親取義的情緒，而斷不能把親兒代死看作是一種必有的仁義行為。只見台上程嬰簡單幾句就交代過去，然後把親兒交給公孫杵臼送死。如此的處理手法，怎可令觀眾動容扼腕？

程嬰夫妻的情義角力

反觀十多年前由葉紹德根據這個京劇版本而改編成粵劇的新版本，在處理程嬰捨子的骨節上，就高明得多。他創設了程妻一角，而以這位代表母愛的妻子，與代表仁義的丈夫來一場情與義的角力。在程妻身上，我們看到為人父母極力維護親生嬰兒的生存權利；在程嬰身上，我們看到仁義為先，親情為後的大忠大勇；在他們激烈鬥爭中，我們看到人間最自然、最具人性的愛子之心，如何折服於人類最高潔、最無私的犧牲精神。這場戲為往後的程嬰含冤、孤兒復仇提供了最佳的鋪墊，隨後的戲就可以演得飽飽滿滿！如此一來，粵版比京版何止更勝一籌？

京版《趙》劇如果不思改良，而光以馬派的唱做列作賣點，恐怕經不起舞台的長期考驗，欠缺歷練不衰的條件。

二零一二年四月

251

漫談京崑蘇武劇目

從《牧羊記》到《漢蘇武》

由中國國家京劇院擔演的「新編歷史京劇《漢蘇武》」，是今年五月第二十三屆澳門藝術節的揭幕節目。此劇雖云「新編」，但縱觀全劇，只不過是根據前人劇作，稍加編整而已。與其說它是劇情新、意念新，倒不如說它是表演手法新，唱詞唱腔新罷了。

蘇武牧羊的故事，當然家喻戶曉，不必細表。筆者回想童年時代，就已經學唱由田錫侯作曲及其友蔣蔭棠填詞（另一說法是白宗魏曲、翁曾堃詞）的《蘇武牧羊》。當中的歌詞「蘇武留胡節不辱，雪地又冰天，窮愁十九年，渴飲雪，飢吞氈，牧羊北海邊⋯⋯」，更是歷久難忘。然而，大家有沒有想過，此曲填詞人為求凸顯蘇武氣節貫乾坤，居然把氈吞下肚充飢的異人，而甘於違背常識？

蘇武在匈奴育有一子

蘇武的史跡，最早見於班固《漢書》「李廣蘇建傳第二十四」。此傳雖以李廣與蘇建為名，但當中包括李廣之孫李陵以及蘇建之子蘇武的記敘。單以敘述蘇武生平的篇幅計，約有二千字，由蘇

武「少以父任，兄弟並為郎」，奉武帝之命，出使匈奴寫起，一直寫到滯留彼邦十九年，其間幾經變遷，最後在昭帝始元六年回歸京師，得享厚賞。

在傳統的國民教育下，我們只知道蘇武不懼匈奴單于威逼，寧死不降，結果發配北海，「扙節牧羊，臥起操持，節旄盡落」（見班固原文），實為漢族節義的楷模。豈不知，班固在此傳的末段簡略提及蘇武在困於匈奴期間，與匈奴婦女產下一子，取名通國。蘇武由於晚年無子（原有的漢裔兒子因犯事而判了死刑），乞求皇上，准以金帛贖歸漢家。大家似乎為了重點傳揚蘇武的節氣，故意忽略他原來的一條「大尾巴」——與胡女通婚產子。班固特意把李陵與蘇武載述於同一傳內，實在發人深省。前者臣服匈奴，結果換得一世的罵名；後者雖云寧死不降，但在敵國通婚產子，何嘗不是等同通敵賣國？

後人增柴添炭說蘇武

與蘇武通婚產子的番邦女子，究竟姓甚名誰？《漢書》沒有述及。今天舞台上看到這名女子叫作胡阿雲，身分是匈奴太尉之女（相當於漢族郡主），實在是後人穿鑿附會。戲曲世界裏，為這個故事添柴增炭的，首先是元朝的戲文《牧羊記》。此戲由「慶壽」即蘇武為母親設宴祝壽，繼而奉命出使，一直演到「望鄉」與「告雁」，即是敘述蘇武不接受李陵的勸降，把他趕下望鄉台，及其後以衣為紙，以草梗作筆，寫成書信，然後將之縛於南歸的雁足。當中的「望鄉」一節，崑曲舞台

253

仍有演出，由老生演蘇武，官生演李陵。蘇武所唱的【忒忒令】與李陵所唱的【園林好】及【江兒水】，都是頗為著名的唱段。這三首曲唱來，前者悲傷沉厚，中者深邃委婉，後者哀怨激越。近幾十年，崑曲界以兩位「世」字輩演員——張世錚的蘇武與汪世瑜的李陵——唱得最有韻味。

《蘇武牧羊》是馬派戲寶

至於京劇版本的蘇武故事，則始創於民初。據悉是由人稱「通天教主」的王瑤卿編寫，名叫《萬里緣》，由老生王鳳卿演蘇武，但「活兒」不重，因為重點放在胡阿雲一角。其後，馬連良將之改為一齣唱做並重的老生戲，稱為《蘇武牧羊》。此後位列馬派戲寶，舞台上常有演出。劇裏的「賢弟提起望家鄉，不由子卿兩淚汪。賢弟帶路頭前往，看不見家鄉在何方……」，是一個著名的唱段。

一如前述，在澳門藝術節公演的《漢蘇武》，是一齣新編劇。不過，雖云新編，情節內容卻脫不了前作的窠臼，只是在唱腔、音樂、配器及舞台裝置與設計，力求現代化而已。這個制作的靈魂人物是身兼編劇與導演的高牧坤，而唱腔及音樂設計的主事者，是朱紹玉。

唱腔旋律化音樂交響化

高牧坤是著名的京劇大武生。論輩分，他在王金璐、厲慧良之後，比俞大陸、錢浩梁（前稱錢浩亮）晚幾年，而遠遠先於現屆中年的王立軍。他半個世紀的舞台歷練，使他對京劇以至廣義的戲

254

曲有深厚的見識。至於朱紹玉，是近年京劇界的知名作曲家。然而，正如前文所指，他倆的創作重點除了舞台調度現代化之外，還有唱腔旋律化以及音樂交響化。這亦正正是時下新派京劇的一般走向。

由於全劇的唱腔高度旋律化，京劇的唱腔，例如「西皮」，平白失卻了原有的獨特韻味。換言之，觀眾根本難以辨別、究竟台上現在所唱的，是不是「西皮」？此外，貫穿全劇的，幾乎全是交響化的音樂（開場戲裏所唱的崑曲曲牌，是全劇罕有的例外）。負責演奏的，不是傳統的「場面」人員，而是澳門中樂團。負責領導樂師的，不是傳統拉京胡的師傅，而是中樂團的指揮彭家鵬。

唱京調的音樂劇

平情而論，樂團在彭家鵬的精準指示下，的確奏出旋律鮮明的音樂。演員則依循樂隊所奏出的音樂，逐句逐段唱。可是，這種表演方法，已經明顯違背了戲曲固有的「戲以人重」的規律，即演員才是演出的核心，是劇裏的主宰，琴師以至整個樂隊只屬輔助功能。縱使音樂奏得出色，演員唱得有勁兒，台上所演的，也只不過是一齣唱京調的音樂劇而已，算不上唱京劇。

《漢蘇武》演罷翌日，國家京劇院演了四個折子戲。當中的重點劇目是大武生高牧坤粉墨登場，領著董圓圓唱《霸王別姬》。高牧坤以高齡唱霸王，唱得地道，唱得有彩，算得上形神俱備。筆者邊看邊想，寧願看半齣《霸王》，也不愛看整齣《漢蘇武》。

255

筆者在回港的船上，《漢蘇武》在腦海裏縈繞不絕，揮之難去。場刊裏寫著：「氣節不會因時代的變遷而褪色，這正是蘇武這一藝術形象的價值之所在。通過創排《漢蘇武》，希冀喚起今人對人生價值與生命意義的重新思考。」

然而，這位歷史上素稱不畏死、不怕苦的忠貞使節，在流放期間居然左擁嬌妻享艷福，右抱愛兒聚天倫！這種人物還配得上忠於君，貞於漢的美名嗎？這是哪一門子的氣節？《漢蘇武》是不是明褒實貶？

二零一二年五月

256

漫談楊派《文昭關》與《伍子胥》

最近有戲友看了中國戲曲節國家京劇院一團的宣傳資料，向筆者提問，究竟劇院在七月下旬來港公演的其中一齣戲《伍子胥》，與另一齣同樣是講述伍子胥故事的《文昭關》，是不是同一齣戲？

如果不是，兩者有沒有關係？此外，《文昭關》是不是楊派老生獨演的戲？

由於該劇院（前稱中國京劇院）今次所選演的劇目，與過去十多年來港所演的，大同小異，筆者亦毋須花費筆墨介紹，倒不如乘著今次演出的機遇，解答那位戲友的上述問題，順便與大家分享楊派（楊寶森）老生的藝術特色。

《伍子胥》含多個折子

京劇裏講述伍奢、伍員（即伍子胥）兩父子事迹及相關故事的劇目，倒也不少，計有：伍員代表楚國在秦國獻寶比武大會中舉起千斤銅鼎而力壓四座的《臨潼鬥寶》；楚平王聽信讒言、囚禁伍奢的《亂楚宮》；平王設計殺害伍尚、伍員兩兄弟而伍員因此投奔吳國的《戰樊城》；伍員逃離樊城途中巧遇好友申包胥的《長亭會》；伍員被困昭關，七天未能出關，內心憂愁過度以致一夜白髮的《文昭關》；伍員逃出昭關後，路上先後遇到漁人與浣紗女，二人為了表明不泄露伍員秘密，投

257

江明志的《浣紗計》；伍員薦專諸以魚腹藏劍，刺殺王僚以助姬光復位的《魚腸劍》；專諸母親為免兒子顧慮，於是自縊而亡的《專諸別母》；專諸假扮廚師並以藏於魚中的劍刺殺王僚的《刺王僚》；王僚遇刺身亡，伍員派勇士要離殺王僚之子慶忌的《要離刺慶忌》；吳王闔閭擬伐楚，聽伍員舉薦以孫武子為帥而孫武子在演習陣法時故意殺死吳王兩嬌妾的《孫武斬美姬》；伍員伍辛兩父子陣前相認的《卧虎關》；伍員攻陷楚國首都郢城，掘楚平王墓而鞭屍報仇的《戰郢城》；以及申包胥在伍員滅楚後向秦國哭求借兵復國的《哭秦庭》。

《文昭關》 常常獨立演出

上述各個故事，大都見於《左傳》，並且主要取材自《列國演義》。可惜當中有某些劇目，近幾十年少見於舞台了。此外，按照京劇的演出習慣，以上諸劇，一般是按折選演，但亦可連續合演。

如果從《戰樊城》一直演至《刺王僚》而算作一齣大戲，則稱之為《鼎盛春秋》，亦可稱為《伍子胥》。

如此說來，《文昭關》既可以單折演出，亦可納入大戲《伍子胥》之內。不過，與其他同時列入大戲《伍子胥》內的折子相比，《文昭關》是一齣吃重的老生唱功戲，因此地位與眾不同，即便是花臉戲《刺王僚》，亦夠不上《文昭關》的看頭。

楊派《文昭關》別出機杼

順帶一提，伍員被困昭關的故事，不單有《文昭關》，也有《武昭關》的演本。不過，由於《武昭關》取材自另一本通俗演義《春秋五霸七雄列國志傳》，而非《列國演義》，因此情節有異，與全本《伍子胥》銜接不來，依例只演單齣。此劇由於述及伍員被困禪宇寺，因此又名《禪宇寺》。

當年譚富英與張君秋合演的《楚宮恨》，乃改編自《禪宇寺》。

至於《文昭關》是否屬於楊寶森楊派專演的劇目，答案當然不是。《文昭關》以至大戲《鼎盛春秋》（即《伍子胥》）早已由人稱大老闆程長庚以及綽號「汪大頭」的汪桂芬唱紅。不過，此劇到了楊寶森，他因應自己的長短處而別有開創，終而成為楊派戲寶。

《文昭關》的最大魅力，固然在唱，而最長也是最精彩的唱段，就是第三場伍員所唱的「二黃」慢板。在第三場的開端，演伍員的老生，在「快長錘」的輕打下，上了台，看過既晚的夜色後，情緒焦躁。起先唱幾句「流水」：「過了一天又一天，心中好似滾油煎，腰中枉掛三尺劍，不能報卻父母冤。」隨後以一句話白作為鋪墊：「幸遇東皋公，將我隱藏後花園中，一連幾日，並無動靜，

今日又是一天，好不愁悶人也！」

彈奏的胡琴在伍員喊完：「唉！爹娘啊！」便奏起「二黃」慢板的過門，伍員隨而起唱：「一輪明月照窗前，愁人心中似箭穿。實指望，到吳國，借兵回轉，誰知昭關有阻攔……」。必須指出，這個著名唱段充分發揮「二黃」慢板那種最宜表達複雜感情的特色。「二黃」慢板見於多齣名劇，

但行內人普遍認定《文昭關》裏這個「一輪明月」的唱段，是「二黃」慢板的典範。

楊派唱腔以韻味取勝

一如前述，《文昭關》這齣戲並非始於楊寶森。然而，此劇在他手裏多有創設，以致成為他的戲寶，亦是後來楊派老生必學必演的珍品。自他以後，其他流派的老生演員，由於在這齣戲上唱不過楊派，大都乾脆掛起不演，因此最近幾十年，每當提到《文昭關》，就以楊派獨尊了。

楊寶森在上世紀二十年代初以十二歲之齡，開始登台。四十年代後期與馬連良、譚富英、奚嘯伯合稱四大鬚生，可惜英年早逝，一九五八年因病辭世，享年四十九。嚴格來說，楊寶森作為老生演員，條件並不算好。他的音色不算明快，而且音域不廣；老生的大起大落、高亢抑揚的唱法，他唱不來。不過，他沒有氣餒，反而幾經鑽研，揚長避短，專以韻味取勝，並以寬厚低沉的嗓音作為特色。他的唱腔建基於余派，但另闢新徑，開創了別樹一幟的楊派。

楊寶森的藝術道路，深得名家輔助配合。楊寶忠的胡琴、杭子和的鼓，一琴一鼓，活脫是楊寶森的左右手。另一方面，他不單擅於因應自身條件而在歌詞唱腔中有所改造，亦有謙遜受教、從善如流的器量。以《文昭關》而言，京劇名家范中石向他提議，把唱詞「皆因是我五行八個字我的命生成」，改為「莫非是……」他欣然接納。此外，第三場下場時，舊唱詞是「滿斗焚香謝蒼天」。他認為並不貼合伍子胥當時的情緒，於是自行改為「吳國借兵報仇冤」。經此一改，唱詞與人物就

260

有魚水的契合。

從李鳴盛傳至于魁智

　　為楊派老生發揚光大的一員猛將，是李鳴盛。這位老生演員初宗余，亦擅馬，但後來「私淑」楊寶森，漸漸成為楊派正宗。關於他如何學習楊寶森，可翻閱他親述並由劉連倉與趙兵合編的《李鳴盛藝術生涯》（中國戲劇出版社，一九九三年），此書亦記述一九八七年于魁智齋夜冒昧敲門拜師的韻事。

　　最近十多年，京劇界但凡提起《文昭關》，便首推于魁智，蓋因他每演這齣戲，都帶給戲迷很大的享受。

二零一二年七月

261

京劇匯演 瑕瑜互見

上月中國京劇名家名劇大匯演在新光戲院一連演出幾場，既有名家坐陣，亦有新進登場。單以筆者所觀賞的連續兩晚表演，幾乎座無虛席，情況十分熱鬧。

筆者看的是最後兩晚的表演，前者是全本《四郎探母》，後者是《名家群英會》。《四郎探母》是一齣常演的大戲，而《名家群英會》其實是一眾紅星名家各來一段清唱，以及合演幾個折子。

《四郎探母》有不同演法

《四郎探母》敘述楊家將的楊四郎（延輝）流落番邦（遼國），娶了鐵鏡公主，還生了小孩；可是故國未忘，思母情切。公主看他心事重重，於是多番追問。四郎起初閃躲，最後和盤托出。公主愛夫情深，居然幫助取得（其實是騙得）出關的令箭。四郎得以過關，回宋見母，而重逢後彼此痛哭一番，盡訴別後情懷。這齣戲大體上分為「坐宮」與「見母」兩大折，而「坐宮」之前以及「坐宮」與「見母」之間有一些過場戲。「坐宮」與「見母」各有長長的唱段，也是京劇裏著名的唱段。

此劇有一長一短的兩種演法：長者，從頭演到尾，算是一齣大戲；其二是選一折而演，既可單演前面的「坐宮」，又可單演後面的「回營」；前者是老生青衣戲；後者是老生老旦戲。

262

這齣傳統戲最有趣的地方，是老生、青衣（以「坐宮」而言），以至老旦（以「回營」而言）必學必演的戲，而且不屬於某派老生或某派青衣的專戲。換言之，各派老生都唱這齣戲；至於四大名旦唱這齣戲，也沒有一派是唯我獨尊，而是各擅勝場。梅派自有風韻，程派亦有特色。

年輕演員尚須多磨練

今次匯演的全本《四郎探母》，由年輕的老生、青衣、老旦等擔演，包括老生李博、旦角張慧芳與郭霄、老旦畢小萍、小生張兵、二路老生馬磊，都是年輕梯隊的演員。當中只有老生杜鎮杰算是資歷較深的中年演員。除了杜鎮杰唱得尚算有三幾分韻味，所有年輕演員的唱功，尚須多予磨練。

不過，我們不應從他們身上奢求韻味，而是應該多加鼓勵，期望他們爭取到多一些實踐機會。

我們作為劇評人，儘管不擬挑剔年輕演員的演藝水平，但台上某些物事，由於涉及技術錯誤，而不是涉及演員唱曲子的韻味有多少，確須嚴正指出，期以有錯就改。筆者所指的問題，都出自台上的「切末」。

「喜神」處理方法違傳統

所謂「切末」，以現代舞台用語解釋，是指擺設、布景、道具。當晚《四郎探母》的切末，明顯有兩個問題：其一是「喜神」；其二是馬鞭。戲班裏用以表示嬰兒的物事，叫作「喜神」。

基於迷信與傳統，戲班中人對「喜神」十分崇敬，認為是祖師爺唐明皇的太子的化身，因此有特定規格。即便演員在台上抱著「喜神」，但這個布娃娃，一般都以絹子包好全身，極少讓它的頭露出來。可是今次匯演的劇團，居然把傳統的「喜神」制成恍似洋娃娃的模樣，而且頭腳盡露，與傳統大相徑庭。

四郎拿錯馬鞭須正視

另一方面，四郎拿的馬鞭居然是一條四絡鞭，實在莫名其妙。須知馬鞭有不同的種類與顏色，均按身分而劃分，絕不亂用。按照老規矩，文官用三絡鞭，即馬鞭上有三條絡穗；武將用五絡。四郎是武將，當然必須拿五絡鞭。可是演四郎的演員，既沒有拿五絡鞭，卻拿了四絡鞭。然則，馬鞭除了三絡與五絡，難道還有四絡？答案是，四絡鞭，是有的。；可不是馬鞭，而是驢鞭，武將豈可亂用？筆者不是抱殘守缺，而是堅持傳統，否則年輕演員就不知對錯，何以做好承傳工作？

一如前述，最後一晚匯演的上半場，是名家各自清唱一段。當中最矚目的，不是京劇名家，而是粵劇演員羅家英。他清唱（不化妝，不穿戴）一段《空城計》。大家可能很納罕，為什麼他居然來一段京劇呢？他怎樣學的？唱功了得嗎？

羅家英《空城計》欠韻味

首先，必須解釋，羅家英是個京劇迷，常常看京劇，而且頗受薰陶。此外，他拜過京劇著名武生兼紅生李萬春。他也演過以京劇為楷模的粵劇關公戲。由於池中無魚，他的關公算是現代粵劇界的唯一代表。可是嚴格來說，以粵劇標準來看，他缺乏粵劇南派的特色；以京劇的標準來看，也遠遠比不上京劇的紅生前輩。

綜觀當晚羅家英所唱的一段「空城計」，嚴正來說，並不及格。他唱來毫無老生應有的韻味，遑論展示人物當時的心理狀態。他連字音也很不準確，很多字在他嘴裏變成了普通話。慣聽京劇的戲迷，肯定覺得聽來不是味兒。須知普通話與京劇的字音有大幅的差距。羅家英的演唱，如果平常在台下湊個趣，倒還可以；在收費的晚會裏，登台演唱嘛，還差一大截。

這也再次證明，要唱好京劇，絕對是多個寒暑之功，斷非旦夕可至。在此奉勸「行哥」羅家英，但凡做事，一腔熱誠之餘，還須勤修苦練，方有所成。

二零一三年一月

京劇老旦行當發展受限制

担演劇目不多 表演手段欠豐

今屆香港藝術節以京劇「老旦名劇選演」作為外省戲曲節目，由老旦演員袁慧琴、康靜、張蘭及譚曉令聯同中國國家京劇院來港演出兩天共六個劇目，而當中老旦戲佔四個，即《望兒樓》、《紅燈記》、《對花槍》及《金龜記》。

老旦並非重要行當

在評論這台戲的優劣得失之前，想先提出一個須予認真商榷的概念問題。藝術節轄下節目委員會委員譚榮邦在「老旦名劇選演」的場刊裏，以「耄鳳聲洪響九霄——老旦行當的藝術」為題，撰文暢論老旦藝術。然而，當筆者閱到文內第二段「……老旦——京劇舞台上一個重要行當，……」不禁錯愕萬分，而這句文字亦見於藝術節《節目及訂票指南》的宣傳資料內。

老旦真的是京劇的一個重要行當？除非大家認定每一個行當都同屬重要，否則稍為認識京劇的觀眾都不禁要問：老旦明明不是一個重要的行當，為什麼硬要把它說成重要呢？難道為求招徠，期望多些觀眾進場看老旦戲，就可以把京劇的一些基本概念與知識顛倒嗎？

266

然則，哪些才是京劇的重要行當？首先，「重要」一詞，如何界定？要決定某個行當是否重要，須按下述兩項基本的法則：其一是該行當的所屬劇目是否很多；其二是該行當的藝術手段，包括唱、做、唸、打（或舞），是否極為豐富。

老生青衣最為重要

在清末民初之前，京劇依循湖北漢劇的傳統，以老生掛頭牌。換言之，老生是最重要的行當，而老生包括安工（即唱功）老生、衰派（即做功）老生，甚至廣義上的靠把老生（即文武老生）。

僅次於老生的重要行當，是青衣。自梅蘭芳之後，青衣的藝術出現極大突破，不再囿於之前只求唱功的表演，而拓闊至唱唸做表兼備的一個行當。

另一方面，自楊小樓以武生挑班之後，武生（包括長靠、箭衣、短打三大類）成為另一個重要的行當。再下來就輪到淨角，包括銅錘花臉、架子花臉以至瀕臨絕跡的摔打花臉。須知花臉的一個重要舞台功能是用以衝擊生旦，與生旦造成對立面或矛盾面，因此也是一個重要行當。淨行之後，算起來應該是丑角，包括文丑與武丑。光是在旦行，刀馬旦及武旦也比老旦重要。

真正老旦劇目不多

論劇目，真正屬於由老旦擔演而不是參演的戲，百年來所積累而仍然可以上演的，恐怕在二十

267

齣以下，例如：《太君辭朝》、《金龜記》、《徐母罵曹》、《望兒樓》、《母女會》、《岳母刺字》、《遇皇后》、《打龍袍》，以及現代戲《紅燈記》，上世紀六十年代新編劇《赤桑鎮》及近年從豫劇（即河南梆子）移植過來的《對花槍》。

以表演藝術而言，必須承認，老旦的表演手段不多，遠不及青衣及刀馬旦。老旦最大的賣點，是唱。往昔，老旦演員只講求嗓音宏亮，即行裏所稱的「響堂」。到了最近兩三代，老旦的唱除了嗓音外，開始著重唱腔與唱情。換言之，要講求唱得有韻味，富感情，不再是只賣嗓子。除了唱，近代老旦演員亦在做表方面多加重視。無疑，今天老旦的表演手段比一百年前豐富了，但始終不能與那些重要行當相比。

必須解釋，老旦藝術手段不多，原因斷非是歷代的老旦演員對於本身行當的藝業不思進取，不求開拓，而是主要圍於社會的傳統思想。在重視忠君愛國的封建社會裏，男人縱屆耄耋之年，仍可報君衛國，披甲上陣，因此老黃忠、楊老令公等年邁戰將可於舞台以靠把老生演繹。然而，傳統裏沒有年邁老婦舞刀掄棍，馳騁沙場或力戰江湖。佘太君恐怕是唯一的例外。縱使如此，不可忘記，佘太君在台上也是擺擺架式、賣個身段而已，斷非如刀馬旦、武旦或靠把老生在台上熱熾開打。明乎此，大家就知道為何老旦藝術總受困圍了。

268

老旦表演手段受限制

追本溯源，起初老旦絕不是一個專門的行當。晚清年間，老旦多由老生甚或丑角兼任。譚門第一代的譚志道（人稱譚叫天），亦即譚鑫培父親，就是從老生兼唱老旦。不過，順帶一提，往昔老旦雖然由老生或丑生兼任，但箇中有其規矩，不能任意逾越。例如，一些端莊賢淑、純樸敦厚的老婦，例由老生兼任；一些屬於三姑六婆、用以插科打諢的老婦（婆腳），例由丑生兼演。按照京劇界公認的說法，老旦是由老生滋衍的一個新行當。

龔雲甫開創老旦專行

清末民初有兩位著名的老旦演員，其一是謝寶雲；其二是龔雲甫。當謝寶雲仍然以老生兼演老旦時，龔雲甫卻別出機杼，單唱老旦。換言之，他是開創老旦專行的第一人。

把老旦創立成一個專門的行當，固然是龔雲甫；但為老旦奠定堅實鏗鏘、高亢宏亮的唱腔典範，是隨後一代的李多奎。他的唱腔特色是善用丹田，注重噴口，以及靈活運用各種共鳴腔。繼承李多奎而再增姿采的是他的得意門生李金泉。至於其他老一輩的老旦名家，例如已經離世的王玉敏，以及健在的李鳴岩、老旦「三王」（即王夢雲、王晶華及王曉臨），都同樣宗李。今天的中、青年老旦演員，例如今次來港擔演的袁慧琴、康靜等四位，都是先後跟從李派上一代傳人學藝。

269

李鳴岩堪稱老旦典範

不過，必須重申，雖然近兩三代老旦演員對這個行當的藝術有所開拓，尤其是從單賣嗓子銳意轉為唱做兼備的表演，而且成就卓越（二零零九年隨梅蘭芳京劇團來港的著名老旦前輩李鳴岩，就是當中的佼佼者。該年她所唱的《打龍袍》與《穆桂英掛帥》響遏行雲、聲容並茂），但總不能因而認定老旦行當是一個重要行當。始終老旦劇目不多而且表演手段遠不及那些重要行當豐富。

今次的京劇匯演，筆者因分身乏術而只能看到第一晚，蓋因第二晚筆者須趕往油麻地觀賞同屬藝術節的粵劇演出。單以首晚而言，香港大會堂音樂廳從肉眼看，只有六成觀眾，後座的左右兩邊多排座位空無一人。若以上座率而論，實在冷清。

缺乏星級演員壓陣

細究原因，除了觀眾認為以老旦藝術作為主體實在缺乏號召力之外，今次參演的國家京劇院三團並無星級演員壓陣，亦是戲迷了無興致的原因。試想，整個團體只有袁慧琴和康靜算是薄具名氣，其他都是名不經傳的年輕演員，精打細算的戲迷斷不會以兩三百元購票進場。另一方面，如果劇團實力不俗，而有硬整的淨角助陣，就可以演《赤桑鎮》、《遇皇后》、《打龍袍》等更可觀的老旦戲了。

綜觀整晚的演出，筆者認為眾多年輕演員固然落力認真，但極欠火候。舉例而言，《刺巴傑》

裏的武旦演員白瑋琛，欠缺武旦須有的爆炸力，腰腿功尚待磨練，而武丑劉佳，身手未夠利落，筆者當然深知，要培育一名傑出的武旦或武丑，談何容易，斷非旦夕可至。殷切期望，各位年輕演員努力練功，多加實踐。如此，我們才有機會迎接第二個李靜文、第二個張春華。

二零一三年三月

271

《韓玉娘》夫妻對手戲不足

去年五月澳門藝術節邀得中國國家京劇院赴澳演出兩場；其一是新編京劇《漢蘇武》，其二是傳統折子戲四齣。《漢蘇武》是京劇武生名宿高牧坤自編自導的戲，由奚派老生張建國擔演，並由目下視為名家的朱紹玉和朱世杰負責唱腔及音樂設計。

關於該劇的優與劣，筆者已於觀賞後在本欄詳論，在此不贅。只想指出，該劇嚴格來說，並不是京劇，而是唱京曲及高度旋律化的音樂劇。因此，我們根本不適宜以傳統京劇的美學觀念品評。

改自梅派戲寶《生死恨》

今年五月澳門藝術節再度邀請中國國家京劇院以幾乎相同的班底赴澳演出新編京劇《韓玉娘》。說班底幾乎相同，是因導演與副導演仍是高牧坤、高琛兩喬梓擔任，唱腔設計仍是邱小波，只短了朱紹玉，音樂設計仍是朱世杰與李金平，也只是短了朱紹玉。最重要的差別是高牧坤今次只導不編，而編劇一職，是大家稔熟的李瑞環。

這位領導熱愛京劇，是眾所周知的事。他從政其間以至退休後頤養天年其間，時刻弘揚京劇，承傳國粹。上世紀八十年代對天津青年京劇院的扶掖、「京劇音配像工程」的推行，以及收錄他自

272

八十年代到本世紀京劇文章而印行的《李瑞環談京劇藝術》一書，都是他一些著名的貢獻。

另一方面，他近年亦專心改編京劇，將一些名劇如《西廂記》、《劉蘭芝》、《楚宮恨》、《韓玉娘》、《金斷雷》（即《白蛇傳》裏「金山寺」、「斷橋」及「雷峰塔」三折戲）改編過來，而當中的《韓玉娘》是從故有的梅派戲寶《生死恨》改編過來。單以今次澳門演出而言，劇中的女主角韓玉娘，由梅派傳人董圓圓擔演。

未談新編本之前，先講舊本《生死恨》。梅派這個戲寶與極大多數戲曲作品極不相同。戲曲裏極為常見的團圓結局，《生死恨》居然沒有。反之，當韓玉娘幾經波折、歷盡艱辛才得與夫婿重逢，可惜久病難愈的玉娘，與夫婿重逢一刻，竟是她永辭人間之時。換言之，《生死恨》未必容易討好觀眾。然而，這齣戲居然成為梅派戲寶，並且揚威海外，箇中原因除了故事惹人同情，更是梅蘭芳拿捏得宜，演繹絕佳。此劇名副其實是「人保戲」。

劇情及人物有所增刪

至於《韓玉娘》，先要指出，這是一齣道道地地的京劇，絕不像之前高牧坤自編自導的《漢蘇武》。《韓玉娘》基本上是按照《生死恨》而加以增刪；當中最大的分別，不在於唱詞的部分，而在於人物及劇情編排。

《韓玉娘》的男主角程鵬舉，是以老生應工，不是像《生死恨》以小生應工。更易行當，本來沒有嚴限，只要適合劇情，便無不可。問題最大反而是《韓玉娘》把起初程、韓二人相會而誓訂終身的一幕刪掉，以致一開場就由韓一人獨自唱述夫妻二人的愛情經歷。這個做法造成兩個壞處。其一，觀眾在無法親睹程、韓二人亂世愛情的狀況下，很難投入韓玉娘的淒苦光景；其二，程鵬舉要到最後一場才與韓玉娘真實地同場做戲（先前妻子夢會丈夫的一折不算在內），以致這位老生演員未能在全劇裏充分發揮。

《韓玉娘》的劇幅很長。全劇共分六場，而演出時間長達兩小時二十分鐘，沒有中場休息。然而，故事卻很簡單，全劇只有單線發展。從開場韓玉娘被賣入瞿家作妾，至轉歸佛門，至逃避惡霸強索，至倉皇奔逃因而積勞成疾，至得遇李氏而結為義母義女，至最後與夫重逢但因病入膏肓而無法得享夫妻之福，全劇絕大部分時間都是韓玉娘自憐自唱。劇裏的對兒戲，特別是老生與青衣對手戲，幾乎完全欠奉。一如前述，觀眾要到第六場即最後一場才可以看到夫妻重逢的一場（亦是全劇唯一的一場）很短的夫妻對手戲。

宜應加強張力與鋪墊

事實上，如果只憑單薄而缺乏枝葉的劇情，根本很難在戲裏營造張力。全劇光靠由董圓圓飾演的韓玉娘自述自況，縱有感人的唱詞、動人的唱功，也難以在長達兩個多小時的戲裏攝住觀眾的心

神。如果要把這齣戲唱得熱一點，可考慮上文所述，依循舊有的《生死恨》在第一場安排男女主角邂逅結情，然後忍痛分袂。有了這個鋪墊，往後兩地相分、異地相念的戲才會好演，讓觀眾容易走進男女主角的情感世界裏。

另一方面，如果避免韓玉娘一人幾乎獨唱到底，可考慮加強程鵬舉的戲份，使之與韓對稱。例如，安排有人向他作媒說親，而遭他堅拒痛斥，從而凸顯程鵬舉忠於情義的個性。

劇裏老旦婆腳太多

另一個值得商議之處，是《生死恨》的開頭，由瞿員外親自詢問他買回來作妾的韓玉娘，當知悉她身世可憐並已與人訂立婚約後，毅然慷慨放行，讓她轉入尼姑庵避世。然而，《韓玉娘》裏沒有瞿員外這個角色，而詢問韓玉娘身世的，是瞿夫人。這種安排有兩個弱點。其一，如果由瞿員外親問，效果會更直接，更感人；其二是縱觀全劇，演員只有七名，但當中老旦佔了兩名，即瞿夫人（和氏）及後來與韓結為義母義女的李氏，另加由婆腳（例由丑角應工）飾演的老尼，老太婆人數居然佔了七分三。這種行當分派失卻了平衡。

即使維持這三個人物不變，也不妨在李氏旁邊加一個以小旦應工的小女孩或以娃娃生應工的小弟弟，既可在行當上顯得豐富些，又可安排與韓玉娘來一小段對手戲。由對方牽引韓玉娘的狀況，減除韓玉娘自說自唱。扼要而言，應該把只集中在韓玉娘一人的單薄情節拉寬一些。

275

京劇小丑有權「抓哏」

　　順帶一提，當台上由小丑應工的惡霸胡公子提及他那位曾任貪官的過世爸爸所造成的「爸爸賺錢兒子花」情況時，用了「生態平衡」這個現代詞，觀眾聽了頗為愕然。其實，在京劇裏，引用現代詞語是允許的，但僅限於丑角。這種做法，行內稱為「抓哏」。說到底，丑角的主要功能是逗笑。

　　偶爾一兩句現代詞語，來一個時空轉移，當然可以收到戲劇效果，但切記適可而止。《韓玉娘》的小丑唸白，並無不妥，反而發揮了諷刺功能。

　　總結而言，只要此劇在派戲方面均衡一些，枝節略為增加，必可在原劇《生死恨》之外，提供另一值得欣賞的版本。

二零一三年六月

276

北京京劇院展現清宮演戲面貌

今屆戲曲節有兩大特色。其一是邀得不同劇團來港公演分屬三個劇種的目連戲；其二是由北京劇院帶來該團傾力制作的《昭代簫韶》。

昭代簫韶 所指為何

《昭代簫韶》這個劇名無論以廣東話抑或普通話唸，都不好唸；再者，從文字上看，這四個字也不好懂。如此佶屈聱牙、難以理解的劇名，究竟是指哪一齣戲？我們先來解讀這個詞語。「昭」是顯耀明亮的意思，而古代宗廟是以「昭」、「穆」排列。簡單來說，「昭代」是「盛世」的意思。

「簫韶」是傳說中堯舜的樂名。《尚書》「益稷」：「簫韶九成，鳳皇來儀」，意思是用於堯舜的樂曲，奏了九遍，扮演鳳凰的舞者就會出來跳舞致意。扼要而言，昭代簫韶的意思是欣逢盛世，有鳳來儀。

清宮演戲 規矩多多

說了半天，然則《昭代簫韶》究竟演的是什麼？

277

原來這是清代宮廷戲裏一齣搬演楊家將故事的劇名。必須明白,清宮演戲,規矩多多,禁忌不少。但凡劇名,凶詞險語,一概禁用。為討吉利,明明劇情涉及死傷,又或粗俗欠雅,劇名上也須典雅得體,免污清鑑。如此方可予御覽。除了《昭代簫韶》,其他劇名,亦須如是。例如《鼎峙春秋》是指三國演義的戲、《忠義璇圖》是指水滸戲;《昇平寶筏》是指西遊記故事,而民間所演的目連戲,經張照改編後,成為《勸善金科》。

滿清入關後,很快就染得漢人嗜戲的風尚。宮廷之內,演戲及樂會都是宮內常見的娛樂活動。可惜由於史料散佚,康熙之前的演戲情況,已難準確考證。乾隆以後,帝王起居、內務史冊,均有詳載,為日後研究清宮演戲情況的學者,提供一批確據。雖則咸同年間兵燹頻仍,大量史料不知所終,但憑藉現存史料,對於清宮戲曲,亦知梗概。

「景山」、「南府」專掌演戲

根據清宮歷史專家朱家溍與專研清宮昇平署的權威王芷章的考證,滿清入關後,順治一朝雖有演戲,但由於政局未穩,演戲方面尚未有固定制度。康熙一朝,三藩平定後,皇室設有專職戲曲事務的兩所機構:「南府」與「景山」。「南府」位於京城南長街南口路,而「景山」位於景山觀德殿後面的一排房屋。這兩個機構除了安排宮內演戲活動,亦專責訓練藝人在宮中演戲。當中受訓的學生是從太監之中選出,另一種演員是由民間奉召進宮演戲。前者稱為內學,後者稱為外學。但凡

外學進宮演戲，均稱「承差」，意指秉承皇命，進宮當差。據云康熙一朝，已經從南方召入一些藝業比京城更為精進的藝人，入宮演戲。

康熙認定　戲曲有價

順帶一提，康熙是清代以至漢史上難得的明君，他提倡戲曲，莫非本身耽於逸樂？其實不然，他獨具慧眼，堅信戲曲深具傳統文化價值，當中所蘊的忠勇節義、孝悌禮廉，足具教化皇室之能。自此，皇室愛好看戲之風，至終不改。

雍正一朝雖然祚短，而且皇帝本人對演戲頗加節制，但仍有傳召江南藝人進宮演戲，亦允准加制戲服，而最重要者，位於圓明園的三層大戲樓清音閣，乃於雍正四年建成。

乾隆一朝可說是清宮演戲的頂峰時期。這位自詡是「十全老人」而在位極長的皇帝，到了中後期，由於欣見海晏湖清，居然為了獎勵自己而益漸驕奢淫逸，宮廷生活糜爛。他到了在位四十七年，曾下詔矜誇，部庫之貯銀（即各部所貯錢銀）高達七千八百多萬兩，怎會有不夠用的可能。單以壽慶而言，例如他生母崇慶皇太后的六十、七十、八十大壽以及自己的八十萬壽，均有極其奢華的壽慶；當中光是演戲規模，已經十分宏大。外地進宮演戲的班社，難算其數。另一方面，宮中的戲台，大都是乾隆一朝修建而成。

嘉道年間，清朝由盛轉衰。其實，嘉慶皇帝從乾隆手上接過來的御寶，已經是蟲蛆滿生的爛攤

子。嘉慶老爺為求節約、將伶人數目縮減一半，但故有的演戲機構，仍予保留。另一方面，根據史料，嘉慶一朝，宮中除演崑曲，亦開始演秦腔及亂彈。

道光一朝　設昇平署

道光一朝兵燹不絕、天災連年。道光帝即位之初，便撤除了「景山」，其後亦裁退幾輩前已從民間遷籍過來的伶人後代，更將南府改為昇平署。如此，演戲者盡是太監「內學」，而以往動輒起用百多人在舞台的做法，已大為縮減至二十多人。道光本身是個戲迷，但礙於時局，必須大量減少規模宏大的演出，而多在養心殿觀賞小規模的演出。

到了咸豐一朝，宮廷看戲之風並沒有因政局動盪而消減，反為日熾。咸豐十年，宮廷再次挑選外間藝人入宮，以至宮外伶人，亦奉命在這個行宮演戲。如果只從清宮戲曲事業而言，咸豐一朝的多元化演出，大大豐富了宮廷戲的內容。

同治年間，慈安太后尚在時，宮中演戲，頗受節制，而慈禧縱使嗜戲，但多止於傳召「內學」往長春宮演戲，然而，到了光緒九年，慈安去世的服期結束後，慈禧再無所忌憚，大享戲曲之樂。

280

促進戲曲　慈禧有功

撇開宮廷政治、國家大事不談，單從宮廷戲曲來看，慈禧這個超級戲迷對促進京劇頗有貢獻。

沒有她，晚清的宮廷演戲活動進不了一個（也是最後一個）小陽春。她不愛看崑曲，嫌悶；獨鍾皮黃（即京劇），並且常常傳召京城名角進宮承差，例如較早期的楊月樓、汪桂芬、譚鑫培、孫菊仙，以及較後期的王瑤卿、楊小樓等。庚子亂事之前，慈禧至宣召京城一些著名戲班全班進宮演戲；庚子之後，為免物議，才告停止。無論如何，京師名角，若承眷寵，入宮承差，必覺聲名頓增，身價倍添。

關於慈禧賞戲軼聞，倒也不少。可惜本文限於篇幅，不能多敘；只可撮談一二。在慈禧跟前演戲，演員精神負擔極大，其中一項是忌諱。慈禧肖羊，但凡戲詞帶有羊字，一律犯忌。據云有一次孫怡雲亦即尚小雲的師傅忘了忌諱，居然依照曲本唱出「羊入虎口」。結果，被慈禧攆走，永不敘用。又有一次，深得慈禧寵愛的楊小樓在老佛爺跟前演《挑滑車》時，一不小心，打翻了檀香架，本該犯了「驚駕」之罪。楊小樓在請罪時解釋，他當天較早時已演了兩次《挑滑車》，所以到演第三次時已經力有不逮（未知是否進宮前未及抽抽大煙，過足煙癮才承差）。慈禧聽後，不但沒有申斥責罰，反而溫言慰勉。自此之後，四處流傳，慈禧與楊小樓關係不尋常。不過，深諳清宮歷史的人，一聽就知道這是匪夷所思的瘋傳。

慈禧對待藝人並不殘暴。她很喜歡拿著總譜，一邊看戲，一邊看譜，審視演員有否唱錯。如有

嚴重犯錯，她總會申斥一番，甚至罰俸，但極少打板子。對於演出優秀的藝人，她不吝賞賜，但絕不豪擲，一般賞給二兩銀。除了慈禧，光緒也是戲痴。據聞他最愛打鼓，甚至在練鼓時打斷了鼓棍。

歷朝《昭》劇 所演不多

單以今次「北京」所排演的《昭代簫韶》而言，清宮的演出次數並不多；而事實上，根據昇平署的記錄，縱使此劇深受皇室歡迎，但自昇平署於道光年間成立後，只演過四次。道光年間演過兩次，咸豐一次，光緒雖則還有一次，但中途輟演。必須注意，此劇由於曲本浩繁、劇幅極長，因此演出耗時。例如首三次都是由正月十五開演，之後每逢朔望，均有演出，如此這般，一直演到翌年九月。此外，前三次是唱崑曲，最後光緒的一次，是由崑曲改編為京劇唱出。

難得今次北京京劇院傾力把原屬宮廷舞台的《昭》劇搬到尋常百姓的舞台，盡量復原古貌，甚至演員演戲時不帶話筒，而樂隊人數可少則少，實在值得捧場見識。

二零一五年七月

282

唱不盡興亡夢幻

崑曲篇

《十五貫》崑粵談

要管窺《十五貫》在戲曲史上的意義與藝術成就，恐怕要從四五十年前說起。五十年代，浙江崑劇團根據傳統戲《雙熊夢》，編成一齣新劇《十五貫》，並於五六年四月前往北京演出。由於深受觀眾歡迎，一連上演四十多天，觀眾多達七萬人次，出現了「滿城爭說《十五貫》」的罕見盛況。熱衷戲曲的周恩來總理曾表示：「《十五貫》有豐富的人民性和相當高的藝術性。」

勾畫官場矛盾

周總理所指的「人民性」，大抵是指戲裏藉著一宗冤案，細膩勾畫三位不同類別官員的矛盾，讓為官者與百姓得到極大反思。傳統戲曲的劇情公式，往往是贓官受賄因而造成冤獄，但此劇的原審縣官過於執是位清官，可惜就是因為自以為秉公不阿，竟然連半句辯白也聽不進耳裏，便輕率裁定疑犯有罪。其實自以為廉潔愛民但偏偏失卻客觀分析能力的清官，對百姓所造成的禍害，未必少於貪官。

負責監斬犯人的況鍾，發覺案情可疑，毅然挺身而出。可惜他只是監斬官，無權重審此案，但他膽敢不顧官場規矩，黃夜拜見上司，向巡撫周忱陳明疑點。況鍾所表徵的，是一位為求公義而拼

284

著烏紗不要的好官。可惜這種好官，現實生活裏恐怕萬中無一。

巡撫的矛盾，是在面對下屬的衝擊時，如何維持官場秩序。假如他批准重審自己也脫不了關係。不對的，那班參與三審六問的官員豈不是全體受到牽連？那時候相信連巡撫自己也脫不了關係。不過，巡撫最後還是讓步，批准況鍾追查真相。這齣戲的「人民性」，就是在於真理正義和人民福祉凌駕於官僚主義之上。

明快流暢　做表細膩

至於藝術方面，本來崑劇的表演內容十分豐富，藝術要求極高，但正因為過於優雅，往往令大部分觀眾覺得演出緩慢拖沓，唱腔似斷非斷。「浙崑」的《十五貫》卻去蕪存菁，盡量將崑劇的「水磨調」痕跡抹掉，讓整齣戲明快流暢，同時亦保留優美的身段和做表。例如當年演況鍾的周傳瑛，把崑劇官生與巾生行當的某些表演手段糅合，把一位不卑不亢的好官，演繹得妙到毫顛。在「訪鼠」一折裏，以時鬆時緊的唸白與動作誆婁阿鼠吐露案情，寸度拿捏極準。至於演巡撫周忱的包傳鐸，個子雖然不高，但擅於運用關目、唸白、聲調、身段和水袖功夫，把高官的氣派勾畫得淋漓盡致。

至於演婁阿鼠的丑角王傳淞，把一個詭詐小偷在謀財害命後惶恐萬分、忐忑不安的神態，演得活靈活現；扮相方面，他在臉上畫了一隻老鼠。在「訪鼠」一折，他更有一式從板櫈翻身倒地、穿過櫈底，竄過櫈前的快速動作，令人拍案叫絕。這亦證明崑丑從「五毒戲」（即壁虎、蜈蚣、蛤蟆、

蜘蛛、毒蛇的表演形相），打下極佳的基本功，而這種功力並非其他劇種的丑角所冀及。

粵版《十五貫》值得重視

由於崑劇《十五貫》的主題及表演藝術極有借鑑之處，早在七十年代成立而以承繼傳統，開拓領域為己任的香港實驗粵劇團，把這齣戲戲移植至粵劇舞台。不過，印象最深刻的一次，是劇團七年前應香港藝術節節的演出。當時粵版《十五貫》的特色是體現一個鮮見於粵劇的舞台設計意念。雖然設計者強調是以「戲以人重，不貴物也」的傳統戲曲藝術理念作為設計指標，但不少觀眾傾向於把台上的設計與西方現代劇場相提並論，以致反應不一。

不過，姑勿論是褒是貶，該次演出肯定是一個有意義的嘗試，起碼讓大家知道，粵劇引進某些新元素後會有什麼效果，俾使在推陳出新的歷程中累積經驗，更有助於我們反思：舞台上的燈光、布景、服飾、聲響等方面所引進的新元素，對人物的勾畫與劇情的推展，是否有實質幫助？

最近幾年，阮兆輝、尤聲普在戲班的演出裏，間或上演此劇，但為顧及營業因素，已將此劇全盤粵劇化──以大白光、大鑼大鼓及沿襲幾十年的布景方法搬演此劇。不管舞台採取哪種模式，但透過阮、尤二人的精彩演出，確實為原作《十五貫》增添一個值得重視的版本。

從多次的粵劇演出可以看到，尤聲普所飾的況鍾，演得十分稱職。他在「見都」一折裏，充分運用唸白的節奏、吐字的強弱，以及不同的身段動作，與上司據理力爭：；在「訪鼠」一折，亦與對

286

手配合得宜，以致這場對手戲基本上達到「滴水不漏」的境界。至於演婁阿鼠的阮兆輝，儘管丑角不是他的本工，但從演出上可看到他銳意參照王傳淞的崑丑演法，處處凸顯劇中人的「鼠」性。

欣聞實驗粵劇團在「港藝匯萃：千禧頌」裏重演《十五貫》，而今次的千禧演出，既可視作這班熱心粵劇工作者多年耕耘的另一次匯報，亦表徵著這條承傳的道路確實需要延續下去。

訪杭州　看浙崑

介紹《長生殿》及《十五貫》之「見都」等劇目

浙江崑劇團為了向港、澳、台觀眾展示優美的戲曲藝術，今年一月底往澳門進行小規模演出，四月下旬赴台，五月七至九日來港獻上多個劇目。三月底，該團在杭州舉行崑劇精品展，預演大部分準備在港、台公公演的劇目。

本港崑曲研究者古兆申與筆者於三月往杭州觀賞「浙崑」演戲，筆者礙於俗務拘牽，今次只能在杭州逗留四天，看了《牡丹亭》、《十五貫》、《繡襦記》三齣大戲。去年暮春，筆者亦一連幾天在杭州觀賞「浙崑」演出十多個折子及大戲《長生殿》。現把「浙崑」五月來港公演的劇目，對照筆者過去兩次所見所得，作一簡介。

鎮團戲寶《十五貫》

如眾周知，《十五貫》是「浙崑」的鎮團戲寶。五十年代這齣戲在北京初演後，獲得國家領導人高度評價，引致「滿城爭說《十五貫》」；文化界亦開始注視搶救崑劇藝術的工作，令衰落的崑劇再逢生機。筆者月前在本欄介紹「南戲北劇顯光華」時，解釋為何《十五貫》有巨大的人民性，

並談論其中一折戲「訪鼠」的演法，今回則集中探討《十五貫》之「見都」的特色。

戲曲界極推許《十五貫》裏周傳瑛所演的況鍾，甚至稱得上空前絕後。其成功要訣，是不把劇中人物局限於某一行當，以免受制於某行當的固定演法，他恰當地運用小冠生、老生甚至巾生的表演技巧為人物服務，令表演內容變得極豐富。他帶給後輩的啟迪，是演員如何靈活運用本身所練就的一切技巧去演活人物。

在「見都」一折，況鍾向上司巡撫周忱據理力爭，既急於為公義抗辯，為冤案申訴，但又須顧存體統，不得過分造次。這種不卑不亢、深感焦慮但又不能無禮進迫的心理狀態，演員必須拿捏準確。周傳瑛這一折戲演來妙到顛毫；而飾演巡撫的包傳鐸，亦功力悉敵，他個子矮矮，限於體形，要演活巡撫的官威氣派，本來不易。然而，他卻懂得運用關目、唸白、鬚功、身段、水袖、台步，把上司的威勢、一心維持官場秩序的意圖、不欲承認三審六問可能出錯的心理，完全勾畫出來。凡演對手戲，兩位演員須旗鼓相當，戲才會好看。目前「浙崑」所演的《十五貫》，多由陶偉明演況鍾、張世錚演巡撫，這兩位都是著名老生，同受業於周傳瑛、包傳鐸和鄭傳鑑，雖然比不上乃師爐火純青，亦功底深厚、演法踏實、水平頗高。

這兩位老師雖已辭世，但我們仍可從當年拍成的電影，欣賞到兩位藝術家的驚人魅力。

「浙崑」三月在杭州演《十五貫》時，張世錚因事未能參與排演，周忱一角，由程偉兵暫代。

「浙崑」三月在杭州演《十五貫》時，張世錚因事未能參與排演，周忱一角，由程偉兵暫代。程的演法稍嫌流於表面，未能透徹掌握角色的心理狀態。其實周忱屢屢拒絕重審，處處威嚇況鍾，

289

主要是因為萬一冤案得雪，會牽連不少官員，自己恐怕亦脫不了關係。「浙崑」今次來港演「見都」，會由張世錚擔演周忱，盼望他有更佳的演繹。

該團今次在杭州演《十五貫》的另一特色，是戲裏的皂隸（衙役）及老太婆兩個小角色，居然由劇團當家武生林為林及當家花旦王奉梅串演。表面看來，當然是大材小用，但由他們演閒角，確使整齣戲生色不少。這正好說明「角色無大小，演員才有大小」的道理。

哀艷浪漫 《長生殿》

另一齣值得本港觀眾的注意的戲是《長生殿》。文學裏關於唐明皇、楊貴妃絢麗而哀怨的故事，主要有白居易《長恨歌》、陳鴻《長恨傳》、白樸《梧桐雨》、吳世英《驚鴻記》，以及洪昇《長生殿》。上述文學作品都因作者的不同時代背景及觀點而各有詮釋。簡單來說，洪昇的《長生殿》並不是一齣歷史宮幃劇，而是哀艷浪漫愛情劇。

以舞台演出方面而言，崑劇《長生殿》多演單齣，例如單演「絮閣」、「聞鈴」。五十年代「浙崑」周傳瑛與夫人張嫻合力復排《長生殿》若干折子，連成一個「集折」，今次來港演出的《長生殿》是以這版本為基礎，由於時間所限，今次只演八折，由「定情」、「制譜」一直演至「驚變」、「埋玉」，省卻了其後的「聞鈴」、「哭像」。

去年筆者在杭州觀賞由王奉梅及陶鐵斧主演《長生殿》。王的楊貴妃唱做俱佳，頗能凸出人物

290

的嬌柔美艷;;陶的唐明皇,演得落力認真,只要繼續浸淫,定可再上層樓。其實唐明皇這個角色極不好演。論身分,他是皇帝,論年紀,則已過不惑,但與貴妃談情說愛、耳鬢廝磨時,卻要流露心境年輕的風流意態。

崑劇除了文雅的一面,亦有通俗諧趣的一面。《繡襦記》之「教歌」就是其中一例。男主角鄭元和淪落街頭,由兩名乞丐收養並授以乞討技能,鬧出種種笑話。這齣戲通過詼諧的蘇州和揚州話白及夾有雜耍的惹笑動作,諷刺紈袴子弟一無是處,頗有警世作用。

有些觀眾以為崑劇只有文戲,其實傳統崑劇也有不少武戲,可惜到了二十世紀,承傳乏力,多齣武戲絕跡舞台。不過,其中的《安天會》(即後來的《鬧天宮》)、《夜奔》、《探莊》等,仍見於京劇舞台。這倒是個既喜且悲的現象。

相對於其他崑劇團,「浙崑」較能文武兼備,武生林為林的《界牌關》、《呂布試馬》在戲曲界享負盛名。去年筆者在杭州看他演《挑滑車》,整體印象很好,他不但功底深厚,腰腿極佳,難得他以嫻熟技巧,凸顯人物的性格及心理狀態,演出比一般武生較具內涵,他的成就或可稍為填補崑劇武戲的空白。

湘崑結合豪放與細膩

今次除了「浙崑」為香港觀眾獻上一系列文武兼備的劇目外,湖南省崑劇團的著名演員張富光,

亦帶來兩個優秀的湘崑劇目。從戲曲發展史來看，湘崑是崑劇的旁支。崑劇在清朝傳入湖南桂陽一帶後，唱唸上混合了當地語言，演法亦受祁劇、湘劇影響，原屬優雅緩慢的崑劇，變成粗中有細、細中有粗的湘崑。

湘崑的常演劇目，除了「三鈀十八記」（包括《白兔記》，亦有《漁家樂》、《一捧雪》、《黨人碑》等。）今次「湘崑」獻演的「搶棍」和「藏舟」，就是分別選自《白兔記》和《漁家樂》。張富光文武兼擅，以「搶棍」為例，戲裏有文有武，演員憑一根棍引發許多身段與動作。觀眾不妨從此細心觀賞「湘崑」豪放粗獷與細膩優美的結合。

一九九九年四月

292

向戲曲學者洛地老師請益

去年暮春赴杭看戲之餘，與古兆申一同拜訪著名戲曲學者洛地老師，敬聆教益，復蒙洛老惠贈大作《詞樂曲唱》，令杭州之行收穫更豐。惟自愧才疏，書中精妙之處，未能領會。今年赴杭，蒙洛老不憚春寒，再予接見，闡釋疑難，席間更論及崑劇若干表演問題。現引述兩則以饗讀者。

多年前洛老問傳瑛：《玉簪記》潘必正與《牡丹亭》的柳夢梅同樣由巾生應工，但首次出場亮相時應有何區別？這個問題有點考較成分，因為一般巾生演員處理這兩個人物時並無區別。周傳瑛當然沒有被這個題目難住，他隨即示範如何透過步姿、亮靴、肩膀的伸縮等細微處把兩個角色區分。據他解釋，柳夢梅首次出台時身分是夢中人物，因此應該有一點縹緲而不太實在的感覺；潘必正考試落第，亮相時風流瀟灑之外應略帶幾分頹然。周傳瑛的演繹完全合乎情理。

筆者隨即聯想起另一則軼聞：據京劇「武老爺」李洪春憶述，楊小樓家中客廳掛著他演馬超與趙雲的劇照，兩個都是武生紮白靠的角色。楊問李能否從這兩張硬照中分辨誰是趙雲、誰是馬超。李當然沒有答錯，因為兩者雖然扮相一樣，但只要演員有能力從關目、形態等細微處，為人物賦予不同的精神面貌，觀眾自然可以分辨出來。

洛老亦提及《長生殿》難演之處。由於劇中的唐明皇經歷了很大的心理轉變，演員在前段應著

293

重天子的風流，中段應流露帝皇的威儀，尾段應凸出遜皇憶妃的衰頹。因此，這齣戲適宜由巾生、大冠生及老生分演。洛老認為，縱使周傳瑛與俞振飛在世合演，亦恐怕未必達致最佳效果。從最嚴謹的藝術角度看，這番話絕對合理，但必須承認，《長生殿》是崑劇珍品，斷不能讓它湮沒。盼望以汪世瑜為首的「浙崑」，集結眾人的長處，盡力繼承這齣佳作。

一九九九年四月

294

比較《獅吼記》崑粵版本

提起河東獅，大家定必想起陳季常和他的悍妻柳氏。我們甚至嘲諷懼內者患上「季常癖」。不過，歷史上的陳季常，是否真的畏妻，恐怕很難準確查證。蘇東坡《方山子傳》裏描述年輕時的陳季常，是一位「使酒好劍，用財如糞土」的豪士；至於晚年為何放棄田帛，甚至「庵居疏食，不與世相聞，棄車馬，毀冠服，徒步往來山中」，文裏沒有提供答案或線索。

宋朝洪邁卻在《容齋隨筆》載述季常喜歡宴請賓客，與歌妓同飲。怎料某次柳氏竟在隔壁大發醋意，以杖擊打牆壁，大叫大嚷，嚇得賓客匆匆散去。東坡於是作詩嘲諷柳氏兇悍善妒。

到了明朝，戲曲家汪廷訥更以東坡詩「忽聞河東獅子吼，杖柱落地心茫然」大造文章。這兩句詩本來描述季常性好參禪，而獅子吼是形容佛祖出生時的叫喊聲威震天地，從而借喻說佛法者宣講出令人大徹大悟的道理。汪廷訥根據這兩句被扭曲的詩意，杜撰一個滑稽惹笑的故事——季常雖然懼內，但性好冶遊，受損友東坡教唆，春遊獵艷，後來事敗被悍妻罰跪池邊。東坡不值柳氏所為，故意答應以自己的侍女嫁與季常作妾。柳氏為阻止季常，用繩索縛住季常的腳，而繩的另一端則握於自己掌中。季常為求脫身，求救於巫婆。結果由巫婆牽來一隻羊，將繩改縛於羊腳。柳氏以為丈夫變成山羊，驚嚇成病。東坡乘機規勸，而東坡的好友佛印禪師讓柳氏冥遊地獄，終至信佛從夫。

295

作家其實是藉此宣揚「這般妒婦猶成佛，始信靈山終不遙」的佛家思想。

崑版演法一脈相承

這套傳奇共有三十折，但以往崑劇舞台常演的只有「梳妝」、「遊春」、「跪池」、「三怕」及「變羊」。據云清末蘇州崑班演員邱鳳祥的「梳妝」與「跪池」獨步梨園，而其後的演員多以邱的演法為藍本。「傳」字輩藝人顧傳玠及朱傳茗亦擅演這兩折戲。再後一輩的「繼」字輩演員如柳繼雁、姚繼蓀、凌繼勤，基本上是承襲了「傳」字輩老師的演法。

《獅吼記》的玩笑成分很重，因此在格調上與嬌柔婉委的才子佳人戲極為不同。單以浙江崑劇團即將在港上演的「跪池」一折而言，戲裏除有精彩唸白及惹笑動作外，亦有由【宜春令】及【序梁州】兩個曲牌組成的幾個唱段。整折戲明快流暢，毫不拖沓。

「浙崑」的《獅吼記》在戲曲界享負盛名。這些年來，季常一角，多由現任院長汪世瑜擔演。別以為這位「巾生魁首」只擅於演獨腳戲「拾畫‧叫畫」，以及正工巾生戲如《西園記》、《玉簪記》，原來他演季常亦極為討俏。他把這個本來意馬心猿但偏偏畏懼妻房的文士，演繹得唯妙唯肖。他除了在唸白的抑揚緩急方面下功夫外，更刻意透過很多細微的動作及表情，凸顯季常陽奉陰違，外表恭順但內心略帶反叛的性格。

粵版情節更合情理

　　粵劇《獅吼記》的橋段與崑劇頗有出入。粵版大致上保留「梳妝」、「春遊」及「跪池」的情節，但把後半部的「變羊」改為夫妻對簿公堂，甚至鬧上金鑾，勞煩皇帝親自排解紛爭。這種免除迷信色彩的情節鋪排，較為合乎情理，而且貼近實際，柳氏堅持「財產可分，丈夫不可分」的原則，容易被現代觀眾接受。

　　不少粵劇觀眾以為這齣戲是由任劍輝、白雪仙首演。其實首演者是陳錦棠、吳君麗，只不過任白把這齣由唐滌生改編的戲拍成電影，隨之變成他們的戲寶。至於現役演員中，阮兆輝、尹飛燕的演出亦很討好。戲裏任白的表演絲絲入扣，季常的嬌憨俏皮，柳氏的愛妒交熾，堪稱雙絕。

　　或許有人問：《獅吼記》崑粵兩個版本，哪個較好？筆者認為，以前半部截至「跪池」為止，崑劇較為豐富討好，而後半部則以粵版較有戲味。崑劇的「梳妝」對季常兩夫妻有深刻的勾畫，表演內容多姿多采，為其後的「跪池」提供充足的鋪墊。假如「梳妝」過於簡單，「跪池」就很難逼出戲來。粵劇不妨進一步借鑑崑劇，使本身的「跪池」與前面更有呼應。

一九九九年五月

297

藉形體動作塑造人物

林為林暢談武戲內涵

五月二日颱風襲港，浙江崑劇團的先遣部隊險些兒受風雨所阻，無法依時出發。幸而一行七人終於安然抵港，武生演員林為林下榻酒店後，不畏勞頓，與筆者茶敘。一杯在手，彼此享受「風雨故人來」的雅趣之際，暢談武戲的種種體會，他更闡釋如何通過形體動作塑造人物。

林為林首先說明，戲曲的形體動作必定有相應的對稱，例如有放必有收，有開必有合，有虛必有實，以至欲進先退，欲收先縱，欲伸先屈。這樣才可達到最佳的視覺效果。此外，每一式動作要貴乎自然，並須與人物的情感及場景結合，講求以情帶形，以神傳形，從而達至形神兼備。

形體動作宜動靜相配

這些年來，他按照前輩師長的指示練習形體動作時，有很深的體會。他把自己的心得歸納為：形體動作宜動靜相配，剛柔並濟，曲圓混合，對稱相應，表演穩準。他隨即以自己的奪獎劇目《界牌關》作為解說的例子。

《界牌關》描述羅通掃北時的悲壯遭遇，故事源自《征西演義》。唐初西遼蘇寶同興兵犯境。

唐將秦懷玉遭蘇寶同暗算受傷，先鋒羅通領兵痛擊敵酋。蘇大敗後，命蕃將王伯超乘著羅通追擊，暗掘馬坑，設下陷阱。結果羅通中計，被王伯超腸挑體外。羅通把外溢的腸盤纏於腰，忍痛奮戰，與王伯超同歸於盡。

《界牌關》以往是崑弋班、梆子班以及徽班常演的武戲。按行當劃分，屬於長靠武生戲。然而，林為林認為，羅通既然紮了大靠，受到鐵甲保護，敵人很難用槍刺至腸臟外流，為使劇情更合情理，他在那段戲改穿箭衣，以輕騎上場。這齣戲亦因此變成長靠與箭衣兼備的武戲，唱、唸、做、打、翻，樣樣俱全，既要體現長靠武生沉穩凝重的氣度，亦要顯露箭衣武生的利落邊式，通過不同的形體動作，使人物的塑造更為豐富。

從細微處勾畫人物

　　林為林指出，武生戲有很多固定的程式，但演員在運用程式時，必須按照人物的身分性格和心理狀態，有不同的處理。以人物首次出場時的「起霸」為例，《界牌關》羅通與《挑滑車》高寵都有「起霸」，但演員必須從整套動作的細微處，把這兩位人物分辨出來。論身分，羅通只是先鋒，高寵是王爺；論性格，羅通英勇不屈，高寵則慓悍自負；論心理狀態，羅通心情凝重，高寵則以為岳飛升帳派將時必委以重任，因而有點躊躇滿志。

　　在動作上，羅通亮相時，雙眼視線較平，眼神要表現英風凜然，威武而不可欺。他的起霸不適

宜花巧，踢腿和鷂子翻身須講求凝重。高寵亮相時，雙眼視線較高，眼神要表現驕矜自傲；他的起霸要有光彩，踢腿和鷂子翻身須達到高、輕、飄、穩的效果。林為林強調，假如演員在形體動作上是「一道湯」，沒有區分，試問觀眾又如何從中識別人物？

當羅通唸完定場詩並透過兒子羅章得悉元帥受傷時，林為林的處理方法是不讓人物急於抬槍上馬，而是擰著大靠，半轉身，向前怒目凝視半晌，藉此凸顯人物的驚憤。當吩咐兒子妥善照料元帥後，便慢慢轉身往後走兩步，雙手反背，不斷思索用兵殺敵之計。這個動作，林為林借鑑自屬慧良《挑滑車》「鬧帳」裏接令箭前的演法。由此可見，每齣好戲，都是無數藝術家的結晶。

演繹手法借鑑前人

羅通其後的上馬動作，也有特別的處理。在上馬前先將馬一番，彷彿冀求馬兒助他一臂之力。

必須注意，這動作與《呂布試馬》的揹馬不同，因為呂布獲贈赤兔寶馬，揹馬時充滿欣賞和喜悅。

羅通揹馬後，右手提槍，前「探海」，單腿翻身，擰靠亮相。這套動作必須做到穩健而不浮躁，藉此表現人物臨危不懼的氣度。

談到開打，林為林強調，羅通與敵酋蘇寶同及敵將王伯超的開打，則處處講求快、狠、衝、勇。打敗王伯超之後所耍的槍花，要營造輕鬆自在，游刃有餘的效果，並且隱喻羅通開始輕敵，繼而走上敗亡急激，但必須緊湊，從而體現羅通的氣勢；與王伯超的開打，處理上極為不同。前者不宜

300

之路。

　　以上只不過是林為林列舉《界牌關》前半部的一些例證，說明武戲所蘊含的豐富內涵。觀眾不妨細意欣賞這位崑劇武生如何通過細膩的形體動作，演繹他的武戲。

一九九九年五月

「浙崑」演出成功後的啟示

臨時市政局本月上旬邀請浙江省崑劇團來港獻藝，可說是勇敢的嘗試，因為香港喜歡觀賞甚至熱愛崑劇的人不多，何況「浙崑」自八九年來港演出後，一直沒有再來，觀眾難免感到陌生；再者，今次的演出檔期亦頗為不利，「浙崑」演出其間，新光戲院正上演少年京劇，須知部分京劇觀眾閒來也看崑劇，兩個劇種同期演出，「浙崑」每晚可能失掉一、兩百位觀眾。此外，《長生殿》上演當日，碰巧是母親節，票房多少也受影響。

據悉有些觀眾提出疑問：既然公演崑劇，為什麼邀請「浙崑」而不邀請在香港享有較大知名度的其他崑劇團？其實每個大型崑劇團都有本身的特色，「浙崑」以繼承傳統、保留舊劇而飲譽劇壇，臨市局邀請該團呈獻本身特色，使觀眾有機會多瞭解崑劇的各種風貌，實在恰當。

面對種種不利因素，臨市局更須注重宣傳工作，負責統籌的文化經理參照了去年遼寧京劇團訪港演出的宣傳成功經驗，為「浙崑」制訂頗為完備的配套宣傳策略，進行多渠道宣傳。除加強常規宣傳外，亦情商本港崑曲基地——中華文化促進中心——制備精美展板，在文化中心大堂展出，播映精選片段，介紹崑劇特色及演員陣容。

臨市局主要宣傳對象，是粵劇觀眾及平素極少接觸戲曲的人士，先後舉辦四個講座，其中兩個

302

由「浙崑」主要演員現身說法，即場示範各個行當的表演技巧，他們熟練的功夫，令在場人士歎為觀止。

展現戲曲傳統美

票房走勢或多或少反映到臨市局配套宣傳的成效，儘管劇團面對上文所指的不利因素，但三場上座的人次接近二千六百，單是公演前的最後四五天，就賣出七百張票。

假如臨市局今次舉辦崑劇演出的目的，是向本港觀眾介紹以崑劇作為代表的傳統戲曲美，「浙崑」整體演出確沒有叫人失望，觀眾可藉此領略戲曲各種藝術美，最顯著的例子是全面體現戲曲的虛擬和寫意。舞台基本上是一桌兩椅，省除無助於表達劇情或人物的東西。在空洞洞的舞台上，演員憑本身的表演能力去塑造人物及推展劇情。崑劇演員在形體動作方面最講求整個身體的配合，並充分體現戲曲家所揭櫫「戲以人重，不貴物也」的精神。觀眾亦可從虛擬與寫意的舞台得到較大的空間，發揮想像力，與台上演員交流。

此外，崑劇在體裁上屬於聯曲體，與常見的板腔體迴異。有些曲家提倡「絲不如竹，竹不如肉」的曲唱理念，認為人聲是最美的，而輔以人聲的應該是竹樂，因此以笛子為人聲伴奏，才是曲唱的最高境界。這種理念，觀眾未必需要接受，但起碼可從今次演出欣賞到由一個個曲牌編綴而成並以笛作為主奏樂器的音樂美，體會到曲唱的聲樂美，也就是魏良輔在《南詞引正》所指的唱曲「三

303

絕」——字清，腔純，板正。

縱觀劇團所演的十多個劇目，有很多精彩而回味無窮的地方，也有一些值得商榷、可予改善之處。

《試馬》劇幅可增長

先談武戲，林為林的《試馬》確實賞心悅目。他憑著靈活的形體動作與相應的表情，把整個試馬過程，由相馬、捋馬、上馬、墮馬、再上馬，最後把馬馴服，交代得清清楚楚，讓觀眾陶醉於台上「看似無馬實有馬」的虛實交錯境界。

不過，有些觀眾認為一系列的試馬動作固然好看，但總嫌劇幅較短，情節不夠豐富。其實這齣戲的故事取材自《三國演義》第三回，董卓為打擊丁原，接納李肅的建議，以金珠及赤兔寶馬收買丁原帳下的呂布。傳奇作家王濟的《連環記》，就是根據《三國演義》作進一步推演。崑劇團目前所演的《試馬》，是以《連環記》第七齣「說布」為依據。這本來是一齣由小生扮呂布、末角扮李肅的對手戲，可惜據云這折戲缺乏繼承，假如「浙崑」把這折戲復排，放在「試馬」之前，詳細交代李肅如何收買呂布，整齣戲不但幅度大增，亦有具體的鋪墊。如此，一系列試馬動作，便更有感染力。

不少觀眾看完林的《界牌關》，都瞪目乍舌，交相讚譽。他最大的優點是以嫻熟的形體動作，為羅通賦以豐富的內涵，把這個人物自沉穩忠勇，勝後輕敵以至中伏敗亡的整個嬗變過程，圓滿地

304

勾畫出來。美中不足的地方是他與蘇寶同開打時略為欠順，尤其是當蘇寶同轉身後退，羅通從後刺他一槍，時間上未能十分脗合。據林為林解釋，由於今次演「下把」及「下手」的，都是崑劇團演員，不是同一劇院裏常常為他配戲的京劇演員，武戲的質素頗有差別，以致配合上略有窒礙。

有些平素較少接觸戲曲的觀眾看過《十五貫》之「見都」後，對於況鍾等待周忱接見而在大廳踱來踱去的一段戲，覺得有點沉悶。必須解釋，這段戲表面上沒有什麼看頭，但實際上是一個側寫和鋪墊。況鍾憑台步及水袖表達焦急等待的心情，從而協助營造周忱的威勢；人還沒出台，觀眾已初步感受到這位上司的氣派；及至真正出場，再憑演員的亮相、台步、眼神、水袖、唸白，周忱的官威盡顯無遺。

洪昇《長生殿》是戲曲文學裏的佳作。它最大特色是成功地勾畫皇帝與妃子之間一段常人共有的男女戀情，並且把馬嵬坡軍士嘩變、唐明皇面對嚴重矛盾時的痛苦抉擇，以及護花無力後長期處於罪責與悲歡，編成一齣可歌可泣的戲劇。

《長生殿》可再上層樓

崑劇團選演《長生殿》裏的某一個折子，例如「聞鈴」、「哭像」、「絮閣」，當然毫無困難，「浙崑」秉承周傳瑛遺教，把這齣大戲搬上舞台，這份氣魄和毅力值得支持。整體觀感是全台演員演出落力，連跑龍但假如把若干折子編綴成一齣大戲，礙於技術及人才問題，確實吃力而不討好。

套的幾段大合唱，都絕不馬虎，大大增加此劇的氣勢。王奉梅的楊妃演出穩定，恰到好處，不愧是當今名旦。陶鐵斧年輕有為，演出認真，再假時日，唱做皆可再上層樓，其實要他一人擔演唐明皇，的確不公平，不妨考慮由經驗豐富、技藝精湛的汪世瑜分擔一兩折戲，再加入王世瑤、張世錚，減輕陶偉明的負擔。

「浙崑」的優勢是藝術底子厚，只要進一步悉心鑽研，《長生殿》必可成為鎮團戲寶之一。例如目前的舞台調度已算不錯，但仍可加強龍套的調動，多些運用舞台空間去凝聚劇力、營造氣氛。「進果」、「權鬨」的質素亦須提升。須知這兩齣戲不是尋常的過場戲，而是具有特定的側寫和鋪墊作用。如果「進果」演不好，就無法解釋皇帝如何寵愛楊妃，以及百姓如何討厭楊妃迷惑主上；若「權鬨」演不好，就無法凸顯宮裏皇帝與愛妃卿卿我我之際，廷外已經危機四伏，江山堪虞。

「埋玉」更是高潮所在，生旦的戲份固然極重，但假如陳玄禮這個關鍵人物演得不好，戲裏的矛盾就無法盡顯。據司馬光《資治通鑑》「唐紀三十四」所載，陳玄禮向主上陳明：「國忠謀反，貴妃不宜供奉，願陛下割恩正法。」「埋玉」裏也有相近的內容。可惜陶偉明所演的陳玄禮，欠缺應有的壓迫力。其實假如演員武功底子不足，身段及「拉山膀」之類的動作，欠缺類似靠把老生的力量，帝妃與將士之間的衝突便不能深化，隨後的戲就很難唱得好。盼望劇團注意以上問題而有所改進。

建議浙崑爭取演出

正如上文所指，臨市局舉辦今次演出，大體上是成功的。然而，今後崑劇的推廣策略又如何釐定？筆者認為，大家好不容易透過宣傳、講座及演出，才爭取到一批新觀眾，稍為擴大了觀眾層面，好應再接再厲。或可考慮籌辦幾個崑班同時匯演，慶祝崑劇這個老劇種邁向廿一世紀。另一方面，中華文化促進中心亦須繼續多辦崑曲活動，吸引更多曲友。演藝學院在編排戲曲課程時，可考慮邀請資深崑劇演員教導身段及其他基本功。

至於「浙崑」作為六大崑班之一，又如何制訂今後發展路向？據筆者近年觀察，「浙崑」在繼承崑劇傳統方面擁有一定優勢。一班「世」字輩演員以及王奉梅、林為林，都是藝術精英，而陶波、陶偉明、陶鐵斧、李公律、張志紅，都是優秀人才，大有提升的餘地。汪世瑜作為院長，可以進行三方面工作：首先起一個帶頭作用，積極擔綱演出，與「上崑」蔡正仁在藝術上分庭抗禮，其次是集結團裏優秀演員的力量，復排一些大戲及折子戲，加強藝術號召力；其三是悉心指導陶鐵斧和李公律，使巾生及官生藝術得以延續。

另一方面，劇院必須為演員安排多些演出，團員亦須自發地爭取演出及教學機會。為了調動個別演員的積極性，劇院實須考慮實行體制改革、精簡人員，按勞分賞，改善藝術管理。至於培育下一代的工作，更不容忽視。如此，崑劇才有望在下世紀取得更大的生存空間。

一九九九年五月

漫談崑劇《牡丹亭》

寫在「上崑」來港演出之前

「波折重重」的崑劇《牡丹亭》終於可與香港觀眾見面，進行跨世紀演出。

說它「波折重重」是因為上海崑劇團原先所排演的，並不是現時的版本，而是由陳士爭執導的版本。這位原屬花鼓戲演員的導演，近年活躍於國際劇壇，希臘悲劇《巴凱》的京劇版，就是他的力作。香港藝術節本來準備邀請由他執導及由「上崑」主演的《牡丹亭》來港演出，作為九九年的重頭戲曲節目。藝術節為了這齣戲，在去年下半年做了很多籌備及宣傳工作，其間更邀請新聞界前往上海參觀綵排。

「上崑」排演曾遇波折

怎料當一切就緒，卻傳來陳版《牡丹亭》出外演出計劃觸礁的消息。據云該劇因意識及其他問題而被暫禁出外公演。香港藝術節結果成為其中一個殃及池魚的委約機構，平白浪費了一大筆資源，而香港觀眾亦無緣觀賞陳版的《牡丹亭》。

不過，假如你是傳統崑劇的忠實支持者，趕不上陳版《牡丹亭》，也不是損失，因為以舞台手

法而論，陳版所呈獻的，並不是崑劇，也不是傳統戲曲，戲裏極度寫實的舞台裝置，完全與寫意的戲曲特色背道而馳。這個版本或許較為適合現代舞台劇觀眾的脾胃。

「上崑」為了完成《牡丹亭》的排演，找來了近年在內地闖出名堂的戲曲導演郭小男重新執導。香港觀眾對這位年輕導演應該不會陌生，幾個月前在文化中心上演的越劇《孔乙己》，就是他的近作。

由於《牡丹亭》經過上述波折而引起較為廣泛的注意，臨時區域市政局看準了這種新聞價值，決定以這齣戲作為葵青劇院開幕暨慶祝千禧的表演節目之一。

兩版本舞台意念不同

然則，郭版與陳版《牡丹亭》有何分別？扼要而言，兩個版本的舞台意念截然不同。儘管郭版的舞台設計，例如台階的運用，是現代意念，但始終比陳版較為接近戲曲，而且在頗大程度上保留了寫意的特質。雖然在舞台調度及演員身段做表方面不一定像傳統崑劇般講究，反而有點像越劇般開放，但全劇始終保留戲曲的若干韻味。何況此劇有一部分是由崑劇名家蔡正仁、岳美緹、張靜嫻擔演，曲藝水平有一定的保障。

不過，假如你要求「原湯原汁」的崑劇表演，此劇恐怕未必令你完全滿足。其實，什麼是「原湯原汁」，這個有趣問題倒值得探索。《牡丹亭》自四百年前（明代萬曆年間）已經有崑腔的演唱，

而今天所謂傳統的演法，確實是歷代藝人不斷加工修整的結晶品，不過，至於哪一個動作是哪一個時期以及由哪一位藝人所創，恐怕難以一一考證，但其中一項可知的，是今天「尋夢」這折戲的演法（即張繼清所演者），可追溯至清朝乾隆年間蘇州崑班「集秀班」的金德輝。此外，「驚夢」裏的十二花神，是原版所無，只不過是乾隆年間由藝人創作、增加。

放開傳統觀念看新版

其實《牡丹亭》裏只有「學堂」（即「春香鬧學」）、「遊園」、「驚夢」、「冥判」、「拾畫」、「叫畫」、「魂遊」、「問路」、「硬拷」等折，尚可按傳統演法演出，至於「寫真」、「離魂」，其實已經失傳，目前常見的演出版本，是由「傳」字輩藝人姚傳薌復排。（近一輩的張繼青、張洵澎、王奉梅、董瑤琴，無一不深受姚的教益。）然而，嚴格來說，姚的演繹，也是「想當然」而已，只不過姚具有豐實經驗及高超藝術，所復排的當然符合傳統法則。

今次「上崑」的全本《牡丹亭》，亦只不過是郭小男對戲曲理念的自我實踐。大家只要明白這一點，便可放開傳統崑劇的懷抱，觀賞這個嶄新的版本。

一九九九年十二月

310

汪世瑜王奉梅來港教崑劇

去年五月浙江省崑劇團來港演出前，筆者應臨時市政局邀請，舉辦「任白戲寶與崑劇」座談會，討論崑劇與粵劇的關係。席間筆者苦口婆心，鼓勵粵劇工作者，尤其是專業或業餘演員，積極學習崑劇。

這種建議乍聽來有點莫名其妙，粵劇演員幹嘛要學崑劇。其實這個課題可以從淵源及實際需要兩個層面理解。論淵源，崑劇是「諸劇之母」，在過去幾百年為各地劇種帶來不同程度的影響，甚至產生融合作用。粵劇的古老例戲，都留有崑劇痕跡。

崑劇足以為諸劇典範

實際需要方面，崑劇的唱、唸、做、舞都十分嚴謹，舞台上極度講求頭、眼、肩、手、指、腰、腿、步等各個部位的緊密配合，在清麗委婉的曲唱上，配以繁難的身段動作。傳統戲曲美學是以人為本位，故有「戲以人重，不貴物也」的說法，在芸芸劇種中，崑劇最能體現上述的美學理念。戲演得好不好，完全視乎演員的表演能力，其他一切物事，只屬輔助性質。正因如此，戲曲界一致公認，崑劇足可作為諸劇的典範。任何演員，只要掌握了崑劇繁複細膩的形體動作，要應付其他劇種，

311

準能游刃有餘。

只有兩百年歷史的京劇，雖以漢調及徽調為濫觴，但在發展過程中，從崑劇裏大量攝取養分。

以清末民初觀眾的評審眼光而言，京劇演員假如沒有崑劇底子，或者演不了幾齣崑劇，都視為不夠「格」（分量），成不了「角兒」。因此，當時戲曲界對京劇演員的最高稱譽是「文武崑亂不擋」。

崑是崑劇，亂是亂彈，後者狹義上可指京劇，廣義上更可包含梆子。由此可見，崑劇是「百戲之師」的說法，在表演藝術層面上，完全可以成立。

從京劇的進程看，梅蘭芳之前的演員，例必先學崑劇，藉此奠立穩定的身段動作甚至唱唸基礎，然後才學皮黃；到了梅蘭芳那一輩，是皮黃、崑劇同時兼學；再到了後一代，演員雖然先學皮黃，但為了彌補不足，亦盡量補學崑劇；可惜到了今天，礙於多種原因，京劇演員十之六七恐怕沒有正式學過崑劇。

梅蘭芳紅線女曾學崑劇

據「傳」字輩演員周傳瑛遺孀張嫻向筆者親述，大家熟悉的粵劇前輩紅線女，早在五十年代向張老師學習崑劇「遊園‧驚夢」及「思凡」，不單學身段，更學唱唸，藉此學習吐字、行腔、氣口，對粵劇表演幫助極大，女姐天資聰穎，一個多月便學全了，比一般學員快幾倍。

在此誠意鼓勵讀者，假如你是戲迷，有意探索戲曲表演的精義，又或者是以戲曲作為正職或副

312

業，但又自覺功底不足，不妨參加一月底由香港中華文化促進中心舉辦的「崑劇表演基礎身段班」及「崑曲清唱工作坊」。今次擔任導師的是浙江京崑藝術劇院院長汪世瑜及「浙崑」名旦王奉梅。

汪是「巾生魁首」，公認得到乃師周傳瑛最多的真傳，擅演獨腳戲「拾畫‧叫畫」及《西園記》。

他經常遠赴外地講學，並把歷年學藝及演戲心得編成《汪世瑜談藝錄》一書。王奉梅則深得張嫻及姚傳薌實授，去年筆者在杭州觀察她演了幾折《牡丹亭》，實覺她法度嚴謹，功力不凡。今次香港學員若得這兩位名家親授，肯定得益不淺。

二零零零年一月

張世錚梁谷音訪港推廣崑劇

中華文化促進中心月前舉辦了「徐玉蘭的越劇表演藝術推廣計劃」，效果理想，一班越劇愛好者從中得益不淺。該中心再接再厲，由三月中旬至四月下旬，舉辦「中國戲曲之母——崑劇推廣計劃」。

該中心多年來對推廣戲曲不遺餘力，單以崑劇而言，記憶中近年也辦過關於不同行當的示範講座及訓練班。今次的推廣計劃則以老生與旦角為核心，並邀得浙江省崑劇團老生演員張世錚與上海崑劇團旦角演員梁谷音擔任導師。

根據崑劇傳統的行當劃分，台上的演員大概可以分為生、旦、淨、末、丑五大類（或稱作「總家門」）。但凡飾演中年或老年而須掛髯口的人物，都歸入「末」行。今天我們把這個行當叫作老生，只不過是一個泛稱而已。其實「末」行可以細分為三個不同的「家門」——副末、正生（老生）、外（或俗稱「老外」）。一般來說，正生專演一些正面而重要的人物，例如《牧羊記》的蘇武、《酒樓》的郭子儀；副末所扮演的人物在戲裏的身分地位，大都比正生低一些，例如《一捧雪》的莫仁、《浣紗記》的文種大夫；至於「老外」的身分地位，並沒有明確界定，既可是老僕，亦可以是有司職的，例如《單刀會》的魯肅、《浣紗記》的伍子胥。

應中華中心之邀任導師

正生、副末、老外這三個「家門」雖然有清楚的劃分，但老生演員不論專工哪個「家門」，一般在學戲演戲時都兼學兼演。

崑劇的旦角可細分為正旦（相當於京劇的青衣）、閨門旦（亦稱五旦）、活潑旦（亦稱六旦）及貼旦，以及專演老婦的老旦及專演刺殺戲的刺殺旦（即行內所稱的「四旦」）。正旦是指專門扮演成熟婦人，例如《琵琶記》的趙五娘、《爛柯山》的崔氏。至於待字閨中的千金小姐，或情竇初開的少女，則由閨門旦扮演，例如《西廂記》的崔鶯鶯、《牡丹亭》的杜麗娘，而上述兩齣戲裏的可愛丫環——紅娘與春香——則由活潑旦扮演。相比之下，貼旦這個「家門」的劃分較為含糊不清，貼旦所扮演的，雖然一般都是次要人物，但時有例外，比方《紅梨記》的女主角謝素秋，就是由貼旦應工。不過，目前崑劇對於活潑旦與貼旦，並沒有嚴格劃分，演員都是兼學兼演。

崑劇足為諸劇典範

崑劇享有諸劇之母的美譽，不光是因為它歷史悠久，最主要是因為它的藝術水平足為其他劇種的典範。這句話可從兩個方面理解，其一是崑劇悠揚優雅的音樂與曲唱；其二是它豐富的表演手段。這兩者對其他劇種造成深遠影響。當崑劇流傳至其他地方時，與當地劇種結合，成為崑劇的異體，四川的川崑、湖南的湘崑、浙江的溫崑，都是顯著的例子。

崑劇十分講究唱唸與形體動作的配合，例如當演員唱到或唸到某字某句時，身體的眼、頸、手、指、腰、腿等各部位須如何相應配合，都有細膩的規範，從而在舞台上構成美麗的形態。正因如此，其他劇種有不少演員積極學習崑劇的基本功，藉此加強自身的表演能力。如此看來，需要學習崑劇的人，不單是崑劇的業餘愛好者，更是那些有意投身任何劇種的學員，甚至是現役專業演員。

張梁俱師承「傳」字輩

今次負責擔任指導的老生演員張世錚與旦角演員梁谷音，都是崑劇界的資深分子。張是「傳」字輩老生演員鄭傳鑑、包傳鐸的親傳弟子，所演的《寄子》、《打子》、《十五貫》、《搜山打車》、《賣書納姻》等戲，深得乃師神髓，尤其善於表現老生蒼勁一面。

梁谷音是張傳芳、沈傳芷的徒弟，功底深厚，戲路極寬，能演正旦、閨門旦、貼旦及活潑旦，《佳期》、《爛柯山》都是她的拿手戲。她早年曾傍言慧珠演《牆頭馬上》。月前《大雅》雜誌刊登了兩篇關於梁谷音的文章，其一是她親自撰文憶念我國園林大師陳從周與她的師友關係，另一是陳從周對梁谷音其人其藝的側寫。兩篇文章情真意摯，值得捧讀。

筆者相信，憑著張、梁兩位老師豐富的舞台經驗以及深厚的表演功力，一定可以為香港的學員帶來莫大裨益。

二零零一年三月

316

兼論當今崑劇藝談的匱乏

《我是崑劇之「末」》內容豐富

崑劇老生演員張世錚親撰的《我是崑劇之「末」——演藝生涯半世紀》一書，去年年底在台灣出版。筆者月前捧讀再三，發覺內容豐富，文字雋永，議論精闢，見解獨到，確實是近年不可多得的崑劇談藝錄。最難得的，是書內文章大多深入淺出，適合不同程度的崑劇愛好者。

從篇幅看，全書約有四百頁，共分十章。首尾兩章是序言及後記。在首章裏，幾乎是碩果僅存的「傳」字輩演員倪傳鉞為這位後輩親自題序。此外，台灣著名學者曾永義與香港崑曲專家古兆申，亦為此書作序。

第二章「從藝之路」是張世錚的自傳，記述其家世出身及學藝經過。當讀完這篇自傳後，讀者想必再次得到印證——學習戲曲的路途實在艱苦難行，而奮發苦幹、堅毅不拔是學藝的必備條件。

另一方面，自傳內有一節專門談及作者的幾位老師即即周傳瑛、包傳鐸、鄭傳鑑等對他的教益，篇幅雖然不多，但頗能扼要描述幾位老演員傳藝的熱忱。

此外，筆者認為本章的另外兩節「救場」及「配戲」的信息，對專業演員有很大的啟迪作用——演員一定要多學、多練、多演、多觀摩、多薰陶，才會變得戲路寬廣，樣樣皆能，萬一需要救場或

317

配戲，總能應付裕如。

作者細述演藝心得

第三章「隨類賦彩」是由多篇演藝專文輯成，也是作者全書的談藝核心。通過這一章的二十多篇專文，讀者可以細心體味作者的演藝心得，例如怎樣演繹《繡襦記》之「打子」、《鳴鳳記》之「寫本」、《販馬記》之「哭監」等戲，如何塑造況鍾、楊繼盛、朱買臣等人物的形象，如何搶救及繼承崑劇。當中有不少論點理據足以振聾啟聵。

第四章「觀演心語」及第六章「彩窺四序」分別輯錄作者的藝評文章及別人對作者的演藝評價。讀者可以通過這兩輯文章瞭解作者其人其藝，以及他的評論觀點。

其實，這本書最大的功能，是為當今崑劇界蒼白的談藝資料庫，抹上一道斑爛的彩虹。喜愛戲曲的朋友定必知曉，單以流傳於坊間的談藝書籍數量而言，崑劇遠遜京劇。坊間隨時可以買到關於京劇歷史掌故、傳記回憶、演藝心得、唱腔專輯、劇作文本、劇藝賞析、流派概覽，甚至臉譜服飾與砌末道其等各類書籍。

罕見崑劇談藝書籍

反觀崑劇，談藝的書籍簡直寥寥可數。除了從《中國戲曲誌》「江蘇卷」、「浙江卷」及「上

海卷」所載的一些劇目選例瞭解崑劇的演法外，詳細的崑劇藝談書籍，只有徐凌雲的《崑劇表演一得》、白雲生的《生旦淨末丑的表演藝術》、侯玉山的《優孟衣冠八十年》。關於「傳」字輩演員的談藝錄，印象中只有《鄭傳鑑及其表演藝術》，以及王傳淞的《丑中美》。較後一輩的演員，親自撰寫演藝心得或學藝經過的，只有汪世瑜的《藝海一粟》及岳美緹的《我──一個孤單的女小生》。相比之下，談論京劇藝術的書籍，幾乎多不勝數，光是筆者歷年積藏的起碼有一百種左右。崑劇談藝書籍的貧乏程度，實在不言而喻。

　　更悲慘的，是上述寥寥幾本的崑劇談藝書，由於大都絕版，坊間極難找到。至於近年出版而以崑劇為主題的《大雅》雜誌，本可肩擔推廣崑劇藝術功能；可惜雜誌所刊登的文章，多談掌故，少論演藝，對協助讀者領略崑劇表演藝術起不了多大作用。

　　因此，筆者熱切期盼崑劇界一班技精藝熟的資深演員，仿效張世錚的做法，總結一下自己幾十年來的演藝心得，編集成書，為乾涸的崑劇藝談園地，灑下點點甘露。

　　　　　　　　　　　二零零一年四月

319

戲曲學者洛地來港演講

欣聞戲曲學者洛地將於五月底來港演講，對曲友來說，這實在是個難得的請益機會。

洛地是當今享負盛名的戲曲學者。他精音律、通曲學、擅聲韻、工文史，曾參與《中國戲曲志》「浙江卷」的編撰工作，身兼編委與撰稿兩職。他在一九九五年出版《詞樂曲唱》一書，對曲唱的理論與應用，發表精確入微的見解，為學術界與曲藝界帶來很大的啟迪。

首次認識洛老，是在九八年的暮春。當時香港中華文化促進中心舉辦「遊江南看崑劇」的遊覽活動。旅行團遊罷江南，最後停在杭州，觀賞浙江省崑劇團的特備演出。筆者事忙，無暇隨團暢遊江南，但逕自飛往杭州，看了兩晚「蹭戲」。其間荷蒙香港崑曲專家古兆申引薦，有幸拜會洛老，向他請益。

學識淵博　爾雅幽默

翌年仲春，「浙崑」為籌備四、五月赴台、港的演出而在杭州舉行預演。古兆申與筆者在杭州看戲之餘，再訪洛老，續聆教益。筆者回港後，在本欄以「向戲曲學者洛地老師請益」為題，寫了一篇短文，記敘當時大家論及的一些戲曲演唱問題。

雖然與洛老只有兩面之緣，但從兩次不長不短的言談裏，深深覺得他學識淵博，胸懷坦蕩，既有學者的嚴肅治學態度以及堅定不移的藝術評騭準則，亦有文人爾雅溫文的談吐，甚至間有如珠妙語。印象最深而且引人發噱的例子，是他把德藝雙馨、演技精湛的崑劇演員尊稱為「演員」（即如他在稱讚周傳瑛時，說道：「他是個演員」。這種說法與京劇界稱讚演員為「角兒」相仿）；對於那些名過其實的演員，他反稱之為「表演藝術家」。

洛老的抱負與使命感，不但從言談亦可從他的大作《詞樂曲唱》窺見。他在書裏的序寫道：「近百年來，文、樂、戲三歧。『文』士說：『我不懂音樂』，似理所當然。『樂』士說：『我不聽劇曲』，亦無可非議。『戲』士說：『我不搞文史』，更向來如此。三十各分其家、各守其司、各盡其職，都無可指摘。結果，苦了——我國民族文藝。因此，有一個奢望：希望『文』、『樂』、『戲』界學者士人們都能來翻一翻，引起三界的關注，我的奢望也就達到了——文、樂、戲是不可割的。」

《詞樂曲唱》 具強烈使命感

短短百餘字，就已經明確指出存在多年而無法解決的問題癥結，委實發人深省。以筆者所接觸的學術界與文藝界而言，情況確實如此令人惋惜哀慟。

洛老有鑑於此，特意在書內的後記提出一個願望：「但願有日，我國：『文』界亦習樂聽戲；『樂』界諳音韻愛曲唱；『戲』界並通文知律；我國民族文藝非但『振興』有望，且將不斷地『螺

旋式上升』，在各個時期會有其新的進展。我們民族文藝，從來不僅僅是『遺產』；我們現今的士人們更不宜以把民族文藝作為『遺產』而自得、而滿足。」

上文最後一段的說話，堪堪是醍醐灌頂。把民族文藝看作是文化遺產，絕對是一種可悲的心態。只恨這種心態確實根深蒂固，洛老縱然當頭棒喝，然而願意協德同心而且有能力撥亂反正的士人，畢竟寥如晨星。

衷心盼望洛老今次在港、台兩地的講學活動，為大家帶來很大的啟迪。

二零零一年五月

322

林為林展現三種武生美

武生林為林將會在他的武生專場獻上三齣名劇——《鍾馗嫁妹》、《三岔口》與《界牌關》。

這個戲碼挺有意思，因為這三齣戲涵蓋了長靠、短打、勾臉武生戲三個大範疇，也即是說，林為林將會為大家呈獻三種不同的武生美。

先談《嫁妹》。這本來是崑劇裏一齣淨角戲，屬於「判兒」（判官）戲的類別。往昔崑劇名淨侯玉山擅演這齣戲。侯老雖已作古，但他在自己的藝術回憶錄《優孟衣冠八十年》裏記敍了他演《嫁妹》的情況。另一方面，徐凌雲在他的《崑劇表演一得》裏亦詳細記載了這齣戲的傳統演法。上述兩位名家為這齣戲留下一些珍貴的文字資料。

在京劇舞台別樹一幟的著名武生厲慧良，為《嫁妹》的原有崑劇本子進行一些刪減，並參考了侯玉山的演法，然後以勾臉武生的路子演繹鍾馗。他雖然是按武生行當演鍾馗，但細微處仍流露劇中人物的文人本質。坊間現存的錄像，是他晚年的舞台實錄。他那時候雖然嗓子「塌中」，只能對付著唱，但綜觀整齣戲的門道，實令筆者激賞不已。

至於林為林，據云年前他悉心整理這齣傳統劇，並參考了前輩先賢（包括厲老）的演法，再按照自身的特別條件，為這個家喻戶曉的人物進行再創造。盼望他的演法能夠為鍾馗在戲曲舞台上加

添一個優秀的版本。

《三岔口》是一齣武生必學必演的短打戲。這個常演的劇目有兩個大特色。第一，按照劇情，武生任堂惠與武丑劉利華是在黑暗裏對打，因此一切動作都是摸黑進行，但舞台上打的燈光是大白光。這正是戲曲虛擬性的最佳例證，難怪這齣戲常常用作吸引新觀眾，包括外國觀眾。

第二，《三岔口》雖然是常演劇目，但要演得好，也有一定難度。武生與武丑的配搭不能太強弱懸殊，兩者的動作必須配合得點滴不漏，不能夠不接榫。再者，武生與武丑的表情神態必須各有特色，從而在人物性格方面造成強烈對照。盼望林為林與資深武丑陶波的配搭，能夠充分展現上述特色。

《界牌關》是林為林的得獎劇目，也是他目前獨步劇壇的一齣戲。一九九九年五月他隨浙江崑劇團來港時，亦演過這齣戲，在香港觀眾中留下難忘印象。

這齣戲絕不是光賣熱熾武打，而是有很多足以細味品嘗的藝術內涵。綜觀全劇，有不少地方是演員通過形體動作去塑造人物，把羅通這個戰死沙場的英雄勾畫得豐豐滿滿。例如我們從羅通的起霸亮相，可以得知他的身分與性格。他亮相時雙眼視線較平，但眼目炯炯有神；起霸時抬腿和鷂子翻身須講究凝重而不驕矜。又例如羅通抬槍上馬時，為了凸出人物的驚憤狀態（他得悉元帥受傷），他不是倉卒上馬，而是半個轉身，撐著大靠，向前怒目凝視半晌。此外，上馬時的提槍「探海」及單腿翻身，必須展現人物穩而不躁、臨危不亂的氣度。

324

再者，劇裏的開打，絕非講求一味的火爆熾烈，而是按照劇情場景調節武打的快慢。到了戲的末段亦即「盤腸大戰」時，演員必須通過形體動作表現羅通如何明知沒有存活指望，但仍然忍痛紮好外溢的腸臟，奮起餘勇再次殺敵，然後壯烈損軀。

林為林演這齣戲的優異之處，是通過嫻熟的形體動作豐富地塑造人物，因而成功地把武戲應有的內涵（也是武戲固有的最高境界）呈現給觀眾。盼望觀眾能夠從林為林的演出，細味到武戲精妙之處。

二零零一年十一月

325

漫談「林為林專場」的五齣戲

十一月三十日坐在文化中心大劇院，一邊觀看「林為林武生專場」，一邊想：這類專場演出委實磨人。一個演員一晚演出三個劇目共兩個多小時的戲，體力消耗及精神壓力之大，實在不言而喻。

由於演鍾馗需要花時間勾臉，《鍾馗嫁妹》這齣戲必須放在最前頭。別以為在《嫁妹》與武生武丑戲《三岔口》之間墊一齣老生唱功戲《彈詞》，林為林就有一些喘息機會。其實演完《嫁妹》，卸了裝，扮上任堂惠，時間根本很緊迫。同樣，在《三岔口》與長靠武生戲《界牌關》之間，雖然有中場休息並且墊一齣玩笑戲《借靴》，但要卸去任堂惠的短打戲服，再紮上羅通的長靠，實在很花時間。

更苦的是，由於大劇院的舞台太大，林為林在三齣戲裏但凡要下場後再上場時，必須從下場門飛奔到上場門，才不致誤場。因此，演武生專場的箇中苦處，一般觀眾未必完全理解。

再說，這次演出何止苦了林為林一個人；團裏的武丑陶波更是忙個不了。他在《鍾馗》裏扮演鬼卒，然後在《三岔口》擔演劉利華。之後再在《借靴》主演張三。最後在《界牌關》裏也要來一個「龍套」。

326

《鍾馗》凸顯雕塑美

可幸整個晚上的演出總算順利而美滿完成。林為林的《鍾馗》，裝扮與演法糅合了傳統崑劇如侯玉山以及京劇武生厲慧良的路子。例如，他穿的高靴，是老所創。厲老認為鍾馗假如只穿一般的「厚底」，顯得上重下輕，於是參照了廟裏四大金剛的高靴，使鍾馗的扮相上下勻稱。不過，這種高靴比「厚底」重一倍，走動時很吃力。至於其他方面，例如厲老穿黃褲，林為林沒有仿效，而是依循慣有的判官樣式，穿著紅褲。

綜觀全劇，林為林的演法主要是凸顯台上的雕塑美與構圖美，讓鍾馗與眾鬼卒通過不同的身段動作，在台上展現優美對稱的圖像。只想指出，林為林的曲唱，是一般武生的唱法，假如他再精細地琢磨唱腔，他的曲唱效果定必更佳。

《彈詞》是取自《長生殿》裏的其中一齣，可以作為折子演出。這是一齣很吃力的老生唱功戲。老生演員必須有一條好嗓子並且要有精湛唱功，才可以應付得來。難怪前輩曲家，認為這折戲由【一枝花】至【九轉貨郎兒】的曲唱，「蒼涼悲慨，感人肺腑，雖鐵石人不能不為之斷腸下淚……高處薄雲，低處入淵，緩處閒鷗，急處奔馬」，考驗著實很大。

主演這折戲的程偉兵，嗓音條件上佳，而且頗能在各個唱段中體現主人翁李龜年敘述天寶遺事的種種複雜境況，讓觀眾深深體會崑曲的曲唱美。單以演這齣戲而論，程偉兵可以說是除上海崑劇團計鎮華之外的另一位優異表演者。

《三岔口》演員合作佳

林為林與陶波的《三岔口》演法上與常見的頗有不同。他倆重新設計了戲裏的一些動作。這主要是顧及武丑陶波差不多到了「耳順」之年，不適宜做一些過度吃力的動作。不過，綜觀全劇，他倆的動作頗為順溜。陶波這般年紀，在動作上仍然能夠取得有趣惹笑的效果，實屬難能可貴。

嚴格來說，《張三借靴》不屬於崑劇原有的範疇，而是屬於「時劇」，所謂「時劇」，是指崑劇興起後，屬於其他體系的劇種，例如吹腔、梆子戲等，轉移至崑劇舞台。這類移植為高雅的崑曲帶來很多通俗、諧趣的劇目，使崑曲不至於太曲高和寡。

《借靴》的最大特色是通過副、丑兩位演員的唸做，諷刺人性的自私與虛偽，更為我們帶出強烈信息：人往往變成財物的奴隸。由於這齣戲充滿惹笑的唸白動作以及發人深省的主題，實在十分值得承傳。王世瑤與陶波這雙老搭檔，演得十分稱職，生動勾畫了劇中兩位人物的不同性格。

至於林為林的《界牌關》，筆者曾在本欄介紹過，在此不贅。只想提出，今次的演出效果不差，但美中不足的，是與林為林配戲的武淨（即飾演王伯超者），缺乏武淨應有的狠勁與兇猛。

此外，可能是由於時間緊迫，林為林的「靠」繫得不夠理想。「靠」的左右兩面外旗似乎繫得鬆了一點，以致靠旗的飄帶經常傾前，破壞了整個靠的視覺美。不過，小瑕不掩大瑜，整齣戲仍算十分可觀。

二零零一年十二月

從《西園記》談到崑劇承傳

明朝劇作家吳炳撰寫的傳奇《西園記》，在一九六二年經貝庚悉心編整後，去蕪存菁，成為崑劇珍品，受到觀眾及評論界歡迎。此劇在六三年灌錄成唱片；「文革」後更由浙江電影廠拍成電影，留下了寶貴的影音資料。

《西園記》與絕大多數崑劇不同之處，是本身具有極度濃厚的喜劇色彩，當中有不少情節引人發噱，甚至捧腹大笑。這齣戲的喜劇元素雖然與另一齣崑劇《獅吼記》截然有別，但絕對是異曲同工。綜觀全劇，《西園記》起碼具備兩項別樹一幟的特色。

大幅運用「說破」手法

首先，全劇的情節是建基於「美麗的誤會」。打從男主角張繼華拾得墮梅，至認人作鬼及認鬼作人，都是從「美麗的誤會」造文章。有些觀眾看到台上一連串的惹笑情節時，可能不期然聯想歐洲如莫里哀等劇作家的喜劇。這種聯想絕非匪夷所思，而是有事實根據，因為兩者不約而同地用了相同的戲劇技巧——Irony。

Irony 是小說與戲劇裏常用的文學手法。舉一個最淺白的例子，戲裏某甲向某乙說：「讓我倆

329

「長相廝守」，然而觀眾甚至某乙都清楚知道，基於某些原因，他倆根本不可能長相廝守。換言之，某甲當時仍懵然不知，他所表達的，卻與真相不符。Irony 絕非西洋獨有，中國文學裏（尤其是戲曲），亦常見採用。Irony 的一般譯法是「反話」、「諷刺」、「反諷」、「嘲諷」或「冷嘲」。

其實這些譯法並非貼當，豈不知戲曲裏的術語「說破」，正正是 Irony 的意思。《西園記》所出現的笑料，就是憑藉「說破」的手法營造。

第一女主角從不出現

《西園記》的另一個獨有色彩，是貫穿全劇的關鍵人物，亦即第一女主角趙玉英，居然從沒有在台上出現，而在台上穿插出現的王玉真，只不過是第二女主角而已。大家或許會問：為什麼一位從沒有在台上出現過的人物，居然是第一女主角？道理其實很簡單，支配著男主角張繼華的一切思想言行，盡是趙玉英，而不是王玉真。張繼華做戲的根據，完全基於隱形人物趙玉英。印象中，戲曲裏第一女主角從不出現，《西園記》恐怕是獨一無二。

再者，在一大堆笑料的背後，《西園記》帶出了值得認真反思的信息——人往往被自己的主觀封閉，以致失卻了客觀思考分析的能力。張繼華所鬧的大笑話，完全是自臆自忖造成。或許我們作為觀眾，在莞爾一笑之後，須躬身自省，自己像不像張繼華這般主觀莽撞。

《西園記》不論在主題上、手法上，都夠得上是崑劇珍品，因此十分值得承傳。就十一月

330

二十九日的演出而論，以汪世瑜為首的一班資深演員，的確把整齣戲演得飽滿豐富。

不過，令人擔憂的，是當「世」字輩的演員紛紛退休後，負起承接崑劇藝術的中青年演員，是否有足夠的見識與能力，為崑劇續吐芬芳？

培育新梯隊刻不容緩

其實崑劇與其他劇種一樣，正遭遇著青黃不接的嚴重問題。儘管崑劇最近因得到聯合國高度認可而受到中外文化界的進一步重視，但不是筆者故作危語，崑劇前途極為暗淡，承傳工作亟須加強。

別以為國家多撥款項去多搞演出活動，振興崑劇，崑劇便真的可以振興起來。假如我們沒有周詳而長遠的計劃，把大量資源用於培育年輕梯隊，積極提升中青年演員的修養見識及表演能力（甚至是基本功），只恐怕崑劇這筆豐富的文化遺產，再過一兩代便會蕩然無存。

二零零一年十二月

331

從「吳門雅韻」想到崑劇承傳

江蘇省蘇州崑劇院九月下旬訪港演出「吳門雅韻」專場，引發起筆者對崑劇承傳的很大感興。

綜觀整個演出，的確饒有特色。制作班子顯然是透過這種演出，展現以崑劇為代表的戲曲舊貌。

為了恢復戲曲的虛擬、寫意、純樸、簡潔原貌，制作班子刻意進行了舞台淨化。

首先，舞台的設計力圖營造古戲台的風貌，並在上場門與下場門貼上「出將」與「入相」，加上公演地點是香港大會堂劇院，的確很易營造了小戲台的風韻，令人不期然聯想到蘇州忠王府戲台及全晉會館戲台，思古幽情油然而生。

此外，舞台裝置亦力求簡潔，基本上只有一桌兩椅。那些毫無表述功能的道具、布景，則一概省卻。舞台上亦恢復了「檢場」一職，在毋須落幕的情況下，讓觀眾看著他們轉換場景（而主要的換場工作只不過是稍為移動椅桌而已）。至於燈光，整個演出沿用傳統的大白光。少了射燈的支配與滋擾，觀眾反而有免受羈束的感覺。

另一方面，全台演員都不掛上無線擴音器，歌唱直接傳到觀眾席，是沒有經過機器傳送的。以只有四百多個座位的大會堂劇院而言，演員歌唱的聲響效果頗為滿意。必須指出，戲曲演員要借助擴音器，根本是一個教人深痛惡絕的歪風，更是戲曲的悲哀。可惜整個戲曲界很少有人膽敢以實際

行動撥亂反正。

從上述可見，舞台既然是這般簡潔、乾淨，演出的核心便自然回歸到演員身上，而這正好重新體現了「戲以人重，不貴物也」的觀念。不過，正因為演員是演出的核心，其他外物只屬輔助性質，演出效果的優劣便端賴演員的表演能力了。

據筆者觀察，演出「吳門雅韻」節目的其中一些演員，由於表演方面力有不逮，因而直接影響某折戲的演出效果。筆者無意在此點名評騭個別演員的演藝能力，只想概括指出，假如我們要全面展現戲曲的巨大魅力，演員的表演能力是關鍵所在，而這正好涉及戲曲的承傳問題。

限於篇幅，筆者不能詳論戲曲界目前在承傳方面的種種危機，只想在此扼要說明，以崑劇界為例，假如要大大改善承傳工作，決不能沿襲六大崑班各自授業的習慣，而應加強易徒而教的做法。

換言之，必須強化師生交換計劃。

眼看崑劇中青年演員普遍存在藝業未臻善境的情況，那批當年深受「傳」字輩老師教澤的「正」字、「世」字及「繼」字輩演員，應該打破畛域，結集力量，為未來梯隊的培育及提升而盡獻己身。

二零零二年十月

333

南北崑曲名家匯演在香江

翻閱十一月十九至二十一日崑曲匯演的精美宣傳單張，發覺有一欄以「京崑藝術大師俞振飛先生誕生一百周年紀念」為標題的文字寫道：「在這象徵著特別意義的一年，香港京崑藝術協會特聯合港、京、滬三地演員籌辦此次『南北崑曲名家匯演』，並選演了俞振飛先生幾套經典劇目……」

南北名家戲份不均勻

既然這個名家匯演或多或少帶有紀念俞振飛的性質，為何單張封面沒有片言隻字提及此事，而只書：「南北崑曲名家匯演」，並且只有鄧宛霞、岳美緹及侯少奎的劇照。這邊廂明明是抬著俞老的招牌，那邊廂又偏偏沒有致以應有的敬意，這種安排似乎值得商榷。

此外，雖然名為「南北崑曲名家匯演」，但分別代表京、滬、港的三位名家，戲份極不均勻。

綜觀三晚的節目，上海岳美緹與香港鄧宛霞的生旦對手戲佔了一個半晚上。此外，岳美緹亦會擔綱演出一個折子戲《佔花魁》之「湖樓」。反觀北京的侯少奎，只須頭一天擔演一折《華容道》，第三天與鄧宛霞合演《千里送京娘》；整個匯演餘下的三個折子戲《林冲夜奔》、《胖姑學舌》及《鍾

334

馗嫁妹》，則交予北方崑曲劇院的演員負責。南北名家的戲份嚴重失衡，導致這個南北名家匯演有點名不副實。其實侯少奎應該起碼可以多演一齣。雖然以他目前年紀及演藝水平來說，要求他演《夜奔》，恐怕不切實際，但至於《鍾馗嫁妹》，他總可以對付著演。假如他認為在一個晚上擔演兩齣戲可能會太累，或可把《嫁妹》放在第二天的節目裏，而把原來《玉簪記》的五折戲，刪掉一折。這種安排不單對大局無損，而且可以達到每晚都有南北名家參演的目的。

記憶中侯少奎最近八年曾兩度來港。一九九四年他演了《千里送京娘》、《鍾馗嫁妹》及《單刀會》。二零零一年他參加香港藝術節「京崑粵紅伶薈萃」，演了《送京娘》及《單刀會》。前後兩次訪港劇目重複，了無新意。今年十一月的《送京娘》，算起來，是連續第三次了。或許箇中的苦衷是：這齣戲是唯一他與鄧宛霞可以合演的戲。要看南北名家合演，就不能嫌棄劇目重複。至於由侯少奎主演的另一齣戲《華容道》，是他《單刀會》以外另一齣「老爺戲」，值得大家注意。

《玉簪記》是這次匯演的重頭戲。這齣生旦戲是崑劇裏一個保留得較為完整的劇目，常演的單齣約有六、七個。岳美緹與鄧宛霞這雙搭檔將會選演其中五折——「琴挑」、「問病」、「偷詩」、「催試」及「追舟」。當中的「琴挑」更是崑曲藝術的珍品。

「琴挑」考驗演員功力

以曲牌結構而言，「琴挑」所用的曲牌頗為簡單，前部由生旦共唱四支【懶畫眉】，中間兩支

【琴曲】，後部是四支【朝元歌】。這個結構雖然看似簡單，其實對演員的考驗很大。單就前部四支【懶畫眉】來說，生旦的唱、唸、做、表，必須層次分明。生上台後所唱的「月明雲淡露華濃，欹枕愁聽四壁蛩……」與旦所接唱的「粉牆花影自重重，簾捲殘荷水殿風……」，功能上是把潘必正與陳妙常的心理狀態勾畫清楚。其後，生所唱的「步虛聲度許飛瓊，乍聽還疑別院風……」，與旦所唱的「朱弦聲杳溶溶，長嘆空隨幾陣風……」，功能上已經為往後琴挑的「挑」意，作好了鋪墊。假如生旦二人在這四支曲裏達不到上述目標，接下去的琴挑就會變得吃力不討好了。說得率直一些，【懶畫眉】唱得不好，整折「琴挑」縱然是演了，也是白演。

崑劇界打從沈月泉至周傳瑛、顧傳玠、朱傳茗、沈傳芷、張嫻，及至汪世瑜、張繼青，都是公認擅演此折戲。記得石小梅與胡錦芳在一九九七年香港藝術節演過這折戲，筆者對石的演法不敢苟同。她對潘必正的性格、心理狀態以至在這折戲裏所處身的時空，都沒有正確瞭解。此外，記憶中有「小俞振飛」之稱的蔡正仁，也演過「琴挑」。可是這齣戲他不大對工，演得過火，甚至把潘必正演成一個急色鬼。

岳美緹的造詣比石小梅強得多，演這折戲亦當然比蔡正仁對工。因此，她的潘必正應該最有「看頭」，問題是她能否與鄧宛霞達到珠聯璧合的效果。

二零零二年十一月

336

崑劇名作香江匯演

明日起的「南戲北劇名作展」是以江蘇崑劇院幾位主要演員石小梅、胡錦芳、黃小午、林繼凡、張寄蝶等作為骨幹，另外特邀北方崑曲劇院的侯少奎與蔡瑤銑，以及現任浙江崑劇團名譽團長汪世瑜，合力組成強大的演出陣容。

這個匯演的最大特色，是獻演一些近年並未在港演過的戲，例如《療妒羹》之「題曲」、《白羅衫》之「看狀詰父」、《邯鄲記》之「雲陽法場」、《幽閨記》之「踏傘」、《桃花扇》之「題畫」等。另一方面，匯演也包括一些歷演不衰的崑劇精品，計有《單刀會》、《偷詩》、《女彈》、《夜奔》、《迎像哭像》。以上劇目，當然可以引發很多論題，可惜本文限於篇幅，只能提及一些最值得一般觀眾注意的地方。

芸芸劇作中，最源遠流長的，應該是《單刀會》。這齣戲源自關漢卿雜劇《關大王單刀赴會》，描述魯肅設宴邀請關羽渡江敘舊，然後藉機討回荊州。今天崑劇舞台仍能在極大程度上保留這齣元雜劇第四折的面貌，實在是藝術奇迹。其實，崑劇舞台亦保留了另一折放在《單刀會》前面的戲，名叫《訓子》或《訓平》（即關平）。這亦即是元雜劇《關大王》的第三折。曩昔崑劇界偶爾把這兩折戲演全，目的是把《訓子》作為鋪墊，使《刀會》上演時更有張力。可惜，《訓子》這折戲已

經很少在舞台出現。

《刀會》曲唱優美

《刀會》絕對是戲曲的珍品，內裏的曲唱極為優美，例如前段的【新水令】：「大江東去浪千疊，趁西風駕著這小舟一葉，才離了九重龍鳳闕……」及【駐馬聽】：「依舊的水湧山疊（重），好一個年少的周郎，恁在何處也……」，中段的【胡十八】：「想古今立勳業，那裏有舜五人，漢三傑，兩朝相隔只這數年別……」以及後段的【慶東原】：「我把你真心兒待，恁將那筵宴來設……」及【雁兒落帶得勝令】：「憑著你三寸不爛舌，休惱我三尺無情鐵……」。這些唱段在在展現戲曲裏曲牌體的歌唱美。此外，這齣戲亦有幾首曲牌音樂——【傍妝台】、【小開門】、【大開門】，作為過場音樂，而這些音樂極為悅耳動聽。

演《刀會》的紅生演員侯少奎，多年來憑著這齣戲獨步梨園。儘管近年因為事漸高而明顯「回功」（即表演能力減退），但他所唱的《刀會》，仍然無出其右。其實筆者一直擔心，當侯少奎退出舞台後，《刀會》恐怕後繼無人。

蔡瑤銑擔演《女彈》

另一齣源自雜劇的戲是《貨郎旦》之「女彈」。原有的雜劇全名是《風雨像生貨郎旦》，作者

338

不詳，有說是元人，亦有說是明初人，曲本見於《元曲選》。故事描述富戶李彥和遭妾與姦夫謀害，全家散失，子春郎被一位千戶收養，而乳娘張三姑亦淪為賣藝人。十多年後彥和與三姑重逢，更在驛館相遇春郎。三姑把李家遇難始末，以彈唱形式向春郎表白，以致父子相認團圓。原來劇本裏的第四折，是以【九轉貨郎兒】曲調縷述李家變遷。

在崑劇舞台上，《貨郎旦》之「女彈」就是以【九轉貨郎兒】這個重要唱段作為表演骨幹。如果以家門（行當）劃分，這是一齣正旦唱功戲。正旦必須在這折戲裏以嫻熟的唱功，把一段段的唱詞唱得跌宕有致，聲容並茂。「北崑」的蔡瑤銑擅演這齣戲。記得一九九四年三月，蔡瑤銑隨「北崑」來港時唱過這齣戲，她唱得響遏行雲，在觀眾心中留下深刻印象。

另一方面，雜劇《貨郎旦》對後世的劇作，產生了一些影響。清朝洪昇《長生殿》裏的「彈詞」，仿效了《貨郎旦》的技巧，由劇中人李龜年，以【九轉貨郎兒】的曲調，唱述天寶遺事。在崑劇舞台上，這是一齣老生唱功戲。此外，據悉另一齣雜劇《義勇辭金》，亦是仿效《貨郎旦》的技巧。

「題曲」幾乎瀕於失傳

《療妒羹》之「題曲」是一齣情深詞優的旦角戲。故事描述才女喬小青身世坎坷，被迫作妾，但遭大婦妒忌，惟有讀書自遣，偶閱《牡丹亭》，益增鬱悒。這齣戲可大致分為三個段落：夜讀、尋夢、題曲，而末段的四句曲詞：「冷雨幽窗不可聽，挑燈閑看《牡丹亭》；人間亦有痴於我，豈

339

獨傷心是小青」，是劇中人的哀怨寫照。

這折戲在代代相傳的過程中，幾乎瀕於散佚。要不是上世紀二十年代錢寶卿在病榻傳授予「傳」字輩學員姚傳薌，而姚傳薌後來傳予浙江的王奉梅以及江蘇的胡錦芳等人，這折戲恐怕已經失傳。

今天我們能夠在崑劇舞台上看到這折戲，實在感到欣慰。

柯軍按老路演《夜奔》

最後順帶一提《寶劍記》之「夜奔」。由於筆者以往在本欄曾有詳細介紹，不擬在此多贅，只想特別提出，今次江蘇的柯軍，是按照南崑的老路子演《夜奔》。然則老路子與目前常見的演法有何不同？目前常見的是京劇的演法。往昔京劇把崑劇《夜奔》移植到京劇舞台後，不用「末」角掛鬚扮演而改由武生（俊扮）擔演。此後《夜奔》成為日後京劇武生必學必演的戲。

南崑老路子的最大特色，是演員重視唱唸做表，而不太重視武技。大家可以透過柯軍的演出，領略此劇的原有韻味。

二零零三年七月

洛地暢談文化要義

今年三月著名戲曲學者洛地應香港中國藝術推廣中心邀請，來港巡迴大學演講，並以「從腳色制看戲曲藝術及文化哲理」為題，與本港文化藝術界舉行沙龍。其間筆者隨伺在側，敬聆教益，深感得益非淺。

洛老微言大義，而且語帶幽默，聽者如沐春風。最重要的，是他絕不專注講解戲曲理論及表演問題，而是以戲曲這門藝術作為切入點，印證中國文化的哲理及特質。大家可能沒有留意，原來戲曲裏的腳色制度，蘊藏了不少文化哲理。

生旦淨分肩主合離

按照傳統的腳色制度，台上可以分為生旦淨末丑五大門。這五大門之間，有一些很微妙的關係。

生者，「生也」，這個「生」字，是指產生、衍生的意思。換言之，戲裏的男生，就是產生或衍生事端的人物。以《牡丹亭》為例，假如柳夢梅不在杜麗娘夢裏出現，這位官家小姐就不用傷春而逝，之後更衍生一段人鬼戀。舉一反三，《紫釵記》霍小玉如沒有邂逅李益，日後也不用吃那麼多的苦；

《琵琶記》蔡伯喈若不是上京赴考，趙五娘或許用不著受那麼多的煎熬。

從另一個角度看，旦假如沒有遇上生，仍然可以好端端的過她的日子。然而，當旦遇上了生，她的生命隨即起了極大變化。再推遠一步，淨的功能是把生與旦分化。生旦兩人的關係本來是平穩順暢的，但當淨一出現，生旦關係就立刻逆轉，又或者是生旦的復合受到阻擾。

上文簡單交代了生旦淨三者的功能及關係，其實，仔細一看，這三者正好貼合「主、合、離」的理念。生是主，旦是合，淨是離。此外，這三者也符合「一生二，二生三，三生萬物」的哲理。

試想，當生旦淨相繼出台後，劇情便產生很多枝節與變化。

副末負責牽引各人物

相對於生旦淨，末是一個最不顯眼但其實極為重要的一門。他在戲裏負責牽引串連生旦淨三者。末角往往在劇裏兼扮多人，因此在腳色制度中，末又稱為「副末」（但請注意腳色制度中，只有副末，而沒有正末）。意指他在台上是一個輔助角色。

不過，我們千萬不要以為他的藝術地位最低。相反，在傳統戲班裏，副末的地位最高。他就是「優長」，戲碼與演員都歸他點派。他甚至是生旦等角的老師。由此看來，「副末開台」（即是第一個上台演戲的，是副末）既可發揮牽引功能，亦達到尊重副末的美意。

反向行為是丑的特色

至於丑的功能，又有何不同？我們常常看到，丑在台上插科打諢，逗弄人笑。其實，丑的最大功能，是在台上作出「反向」（相反方向）的行為。舉例說，假如以丑角去說媒，這椿親事一定說不成；又假如以丑角去說議和，這個和約一定議不成。

洛地為說明丑角的功能，舉了《獅吼記》之「跪池」為例。蘇東坡為陳季常抱不平而登門找柳氏評理。柳氏起初還對蘇大鬍子頗為尊敬，還吩咐家僕（蒼頭）端茶奉客。不過，當那位以丑角扮演的蒼頭走到台上準備端茶時，觀眾便深知，這杯茶蘇東坡一定喝不成，因為這杯茶是丑角端上來的。果然，按照劇情發展，蘇東坡言語間開罪了柳氏而被逐，這杯茶當然喝不成。沒有洛地這般提點，大家可能不知道，戲曲原來這麼細膩。

戲曲以女性為本位

此外，洛老還提到大家都可能不大注意的重點——戲曲是以女性為本位。換言之，戲曲家在作品裏歌頌的，是女性的種種美德。在《琵琶記》裏，可泣可敬的，是趙五娘，絕不是蔡伯喈；在《紫釵記》裏，最受景仰的，是霍小玉，斷不是李益；在《白蛇傳》裏，最惹人憐愛的，是白素貞而根本不是許仙。洛老更特別提到《長生殿》，透過「迎像」、「哭像」，楊貴妃得到皇帝丈夫的憶悔，感覺上是得到了平反。

343

洛老議論精闢，見識淵博。以上所載述的，僅屬一鱗半爪。讀者如有興趣探索，可翻閱他的大作《詞・樂・曲・唱》及《洛地文集》等。最後，謹藉拙文向洛老致敬。沒有他這一類融匯貫通的學者，大家可能仍然摸不著頭腦，戲曲為何這麼豐富精深。

二零零三年八月

崑劇匯演悲喜參半

去年十二月下旬一連三天的「南北崑曲名家匯演」，帶給筆者一些欣喜，但同時帶來點點憂傷。

這種匯演模式其實不是第一次。前年十一月也有一次。主體上是香港京崑協會的鄧宛霞與耿天元負責策劃，並由鄧擔任骨幹演員，連同北方崑曲劇院及上海崑劇院的著名演員擔綱演出。「班底」方面，由「北崑」提供。兩次演出的主要演員亦大同小異，而最大的分別是小生的人選，上次是岳美緹，今次是蔡正仁。

以劇目而言，今次比上次有較大的突破。先談鄧宛霞的戲。上次她所演的，大都是她曾經演過的「五旦」（閨門旦）戲──《牡丹亭》與《玉簪記》。唯一的新戲，是侯少奎領著她演的《千里送京娘》。往昔這齣《送京娘》，是侯少奎與洪雪飛的拿手戲，兩人默契極佳，點滴不漏，可惜，自從洪雪飛意外罹難，這齣戲成為絕唱，因為無論侯少奎與任何一個旦角演員合演，也達不到當年他與洪的效果。不過，站在戲曲承傳的角度，多一個演員懂得演這齣戲，總勝過無人繼承。

鄧、侯劇目上有突破

今次鄧宛霞所選演的劇目，更令人耳目一新。除了《販馬記》這齣本工戲外，她所演的《獅吼

345

記》之「跪池」與《武松與潘金蓮》，對她來說，是又新又大的考驗。她初演這些戲的效果是否理想，並不太重要。作為演員，只要有誠意、有毅力開拓新領域，就已經值得鼓勵。

如果說鄧宛霞的選劇有頗大突破，侯少奎在選劇上的突破，更加叫人驚喜，以最近十年幾次來港演出而言，侯少奎總是唱「紅生戲」，不是《單刀會》、《華容道》的關公，就是《送京娘》的趙匡胤。雖然他的紅生戲無疑是獨步梨園，但每次都是演這兩三齣戲，觀眾著實看得有點膩了。筆者亦曾經在本欄提過這個問題。

難得他今次一改往習，不演紅生戲，而演了一齣老生（末角）戲《鐵觀圖》之「別母亂箭」，以及一齣武生戲《武松與潘金蓮》。以內容而言，演這兩齣戲比演紅生戲辛苦得多，既要邊唱邊做，又要開打，「劈叉」，著實疲累。眼看「高齡」的侯少奎，賣命似的演這兩齣戲，真的叫人折服。本來幾十年前，這齣戲不但常見於崑劇舞台，亦是京劇文武老生的常演劇目。難得侯少奎為香港曲友唱一次，實在功德無量。其實，以承傳而言，演《武松》倒還罷了，但演《別母亂箭》這齣戲，可說是意義重大。余叔岩更是擅演這齣戲的京劇老生。可惜，這齣戲近年幾乎絕跡京崑舞台。

十二月二十五日的匯演，筆者主要是衝著這齣戲入場。當聽到侯少奎在「別母」一節戲裏唱【小桃紅】：「擎杯含淚奉高堂，搵不住萬斛瓊珠漾。也勸萱親強笑加餐，好把暮年頤養……」，心裏有點久旱逢甘露的欣喜。

應多爭取演出機會

不過，欣喜之餘，亦頗有憂傷。眼看參與匯演出的中青年演員，仍有不少可予改善的空間，著實有些心焦。這個問題其實存於各大崑班，甚至整個戲曲界。問題癥結在於承傳工作乏力，不少好戲瀕臨失傳，而且演員缺少演出機會，以至縱使存心提升藝業，亦苦無實踐與雕琢的空間。

衷心盼望，像侯少奎、蔡正仁這批已屆退休年齡但仍有能力活躍於舞台的演員，把當年自己從侯永奎、俞振飛及「傳」字輩老師學習所得，以及幾十年來積累的演出心得，悉力傳予中青年演員。

另一方面，亦盼望中青年演員能夠取得多些演出機會，透過舞台實踐，提升水平。

因此，這類的崑劇匯演，必須續辦不輟。至於個別的演出水準，倒非重點所在。

二零零四年 一月

347

崑丑名家來港匯演

展現丑中之美　向王傳淞致敬

由浙江崑劇劇團籌劃的「丑中美——崑丑名家匯演（紀念崑丑大師王傳淞百年誕辰）」，對戲曲界來說，絕對是一椿值得舉行的盛事。主要原因有三。第一，崑丑匯演可以帶給戲迷在生旦戲以外的另類選擇。第二，崑劇的丑行與其他劇種例如京劇的丑行，大有不同。通過崑丑匯演，大家可以對崑劇丑行的劃分與表演特色，得到一定程度的認識。第三，王傳淞是戲曲界公認的崑丑大師，欣逢他的百年冥壽，由他的一眾親傳弟子進行紀念匯演，當然是額手稱慶的美事。

生旦戲外的另類選擇

崑劇裏的眾多劇目當中，以生旦戲佔最多，這固然是不爭的事實，但這並不表示，崑劇除了生旦戲外，就沒有屬於其他家門的好戲了。今次的崑丑匯演，就是為戲迷誠獻各形各相的丑戲。假如大家看罷去年底的青春版《牡丹亭》及今年香港藝術節金碧輝煌的《長生殿》，覺得有點膩而需要調劑，今次這台丑戲當可提供一個清新惹笑的另類選擇。

戲曲的家門（或稱行當）劃分，以生、旦、淨、末、丑或生、旦、淨、丑作為總則。不過，每

348

個劇種由於自身的不同發展而在生、旦、淨、丑之下各有細分。舉例說，崑劇丑角劃分，與京劇顯然有別。京丑大抵分為文丑與武丑兩大類。武丑亦叫作「開口跳」，《三岔口》的劉利華與《盜甲》的時遷，就是由武丑應工。文丑再細分為方巾丑、袍帶丑、茶衣丑，甚至巾子丑和彩旦。

京劇文丑裏的方巾丑，是指一些有文化修養但大多稍帶酸氣或不正氣的士子，例如《群英會》的蔣幹與《活捉》的張文遠。袍帶丑是指頭戴烏紗、身穿官袍的官吏，例如《審頭刺湯》的湯勤與《四進士》的劉題。茶衣丑是指一般草根階層的勞動人民，例如茶博士、酒保、艄翁。巾子丑是介乎方巾丑與茶衣丑之間的一類，演法比茶衣丑較嚴。《蘇三起解》的崇公道，屬於巾子丑。此外，彩旦所演的雖然是女子，但由於演法惹笑，向由丑行負責。不過，按照京劇的演出慣例，文丑和武丑分工很嚴，文丑一般不「動」武丑戲，反之亦然。另一方面，文丑裏無論是屬於方巾丑、袍帶丑或茶衣丑的戲，通統由文丑這一行負責。

崑丑之下有「丑」有「副」

崑劇的丑行劃分則迥然有別。首先，按照傳統，崑劇並無文武之分。雖然以往崑班有文班與武班之分，但崑劇家門無分文武。因此，嚴格來說，崑劇丑行並非以文丑、武丑劃分，反而是依照人物的身分、地位、性格，分為「丑」與「副」。扼要而言，凡是浮滑、狡黠、魯鈍、柔弱的讀書人，均由「副」應行。另一方面，但凡屬於基層而性格刁鑽、行為惹笑的小人物，均由「丑」應行。丑均由「副」應行。另一方面，但凡屬於基層而性格刁鑽、行為惹笑的小人物，均由「丑」應行。丑

行所演的人物，忠奸善惡皆有。以今次崑丑匯演的劇目而言，《盜甲》的時遷、《羊肚》的蔡司、《下山》的皂隸、《荊釵記》的姑母、《十五貫》的婁阿鼠，以及《掃秦》的瘋僧，都是由「丑」應行。至於《蘆林》的姜詩，以及《活捉》的張文遠，則由「副」應行。

崑丑與京丑的另一個不同之處，是京劇文丑不「動」武丑戲，反之亦然，但崑丑是文武兼學兼演。因此，嚴格來說，崑丑演員一方面要演《盜甲》的時遷，也要演《長生殿》的高力士。此外，崑丑演員不論「丑」戲「副」戲，都是兼學兼演，問題只是業有專工而已。以兩位「傳」字輩丑角演員華傳浩與王傳淞為例。他們「丑」、「副」兼演，只不過是華傳浩較擅於「丑」戲，而王傳淞則較長於「副」戲。

崑丑動作模仿動物

崑丑的其中一個表演特色，是模仿各種常見動物的形態而套用於舞台，以一套套不同動作刻畫人物的行為與狀態。崑丑的「五毒戲」亦源於此。以今次匯演的劇目為例，《盜甲》的時遷，動作上是模仿壁虎；《下山》的本無，「五心朝天」的動作酷似蛤蟆；《羊肚》的蔡母，中毒後的打滾扭動，狀似毒蛇；《十五貫》的「鼠禍」，婁阿鼠在偷錢時亦用上蠍形。這四種肢體動作，加上《問探》裏探子的蜈蚣形、《義俠記》武大郎的蜘蛛形，以及《十五貫》「測字」一折裏婁阿鼠的鼠形，都是崑丑的表演特色。

王傳淞德藝雙馨

崑劇過去七八十年仍然續演不衰，崑曲傳習所的「傳」字輩演員公認是居功至偉。假如沒有這批演員，以及由他們調教的後代演員在過去幾十年竭力維持局面，崑劇會變成怎樣衰落的光景，實在不敢想像。在「傳」字輩演員當中，王傳淞堪稱德藝雙馨，是一位有能耐，有戲德的演員典範。

今天，崑劇界為這位終生奉獻戲曲事業的演員舉行紀念匯演，實在理所應當。

其實，今年四月上旬，內地的中央與省級文化機關，連同浙江崑劇團在杭州舉行了「紀念崑丑大師王傳淞百年誕辰匯演」，並同時邀請學者與崑劇從業員進行座談。筆者亦荷蒙雅愛，叨陪末席。

最難得的是王傳淞的哲嗣王世瑤，以及王傳淞的幾位親傳弟子，劉異龍、林繼凡、張銘榮與范繼信，不單一一出席座談會，縷述王傳淞其人其藝以及傳藝經過，更粉墨登台，以落力的演出報答恩師當年的教誨，大大體現尊師重道、飲水思源的美德。

今次難得「浙崑」聯同幾位崑丑名家來港匯演，不單合共獻上十齣折子及一齣大戲，亦舉行三個分別以「無丑不成戲」、「丑中美」及「我們的老師王傳淞與《十五貫》」為題的座談會，對香港的崑劇推廣，當必帶來莫大裨益。

二零零五年六月

「吳歈曲韻」展現崑曲器樂美

八月的戲曲重點節目，當然首推下旬的崑曲表演系列。這個系列由三套不同節目組成，計有：崑曲音樂演奏，崑曲清唱，以及崑曲舞台表演。為這個系列「打頭炮」的，是蘇州市吳韻民樂團的「吳歈曲韻」崑曲音樂演奏會。

江蘇省的崑山是崑曲的發祥地，而崑山正好毗連蘇州。因此，歷代以來蘇州音樂與崑曲的關係簡直是千絲萬縷。扼要而言，蘇州音樂為崑曲提供了巨大無比的器樂養分。單以今次的「吳歈曲韻」音樂會而言，所選奏的曲目，完全是常見於崑曲舞台的吹打音樂。

「吹」，是指笛與嗩吶等吹奏樂器；「打」，是指板、鼓、小鑼、齊鈸、大鑼等敲擊樂器。在崑劇舞台上，吹打音樂可以廣泛應用於吉、凶、婚、賓、嘉的場面，例如喜慶、宴會、靈堂、發兵、升帳、升堂，藉此營造特有的環境氣氛。

此外，吹打音樂亦可用作烘托台上的舞蹈以至其他特定的肢體動作。

吹打音樂裏的「吹」，可以再細分為「細吹」與「粗吹」。前者是指以笛吹奏，可伴以月鑼或碰鐘；後者是指以嗩吶吹奏，可伴以鑼鼓或齊鈸。以今次音樂會為例，【春日景和】、【山坡羊】、【漢東山】、【哭皇天】等，均屬「細吹」的曲牌，而【水龍吟】、【朝天子】、【一枝花】、【五

馬江兒水），則屬「粗吹」的曲牌。

音樂會選奏的【到春來】、【到夏來】、【到秋來】及【到冬來】，都是用於舞蹈（尤其是群

舞）場面的細吹曲牌。除了【到冬來】是一板一眼外，其他三首都是一板三眼，而這四個曲牌既可

獨奏，亦可聯奏。此外，【五福降中天】亦是應用於舞蹈場面的曲牌。這個共分五段的曲牌，雖然

屬於「細吹」，但當中的第二與第五段可以用小嗩吶吹奏。

至於屬於「粗吹」的【水龍吟】（又名【九龍引】），是來自民間器樂的軍樂，常用於登壇拜

將、點將發兵等場面。樂曲的板式是一板一眼，初段可伴以堂鼓，中段亦可伴以齊鈸。不過，有趣

的是，這個「粗吹」曲牌可以改用笛子吹奏，再伴以月鑼，而樂曲的氣氛便會隨之變得既莊嚴，亦

優雅，例如《長生殿》的「驚變」一齣，就有這個曲牌。

另一首「粗吹」的曲牌【朝天子】，是一首來自民間的祭神音樂，板式為一板一眼。由於全曲

莊嚴肅穆，適宜用於皇帝上場、大臣朝拜的莊重場面。《琵琶記》的「辭廟」一齣，就有這個曲牌。

至於這次音樂會選奏的獨奏樂曲【夜深沉】，其實是崑曲裏的【風吹荷葉煞】，由於曲裏首兩

句的唱詞是「夜深沉，獨自臥」，京劇把這首樂曲移植至京劇舞台時，改稱為【夜深沉】。老生戲

《擊鼓罵曹》和《霸王別姬》的劍舞一段，就是以京胡及堂鼓演奏【夜深沉】。這首樂曲其後亦在

其他劇種廣泛應用。以粵劇為例，《龍鳳爭掛帥》亦有採用。

【姑蘇行】是民樂裏常奏的笛曲。此曲是由名家江先渭根據崑曲及一些江南曲調改編而成。由

於這首笛曲旋律優美，風格典雅，深蘊江南風韻，一直廣受喜愛，流傳極廣。全曲分為四部分，首段描寫蘇州的晨霧景色，次段勾畫遊人在觀賞美景後的內心感應，三段著墨於人景混為一體的和諧感覺，末段則強調遊人沉醉於美麗景致而不擬思歸的狀態。這首樂曲堪稱江南樂曲的珍品。

從宏觀而言，「吳歈曲韻」音樂會的最大意義，是從器樂層面，讓喜愛崑曲的曲友，縱覽崑曲的其中一個重要組成部分與蘇州音樂的淵源及彼此的關係。

二零零七年八月

354

寫在崑劇大匯演之前

八月下旬的崑曲系列，繼「吳歈曲韻」後，陸續登場的是一連兩天的「檀板清歌——崑曲名家清唱會」，以及一連三天的「名劇展演」。

說來奇怪，慣於在台上演劇的演員，居然極少有機會舉行公開的清唱會。記得二零零零年十月，汪世瑜、計鎮華、王奉梅、陶鐵斧來港舉行「崑曲名家清唱晚會」，而這是筆者印象中近年唯一的大規模公開清唱會，當時汪世瑜與王奉梅亦向曲友表示，內地絕少舉行清唱會，因此他們對於這種歌唱模式反而不太習慣。

清唱與演劇極有分別

雖然所唱的都是同一曲本，但清唱與演劇確有分別。演劇講求唱、做、舞的自然結合，但由於清唱不帶做表與肢體動作，因此特別講究字音、節奏、運腔。明朝魏良輔亦曾經提過，曲有三絕：字清、腔純、板正，而清唱卻是「冷唱」，不可能借助鑼鼓之勢，躲閃省力。換言之，清唱最見真章，唱者無從閃躲。今次參與清唱的侯少奎、張繼青、汪世瑜、計鎮華與王奉梅，都是資深名家，當可

展示崑曲的唱腔美。（本文見報時，清唱會已經舉行，去了清唱會的觀眾，倒可印證上述的說法。）

觀眾如果獨鍾崑曲的曲唱美，清唱會當然是不二之選。如果喜愛觀賞崑曲的唱唸與形體動作的結合，就不要錯過三場的名劇展演。今次展演是以「戲以人傳──崑劇四代承傳大匯演」為題。顧名思義，台上的演出，是由崑曲界不同梯隊的演員負責。觀眾可以從各輩演員，檢視崑曲承傳的狀況與成績。談到承傳，熟悉崑曲發展史的讀者想必同意，近百年崑曲的承傳道路，比其他劇種例如京劇、粵劇等，曲折坎坷得多。其實，崑曲到了清末民初，已經衰落不堪，不復清朝中葉那種「家家收拾起、戶戶不提防」的盛況。崑曲衰落當然有很多政治與社會原因，但最主要的，是藝術原因。貴為「諸劇之母」的崑劇，畢竟過於高雅，不受時人喜愛。當時皮黃（京劇）在京、津、滬大盛，崑班根本難以立足。崑曲藝術的承傳出現嚴重危機。

「傳」字輩肩負承傳重責

一九二一年夏，蘇州一班熱心曲友張紫東、徐鏡清等，深覺崑曲承傳的工作必須延續不輟，於是發起創立崑曲傳習所。翌年，傳習所由上海企業家穆藕初接辦，易名崑劇傳習所，由孫咏雩為所長，並由蘇州全福班的演員擔任主教老師，由享有「大先生」美譽的沈月泉教授小生；「二先生」沈斌泉教副、丑、淨；吳義生教外、末、老生；許彩金、尤彩雲教旦行，另有音樂、國文、文化及

356

武術老師。學生一律取名「傳」字，而且藝名都是按照「家門」（即「行當」）而分別以「玉」、「艸」、「金」、「水」作為小生、旦行、老生兼花臉，以及副、丑的藝名部首。例如小生顧傳玠、旦行朱傳茗、老生鄭傳鑑、丑生華傳浩。

幾年下來，學而有成的學員共有四十多位，另有二、三十位因各種原因中途輟學離所。往後，崑曲的承傳重責，在很大程度上，由這幾十位「傳」字輩演員肩負。當中雖然有部分退出舞台，但仍有一部分終生矢志不渝、毋懼困厄，奮勵苦幹，為崑曲的承傳盡獻己身。建國以後，「傳」字輩演員在國家的照應下，分別編入不同省市的劇團。自此，困厄匱乏的生活亦得以紓解。自五十年代，「傳」字輩周傳瑛、朱傳茗、姚傳薌、劉傳蘅、沈傳芷、鄭傳鑑、倪傳鉞、包傳鐸、王傳淞、華傳浩等，以及名家俞振飛，在蘇、浙、滬等地為崑曲續發光輝，一邊在台上演戲，一邊在台下授徒，銳意調教底下的一輩。有些甚至為其他地方的兄弟劇種教授身段以及擔任藝指。

「世」、「繼」輩續放光芒

多年下來，經「傳」字輩老師親授的第一、二批演員陸續學有所成，在舞台上為崑曲續放光芒。當中深受香港歡迎的，包括浙江「世」字輩的汪世瑜、王世瑤、張世錚，「盛」字輩的王奉梅等；江蘇省與蘇州「繼」字輩的張繼青、林繼凡、柳繼雁、龔繼香、范繼信、姚繼焜，「承」字輩的趙承林等；上海則有「小俞振飛」蔡正仁、女小生岳美緹，以及計鎮華、梁谷音、張靜嫻等名家。

時光嬗遞，幾十年後，上述深得「傳」字輩老師親授的「世」、「盛」、「繼」輩以及蔡正仁等演員，都已經處於退休或半退休狀態。可幸他們大都退而不休，沒有因為年紀問題而離開舞台，反而扶掖後輩，孜孜不倦，並且不時登台演出。我們雖然身在香港，但近年來，仍然可以親睹張繼青、汪世瑜、王世瑤、張世錚、蔡正仁、張靜嫻、岳美緹的風采。

上述一批演員，不單終生勤於演出，提攜後進，並且拍攝大量影音資料，為不少劇目留下紀錄。他們近年更憑藉前輩親授，以及自身的藝術體驗，致力復排本已失傳的劇目，為崑曲的補遺費盡心神，崑劇得以續吐芬芳，這一兩個梯隊的演員居功至偉。他們今次亦會聯同其他後輩演員，為我們獻演各齣名劇，來一個幾代同堂！

湖南張富光擔演湘崑

順帶一提，今次參演的崑曲名家，不單來自蘇、浙、滬，亦有來自北崑的侯少奎，以及湖南湘崑的張富光。侯少奎近年經常來港演劇，知之者眾，不必細表。張富光則屬稀客，記得他在一九九九年跟隨「浙崑」來港，以「搭班」形式演了《漁家樂》之「藏舟」及《白兔記》之「搶棍」。

湘崑是指以湖南桂陽為活動核心的劇種。明清兩朝，崑曲流布極廣；傳入湖南時，在桂陽及鄰近區域與當地戲曲及語言結合，成為富有地方色彩的崑劇變體。張富光年輕時亦得到周傳瑛、沈傳芷及俞振飛親授。觀眾可以從他今次所演的《彩樓記》之「拾柴」，欣賞「湘崑」有何特色。

358

今次匯演難得各地各團的名家與後進參與，這肯定是本年度香港戲曲活動的一樁大事。

二零零七年八月

蘇州崑劇院演玉簪釵釧

香港藝術節繼零七年邀得江蘇省崑劇院公演《桃花扇》後，今年再度推出崑劇，以饗顧曲周郎，而負責獻演的劇團，是江蘇省蘇州崑劇院。筆者首先在此向平素較少欣賞崑劇的觀眾說明：江蘇省崑劇院與江蘇省蘇州崑劇院雖然同在江蘇，但兩者毫無從屬關係，切勿混淆。香港戲迷慣稱前者為「蘇崑」，後者為「蘇州」。

如果從零一年崑劇列入聯合國教科文組織的「非實體人類文化遺產」而開始在內地受到廣泛傳揚算起，崑劇的推廣及承傳工作著實多了很多，而公開演出的機會亦比以前大幅增多。大體而言，倒也給人一種氣象萬千的感覺。

單就內地崑班來港舉行大型公開演出來說，最近幾年就有十次八次，當中以「蘇州」最多。零二年「蘇州」來港時由「繼」字輩演員（即「傳」字輩老藝人的親傳弟子）柳繼雁、周繼翔、龔繼香三位資深演員，領導「承」字輩及「弘」字輩這兩輩中年演員，在香港大會堂劇院演出多齣折子（包括《釵釧記》裏的四折戲）及大戲《荊釵記》、《滿床笏》。演員在台上全不戴話筒，以真聲唱唸，而且唱得地道、演得規矩，將觀眾帶回往昔崑劇世界，充分凸顯這份文化遺產的魅力。

可惜隨後崑劇界興起了一股股青春潮，以「青春」作為推廣賣點，而零四年「蘇州」帶來香港

360

的青春版《牡丹亭》，就是其中一例。須知崑劇是一門極為講究造詣及沉澱的藝術，空有幹勁的年輕演員學藝未精，根本無法領會演劇的箇中三昧，因此，青春版《牡丹亭》失於稚嫩。其實，最能顧及承傳的演出是「以老帶少」。「上崑」今年一月來港，就是按此法演出，效果十分理想。

「蘇州」《長生殿》 輕重顛倒

「蘇州」零六年為香港藝術節演出《長生殿》。這是一齣優美絕倫的愛情劇，透過安史之亂寫唐玄宗與楊貴妃的愛情故事。以戲論戲，此劇比孔尚任的《桃花扇》優秀得多！其實，演員只要規規矩矩依本照唱，效果定必上佳。可惜，「蘇州」卻顛倒輕重，把演出重點放在舞台的諸般物事，例如錦衣華服、瑰麗布景、各式燈光，完全違背「戲以人重，不貴物也」的戲曲規律，平白把一齣崑劇弄成一齣唱崑曲的舞台劇。真正愛護崑劇的觀眾，看罷亦搖頭嘆息。

今次「蘇州」將於三月五至七日為藝術節演出三日四場，頭兩晚演《玉簪記》、第三晚演《玉茗堂四夢》，而當天的下午場則演《釵釧記》。《玉簪記》敘述書生潘必正與道姑陳妙常的愛情故事。高濂的原作共有三十三齣，但目下崑班可演的只有「茶敘」、「琴挑」、「問病」、「偷詩」、「姑阻」、「秋江」這幾齣，而當中的「琴挑」與「偷詩」，更是常演的折子戲。不過，據悉「蘇州」今次是再度興起白先勇效應，並且將此劇的舞台演出全新打造，加入書、畫、琴三項藝術。董陽孜的書法、奚淞的繪畫、李祥霆的古琴，對整個舞台是加還是減，還須拭目以待。此外，

361

據藝術節的資料所載，《釵釧記》近年極少演出。不過，零二年「蘇州」來港時，正好演過此劇裏的較前幾齣，即「相約」、「講書」、「落園」、「討釵」四折。相信「蘇州」將會以一個下午場而比較充裕的時間接演隨後的幾折。

《玉茗堂四夢》 各演一折

《玉茗堂四夢》（即《臨川四夢》），是湯顯祖《紫釵記》、《還魂記》（即《牡丹亭》）、《南柯記》、《邯鄲記》的合稱。其實，「蘇州」今次只在四夢各演一折，依次是「折柳陽關」、「幽媾」、「瑤台」、「掃花、三醉」。「折柳陽關」以往的演法是生、旦坐著對唱。近年經復排後，生、旦的演出是連歌帶舞。「折柳」裏的【寄生草】：「怕奏陽關曲，生寒渭水都⋯⋯」及「陽關」裏的【解三酲】：「恨鎖著滿庭花雨，愁籠著蘸水煙蕪」，都是著名唱段。「瑤台」（即《南柯記》第二十九齣「釋圍」）裏也有著名唱段——【梁州第七】：「怎便把顫巍巍兜鍪平戴？且先脫下這軟設設的繡襪弓鞋⋯⋯」。戲裏由五旦應工的演員，唱這段歌曲時必須唱得花俏明快，並展示繁複優美身段。

本文限於篇幅，未能詳說《四夢》作為曲本的文學價值。大家不妨翻閱錢南揚校點的《湯顯祖戲曲集》（上海古籍出版社），便可飽覽四夢。

二零一零年三月

梨園偶拾 〔京崑篇〕

作者：塵紓

編輯：Joyce Shum

設計：Spacey Ho

出版：紅出版（青森文化）

地址：香港灣仔道 133 號卓凌中心 11 樓

出版計劃查詢電話：(852) 2540 7517

電郵：editor@red-publish.com

網址：http://www.red-publish.com

印刷：New Artway Printing Production Ltd

香港總經銷：聯合新零售（香港）有限公司

台灣總經銷：貿騰發賣股份有限公司

地址：新北市中和區立德街 136 號 6 樓

電話：(886) 2-8227-5988

網址：http://www.namode.com

出版日期：2024 年 7 月

上架建議：藝術／戲曲

ISBN：978-988-8868-50-6

定價：港幣 97 元正／新台幣 390 圓正